GUITAR

零起步 吉他自学入门教程

卢家兴 编著

U0368125

 化学工业出版社

·北 京·

参编人员

卢家兴　王　磊　杨兴毅　谢民凯　李兴怡　雷　雨　卢琪文　何　媛　何　帆　何诗君

肖力仕　陈先敏　宋　阳　杨　强　卢昌平　伍贤川　王天詹　孔　剑　韦建国　伍金春

卢家波　班水华　伍贤坤　王良超　卢继宁　何福波　汪鹏程　吴　科　应芳兵　卢家威

卢星兴　韦志超　卢兴勇　宋　亮　蒋家康

图书在版编目（CIP）数据

零起步吉他自学入门教程 / 卢家兴编著. —北京：
化学工业出版社，2019.2　（2021.1重印）
ISBN 978-7-122-33550-0

Ⅰ.①零…　Ⅱ.①卢…　Ⅲ.①六弦琴-奏法-教材
Ⅳ.①J623.26

中国版本图书馆CIP数据核字（2018）第303273号

本书音乐作品著作权使用费已交由中国音乐著作权协会代理。
个别未委托中国音乐著作权协会代理版权的作品词曲作者，请与本社联系版权费用。

责任编辑：田欣炜　　　　　　　　　　　　　　装帧设计：刘丽华
责任校对：宋　夏

出版发行：化学工业出版社（北京市东城区青年湖南街13号　邮政编码100011）
印　　装：三河市延风印装有限公司
880mm×1230mm　1/16　印张19¼　2021年1月北京第1版第5次印刷

购书咨询：010-64518888　　售后服务：010-64518899
网　　址：http://www.cip.com.cn
凡购买本书，如有缺损质量问题，本社销售中心负责调换。

定　　价：58.00元　　　　　　　　　　　　　　　　　版权所有　违者必究

前言

Foreword

　　本书集作者多年吉他演奏经历及现场教学经验，历时一年半时间编写而成，是针对零基础初学者编写的吉他自学入门教材，同时也符合专业吉他培训机构教学用书条件。作者本人十五年前也是通过自学吉他的方式入门的，亲身体会过初学者在自学中遇到的问题及困惑，所以在吉他自学入门教程编写中有更深的体会，编写过程中尽量以图文并茂、通俗易懂为原则，让初学的朋友少走一些弯路，通过对本书的学习，助你在最快、最短的时间内取得较大的收获。

　　本书讲解部分主要由"实战篇""乐理篇""经验篇"三大版块组成，相对于内容烦琐、复杂的传统教材，本书将弹奏技巧及乐理知识进行整理分类，这样做的目的是为了让弹奏与乐理进行"分离"，知识点更加简洁明了，让读者能更好地有选择性地学习。

　　"实战篇"共有十五课，抛开烦琐的乐理知识，进行循序渐进的实战教学，直接教你上手弹奏，在最短的时间内学会基本的弹奏技巧，让初学者一开始就保有很浓的学习兴趣。

　　"乐理篇"共有五章，内容包括音程、调式、和弦及如何变调等基础乐理知识。

　　"经验篇"共有五章，内容包括吉他选购、保养、更换新琴弦、调节手感、拾音器的安装以及自学过程中一些常见问题的解答。

　　作者认为，无论你学习哪门乐器，要想有很高的造诣，那乐理知识是必不可少的，但学习该乐器之初不一定都必须先深入系统地学习乐理，特别是当你选择自学方式的时候，那么学习方法就尤为重要了，没必要一开始就花费大量的精力和时间在研究乐理知识上。当然，并不是让你不学习乐理，而是要调整"方法"和"时机"，特别是民谣吉他，只要掌握合理的方法，是可以非常容易就上手的。通过一段时间的学习，你具备了一定弹奏基础，耳朵对于音乐中的旋律、和声有一定的认知和辨别能力之后，再同步深入学习乐理知识，那样就更加容易，学习乐理也不再是一件枯燥无味的事情。乐理理论知识其实也不难，难点在于如何运用和理解。

　　所以建议零基础的初学者，可以从"实战篇"开始，第二至四课是弹奏吉他必须要掌握的知识，包括节奏、认识六线谱等最基本的乐理知识，之后的课程就可以直接学习如何弹奏了，当你有一定的弹奏基础后，就可以开始学习"乐理篇"的音程、和弦、调式等理论知识了。

　　除此之外，本书提供了80首经典的弹唱曲目，在编配中尽量遵循原版的同时，也对指法进行了合理的安排，真正做到原汁原味且容易上手。

　　最后，诚心地希望每位读者都能够从本书中得到一些实质性的帮助，祝各位琴友生活愉快，琴技大涨！

本书中所用的符号

乐谱中的反复符号

在乐谱中，前后重复两遍及两遍以上的乐段就不再重复记谱，只需要在该乐段上标注相应的反复符号，认识不同符号所表示的意思才能正确完整地唱奏一个音乐作品。

反复类型	表示方法	解析	演奏顺序
全部反复	‖: A \| B \| C :‖	第1遍至 :‖ 时返回 ‖: 处	A→B→C→A→B→C
从头反复	A \| B ‖ C ‖ D.C.	第1遍至D.C.时返回至开始处	A→B→A→B→C
部分反复	A \| B ‖: C \| D :‖	第1遍至 :‖ 时返回 ‖: 处	A→B→C→D→C→D
从%处反复	A \| B \| %C \| D ‖ D.S.	第1遍至D.S.时返回 % 处	A→B→C→D→C→D
不同结尾反复	‖: A \| B \| C \| D :‖ ¹E \| F ‖ ²	第1遍唱奏 ¹ 第2遍唱奏 ²	A→B→C→D→A→B→E→F
反复后跳跃	A \| B \| ⊕C \| D \| E \| F ‖ D.C.	第1遍至D.C.时返回开始处 第2遍从第1个 ⊕ 跳跃至 第2个 ⊕ 处	A→B→C→D→A→B→E→F

本书谱中的演奏技巧符号

技巧名称		符号	讲解篇章	技巧名称		符号	讲解篇章
琶音	向下琶音		实战篇第四课	击弦		H	
	向上琶音			勾弦		P	
	轮指琶音			滑音	滑音	S	实战篇第十课
拨弦	向下拨弦		实战篇第五课		无头滑音	gliss	
	向上拨弦	V			无尾滑音	gliss	
切音	左手		实战篇第十二课	推弦	全音推弦		
	右手		实战篇第九课		半音推弦		
	左手或右手		实战篇第九、十二课		1/4推弦		
哑音		✕	实战篇第十二课	揉弦		～	
闷音		M	实战篇第十三课				

目录
Contents

乐理篇

第一课 | 认识吉他

吉他（Guitar）被誉为同钢琴、小提琴并列的世界三大乐器之一。按照其外形、构造及演奏方法的不同，被分为以下几个种类（见图1）。

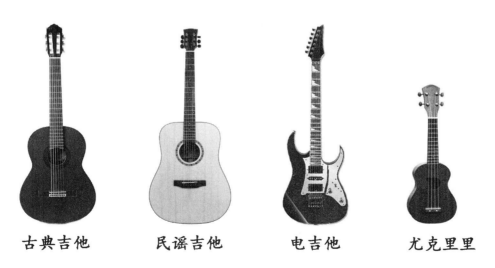

古典吉他　　　民谣吉他　　　电吉他　　　尤克里里

图1

一、吉他的种类

1. 古典吉他

古典吉他使用尼龙弦，音质纯厚。其指板较宽，由弦枕到琴颈与琴箱结合处是12品格。古典吉他

主要用于演奏古典乐曲，从演奏姿势到手型都有严格要求，被认为是吉他艺术的最高形式。

2. 民谣吉他

民谣吉他是吉他家族中最"平民化"的成员，使用钢丝弦，声音清脆明亮。其指板较窄，由弦枕到琴颈与琴箱结合处是 14 品格，主要用于伴奏、主音 Solo 的弹奏。近年来民谣吉他独奏（指弹风格）非常流行，演奏中广泛应用了许多新的调弦法、拍击、打板等技巧，只用一把吉他就能奏出多种乐器组合的效果。总之，民谣吉他演奏形式较为轻松、随意。

3. 电吉他

电吉他的琴颈类似于民谣吉他，使用钢丝弦，无共鸣箱，使用拾音器，接上效果器可发出各种各样丰富多彩的音色，一般和其他乐器如贝斯（低音吉他）、架子鼓等以乐队的形式出现，是现代流行音乐及摇滚乐必不可少的乐器。

4. 尤克里里

尤克里里即夏威夷小吉他，在港台等地一般译作乌克丽丽。因其整体小巧可爱，且简单易学，深受广大吉他爱好者的喜爱。

二、原声吉他与电箱吉他

通俗来讲，在民谣吉他上安装了拾音器后则成为电箱吉他，无拾音器则称为原声吉他，这也是两者最本质的区别。电箱吉他可以通过拾音器将声音输出至外部音响设备，所以常用于舞台表演、录音等。电箱吉他在没有插电时和原声吉他的发声原理一样。

三、缺角与圆角吉他

缺角与圆角吉他可以直接从外形判断出来（见图 2），不难看出缺角吉他能更方便地演奏第 14 品以后的把位，但同型号同配置的缺角和圆角琴，圆角琴的声音会稍饱满些。

四、民谣吉他常见尺寸

民谣吉他最常见的尺寸为 34、36、38、39、40、41、42 英寸，吉他的尺寸测量是从琴头边沿至尾部的直线距离，即琴的总长度，单位为英寸，1 英寸 =2.54 厘米，所以 41 英寸即表示琴的总长为 104.14 厘米（见图 3），40 英寸为 101.6 厘米，以此类推。

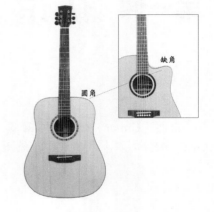

图 2

- 41 英寸是民谣的标准箱体，是公认的标准民谣吉他；
- 40 英寸多为女性选购；
- 39 英寸为古典吉他标准尺寸；
- 38 英寸是中国特有的"练习琴"，为非标准吉他，用料、做工没有太多讲究，价格也是最低廉的；
- 34 英寸、36 英寸为旅行琴，其外形小巧，方便携带旅行，因此也非常受广大吉他爱好者的喜爱。

五、合板与单板

吉他的音色、手感、价位主要取决于其木材配置与做工。市面上制作吉他常见的几种木材为云杉木、红松、玫瑰木、桃花芯木、枫木、古夷苏木、沙比利木等，每种木材都有不同的级别，因此不同的配置组合再加上不同的做工就有了不一样的音色和手感，当然价格也不一样。

从木材的配置来讲，吉他又分为合板和单板两大类。合板是几层木材压制而成的三合板，而单板是整块木材。

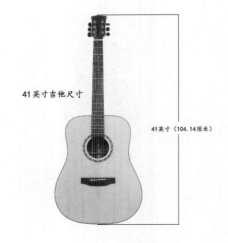

图 3

1. 合板

合板吉他是吉他配置里最低端的，其面料膨胀收缩度比较小，因此合板吉他相对容易保养，但是

木板整体性较差，所以共鸣不好，音色相对差，但是价格相对便宜。

2. 单板

●面单吉他：指面板为单板，背板、侧板为合板；

●面侧单吉他：指面板、侧板为单板，背板为合板；

●面背单吉他：指面板、背板为单板，侧板为合板；

●全单吉他：指面板、背板、侧板均为单板，也是吉他配置里最高端的，单板吉他容易受温度和湿度的影响，因此单板琴更应注重保养。

单板吉他的木板整体性好，所以共鸣更好，音色较好且有发展空间，价格也比合板琴高很多。

3. 如何分辨合板与单板（见图4）

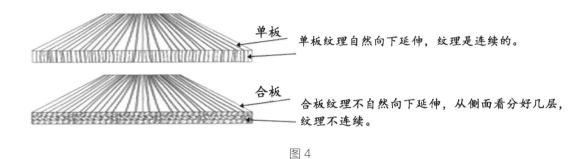

单板纹理自然向下延伸，纹理是连续的。

合板纹理不自然向下延伸，从侧面看分好几层，纹理不连续。

图4

六、吉他各个部位的名称

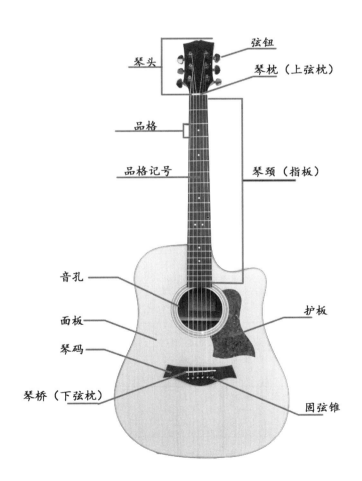

图5

第二课 | 初学者必须掌握的技能

　　对于想快速入门，在最短的时间内学会民谣吉他弹唱的初学者来说，抛开复杂的乐理知识直接学习吉他的演奏方法也是可行的，但最基本的理论知识一定是必须要先学会，如节奏、调音、认识六线谱等。

一、节奏

　　构成音乐的三大要素为：节奏、旋律、和声。其中节奏是音乐的骨架，就好比人的骨骼，决定了你的体型、身高和气质；旋律是由连续的两个以上的音组成的，不同的旋律表达出的感觉和意思不同，就好比人的性格；和声决定着音乐的色彩，好比人的穿衣打扮。

　　本节课我们先一起来认识"节奏"吧。节奏是由众多"拍子"在一定时间内按一定规律组合在一起形成的，其中每个拍子的长度是一样的（所占的时间），在简谱里，一个拍子由一个或多个音符（1 2 3 4 5 6 7）组成。一个拍子称为一拍，两个拍子称为两拍。

1. 简谱音符

唱名：	Do	Re	Mi	Fa	Sol	La	Si	Do
简谱：	1	2	3	4	5	6	7	$\dot{1}$

　　简谱音符是用阿拉伯数字1234567来表示的，分别唱作：Do　Re　Mi　Fa　Sol　La　Si（或Ti），乐理篇第一章有详解。

2. 音的长短

音的长短就是我们通常说的"时值"，表示音在拍子里所占的时间长度。

概　　念	举例（左右时值相等）
（1）四分音符：又称为"基本音符"，即不带增时线或减时线的音符；	1（Do）
（2）增时线：写在四分音符后面（右边）的短横线叫做增时线，每增加一条增时线表示在前一个四分音符的基础上再延长一个四分音符的时值；	1 － ＝ 1 + 1 1 － － ＝ 1 + 1 + 1 1 － － － ＝ 1 + 1 + 1 + 1
（3）减时线：写在四分音符的下面的短横线叫做减时线，每增加一条减时线就表示在原来时值的基础上缩短一半的时值，比如在四分音符下加一条减时线则音符变为八分音符，两条变成十六分音符；	$\underline{1}$ + $\underline{1}$ = $\underline{1\ 1}$ = 1 $\underline{1}$ + $\underline{1}$ + $\underline{1}$ + $\underline{1}$ = $\underline{\underline{1111}}$ = $\underline{1\ 1}$ = 1
（4）附点：写在音符右边的小圆点叫做附点，每增加一个附点表示延长原来音符时值1/2的时值，写在四分音符后面称为"附点四分音符"，写在八分音符后面称为"附点八分音符"；	1. = 1 + $\underline{1}$ $\underline{1.}$ = $\underline{1}$ + $\underline{\underline{1}}$
（5）延音线：连接两个音符的弧线叫做延音线，被延音线连接的两个音只唱奏第一个音，总时值是两个音时值的总和；	$\overset{\frown}{1\ 1}$ = 1 + 1 = 1 －
（6）连音线：连音线是指要将固定的时值平均分成多份相同的音时，用弧线将第一个音与最后一个音连接起来，并在弧线上用阿拉伯数字表示连音数，如三连音、五连音、六连音等。	$\overset{3}{\overline{111}}$ $\overset{5}{\overline{11111}}$ $\overset{6}{\overline{111111}}$

3. 简谱音符时值对比

音符名称	标　记	时值（以四分音符为一拍）
全音符	1 - - -	4 拍
二分音符	1 -	2 拍
四分音符	1	1 拍
八分音符	$\underline{1}$	$\frac{1}{2}$ 拍
十六分音符	$\underline{\underline{1}}$	$\frac{1}{4}$ 拍
三十二分音符	$\underline{\underline{\underline{1}}}$	$\frac{1}{8}$ 拍
附点四分音符	1.	$1\frac{1}{2}$ 拍
附点八分音符	$\underline{1}$.	$\frac{3}{4}$ 拍
附点十六分音符	$\underline{\underline{1}}$.	$\frac{3}{8}$ 拍

4. 简谱上的休止符

"休止符"是表示音的静默的符号，简谱中用数字"0"来表示，它在简谱中的时值标记与音符基本相同，但不使用增时线，如全音符时值，音符可以表示表示为：1---，而休止符只能用0 0 0 0四个四分休止符来表示。

休止符名称	标　记	时值（以四分音符为一拍）
全休止符	0 0 0 0	4 拍
二分休止符	0　0	2 拍
四分休止符	0	1 拍
八分休止符	$\underline{0}$	$\frac{1}{2}$ 拍
十六分休止符	$\underline{\underline{0}}$	$\frac{1}{4}$ 拍
三十二分休止符	$\underline{\underline{\underline{0}}}$	$\frac{1}{8}$ 拍
附点四分休止符	0.	$1\frac{1}{2}$ 拍
附点八分休止符	$\underline{0}$.	$\frac{3}{4}$ 拍
附点十六分休止符	$\underline{\underline{0}}$.	$\frac{3}{8}$ 拍

5. 拍号

拍号一般写在乐谱开头的左上方，如 1=C $\frac{4}{4}$，即表示：该曲为C调（也有可能是a小调，见乐理篇第三章），$\frac{4}{4}$ 里分母表示每拍所占的音符名称，分子表示每小节内的拍数，$\frac{4}{4}$ 即表示以四分音符为一拍，每小节有4拍。小节与小节间用"|"来划分，"|"称为小节线。除 $\frac{4}{4}$ 外，还有 $\frac{2}{4}$、$\frac{3}{4}$、$\frac{6}{8}$ 等拍号，阅读时先读分母再读分子，如 $\frac{2}{4}$ 读作"四二拍"。

（ ● 强拍　◗ 次强拍　○ 弱拍）

拍号	名　称	时　　值	强弱规律
$\frac{4}{4}$	四四拍	以四分音符为一拍，每小节有4拍	● ○ ◗ ○
$\frac{2}{4}$	四二拍	以四分音符为一拍，每小节有2拍	● ○
$\frac{3}{4}$	四三拍	以四分音符为一拍，每小节有3拍	● ○ ○
$\frac{3}{8}$	八三拍	以八分音符为一拍，每小节有3拍	● ○ ○
$\frac{6}{8}$	八六拍	以八分音符为一拍，每小节有6拍	◗ ○ ○ ◗ ○ ○

　　每种拍子中的强度不是一成不变的，有"强拍、次强拍、弱拍"之分，强弱不是代表音量的大小，而是表示地位的主次关系。

　　乐谱中的速度符号：

$\frac{2}{4}$　$\frac{3}{4}$　$\frac{4}{4}$　♩ = 60 每分钟 60 拍

$\frac{6}{8}$　♩ = 78 每分钟 78 拍（$\frac{6}{8}$ 拍子的歌曲，谱中把三个八分音符组合为一大拍，时值等同于 ♩. ，每小节两大拍）

6. 打拍子

　　把每一拍按相同的速度击打出声音，重复这一动作的过程，称为打拍子。打拍子掌握好了可以很好地规范控制唱奏的稳定性，演奏乐器时主要用脚打拍子。

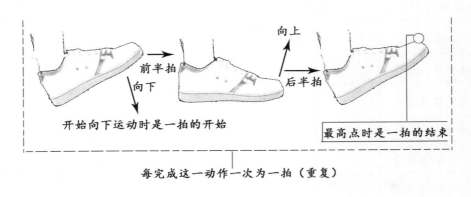

前半拍
向下
开始向下运动时是一拍的开始

向上
后半拍
最高点时是一拍的结束

每完成这一动作一次为一拍（重复）

图6

　　如图 6 所示，打拍子其实就是一下一上地重复着同一个动作，过程中注意不要忽快忽慢，确保每一拍的时值（速度）都是一样的，刚开始练习我们可以从最慢的速度开始，不求快，只求稳。

7. 节奏视唱

　　在练习打拍子和唱奏时，最好都使用节拍器，节拍器能精准地控制好每一拍的速度。一般电子节拍器都能设置一拍中各种复杂的组合，可以为我们做好一个精准的示范，特别是初学的朋友一定要使用节拍器（见图 7），从一开始就练成良好的节奏感，打好扎实的基础。

　　为更方便理解，用"X"表示四分音符，X 在视唱中没有实际音高，在打拍子的时候唱"哒"，同时用脚跟着打拍子，以 $\frac{4}{4}$ 拍为例。

图7

四分音符节奏：每一拍为一个四分音符。

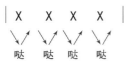

八分音符节奏：每一拍为两个八分音符，分别占前半拍和后半拍。

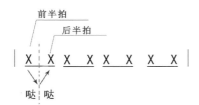

十六分音符节奏：一个十六分音符占一拍中 $\frac{1}{4}$ 的时值，两个十六音符占半拍的时值。

休止符节奏：视唱中休止符唱"空"，实际演唱或弹奏时，休止符是静音的。

延音线节奏：延长的部分唱"啊"，延长的部分记得打足拍子。

三连音节奏：每拍平均分为三份，每个音分别占 $\frac{1}{3}$ 拍。

　　切分节奏和附点节奏：当切分节奏与附点节奏唱不准的时候，我们可以用填补音符加延音线的方式写出，就变成了常规节奏，也更容易理解了。

　　如：延长的部分依然可以唱"啊"来代替。

又如：当一拍中音符过多不易理解时，可以把每拍等分为四份，延长的那 $\frac{1}{4}$ 拍唱"啊"填补。

复杂节奏：当遇到复杂的节奏，我们可以将其分解细化出来，你会发现，再复杂再难的节奏都是由每个最简单的节奏组成的。如下谱中，将原来的每个音符时值乘以二，即由原来的两拍变成四拍，先按照四拍来打拍子，熟悉之后再回到原速。若分解出来的节奏你还是无法掌握，你甚至还可以继续往下细分为八拍。学会此方法，今后学习中遇到复杂的节奏类型时，都能轻轻松松地攻克。

二、演奏姿势

相对古典吉他来说，民谣吉他的演奏姿势更为自由些，但值得一提的是，规范好持琴的姿势，对今后演奏技术的进一步提升有着很好的作用。

1. 坐着演奏（如图 8A ～ 8C 所示）

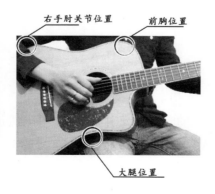

图 8A　平坐式　　　　　　图 8B　跷脚式　　　　　　图 8C　脚凳式

动作要领：手臂轻靠在吉他上，吉他轻靠在身体上，而不是用手臂的力量夹紧，因为那样不但影响手臂的自由发挥，而且吉他贴住身体过紧也会影响吉他的共鸣。平坐时如果凳子过高，可以使用跷脚式，或者脚踏在脚凳上提升大腿的高度，防止吉他下滑（如图 9A、9B 所示）。

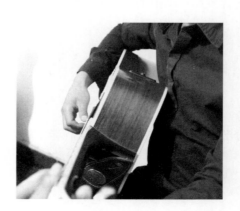

图 9A　吉他与身体的三个触点　　　　　　图 9B　吉他应整体稍作倾斜

2. 站立演奏（如图10所示）

除了坐着演奏外，演出时也经常采用站立演奏的方式，这样能更好地与观众互动，所以也是必须要掌握的一种演奏姿势，但站立时没有坐着演奏那么平稳，对吉他整体的控制能力和吉他演奏水平也有一定的要求，因此我建议初学的朋友尽量用坐着演奏的方式进行练习，技术水平达到一定程度后再慢慢尝试站立演奏。

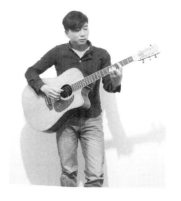

图10

三、吉他的调音（定音）

通过拧动弦钮使琴弦的张力（松紧度）发生改变，从而改变琴弦的音高，俗称调音或调弦，琴弦越紧声音越高，越松则声音越低。

吉他的音准问题直接影响音乐的正确表达和对听力的培养，音不准的吉他无法准确演奏出精准的旋律与和声，削弱了音乐的表现力，甚至会降低我们的学习兴趣，可见吉他的调音尤为重要。

其实不光吉他，任何需手动调音的乐器，在演奏前我们都必须精准地调音，这是对自己负责，对听众负责，更是一种对音乐严谨的态度。

吉他的标准音为：⑥弦（E）、⑤弦（A）、④弦（D）、③弦（G）、②弦（B）、①弦（E）。

弦：⑥⑤④③②①
音名：E A D G B E

1. 使用电子调音器定音

最常用也是最精准的方法就是用电子调音器定音，此方法不仅精准而且能在各种嘈杂的环境下进行，有些调音器需要调节振动频率，我们统一调节成440赫兹即可，调音器是舞台演出必备的工具。

此外，我们还可以在手机上下载安装调音软件，除不能在嘈杂的环境下进行外，平常使用起来也非常方便，效果和电子调音器一样。有些电箱吉他上的拾音器也设置了调音功能，使用方法与一般电子调音器相同。

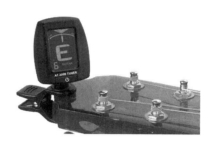

图11 电子调音器

2. 参照其他乐器定音

大家都知道音乐可以用各种各样的乐器演奏而出，虽然不同的乐器演奏方法和音色不一样，但它们使用的音阶都是相同的，因此我们知道了吉他的标准音后，就可以参照其他乐器来为吉他定音了。以钢琴为例：

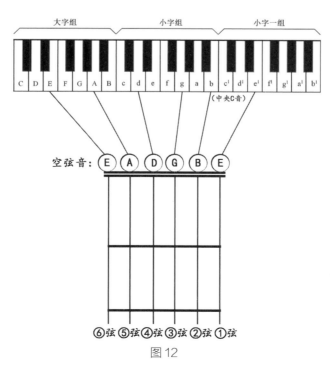

图12

如图 12 所示：只要在钢琴键盘上弹响对应的音，然后在吉他上调出相同音高的音就可以了。

3. 通过其他弦相同的音定音

通过图 13 可以得到以下规律：

①弦的空弦音与②弦的 5 品音相同；②弦的空弦音与③弦的 4 品音相同；
③弦的空弦音与④弦的 5 品音相同；④弦的空弦音与⑤弦的 5 品音相同；
⑤弦的空弦音与⑥弦的 5 品音相同。

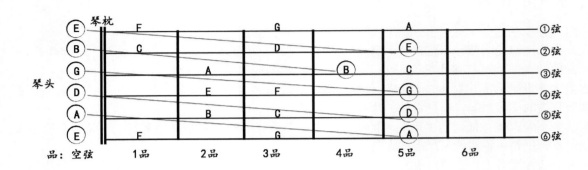

图 13

由此可以看出，只要得到① ～ ⑥ 弦其中某根弦的音，再以其为参照就可以调出其他弦的音。如①弦定准后，弹响②弦的 5 品音，将音高调至与①弦空弦音相同后，②弦的音也就准了，其他弦类推。

在用此调弦方法时，可以同时利用"共振原理"使定音更加精准，所谓共振是一种物理现象，当两个振动频率相同（音高相同）的音在相邻的弦上时，其中一根弦振动发出声音后，另一根弦也会随之振动。同理，当我们弹响⑥弦的 5 品后，⑤弦的空弦就会随之振动发出声音，后者振动越剧烈越明显，表明二者音高越相近、越精准，边听边看的调弦方法提高了定音的精准度。

4. 通过泛音定音

用此方法给吉他定音，首先你要先学会泛音的演奏技巧，详见实战篇第十一课。

第三课　右手拨弦技巧

一、认识六线谱之右手拨弦

　　乐谱是一种以印刷或手写制作，用符号来记录音乐的方法。不同的文化和地区发展了不同的记谱方法，记谱法可以分为记录音高和记录指法的两大类。"五线谱"和"简谱"都属于记录音高的乐谱。吉他的"六线谱"属于记录指法的乐谱，本套教材主要使用"六线谱"。

　　六线谱是专为民谣吉他设计的一种乐谱，学会了六线谱，理论上可以说已经学会了民谣吉他，因为其包含了演奏时左右手的指法、简谱旋律及歌词，只要严格按照谱上的指法和节奏要求来正确弹奏和练习，很快就能学会一首简单的歌曲弹奏了。

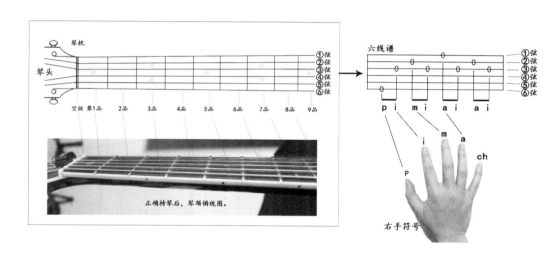

图14

　　通过图14中的对比不难看出，吉他六线谱很直观地画出了①～⑥弦，六线谱就好比我们抱着吉他后看到的吉他指板上的琴弦，即六线谱中从上往下的横线依次表示①②③④⑤⑥弦；标注在弦上面的数字是需要左手按弦的品位（左手按弦下一课讲解），0表示空弦，左手不需要按弦，同时右手弹奏；谱上的字母p、i、m、a、ch是表示右手的手指符号，p指（大拇指）负责弹④⑤⑥弦，i指（食指）负责弹③弦，m指（中指）负责弹②弦，a指（无名指）负责弹①弦，ch指（小指）不常用。

二、右手基本奏法及要领

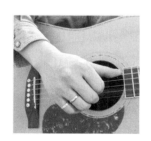

图15A　弹奏位置在靠近音孔上方

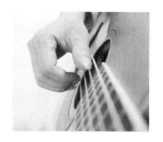

图15B　手指自然弯曲

图15C　手指触弦位置

　　如图15A～图15C所示，右手弹奏的位置应靠近音孔上方，在这个位置弹奏出的音是最饱满动听

的，弹奏前整只手应该处于自然放松状态，手型类似轻握鸡蛋的手型，指尖触弦。

弹奏④、⑤、⑥弦时用大拇指向下拨弦，弹奏③、②、①弦分别用食指、中指和无名指向上勾弦。

因为ch（小指）在吉他弹奏中基本用不上，所以除了上面的指法外，还可在原来指法的基础上用小指靠在吉他面板上（如图15D、图15E所示），此手型整体较为稳定，弦上的手指不易移位，因此在吉他演奏中也被广泛运用。我们在学习好第一种指法之后，也可以尝试一下，最好两种指法都能掌握。

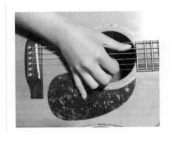 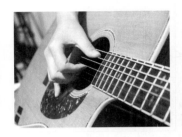

图 15D 图 15E

三、六线谱中音符及休止符的时值

1. 音符

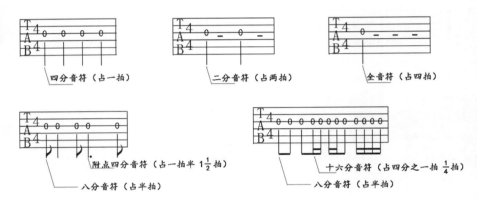

2. 休止符

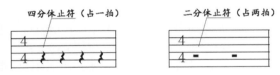 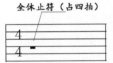

四、变调夹的使用

"变调夹"又称"移调夹"，英文叫"Capo"，顾名思义，是主要用于变调的工具，其原理也很简单，变调夹夹在吉他品格上之后，吉他整体的音会比原来高，用与之前相同的指法演奏出来的音也整体升高了，从而达到快速变调的目的。

在夹变调夹时，注意夹的位置应靠近品丝的位置（如图16所示），这样不容易跑音和有杂音，变调夹建议在1～7品使用，超过7品后吉他整体声音会变单薄，有些和弦在7品以后的品格也不容易按。

从外观形状来看，变调夹的种类比较多，不过工作的原理都一样的。

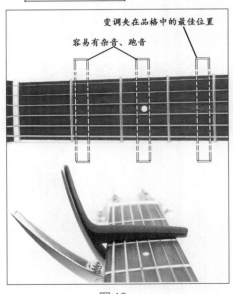

图 16

五、右手拨弦练习

在练习的过程中注意手指要一直保持放松的状态，从能做到不出错的最慢速度开始练习，匀速弹奏每一拍。建议打开节拍器，跟着它的速度练习，同时用脚打拍子或用嘴跟着念 1234 1234，弹完最后一小节后接着第一小节反复练习。

练习 1

练习 2

练习 3

练习 4

练习 5

练习 6

六、歌曲弹唱练习

兰花草
简易版

1= G 4/4 (e小调)

♩ = 85

胡适 作词
陈贤德、张弼 作曲
卢家兴 编配

我从山中来　　带着兰花草　　种在小园中
眼见秋天到　　移兰入暖房　　朝朝频顾惜

希望花开早　　一日看三回　　看得花时过　　兰花却依然　　苞 也无一个
夜夜不能忘　　但愿花开早　　能 将宿愿偿　　满庭花簇簇

开 得许多香

弹奏提示

为让初学的朋友更容易上手，整曲用空弦音编配，只需右手即可完成弹唱，右手基本指法为pimiaimi（⑥③②③①③②③弦），最后一句为④③②③⑥③②③，练习时可根据自己的嗓音选择是否使用变调夹及变调夹的位置。

第四课　左手按弦技巧

一、认识六线谱之左手按弦

和弦是由数个不同的音同时发出声音组成的，也称之为"和声"。和弦包括三和弦（大三和弦和小三和弦）、七和弦、九和弦、十一和弦等等（乐理篇第四章详解）。

1. 左手符号（图 17）

在六线谱的吉他和弦指法中，左手是用阿拉伯数字来表示的，其中 1 指为食指，2 指为中指，3 指为无名指，4 指为小指，5（或 T）为大拇指。

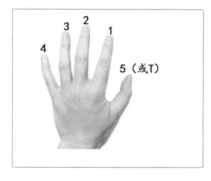

图 17

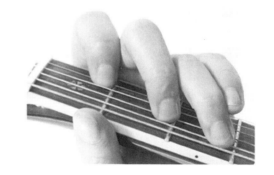

图 18

吉他和弦示意图（图 18）：和弦图中标注在⑥弦上方的"X"表示⑥弦的空弦音在 C 和弦里是"禁弹音"，是不能弹的；标注在③、①弦上的"0"是"开放音"，表示在 C 和弦里该弦不需要左手按弦，且可以弹。

和弦里最低的那个音称为该和弦的根音，和弦的根音一般出现在④、⑤或⑥弦中，如 C 和弦的和弦图里⑥弦是禁弹音，因此最低的音就是⑤弦的 3 品，因此 C 和弦根音是⑤弦 3 品，在实际弹奏中根音尤为重要，因此初学者必须记住每个和弦根音的位置。

2. 左手按弦的基本动作及要领

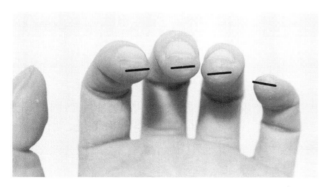

图 19A　左手触弦的位置（指尖）　　　　图 19B　左手按 C 和弦按弦位置应靠近品丝的部位

● 左手按弦时手指尽量与指板垂直，触弦位置如图 19A 所示，避免触碰到其他琴弦，因此除大拇指外，其他手指是不能留长指甲的，否则会影响触弦的效果且会给吉他的指板造成伤害；

● 按弦的位置要尽量靠近品丝的位置，太靠后比较费力且容易出现杂音，太靠前按在品丝或超过品丝的位置声音不清脆且会有闷音（如图 19B 所示）；

● 手指按在琴弦上的力度适中即可，保证声音干净无杂音，太用力手指容易疲劳且易伤手，力度不够则琴弦无法弹响，当然这也是需要通过长期的练习才能掌握的。

二、C大调与a小调基础和弦

1. C和弦

指法：

1 指按②弦 1 品

2 指按④弦 2 品

3 指按⑤弦 3 品

4 指自然抬起

根音：⑤弦

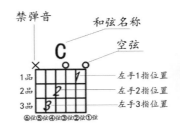
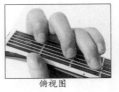
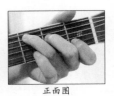

图20

2. Dm和弦（可用以下两种指法）

指法一：

1 指按①弦 1 品

2 指按③弦 2 品

4 指按②弦 3 品

3 指自然抬起

根音：④弦

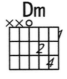
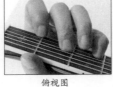
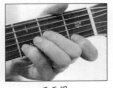

图21

指法二：

1 指按①弦 1 品

2 指按③弦 2 品

3 指按②弦 3 品

4 指自然抬起

根音：④弦

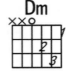
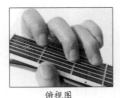
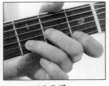

图22

3. Em和弦

指法：

2 指按⑤弦 2 品

3 指按④弦 2 品

1 指自然抬起

4 指自然抬起

根音：⑥弦

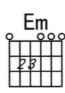
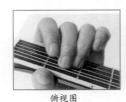
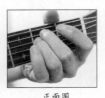

图23

4. F和弦

F 和弦分为大横按和小横按，F 大横按对于初学者来说难度比较大，因为要求 1 指同时横按住①～⑥弦，需要长时间的练习才能掌握；F 小横按难度相对小很多，省略掉了⑤弦和⑥弦，所以初学者可以先选择小横按练习，熟悉以后慢慢攻克大横按。

指法一：

1 指同时按①～⑥弦 1 品

（大横按）

2 指按③弦 2 品

3 指按⑤弦 3 品

4 指按④弦 3 品

根音：⑥弦

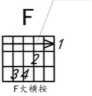
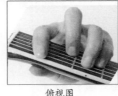

图24

指法二：

 1 指同时按①②弦 1 品

 （小横按）

 2 指按③弦 2 品

 3 指按④弦 3 品

 4 指自然抬起

根音：④弦

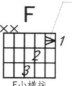

俯视图　　　　　正面图

图 25

5. G 和弦

指法：

 2 指按⑤弦 2 品

 3 指按⑥弦 3 品

 4 指按①弦 3 品

 1 指自然抬起

根音：⑥弦

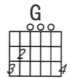

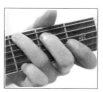

俯视图　　　　　正面图

图 26

6. G7 和弦

指法：

 2 指按⑤弦 2 品

 3 指按⑥弦 3 品

 1 指按①弦 1 品

 4 指自然抬起

根音：⑥弦

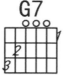
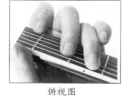
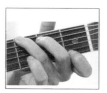

俯视图　　　　　正面图

图 27

7. Am 和弦

指法：

 1 指按②弦 1 品

 2 指按④弦 2 品

 3 指按③弦 2 品

 4 指自然抬起

根音：⑤弦

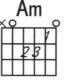
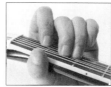
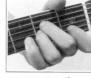

俯视图　　　　　正面图

图 28

8. Bm7-5 和弦

指法：

 1 指按⑤弦 2 品

 2 指按③弦 2 品

 3 指按④弦 3 品

 4 指按②弦 3 品

根音：⑤弦

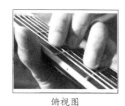
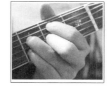

俯视图　　　　　正面图

图 29

9. E 和弦

指法：

 1 指按③弦 1 品

 2 指按⑤弦 2 品

 3 指按④弦 2 品

 4 指自然抬起

根音：⑥弦

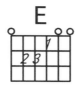
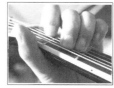
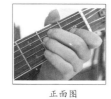

俯视图　　　　　正面图

图 30

以上是 C 大调与 a 小调最常用的和弦，也是初学者必须要掌握的和弦，以后的课程中，希望你能够举一反三，遇到新的和弦自己看着和弦图就能在指板上按出相应的指法。

三、和弦转换

和弦转换是吉他弹奏的基础，也是学习民谣吉他的第一步，很多初学的朋友由于没有掌握正确的练习方法，不能快速、灵活、准确地转换和弦而失去了信心，最终选择放弃了吉他的学习。所以下面我们就来介绍在练习和弦转换时的一些要领和方法。

1. 检查手型和力度

按好一个和弦后，我们先检查手型是否正确，手指要尽量与指板垂直，保证不会碰到或影响其他弦的弹奏，手指接近垂直的状态也是比较省力的。这时还需要确认一下我们的力度是否合适，力度过大手指容易疲劳和酸痛，力度过小则会有杂音甚至无法有实际音高，最好且最直接的检查方法就是按好和弦之后依次弹响所有的弦，保证每根弦都能发出干净的声音。

当手型和力度都正确以后，要认真体会其中的要领，经过刻苦的练习就能掌握其中的技巧，从开始就养成一个很好的按弦习惯。

2. 手指的保留

通过对一些和弦指法的对比，不难发现，有一些和弦中有部分手指的位置是一样的，比如 C 和弦与 Am 和弦、F 和弦与 Dm 和弦。当遇到此类两个和弦相互转换的时候，我们就可以利用手指保留的方法，即保留二者位置相同的手指，保留的手指可以作为支点，同时移动其余不同的手指。

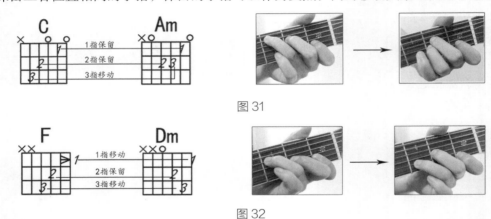

图 31

图 32

除此之外我们还可以在 C-F（大横按）、G7-Dm 之间进行练习，认真体会在和弦转换中手指保留的转换效果。

3. 手型移动

当两个和弦中没有可保留的手指时，在和弦转换时我们需要特别注意尽可能减小转换时手指的跨度，这样会大大缩短和弦转换的间隙，提高和弦转换的速度和精准度。

通过对比我们发现，C 和弦中的 2、3 指和 G 和弦的 2、3 指虽不在同根弦上，但他们之间的手型是一样的，Am 与 Em 同理。

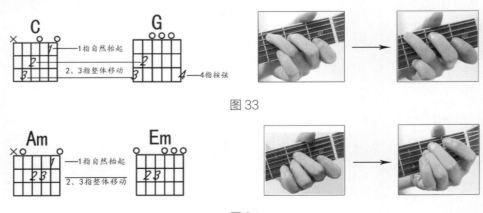

图 33

图 34

除此之外我们还可以在 C-F（小横按）、F（小横按）-G 之间进行练习，认真体会在和弦转换中手型移动的转换效果。

4. 根音优先

当两个和弦既没有可以保留的手指，也没有相同的手型可以移动且两个和弦之间跨度比较大的，在转换过程中应该优先按根音弦，按好根音后以该手指作为支点，同时为其他手指做好按弦的准备。随着练习的积累，手指逐渐适应后，转换的速度会慢慢提升，最后各手指就可以整体同步转换。如 Dm-G、Am-F（大横按）。

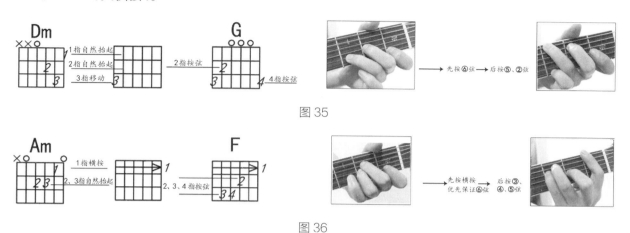

图 35

图 36

四、左手常见的两种手型

1. 摇滚手型：大拇指置于琴颈上方，此手型适合按开放式和弦、需要大拇指按弦的和弦以及弹①、②、③弦上的音阶或跨度较小的音阶。

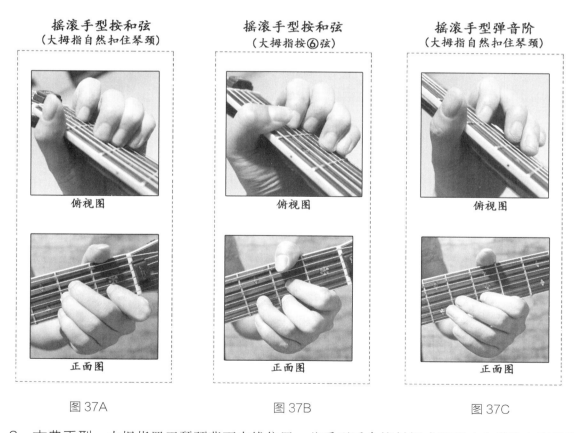

图 37A 图 37B 图 37C

2. 古典手型：大拇指置于琴颈背面中线位置，此手型适合按封闭式和弦（大横按）以及弹④、⑤、⑥弦音阶或跨度比较大的音阶。

古典手型按和弦
（大拇指按琴颈背面）

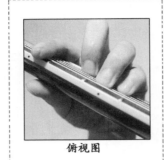

俯视图

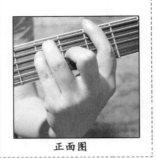

正面图

图38A

古典手型弹音阶
（大拇指按琴颈背面）

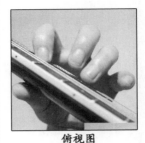

俯视图

正面图

图38B

五、右手分解奏法及左手和弦转换练习

1. 分解和弦奏法

右手先后依次弹响几个音称为"分解奏法"。

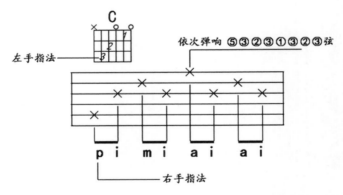

如上谱所示，在分解奏法中，右手需要弹的弦用"X"符号表示，X标注在哪一根弦上，即用右手弹奏相应的弦。

2. 琶音

单指琶音：右手其中一手指向下或向上依次匀速拨响琴弦；

轮指琶音：右手相应手指依次匀速弹响琴弦（先拨根音）。

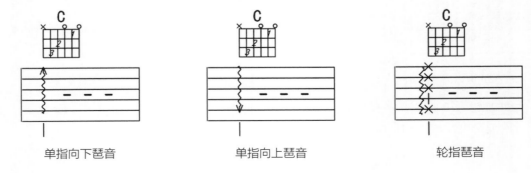

单指向下琶音　　　　　　　单指向上琶音　　　　　　　轮指琶音

3. 练习

和弦转换是否快速、灵活、准确，主要取决于练习时间的长短，熟能生巧，简单说其实就是一直重复着同一个动作的练习，按照正确的方法练习的次数越多，手指的控制能力就越强。总之，手指的练习没有任何诀窍和捷径，是必须通过自己坚持不懈的练习才能做好的。

练习时，要使用节拍器，从最慢的速度开始，以不出错能完整跟着节拍弹出每个音为原则，随熟练程度逐渐加快速度，感觉手指跟不上或出错了就停下来，降低节拍器的速度继续练习。记住，勉强弹 100 遍错误的，还不如练习 10 遍正确的效果好，且错误的节奏和指法弹多了也会养成习惯，以后就不容易改了，请一定注意这一原则。

练习 1

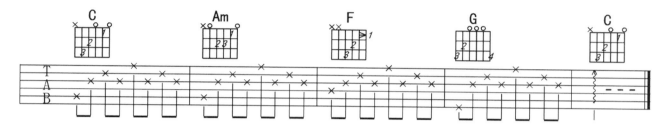

练习 2

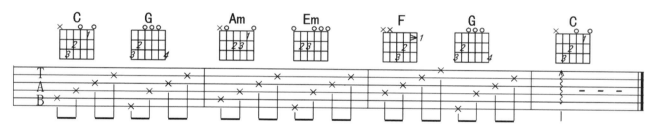

练习 3

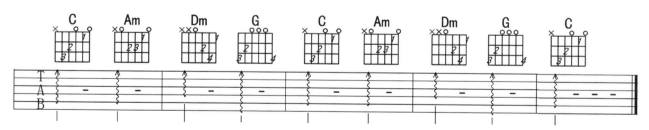

六、歌曲弹唱练习

送 别
简易版

李叔同 作词
约翰·P·奥德威 作曲
卢家兴 编配

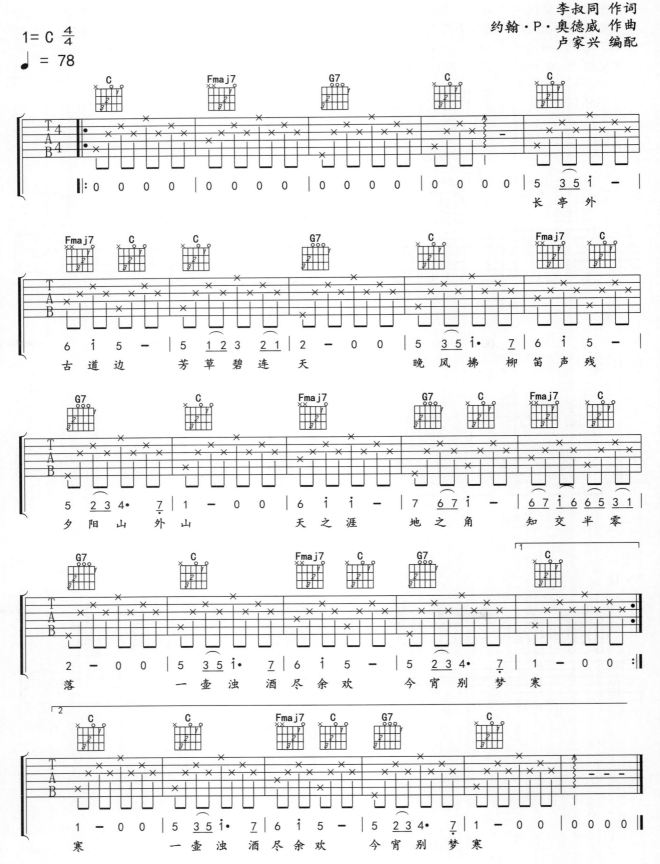

友谊地久天长

简易版

佚名 词曲
卢家兴 编配

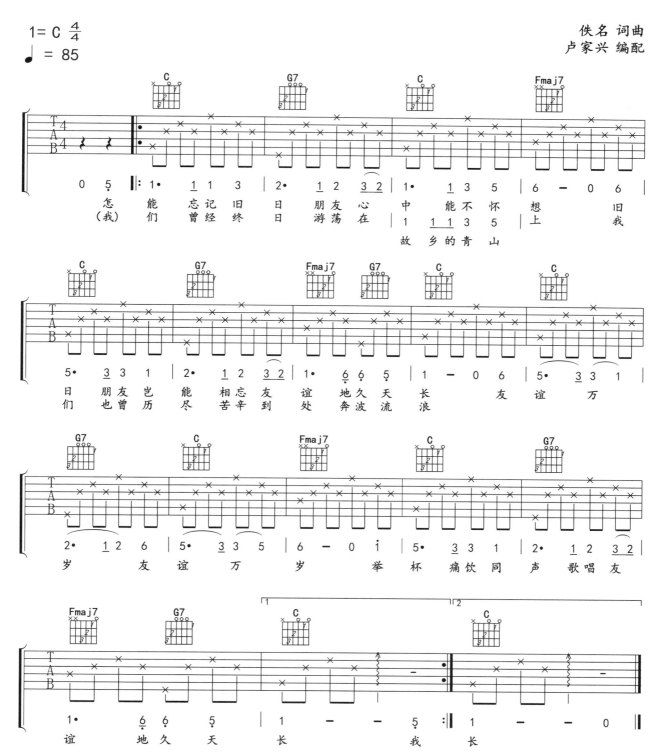

弹奏提示

　　这两首乐曲的编配仅用了三个和弦（C、Fmaj7、G7），它们的 2、3 指手型是一样的，所以我们可以运用本课所学的"和弦转换"中的"手型移动"的方法，非常适合初学者学习。

第五课 | 提高左右手的灵活度

一、拨片的使用

拨片，又称匹克（Pick），使用拨片弹奏的声音明亮悦耳且有较强的穿透力，它是电吉他及民谣吉他演奏中常用的工具之一。

1. 基本要领

拨片的形状为三角形，弹奏时用最尖的一角触弦，手握拨片时应保持放松，不宜过紧，这样可以使拨弦更精准，手型更稳定，可用小指轻靠在吉他面板上（如图 39A ～图 39C 所示）。拨弦时拨片与琴弦要有一定的倾斜角度，上下拨弦时要用拨片边沿处触弦。

 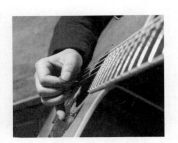

图 39A 图 39B 图 39C

2. 拨弦顺序

● 单弦：弹奏单弦和主音 solo 时，尽量保持一下一上交替拨弦的方法。

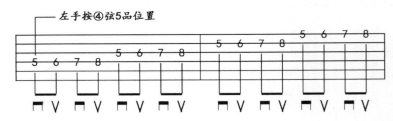

● 分解和弦：用拨片弹分解和弦时，下上拨弦顺序是由具体节奏型决定的，只要遵循拨弦时跨度最小化的原则即可，从一开始练习就养成良好的习惯，当使用拨片弹奏时遇到陌生的节奏型时，会下意识地选择最合理的下上组合的拨弦顺序。

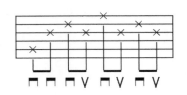 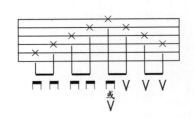

二、爬格子

爬格子练习，也称半音阶练习，对于初学者而言，和弦转换不够快不够准，手指按弦力度不够，主要原因是手指不灵活且对指板过于陌生，而该练习可以在较短的时间内改善和解决这个问题。只要每天坚持半小时，几天后你会惊奇地发现手指在指板上的控制能力有很明显的提高了，所以一定要将该练习作为每天例行的功课。长期坚持，你的手指基本功会非常扎实。

1. 左手

1234 指（1—食指、2—中指、3—无名指、4—小指）的二十四种组合

序号	以 1 指开头的指法	序号	以 2 指开头的指法	序号	以 3 指开头的指法	序号	以 4 指开头的指法
1	1 2 3 4	7	2 1 3 4	13	3 1 2 4	19	4 1 2 3
2	1 2 4 3	8	2 1 4 3	14	3 1 4 2	20	4 1 3 2
3	1 3 2 4	9	2 3 1 4	15	3 2 1 4	21	4 2 1 3
4	1 3 4 2	10	2 3 4 1	16	3 2 4 1	22	4 2 3 1
5	1 4 2 3	11	2 4 1 3	17	3 4 1 2	23	4 3 1 2
6	1 4 3 2	12	2 4 3 1	18	3 4 2 1	24	4 3 2 1

2. 右手

在练习时可用拨片或手指拨弦。拨片拨弦声音比较明亮，力度相对均匀，在速弹中是最佳选择；手指交替拨弦可以很好地锻炼右手手指的灵活度和力度。所以最好以下三种方法都能够掌握。

●拨片：始终保持一下一上交替拨弦；

● im 指：食指与中指向上交替拨弦；

● Pi 指：大拇指与食指下上交替拨弦。

3. 爬格子练习的动作要领

●左手用古典手型（见第四课）按弦。

●左臂自然放松下垂，按弦时大拇指与食指、中指前后相对捏住琴颈，手掌与虎口脱离琴颈，手掌内侧与琴颈下边沿平行。

●按在琴弦上的手指尽量与指板垂直，手指不能碰到所按琴弦上方的另一根弦，如按在②弦上的手指决不能触及③弦，但手指指肚可以以自然角度轻靠在①弦上。

图 40A　俯视图　　　　　　　　　　图 40B　正面图

三、综合练习

请用 24 种指法分别完成以下练习：

请打开节拍器调至♩=30（每分钟 30 拍）开始练习，逐渐熟悉后，再逐步加速练习，切勿一开始就追求速度。

综合练习 1

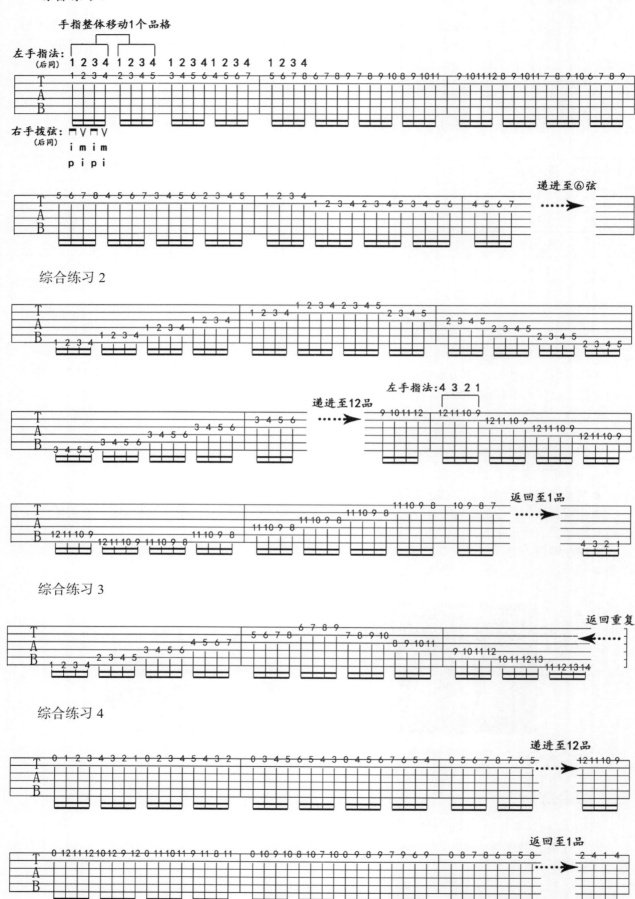

综合练习 2

综合练习 3

综合练习 4

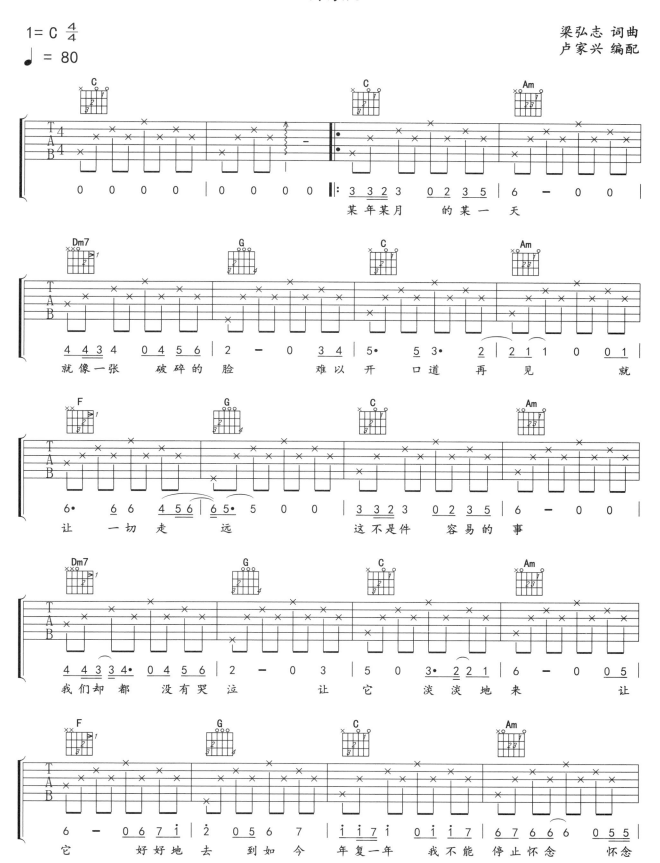

四、歌曲弹唱练习

恰似你的温柔
简易版

1= C 4/4

♩ = 80

梁弘志 词曲
卢家兴 编配

027

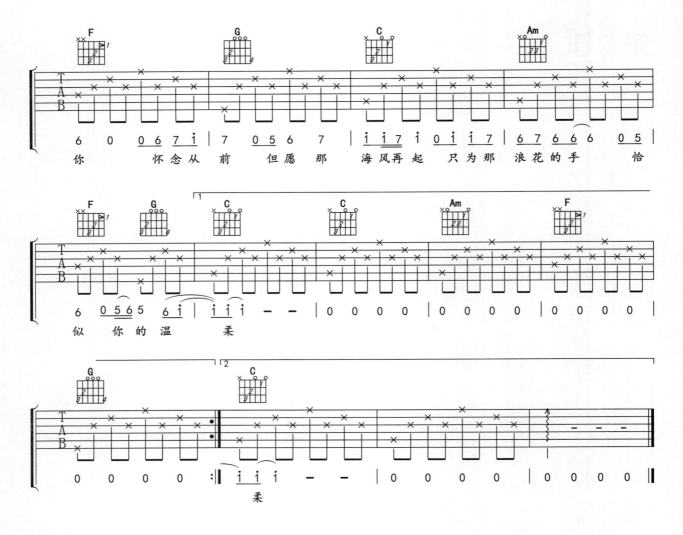

弹奏提示

　　本课练习曲增加的新和弦 Dm7 和 F 和弦都需要 1 指同时按住①②两根弦，也就是小横按。练好小横按，可以为以后的大横按打好基础。

第六课 | 多音齐奏法及攻克大横按

一、多音齐奏法

右手 p、i、m、a 指（大拇指、食指、中指、无名指）同时弹奏两根或两根以上的弦，称为齐奏。

以下为几种常见的齐奏类型，在开始练习齐奏时，注意同时拨弦的手指尽可能地做到力度一样、音量一样，养成良好的弹奏习惯，演奏出来的音才会饱满动听。

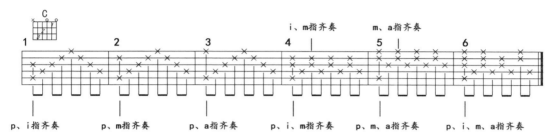

二、按好大横按的要领

在吉他和弦指法中，左手的一根手指（食指最为常见）同时按住两根弦两根以上琴弦的指法称为"横按"，特别是同时按住多根弦时，对手指力量、灵活和准确度都有较高的要求，所以大横按和弦成为了许多初学者练琴的一个阻碍，甚至是一道坎，有不少初学者就是因为大横按和弦怎么也练不好而最终放弃吉他。

其实，只要选择正确的方法加上坚持不懈的练习，大横按是完全可以学会的。

1. 当根音在⑥弦时（以 F 和弦为例）：

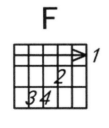			
F 和弦图	大拇指在背侧的位置	食指触弦的位置	F 和弦正面图

图 41

●检查"弦距"是否合适（经验篇第三章有详解）。

●手臂、手腕保持放松状态。

●大拇指应按在琴颈背侧大概中间位置。

●食指用斜面位置按弦并尽量靠近品丝的位置。

●剩余中指、无名指、小指按弦应尽量垂直于面板，并尽量靠近品丝的位置。

●虽然食指横按在一品的①②③④⑤⑥弦上，但中指、无名指、小指已分别按好了③④⑤弦，因此食指只需保证在①②⑥弦上按好并没有杂音即可。

●每个人的手掌、手指大小长短都有一些细微的差异，所以在确保以上几点要领无误后，可以根据自己的手型情况适当细微地调节位置，得到自己按着最舒服的手型。

2. 当根音在⑥弦时的简化和弦（以 F 和弦为例）

●用摇滚手型按弦（见第四课），大拇指代替食指反扣并按住⑥弦，此时不需要弹的音可不用按

弦，降低了大横按的难度。

●右手扫弦时，用指法一。

●右手弹分解节奏型时，根据实际情况选择简化指法，如节奏型中只弹⑥、④、③、②弦，⑤、①弦不弹，则可以用指法四，注意不要弹到禁弹音。

●其他根音在⑥弦的大横按都可以用此手法进行简化。

●学会这种按法，可减轻手指的疲劳，在很多弹唱歌曲或指弹独奏曲中最常用到，这种简化指法务必要掌握。

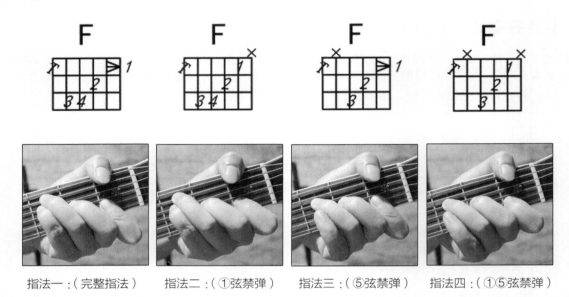

指法一：（完整指法）　　指法二：（①弦禁弹）　　指法三：（⑤弦禁弹）　　指法四：（①⑤弦禁弹）

图 42

3. 当根音在⑤弦时（以 Bm 和弦为例）

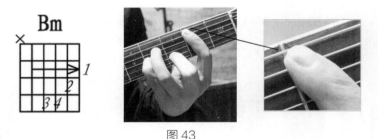

图 43

●基本要求与根音在⑥弦的大横按和弦一致。

●因⑥弦的音为禁弹音，所以食指横按在①②③④⑤弦的同时，指尖轻触第⑥弦的下方，防止⑥弦振动发出声响。

4. 当 2、3、4 指在同一品格时的两种指法（以 B 和弦为例）

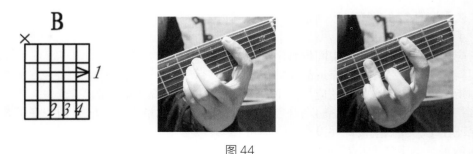

图 44

指法一：食指横按，分别用 2、3、4 指按④弦 4 品、③弦 4 品和②弦 4 品。

指法二：食指横按，用 3 指横按④弦 4 品、③弦 4 品和②弦 4 品，注意 3 指按弦时不要碰到①弦和⑤弦。

三、大横按和弦转换的要领

很多初学的朋友在开始接触大横按的时候都会有同样的疑问：大横按如此多，指法如此复杂，那刚开始需要怎么选择有针对性的指法来练习呢？

其实，我们大致将大横按的指法简单归类之后，你会发现，原来大横按没有那么难，不同的几个大横按和弦，它们之间的指法都是有一定的联系和变化规律的，是同一指法整体在指板上左右或上下移动，或是同一指法在原来的基础上稍作变化而已。

1. 同一指法的左右移动

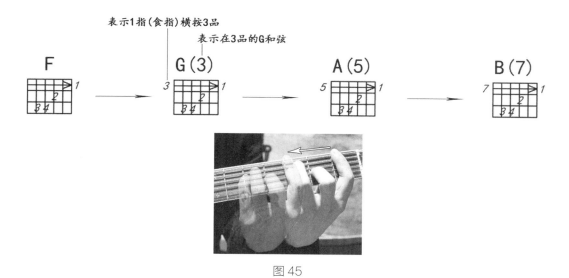

图 45

2. 同一指法的上下移动与指法变化（以 5 品的大横按为例）

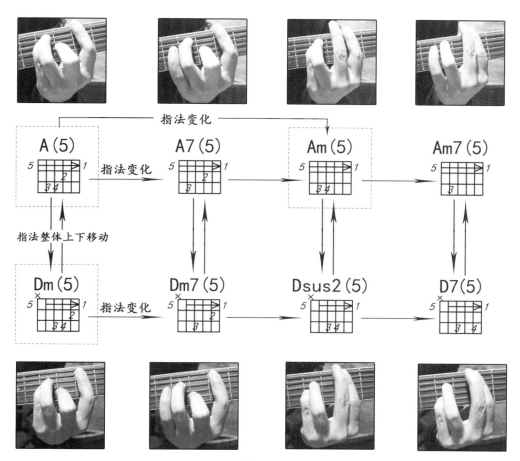

图 46

031

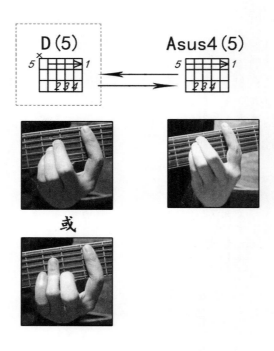

图 47

3. 必须掌握的四种指法

通过前面的指法归类后，可以得到以下四个基础和弦的指法，也就是说在前期的大横按指法练习中，我们只需要练习这四种指法就可以了，因为大多数大横按指法都是通过这四个基础和弦手型演变而来的，只要掌握这四种和弦指法，再去练习其指法变化后的指法就非常轻松了。

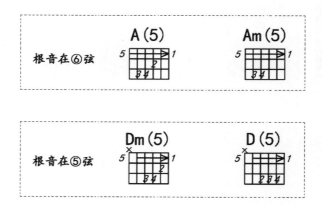

四、大横按和弦转换练习

在练习过程中，要注意节奏平稳，从慢速开始练习，保证每根弦都能正常发声，每组练习可以无限重复。

练习1

此条练习主要是锻炼按大横按时肌肉的记忆的，当弹空弦时左手手指离开琴弦，但要始终保持按弦时的手型，为下一次按弦做准备。今后练琴过程中遇到新的不熟悉的和弦，都可以用此方法练习，效果也是非常显著的（以 F 和弦为例）。

练习 2~练习 6 为 C 调其他和弦与 F 和弦之间的转换练习，逐渐熟悉后可以自由组合进行。

练习 2

练习 3

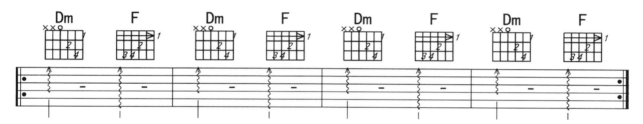

练习 4

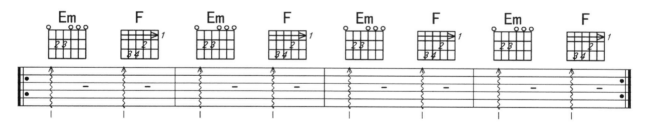

练习 5

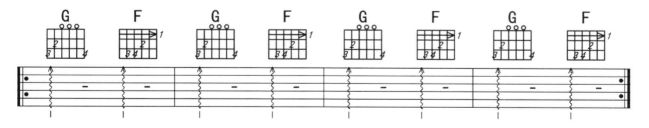

练习 6

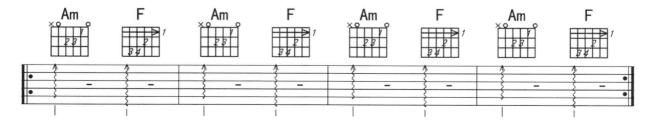

练习 7～练习 10 为大横按之间的转换练习，逐渐熟悉后可以自由组合进行，不要求必须马上完全掌握，但一定要每天坚持练习。

练习 7

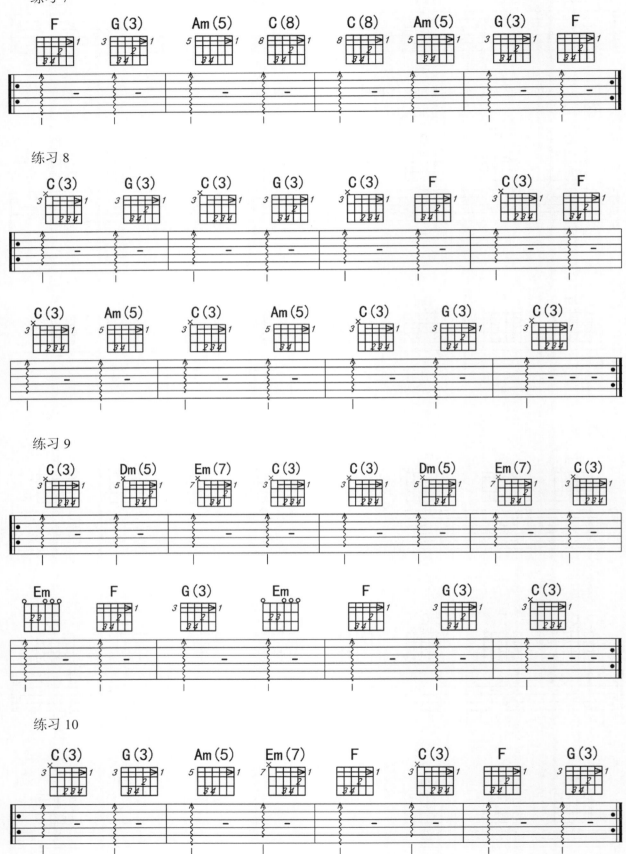

练习 8

练习 9

练习 10

五、综合练习

此前练习中的节奏型都是每拍一个音或每拍两个音，相对来说比较固定也比较简单，而在实际弹唱中这种节奏型是远远不够的，因此从现在开始，练习的难度将逐渐增加，希望你能勤加练习。

综合练习 1

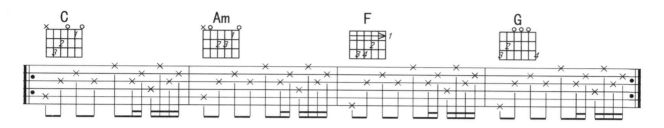

综合练习 2

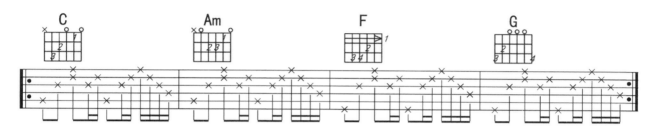

综合练习 3

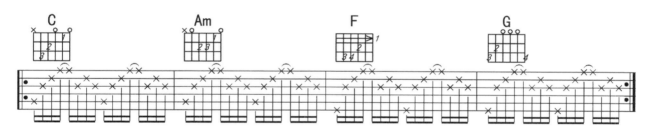

综合练习 4

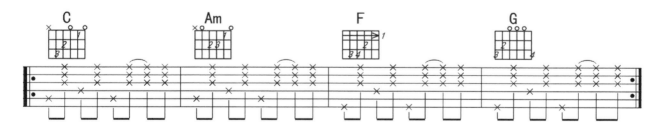

综合练习 5

此条练习为《爱的罗曼史》片段，要注意左手指法。三连音即将一拍平均分为三个音，练习时需注意节奏平稳。

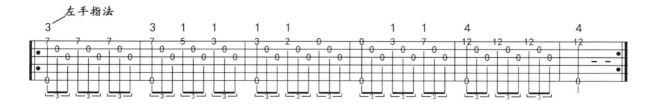

六、歌曲弹唱练习与建议

生日歌
简易版

佚名 词曲
卢家兴 编配

1= C 3/4

♩ = 90

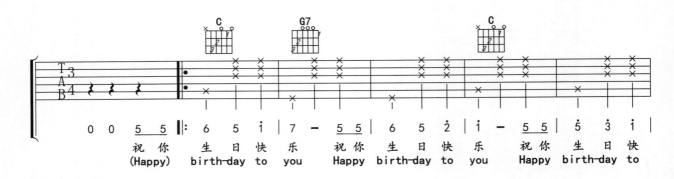

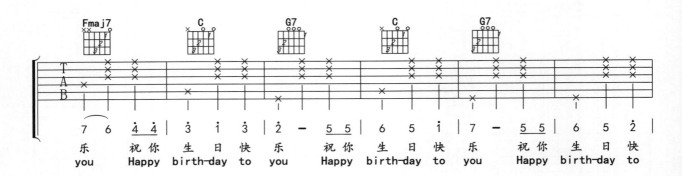

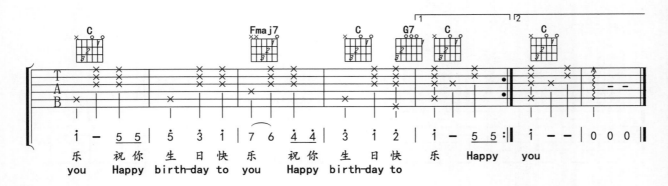

弹奏提示

本歌曲节奏为 $\frac{3}{4}$ 拍，建议跟着节拍器练习，注意弹与唱的配合。

除上曲外，还可练习《奇妙能力歌》(见 147 页)。

第七课 打弦奏法

　　打弦，在以前一些教材里称为打板，是民谣吉他演奏时常用的技巧之一，弹奏时利用右手手指顺势下压在琴弦上，发出"嚓"的声音，大多数情况会用在歌曲的弱拍上，如 $\frac{4}{4}$ 拍里在第二、四拍加上打弦技巧，运用该技巧，使得整体节奏律动感更强。

一、符号及奏法

1. 打弦符号

　　在六线谱中，给音符加上方框表示打弦，常见的打弦技巧符号为以下两种，两者演奏方法是一样的，本书统一使用第一种符号标注。

①　　　　　　　　　　　　　　②

2. 弹奏方法

　　打弦弹奏方法主要有以下三种，在乐谱中没有特别说明时，统一采用第一种方法。方法一主要用于伴奏，方法二、三则主要出现在一些指弹独奏曲里，学会第一种方法，后两种就容易了。

　　方法一：

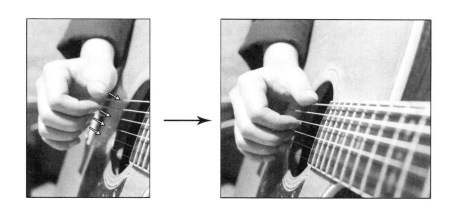

图 48

　　右手 p i m a 指（大拇指、食指、中指、无名指）保持自然放松的手型（与弹奏时手型一样），同时下压击打在琴弦上。p 指击打位置是低音弦的上方，i m a 指击打位置在①②③或②③④弦的下方，具体打在哪一根弦上是由打弦之后需要弹的音决定的。例如打弦之后需要齐奏⑤④③②弦，那么打弦时 p i m a 指分别打在⑤④③②弦上；打弦后需要齐奏⑥①②③弦，则打弦打在⑥①②③弦上，其他同理。打弦时为随后弹奏的动作提前做好准备，这样就可以避免打弦之后弹错弦。

　　打弦时手指是按压在琴弦上的，琴弦发出"嚓"的声音外，不应再发出其他声音，如果发现打弦

时还有琴弦发出其他声音，那么应该检查自己手型，及时调整。

方法二：

要求与方法一相同，但只用 p 指打弦。用此方法弹奏，根音静音，高音弦得到很好的延音效果。

方法三：

要求与方法一相同，但只用 i m a 指打弦。用此方法弹奏，高音弦静音，根音得到很好的延音效果。

二、综合练习

以下四条练习是打弦技巧歌曲中最为常见的四种节奏型，通过练习都能熟悉弹奏后，你将能弹奏大多数运用此技巧伴奏的歌曲了。

综合练习 1

综合练习 2

综合练习 3

综合练习 4

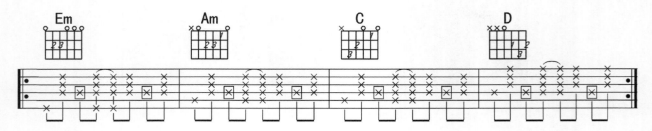

三、歌曲弹唱练习建议

《情非得已》（第 72 页）

第八课 | 扫弦奏法

在吉他演奏中，右手弹法主要分为两大种类：一是用右手 p i m a 指依次或同时拨响琴弦，俗称分解和弦奏法或分解奏法，此奏法前几课已经学习；二是用右手其中一根或两根手指同时上下弹响琴弦，俗称扫弦奏法。之后的课程里将要学习的"切音、闷音、哑音"等技巧都是以此两种奏法为基础的。

一、符号及奏法

1. 扫弦符号

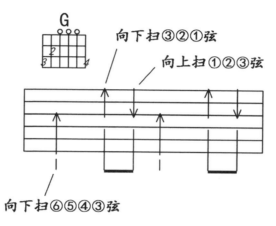

如图：六线谱里的扫弦符号用箭头表示，箭头经过的琴弦表示该弦在扫弦范围内。如箭头方向从⑥弦至③弦，则表示从⑥弦向下扫弦至③弦；箭头从①弦方向至③弦，即从①弦向上扫弦至③弦，其他同理。

2. 弹奏方法

向下扫弦时使用食指或中指，也可食指中指同时扫，向上扫弦时使用大拇指。具体用哪一根手指扫弦，这点没有明确的要求，只要保证扫出的声音干净饱满即可。

除此之外，我们还可以用拨片扫弦，声音更加清脆，颗粒感更强，所以两种方法都必须要掌握。

●手指扫弦（以大拇指与食指扫弦为例）

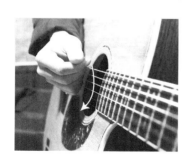

图 49A 触弦位置

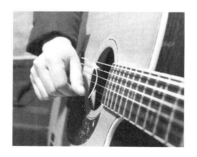

图 49B 向下扫弦

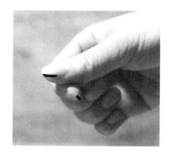

图 49C 向上扫弦

手型：大拇指与食指呈十字交叉，其余手指保持自然放松。

触弦：扫弦时的触弦位置是扫弦手指指甲盖的边沿处，这样扫弦时不容易伤到手指，且可以更顺畅地触弦。触弦时与琴弦应有一定倾斜度，避免手指与琴弦面垂直，这样扫弦时手指容易卡在两根弦中间，且会伤到手指。

手腕：上下扫弦时，主要以腕关节为轴上下运动，做类似扇扇子的动作，运动方向应呈一条弧线，避免直上直下。

● 拨片扫弦

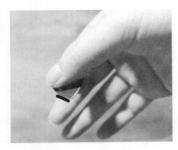

图 50A　触弦位置

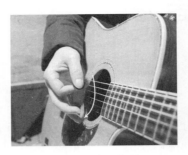

图 50B　向下扫弦

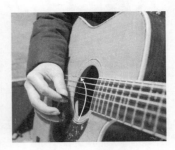

图 50C　向上扫弦

手型：大拇指与食指呈十字交叉捏住拨片，力度适中，其余手指保持自然放松。

触弦：不论是向下或向上扫弦，触弦位置始终是拨片左边的边沿，向下扫弦时为下边沿触弦，向上扫弦时为上边沿触弦，同样需要注意要有倾斜度，向下扫弦时拨片向下倾斜，向上扫弦时相反。

手腕：同样以腕关节为轴上下运动，同时适当带动肘关节，扫弦幅度可以比手指扫弦时大些。

二、综合练习

分别使用手指和拨片练习，并感受二者之间音色的区别。

综合练习 1

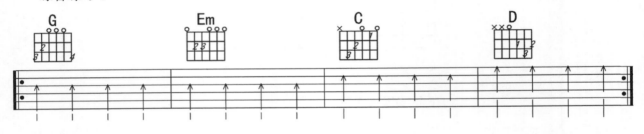

综合练习 2

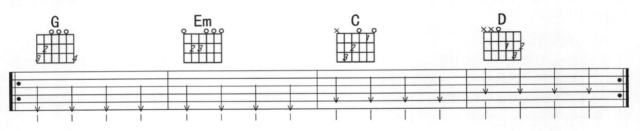

综合练习 3

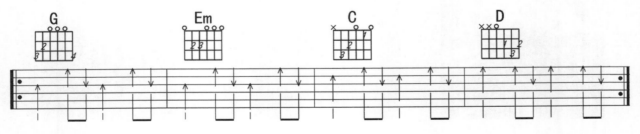

综合练习 4

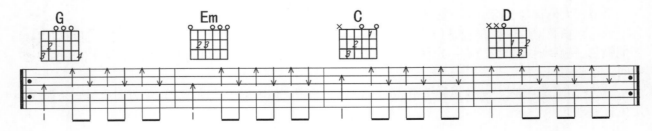

综合练习 5

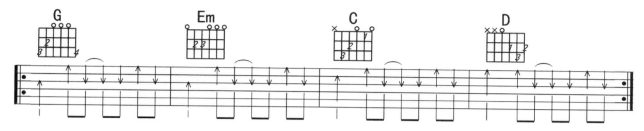

综合练习 6

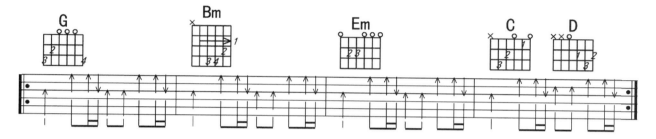

综合练习 7

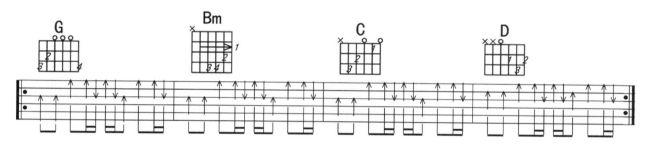

综合练习 8

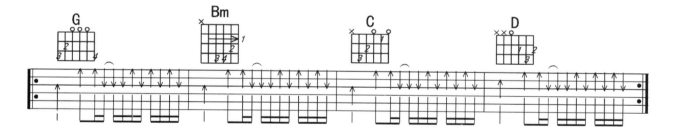

三、歌曲弹唱练习建议

《童年》（第 112 页）

《拥抱》（第 156 页）

《T1213121》（第 152 页）

第九课 | 右手切音奏法

切音，又称"制音、止音、消音"等，从字面上看不难理解，即把琴弦上发出的声音消掉，使其静音，也就是使用手法让正在振动的琴弦停止振动，完成这一动作的过程，称为切音奏法。切音又分为右手切音和左手切音，本课主要介绍右手切音，左手切音将在第十二课详细讲解。

一、符号及奏法

1. 常规切音的两种手法

常规的切音，在六线谱里实际就是休止符，因为休止符即表示静音。

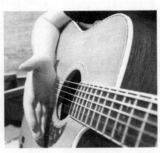

图51A　　　　　　　　图51B　　　　　　　　图51C

手法一：此手法仅适合弹分解和弦节奏型的时候使用，当弹奏完上一个音符后，右手手指自然放回到弹奏的位置，指尖碰到正在振动的琴弦使其静止，注意手指放回琴弦的过程要自然，不需加力，不要产生"嚓"的声音（见图51A），这也是和打弦奏法最本质的区别。由于切音前后手型一致，所以此手法常用于速度较快且重复切音的伴奏里。

如：

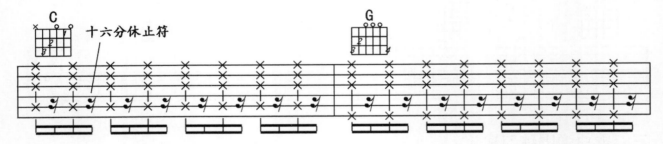

手法二：扫弦或分解和弦均可以使用此手法，弹完上一个音后，用手掌的小鱼际轻靠在所有琴弦上，使琴弦静止，注意一定要将所有琴弦都按住。出现较长的休止符时常使用此手法切音（见图51B、图51C）。

如：

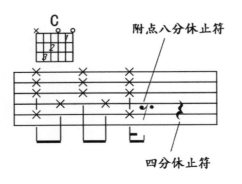

2. 节奏切音的手法

节奏切音主要用于扫弦节奏型里，以加强节奏的律动感，在六线谱里用"•"表示。
如：

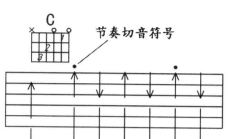

手法：弹奏这种切音时，手指扫弦与拨片扫弦手法一样。以拨片扫弦为例，小鱼际压在所有琴弦上的同时继续完成向下扫弦的动作，切音与扫弦是同时进行的，因此会发出"嚓"的声音（见图52），其整体效果与之前学习的打弦技巧类似。

图 52

二、综合练习

综合练习 1

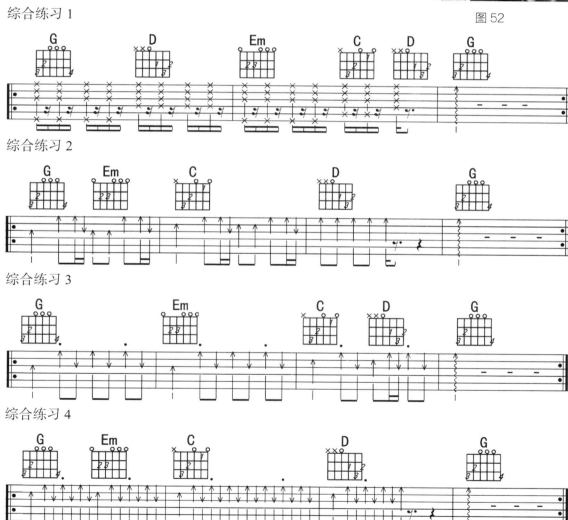

综合练习 2

综合练习 3

综合练习 4

三、歌曲弹唱练习建议

《再见》（第188页）

《一起摇摆》（第144页）

第十课 | 击弦、勾弦、滑音、推弦 与揉弦奏法

一、符号及奏法

1. 击弦

击弦在六线谱中用"H"表示，其演奏方法为右手弹响琴弦后，左手手指在该弦上敲击从而产生比之前更高的音，可以弹空弦后敲击该弦的任意品格，也可以先按好某一个品，然后敲击比该品更高的音；击弦后手指要保持按弦动作。如从①弦5品击弦至7品时，要先按好5品，弹响后再敲击7品，击弦后7品的手指要保持按弦的动作。

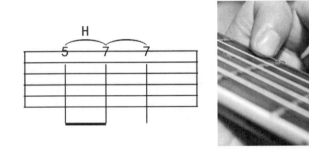

图53

2. 勾弦

勾弦在六线谱中用"P"表示，其演奏方法为右手弹响琴弦后，左手手指离开该弦的同时用手指向外向下勾住琴弦后再离开，从而产生比之前更低的音。勾弦至空弦时只需一根手指即可完成，若勾弦后非空弦，如①弦的7品勾弦至5品，则需要提前按好1弦的5品和7品，勾弦后按5品的手指保持按弦动作。

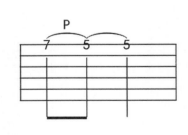

图54

3. 滑音

滑音在六线谱中用"S"表示，其演奏方法为右手弹响琴弦后，左手按弦的手指保持按弦的力度向高品位或低品位的某一品格滑动。

044

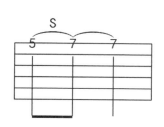
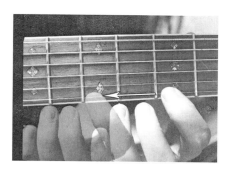

图 55A ①弦 5 品滑至 7 品

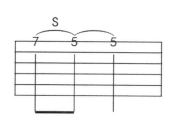
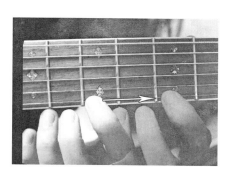

图 55B ①弦 7 品滑至 5 品

　　除此之外，在弹奏过程中还经常用到"无头滑音"和"无尾滑音"，在六线谱中用"gliss"加"→"表示。无头滑音是从无固定的品格滑至指定的品格，无尾滑音是从指定的品格滑至无固定的品格，如图 56A 是从低品无头滑音至③弦 9 品，图 56B 是从⑥弦 12 品无尾滑音至低品格，注意"无头无尾"中的"头尾"位置都是可以随意的，实际弹奏中的中间间隔一般大于三个品格以上效果最好，因为"头尾"都只是一个效果或是修饰，没有实际的音高。

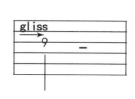

图 56A 无头滑音（通常由低品格往高品格滑动）

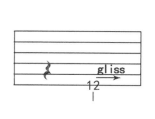

图 56B 无尾滑音（通常由高品格往低品格滑动）

4. 推弦

　　推弦在六线谱里用"弧线箭头"或"B"表示，其演奏方法为右手弹响琴弦后，左手按弦的手指

向上推或向下拉弦，使琴弦的张力（松紧）发生改变，从而使音高发生改变，弹奏时通常是将①②③弦往上推，将④⑤⑥弦往下拉。若推弦符号之后有相反方向的符号，则表示推完弦后需要放弦（至原来位置），如图57A、图57B所示。

全音推弦：如②弦12品推弦至14品，表示在12品的位置推弦，使音高达到与14品音高一致的音。

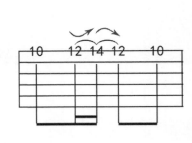
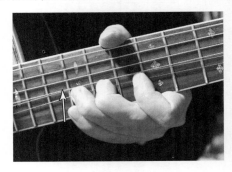

图57A

半音推弦：如④弦9品推弦（拉弦）至10品，表示在9品处推弦，使音高达到与10品音高一致的音。

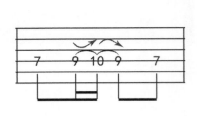
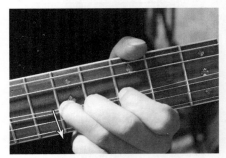

图57B

$\frac{1}{4}$ 推弦：$\frac{1}{4}$ 表示一个全音的 $\frac{1}{4}$ 的音高，即是一个半音的一半，演奏方法与前两种手法一样。

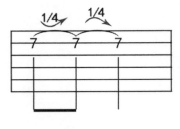

图57C

5. 揉弦

又称为"颤音奏法"，在六线谱中用"〰"表示，其原理是在同一个音延长的同时，持续反复地波动。颤音的目的是为了增加声音的生动性和感染力，常用的颤音奏法有左右颤音和上下颤音。

左右颤音：弹响琴弦后，左手按弦的手指保持按住该品格，同时左手的手腕反复快速地左右反复颤动；

上下颤音：与推弦的原理是一样的，弹响琴弦后，左手手指小范围反复快速地上下推拉琴弦。

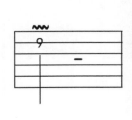
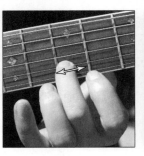
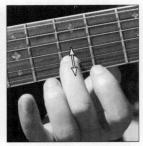

图58

二、综合练习

在实际弹奏中，除会单独使用某一个技巧外，以上的弹奏技巧常常会被组合在一起弹奏。

综合练习 1

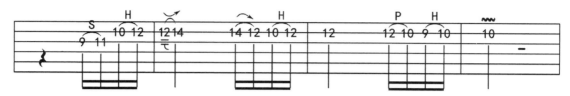

除演奏单弦时可使用这些技巧，双音或多音（两根弦或者以上）都可以加入各种技巧，原理相同，多用于 solo 主音吉他上。

综合练习 2

吉他弹唱分解节奏型混合使用（《白兰鸽寻游记》片段）

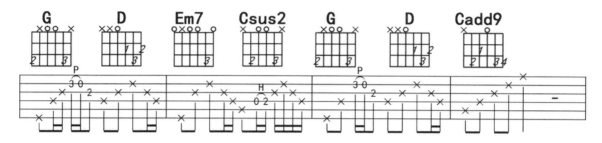

综合练习 3

吉他弹唱扫弦节奏型混合使用（《命运是你家》片段）

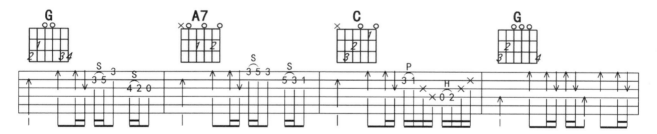

三、歌曲弹唱练习建议

《成都》（第 203 页）

第十一课 | 泛音奏法

我们都知道，吉他的声音是由琴弦振动而产生的，当我们弹响某一根弦，我们听到的声音是由"基音"加上无数个"泛音"组成的，"基音"是整根琴弦全体振动产生的声音，"泛音"则是除了全体振动外，同时琴弦某一段振动产生的声音，泛音清脆悦耳富有穿透力，适时在弹奏中加入泛音，将使伴奏更具特色。

在吉他上最常弹奏的泛音位置在 12 品（琴弦总长的 $\frac{1}{2}$ 处）、7 品与 19 品（$\frac{1}{3}$ 处）、5 品（$\frac{1}{4}$ 处）、4 品 9 品及 16 品（$\frac{1}{5}$ 处），其中同等份上的泛音音高是一样的，如 7 品和 19 品都是将琴弦平均分成 3 份后的两个泛音点，因此弹奏出的泛音是一样的，同理 4、9、16 品音高也相同。

一、符号及奏法

我们既已知道泛音的原理及弹奏位置，那么将基音消除的同时，只让琴弦的其中某一段振动发出泛音，这个过程称为"泛音奏法"。

泛音奏法常见的两种手法：

1. 自然泛音

基于自然弦长的基础上（空弦状态下），在泛音点上弹奏出来的泛音，称为自然泛音，在六线谱中用"Harm."表示。

自然泛音弹奏手法：自然泛音需左右手配合完成，左手某一手指虚按（搭在琴弦上）在指定的泛音位置（品丝的正上方），右手拨弦后左手手指需立即离开琴弦（见图 59）。

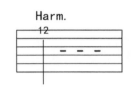

左手虚按12品　　　　　　　右手拨弦
（品丝正上方）

图 59

2. 人工泛音

人工泛音是建立在自然泛音的基础上的，通过左手按弦人为改变弦的总长后，其所有的泛音点均从按弦的品格开始计算，如左手按住①弦的 2 品后，此时①弦的自然泛音点会全部向高品格推移两个品格。人工泛音在六线谱中用"A.H."表示，通常表示弹奏按弦后的 12 品泛音。如需弹奏按弦后的 5 品 7 品泛音或其他，则用相应的"A.H.5"和"A.H.7"表示。

人工泛音弹奏手法：人工泛音的弹奏原理与"自然泛音"相同，用右手食指虚按弦（搭在琴弦上），无名指或大拇指拨弦后食指需立即离开琴弦（见图 60）。

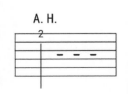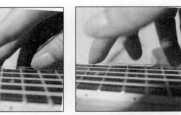

左手按2品　　　右手食指虚按14品　　　右手食指虚按14品
　　　　　　　　大拇指拨弦　　　　　　　无名指拨弦

图 60

以弹奏 C 和弦的人工泛音为例：

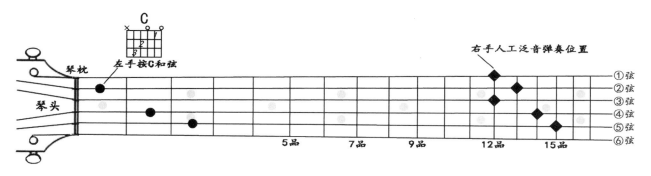

图 61

二、通过泛音调音

通过第二课的学习，我们学会了使用电子调音器、参照其他乐器及相同音给吉他调音的方法，现在再教大家如何使用泛音给吉他琴弦调音。

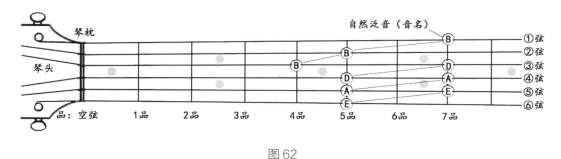

图 62

如图 62 所示，①弦 7 品、②弦 5 品及③弦 4 品的自然泛音音高是一样的，③弦 7 品由与④弦 5 品泛音相同，其他同理；根据这个原理就可以使用泛音等音的方法调弦了。

三、综合练习

综合练习 1（钟声）
除用自然泛音弹法外，可以尝试用右手人工泛音手法弹奏。

综合练习 2（钟声）
此练习用人工泛音手法弹奏，左手可按着②弦 3 品和③弦 2 品，弹①弦空弦与①弦 2 品时，注意左手按弦的变化。

综合练习 3
用人工泛音手法弹奏

综合练习 4

当同时弹多根弦的自然泛音时，注意左手需同时虚按住相应的弦，在同一个品格时使用一根手指即可，右手同时弹响相应的弦。多个泛音同时弹奏常加入琶音，注意要依次弹响，保证每个泛音均能清晰发声，且音量一致。

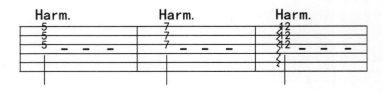

四、本书中包含泛音技巧的曲目

弹唱曲目：
《故事》前奏 — 人工泛音（见 137 页）
《春风十里》前奏 — 自然泛音（见 220 页）
《三厘米》尾奏 — 人工泛音（见 174 页）
《斑马斑马》尾奏 — 自然泛音（见 218 页）

独奏曲目：
《南屏晚钟》前奏及尾奏 — 人工泛音（见 260 页）

第十二课 | 左手切音及哑音奏法

一、左手切音奏法

通过前面课程的学习，我们学会了如何用右手切音，其原理就是使琴弦振动停止，从而达到静音的效果。其实，左手切音与右手切音的原理和需要达到的目的是一致的，只是手法不同而已。

左手切音奏法分为"开放式和弦"（和弦里有空弦音）和"封闭式和弦"（和弦里无空弦音，通常指大横按和弦）两种指法类型，而两种指法在切音时的手法略有不同。

1. 开放式和弦切音：切音时，将左手按弦手指的按弦力量瞬间松掉，但不离开琴弦，同时利用所有手指或空闲的手指虚按（搭在琴弦上）所有琴弦，不同开放和弦的切音动作也不一样，不过只要掌握其原理，相信其他开放和弦的切音手法你自己就能够领悟出来。

开放式和弦切音有两种常见手法。

手法一：按弦的手指虚按向下倒 + 大拇指反扣虚按低音弦，此手法适合手掌较大的人；

手法二：按弦的手指虚按琴弦 + 空闲的其余手指伸直虚按其余空弦，此手法适合手掌相对较小的人。

如：

C 和弦：手法一中大拇指负责切⑥弦；手法二中小指为空闲手指，需伸直虚按其余空弦（见图63）。

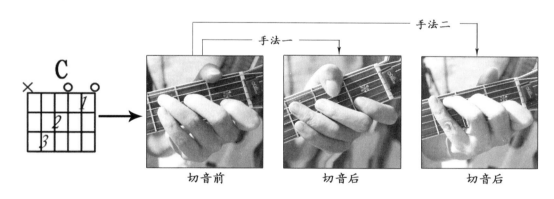

图63

G 和弦：手法一中大拇指可不使用，但所有手指均已向下靠，这时大拇指可以顺势虚按在⑥弦，起到辅助作用；手法二中食指为空闲手指，需伸直虚按其余空弦（见图64）。

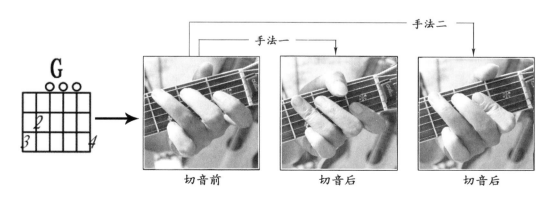

图64

Dm 和弦：手法一中大拇指负责切④⑤⑥弦；手法二中无名指为空闲手指，需伸直虚按其余空弦（见图 65）。

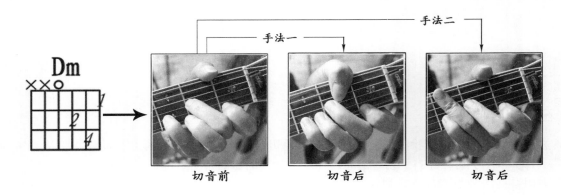

图 65

2. 封闭式和弦切音：由于和弦指法中没有空弦音，相对于开放和弦切音就简单得多，切音时手指的按弦力量瞬间松掉（不离开琴弦）即可完成切音（见图 66）。

二、哑音奏法

在左手切音的同时，右手拨弦或扫弦，由于琴弦处于静音的状态（无实际音高），此时右手触弦的手指（或拨片）与琴弦摩擦出的声音，称为哑音。因此哑音技巧是建立在左手切音的基础上完成的，通常主要在"封闭式和弦切音"里使用哑音技巧，在六线谱中用"X"表示在切音的同时弹奏哑音。

图 66

1. 分解哑音：左手切音的同时右手继续拨弦，发出哑的且有颗粒感的声音（如右谱所示）。

2. 扫弦哑音：左手切音的同时右手继续扫弦，由于这种哑音大多混合在节奏较快的扫弦节奏型里使用，因此弹奏出来强弱很明显，有很强的律动感，最常运用于"放克音乐（Funk）"伴奏里（如右谱所示）。

三、综合练习

综合练习 1

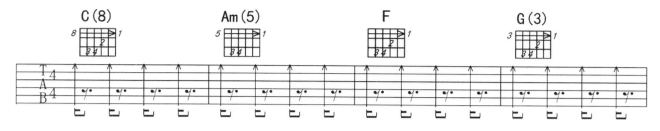

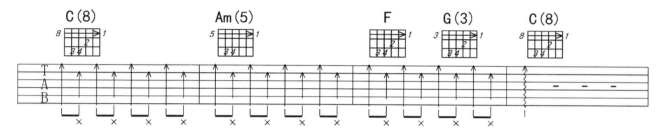

综合练习 2

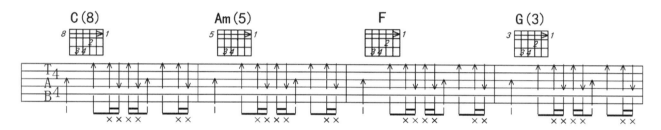

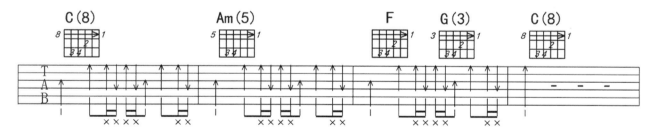

综合练习 3

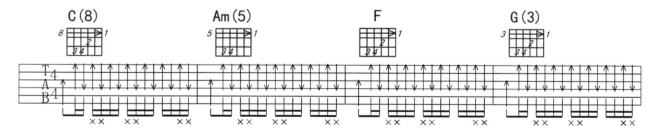

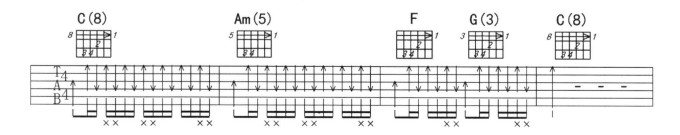

综合练习4

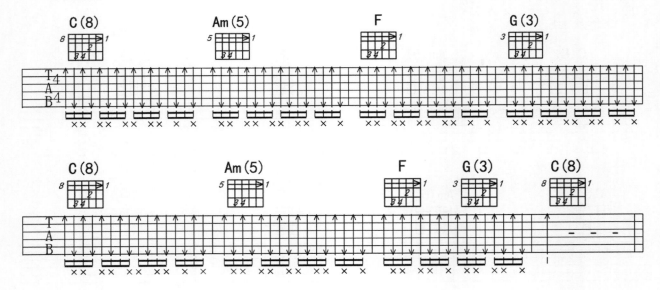

四、歌曲弹唱练习建议

《画》（第 200 页）

第十三课 | 闷音奏法与五和弦指法

一、闷音技巧符号及奏法

闷音技巧又称"弱音技巧"，是指在弹奏时用右手手掌的小鱼际侧面轻靠在下弦枕的部位，削弱琴弦的振动后得到的声音，此时发出的声音是有实际音高的，这是与右手切音和哑音技巧的区别。

1. 闷音符号

闷音技巧在六线谱里用 M 表示。

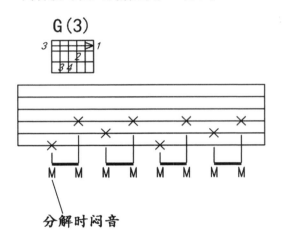

分解时闷音

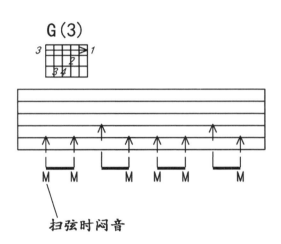

扫弦时闷音

2. 手法技巧

 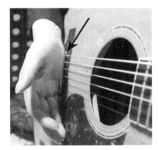

图 67　手掌触弦位置

如图 67 所示，用右手小鱼际侧面部分轻靠在下弦枕的上方，弹奏时要注意手掌的位置，如果手掌没有靠着琴弦，那就弹不出闷音的效果；若靠弦的位置太过，弹出来就是哑音的效果。因此要多次反复尝试练习，靠弦位置相差一点，效果就相差非常大。

二、五和弦指法

和弦里把只有根音与五度音（乐理篇第二章详解）的和弦称为五和弦，弹奏出来有很强烈的律动节奏感，又称强力五和弦。由于和弦里没有三度音，所以和弦名称直接用 C5、G5、D5 来表示，这种和弦多半使用在电吉他重金属风格上，在木吉他上使用五和弦加上闷音技巧同时弹奏的低音旋律效果也非常好，因此在现在许多木吉他伴奏或独奏中也被大量使用。

1. 根音在⑥弦的五和弦

以 G5 和弦为例，如图 68A ～图 68C 所示。

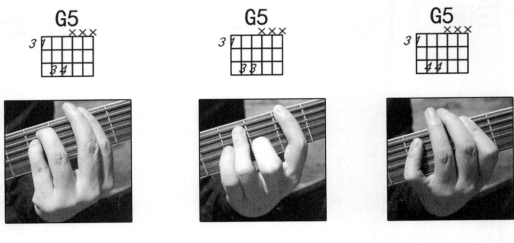

图 68A 指法一 图 68B 指法二 图 68C 指法三

常见的三种指法如下。

指法一：食指横按①～⑥弦，其中⑥弦 3 品实按，①②③弦虚按（轻靠在琴弦上），小指与无名指分别按④⑤弦，此指法相对容易，适合初学的朋友练习。

指法二：食指与指法一相同，无名指同时按住④⑤弦，此指法适合弹奏伴奏中有低音变化的曲子，因为小指无须按弦，在弹奏中有变化音时可用小指按弦。

指法三：食指与前两种指法相同，小指同时按住④⑤弦的同时，用剩余部分顺势虚按在①②③弦上，因食指与小指对禁弹音同时切音，双重保险，切音效果最好，不容易有杂音，所以此指法也是在伴奏中最常用的手法。

2. 根音在⑤弦的五和弦

以 C5 和弦为例，如图 69A ～图 69C 所示。

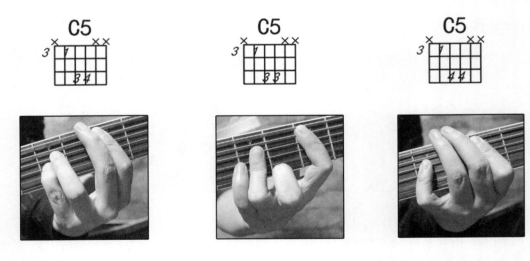

图 69A 指法一 图 69B 指法二 图 69C 指法三

指法：指法与 G5 和弦基本一致，将 G5 和弦指法整体向下移动一根弦即可。需要注意的是，C5 和弦中⑤弦为根音，⑥①②弦的音为禁弹音，所以食指在对①②弦切音的同时需要指尖轻触⑥弦下方，防止⑥弦发出声音。

3. 根音是空弦的五和弦

如 D5、A5、E5 和弦：

D5 指法：食指按③弦 2 品，同时对①弦切音，中指按②弦 3 品，大拇指反扣虚按⑤⑥弦切音（如图 70 所示）。

A5 指法：食指横按③④弦 2 品，同时对①⑤弦切音，大拇指反扣虚按⑥弦切音（如图 71 所示）。

E5 指法：食指横按④⑤弦 2 品，同时对①②③弦切音（如图 72 所示）。

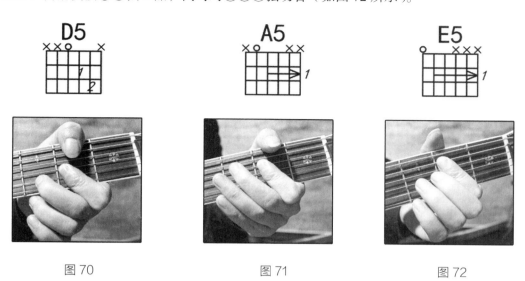

图 70 图 71 图 72

4. 两根弦的五和弦

当一个五和弦只需弹两根弦时，用食指与无名指或食指与小指按弦即可，同样禁弹音需要切音，如以下列举的几种和弦。

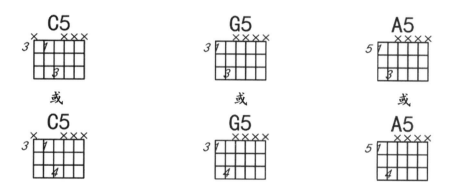

5. 五和弦的转换

五和弦与封闭和弦（大横按）一样，可以通过以相同手型在指板上整体上下左右移动，得到新的和弦。

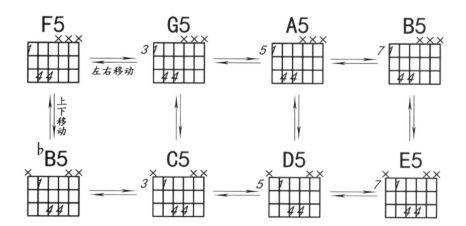

三、综合练习

综合练习 1

弹奏跨度比较大的闷音时，手掌靠弦部位可随着弹奏的琴弦上下移动，弹 C、Am 和弦时手掌闷住②～⑤弦，弹 F、G 和弦时手掌整体向上移动，闷住③～⑥弦。

综合练习 2

注意这首练习的闷音范围为④～⑥弦，①～③弦为开放音（不需要闷音）。右手手掌闷音可一直固定为同一手型，闷④～⑥弦的同时勿触碰到①～③弦，反复尝试直到得到一个最佳的闷音手型为止，记住它并勤加练习，绝大部分曲子的闷音都只出现在④～⑥弦上。

综合练习 3

本首练习可分别用食指与无名指、食指与小指两种指法练习。

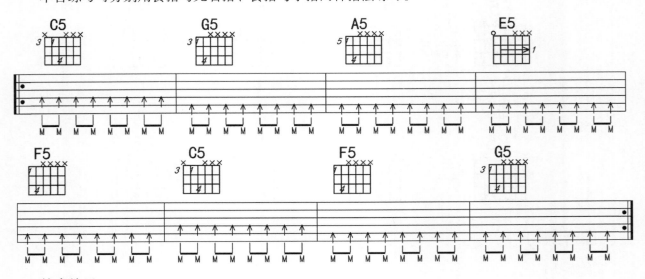

综合练习 4

练习时注意第二、四拍前半拍为开放音（练习 4-6 可分别使用五和弦的指法一、二、三练习）。

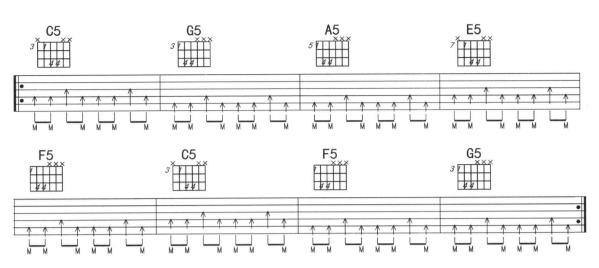

综合练习 5

练习时注意第二后半拍和第四拍前半拍为开放音。

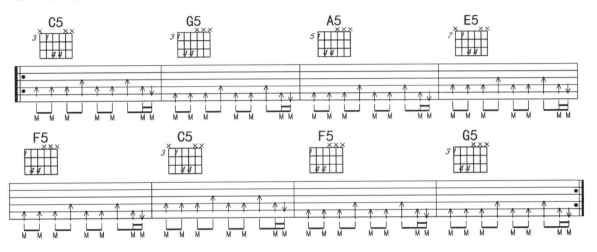

综合练习 6

练习时注意延音线与开放音。

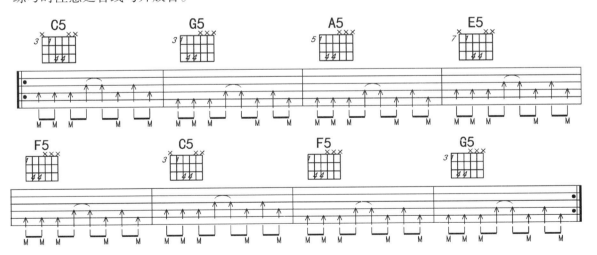

四、歌曲弹唱练习建议

弹唱曲目：
《活着》（第 122 页）
《别找我麻烦》（第 176 页）

独奏曲目：
《南屏晚钟》（第 260 页）

第十四课 | 双吉他演奏

对于伴奏较为复杂的弹唱歌曲或独奏曲来说，使用一把吉他很难弹奏出原曲丰富多变的音乐形态，这时可以选择两把以上的吉他同时弹奏。所谓双吉他弹奏，并非用两把吉他同时弹奏相同的内容，而是通过两把吉他的相互配合，在同一个调里弹奏不一样的内容，在听觉上更饱满动听。

一、常见的双吉他配合方式

1. 相同音区不同节奏型

两把吉他分别负责弹奏分解和弦节奏型和扫弦节奏型，这种配合方式比较初级且最简单，主要用双吉他弹唱歌曲伴奏。

例：

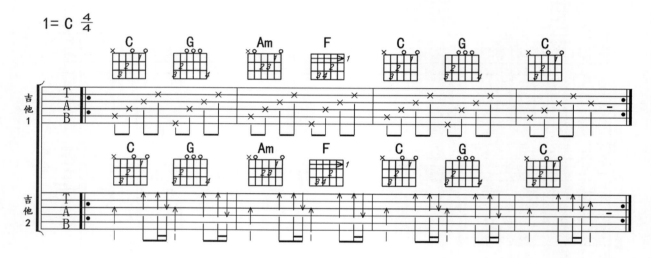

2. 不同音区

两把吉他分别负责弹奏低把位（低品格）和高把位。

例：

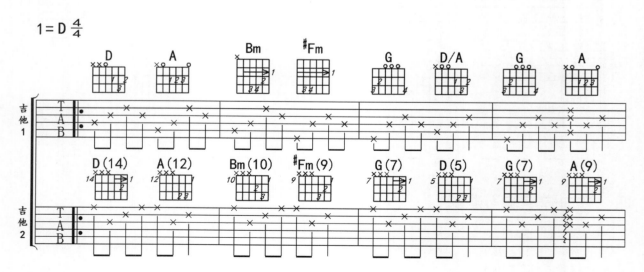

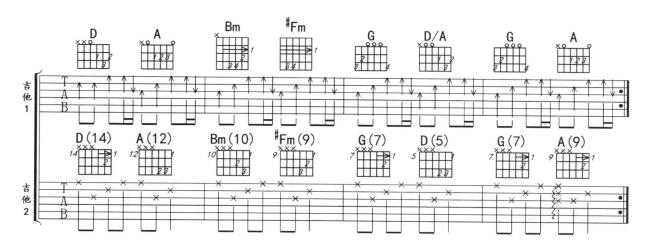

3. 通过变调夹使用不同调式和弦指法

使用变调夹后,两把吉他分别负责弹奏不同调的和弦(虽和弦不同,但弹奏出的音仍属同一个调)。

例:

1= C 4/4 (吉他2变调夹夹5品 用G调指法)

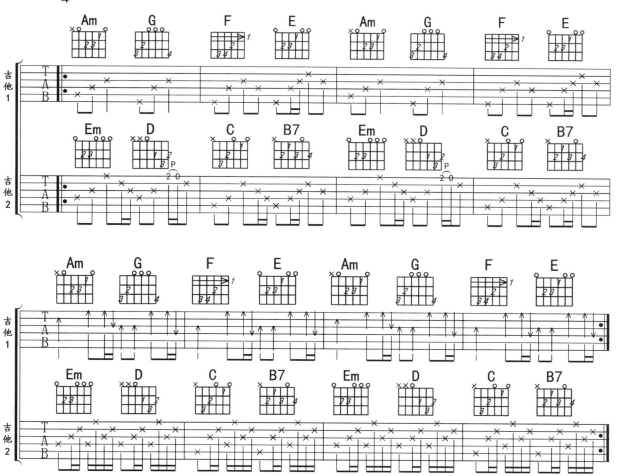

4．伴奏＋主旋律奏法

两把吉他分别负责弹奏伴奏（分解或扫弦）和主旋律。

例：《蓝莲花》间奏片段

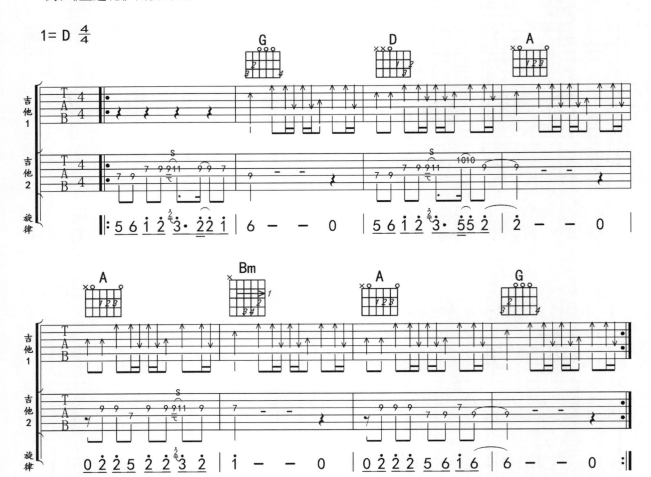

二、把位

把位是指左手手指在指板上按弦时的位置，指板上任意相邻的四个品格称为一个把位，左手 1234 指（食指、中指、无名指、小指）分别负责按把位中的第 1 至 4 品格的琴弦。

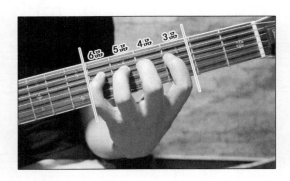

图 73A　第三把位

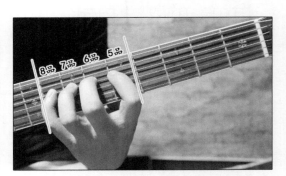

图 73B　第五把位

如图 73A、图 73B 所示，第三把位由第 3 至第 6 品组成，弹奏该把位时 1234 指分别负责按第 3 至第 6 品上的琴弦，其余把位以此类推。

三、主音吉他（音阶）弹奏的基本要求

1. 换把

当我们在弹奏音域跨度较大的音阶时，在同一把位中是无法完成的，这时需要在两个或两个以上的把位来回切换按弦，这个过程我们称为"换把"。换把时手指安排是否合理，按弦是否精准、快速，直接决定了弹奏出的旋律是否流畅连贯，因此在换把时需要注意以下几点要求。

●换把时所有手指应保持放松，并保持整体手型向新把位移动。
●换把时要精准且快速，可以多做"爬格子"（见第五课）练习。
●换把后的手型应保持 1234 指对应相应的品格，如谱例 1 所示。
●当音符在五个品格内时，可以两个把位相互转换，也可不换把，在原来的把位基础上用手指伸展按弦，代替换把，如谱例 2 所示。

谱例 1

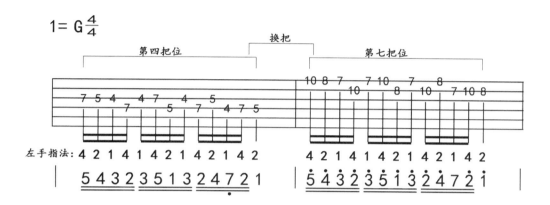

谱例 2

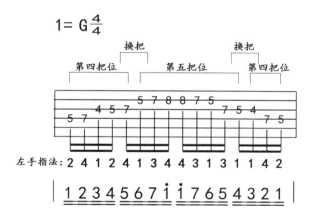

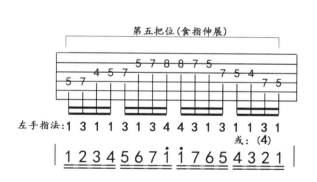

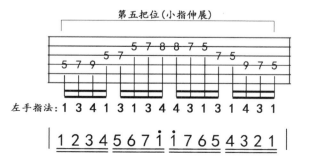

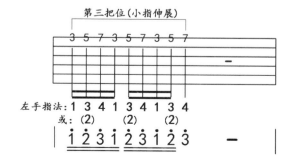

2. 如何避免"杂音"

在弹某一个音时，很容易因"共振原理"使与其音高相同的空弦音和泛音发声，或是右手拨弦时无意碰到相邻的琴弦使其发出声音，在弹奏音阶时这两种情况都视为"杂音"，特别是在电吉他音阶演奏中，这种"杂音"会被放大，所以弹奏时避免"杂音"的产生尤为重要。

通过之前的学习，我们都知道，要让某根弦静音，只要使其无法振动即可，因此，在弹奏音阶时，我们只需要"虚按"在其余无关的琴弦上，就能很好地杜绝杂音的出现了。

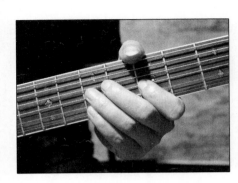

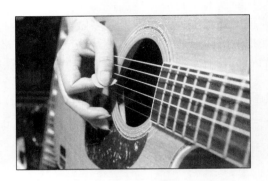

图 74A　①②弦食指虚按　　　　　　图 74B　④⑤⑥弦右手小鱼际虚按

如图 74A、图 74B 所示，当弹奏③弦时，①②弦用左手食指（或其他空弦手指）顺势轻靠，④⑤⑥弦用右手小鱼际轻靠，这时除了③弦以外，其他琴弦都会处于静音的状态；弹奏其他弦时都可以用相同的方法。

四、综合练习

练习 1～练习 4：以本课双吉他配合的四种方式当中谱例为练习，可重复循环。两人练习可分别负责吉他 1 与吉他 2，单人练习可先弹吉他 1 并用录音设备（手机也可以）录音，然后播放的同时练习弹奏吉他 2 即可。

五、双吉他曲目练习建议

弹唱曲目：
《蓝莲花》间奏 + 尾奏（第 134 页）
《白兰鸽巡游记》间奏（第 230 页）

双吉他独奏练习曲目：
《奇异的关联》（第 264 页）

第十五课 常见的和弦及节奏型

初学吉他的朋友会经常有这样的疑问，一个和弦指法都练了好久才学会，吉他弹唱中那么多的和弦，是不是要几年甚至更长的时间才能全部记住并会按呢？其实不然，在大多吉他弹唱歌曲中常用的和弦指法其实就那么几个，只是同一个和弦有几种不同的按法而已，同时我们只要掌握了新和弦指法的推导方法，会发现很多新的和弦指法你原来就会，只是按弦的位置不同罢了，这也是本课将要讲解的内容。

一、常见的和弦及指法

1. 各调的基础和弦

在吉他弹唱中，由于可以使用变调夹对伴奏进行变调，所以初学的时候，我们只需要掌握常见的几个调的和弦指法，即可完成大多数吉他弹唱歌曲的弹奏，吉他弹唱中常会使用 C、D、E、F、G、A 这六个调的指法来编配。

调 号	调内基础和弦名称					
1=C	C	Dm	Em	F	G	Am
1=D	D	Em	#Fm	G	A	Bm
1=E	E	#Fm	#Gm	A	B	#Cm
1=F	F	Gm	Am	bB	C	Dm
1=G	G	Am	Bm	C	D	Em
1=A	A	Bm	#Cm	D	E	#Fm

以上为 C、D、E、F、G、A 大调各自的基础和弦，每个调 6 个和弦，但从上图中不难看出，很多和弦在不同的调里是通用的，一共是 16 个和弦，如下：

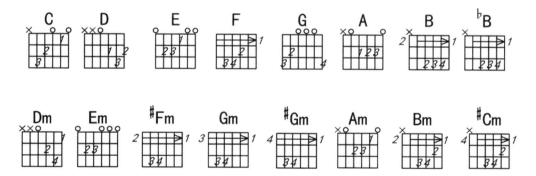

2. 和弦之间的指法联系

通过这 16 个和弦指法手型的对比，不难发现，有些和弦指法是一样的或相似的，只是按弦的品位位置不同，如：

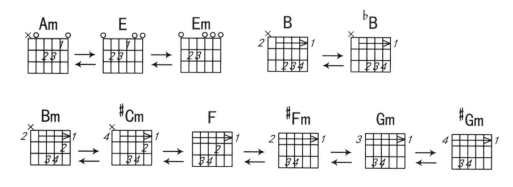

● Am 与 E 和弦，指法相同，区别在于相同的手指分别按在②③④弦与③④⑤弦；

● E 与 Em 和弦按弦的位置相同，区别在于 1 指（食指）是否按三弦一品；

● B 与 bB，Bm 与 #Cm，#Fm 与 Gm、#Gm 和弦区别在于按弦的品格不同；

● 另外抛开按弦的品格位置不说，Bm 与 F 区别在于 1234 指整体上下移动一根弦，因此也可以定义为同一类指法，F 与 #Fm 区别在于 2 指（中指）是否按弦，为同一类指法。

由此可见，常见的和弦指法并不多，所以吉他和弦并不难，只要找对了方法去练习，在你经常练习基础和弦指法时，不知不觉中就学会了很多新和弦的指法。

3. 吉他弹唱中常见的和弦

● 10 个开放式和弦及其衍生出的常见和弦

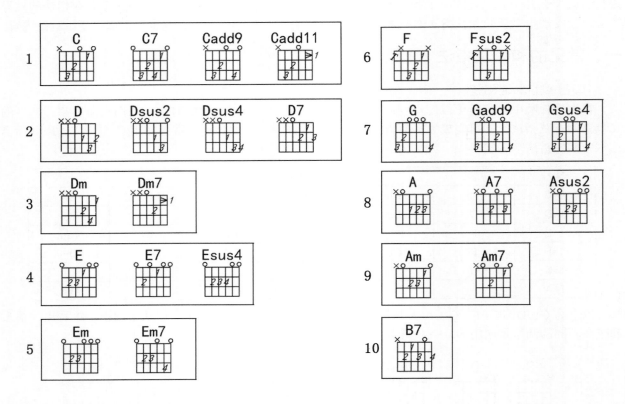

● 4 个代表性封闭和弦及其衍生出的常见和弦

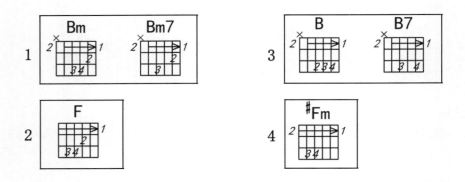

以上 14 个和弦或和弦组，是吉他弹唱中最常见的，10 个开放式和弦是吉他弹唱歌曲编配中最常用的和弦，封闭式和弦（大横按）也基本是建立在 4 个代表性的封闭和弦指法基础上的，所以这 14 种和弦指法是必须要掌握的。

之前的课程我们主要以 C 调和 G 调的指法为主，除此之外，本书编配了 80 首吉他弹唱曲目，包括常用的各个调的指法，大家可以多练习，只要学会了以上和弦指法，你将能完成本书中大部分曲目的弹唱，在实战中要尽可能地学习新的和弦和节奏型，你的吉他弹唱水平是与你弹唱过的曲目数量成正比的。

二、常见的节奏型

以根音在⑤弦为例：

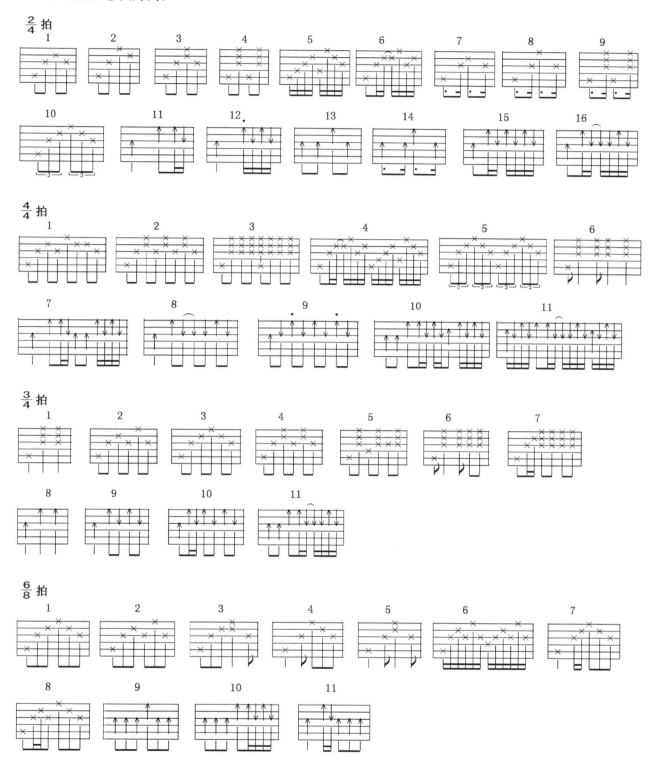

弹唱金曲

——原版编配80首

宝贝

张悬

张悬 词曲
卢家兴 编配

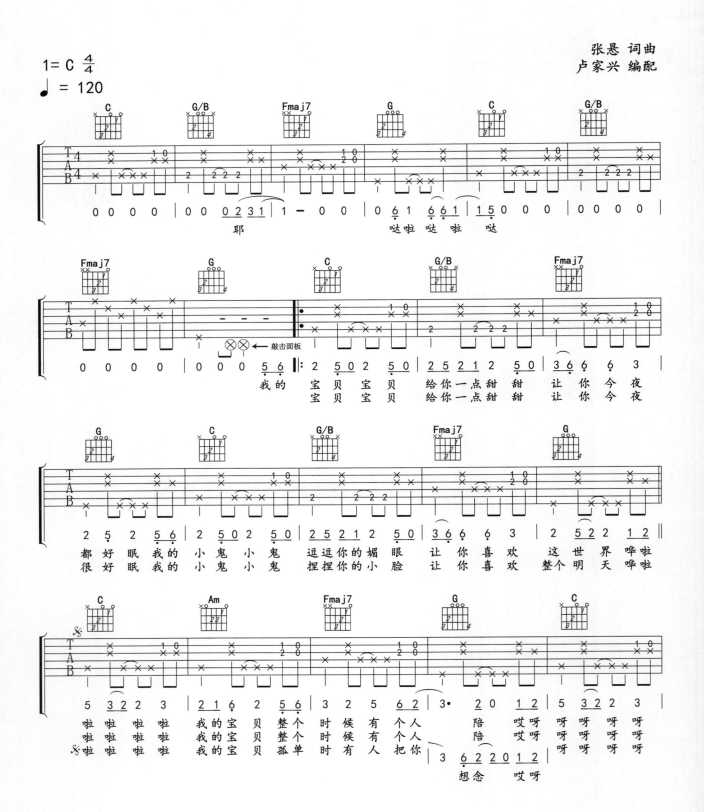

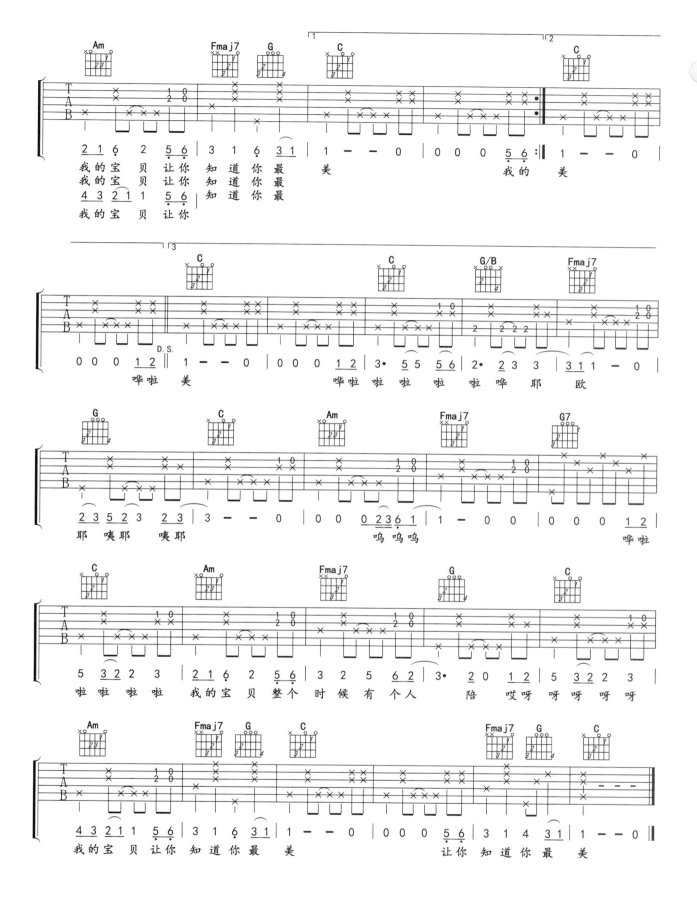

弹唱金曲——原版编配

情非得已

庾澄庆

张国祥 作词
汤小康 作曲
卢家兴 编配

1= C 4/4 转 1= D 4/4

♩ = 107

另外还可用扫弦切音节奏：

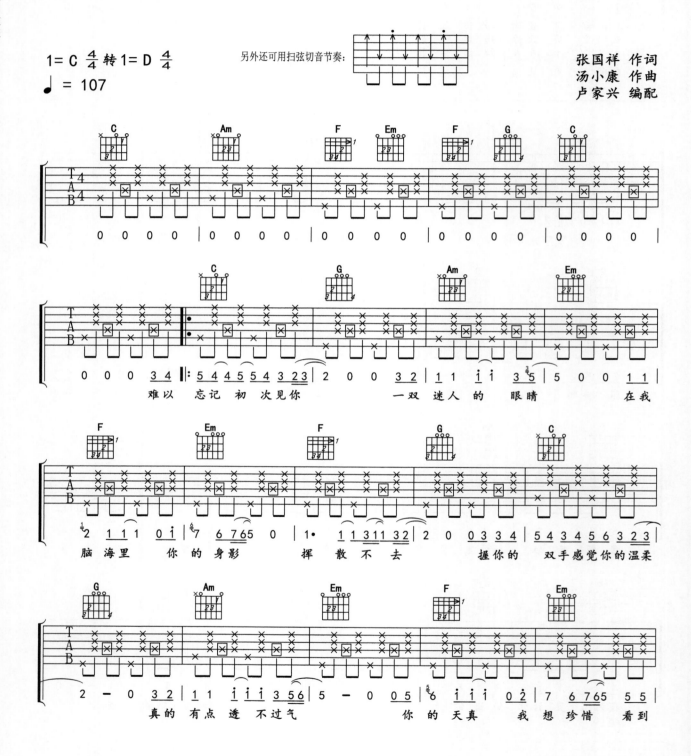

难以 忘记 初次 见你 一双 迷人 的 眼睛 在我

脑海里 你的 身影 挥 散 不去 握你的 双手感觉你的温柔

真的 有点 透 不过气 你的 天真 我 想 珍惜 看到

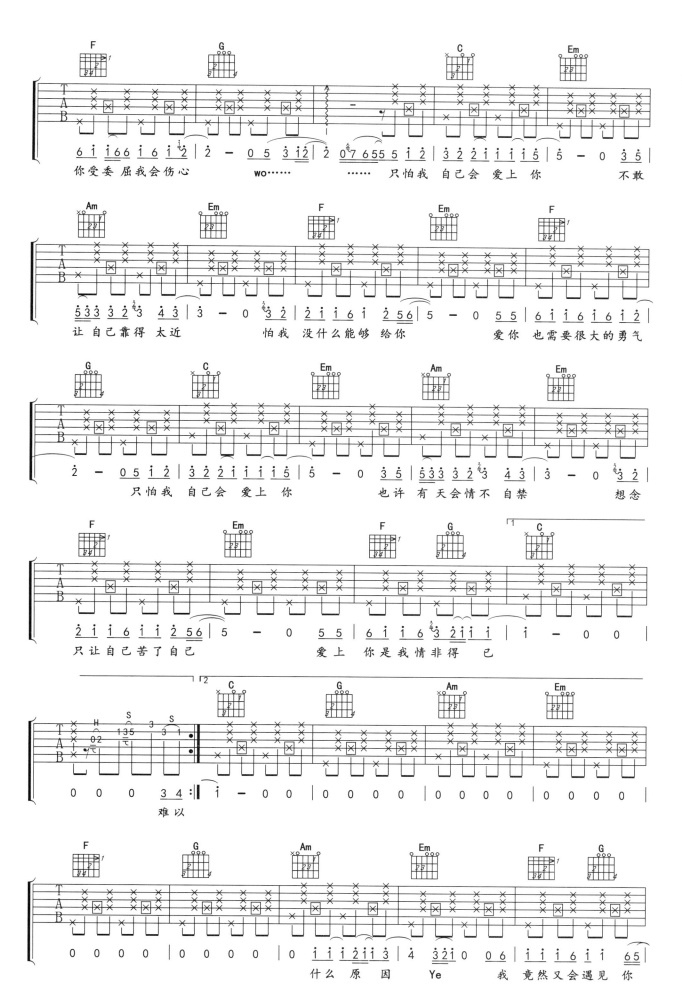

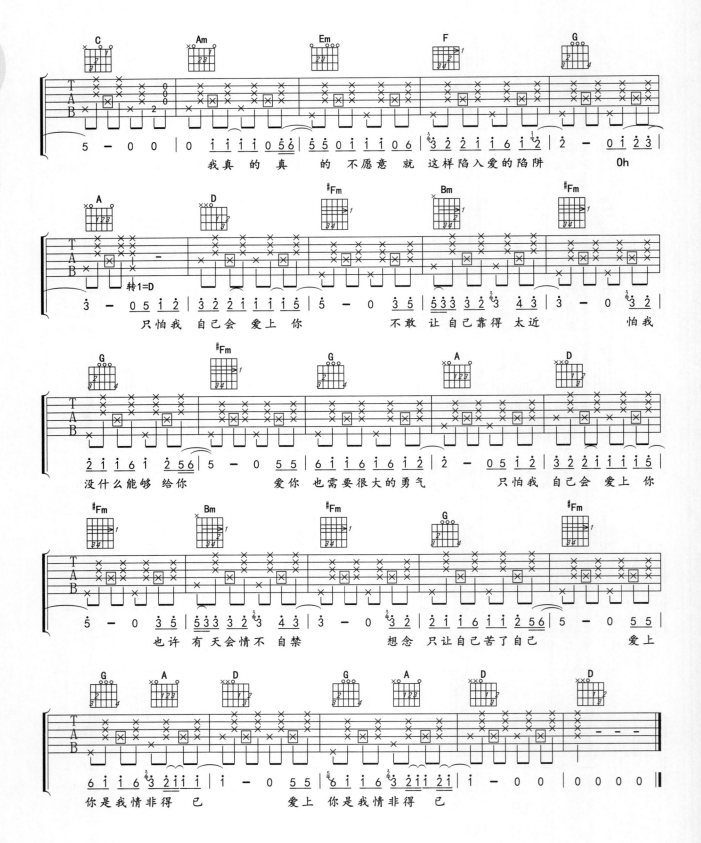

弹奏提示

（1）每拍后半拍可齐奏①②③弦或②③④弦，或者交替使用均可；

（2）除了用打弦节奏外，在给这首歌伴奏时我们还可以用扫弦切音节奏来进行。

小情歌

苏打绿

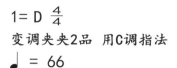

吴青峰 词曲
卢家兴 编配

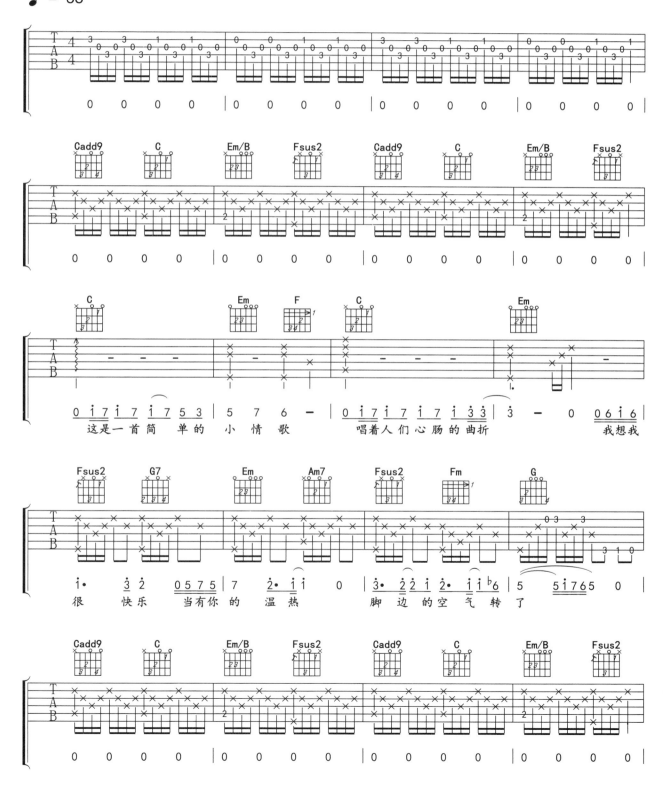

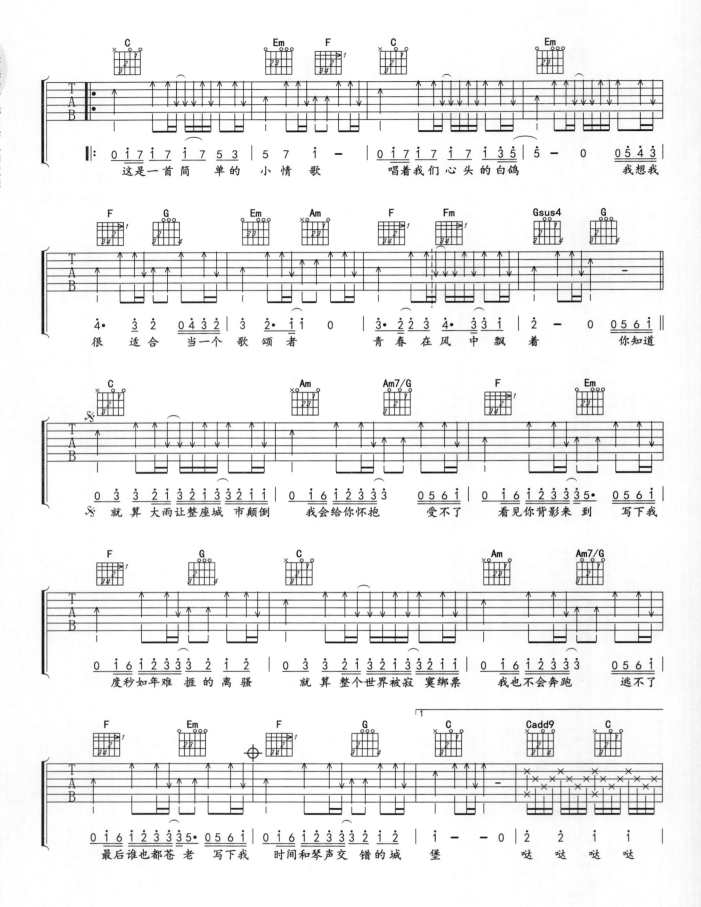

哒 哒 哒　哒　哒哒　哒哒　哒哒　堡　你知道

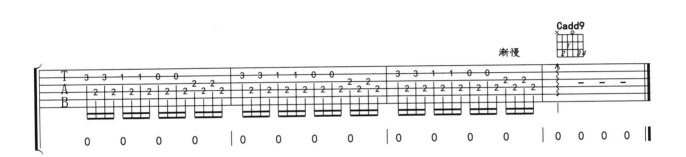

时间和琴声交 错　　的城 堡

渐慢

Cadd9

虫儿飞

郑伊健

林夕 作词
陈光荣 作曲
卢家兴 编配

1= F 4/4

变调夹夹5品 用C调指法

♩ = 103

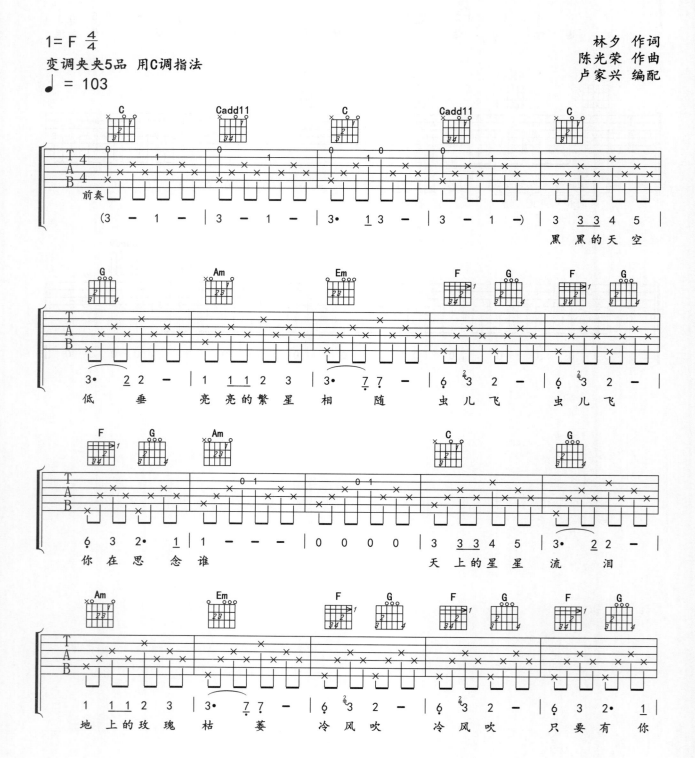

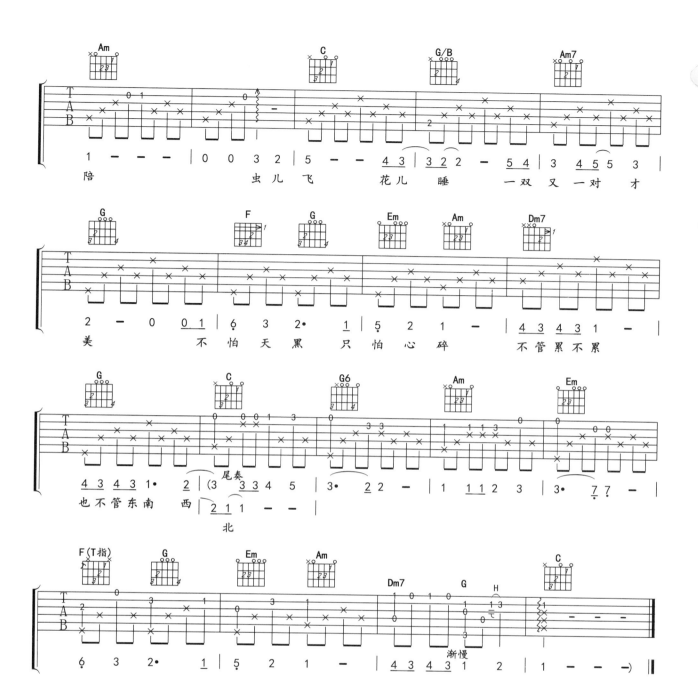

有没有人告诉你

陈楚生

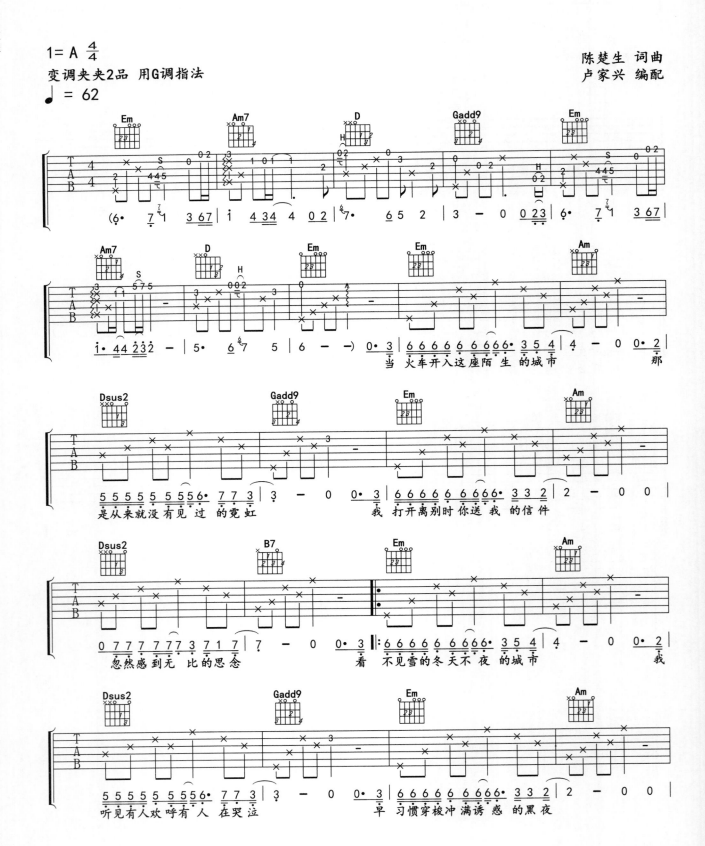

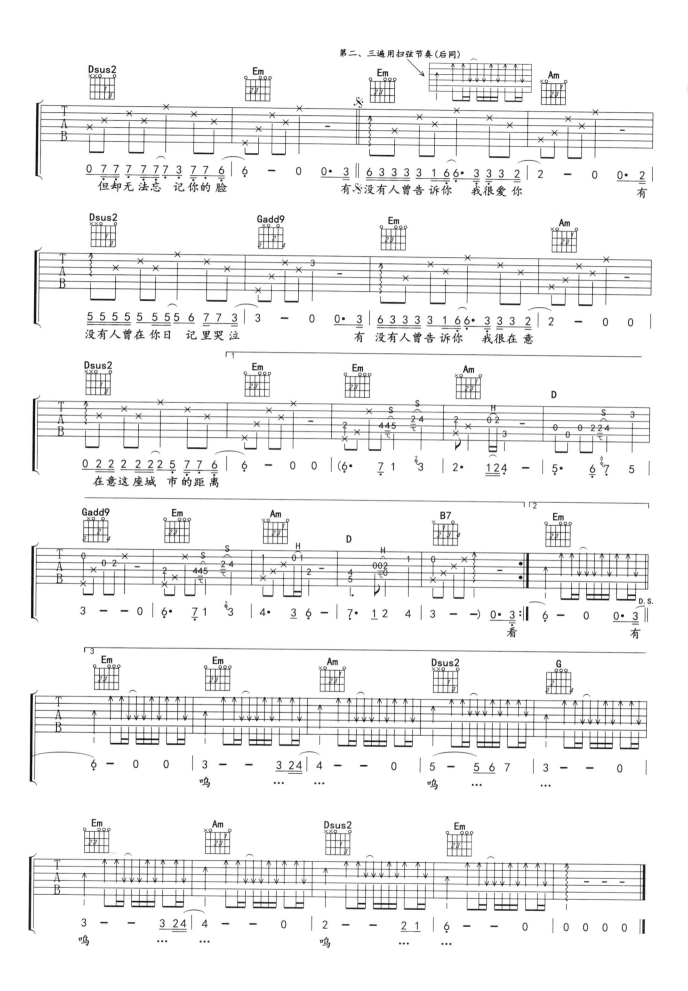

她们

陈楚生

陈楚生 词曲
卢家兴 编配

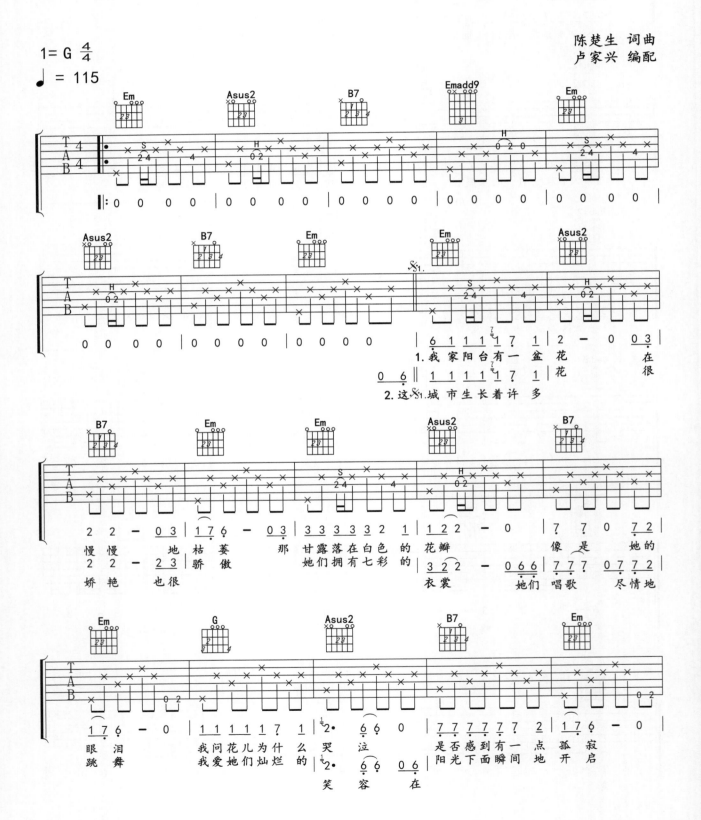

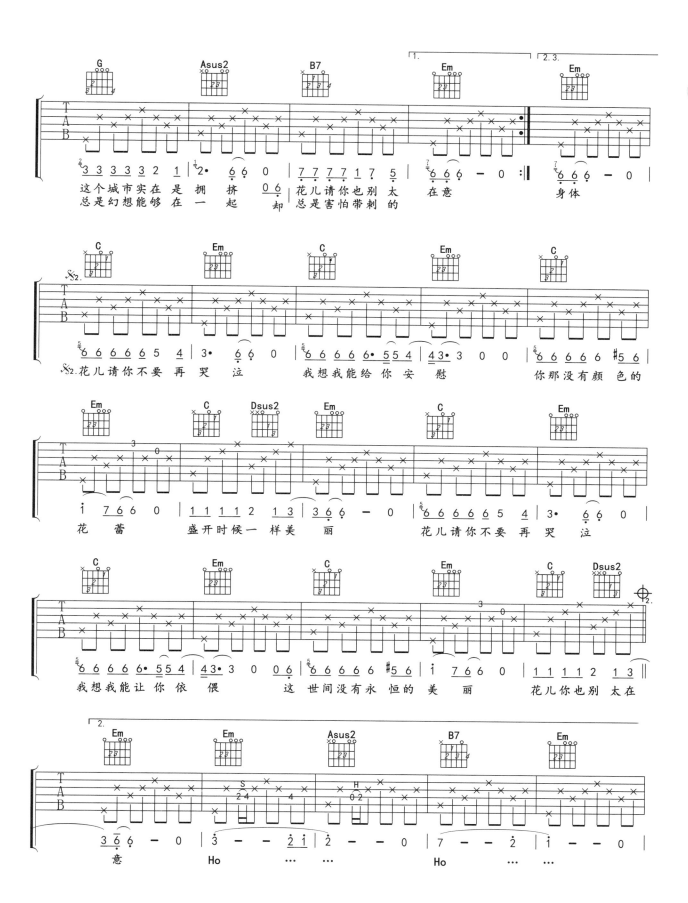

这个城市实在是拥挤 花儿请你也别太 在意 身体
总是幻想能够在一起 却 总是害怕带刺的

花儿请你不要再哭 泣 我想我能给你安慰 你那没有颜色的

花 蕾 盛开时候一样美 丽 花儿请你不要再哭 泣

我想我能让你依偎 这世间没有永恒的美 丽 花儿你也别太在

意 Ho … … Ho … …

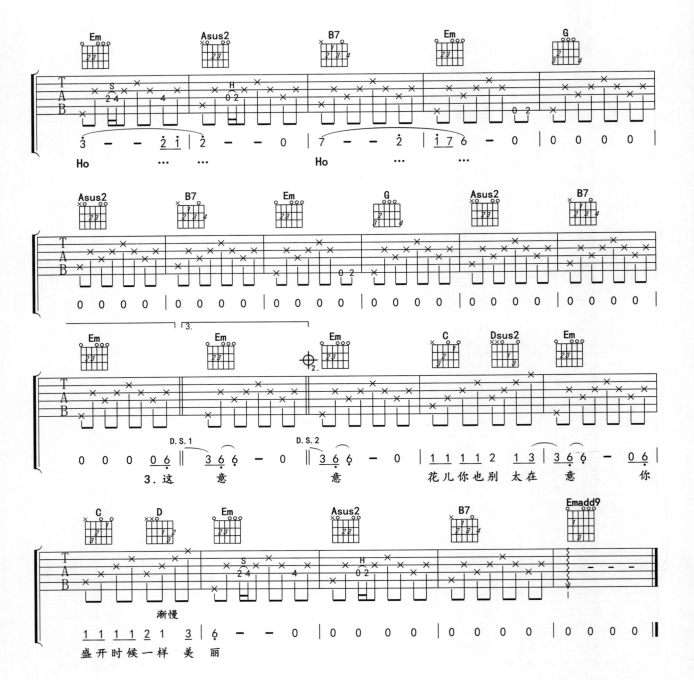

后来

刘若英

施人诚 作词
[日]玉城千春 作曲
卢家兴 编配

1=♭E 4/4
变调夹夹3品 用C调指法
♩ = 75

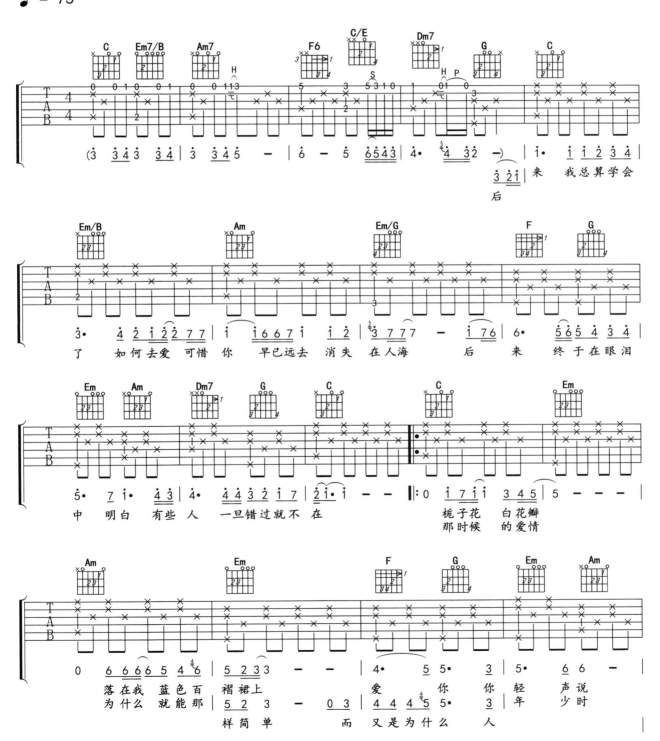

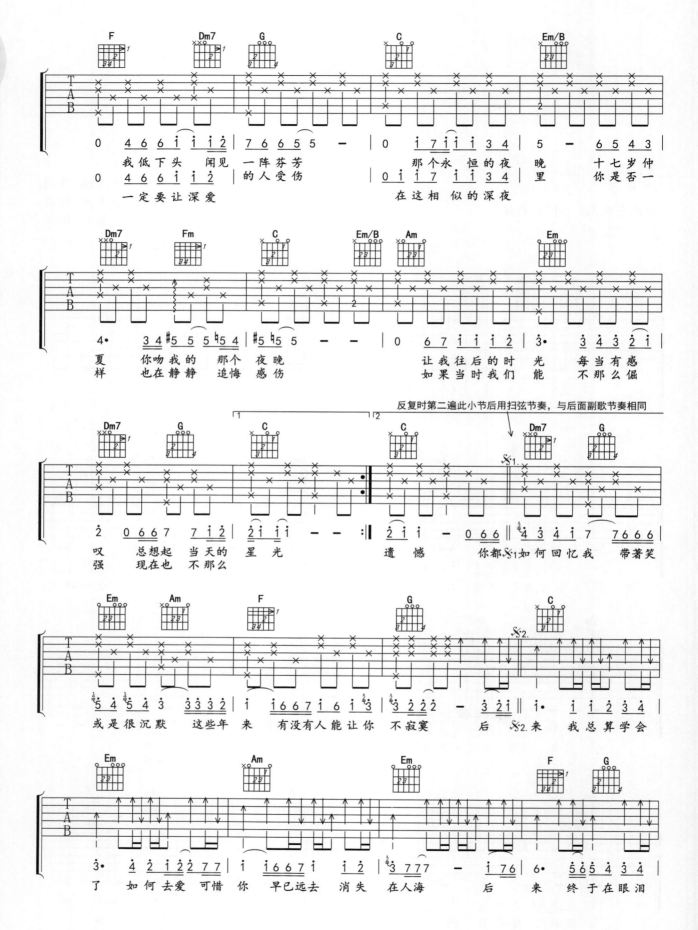

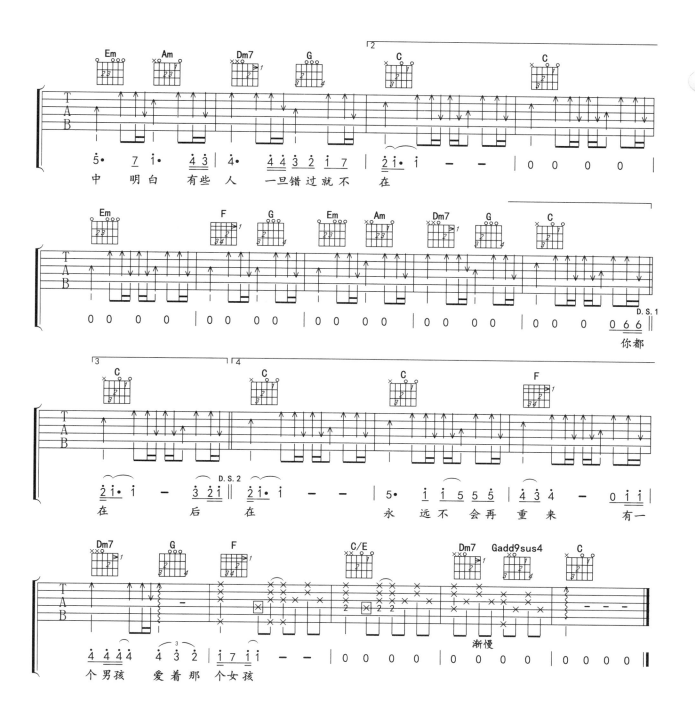

好久不见

陈奕迅

施立 作词
陈小霞 作曲
卢家兴 编配

1= C 4/4
♩ = 73

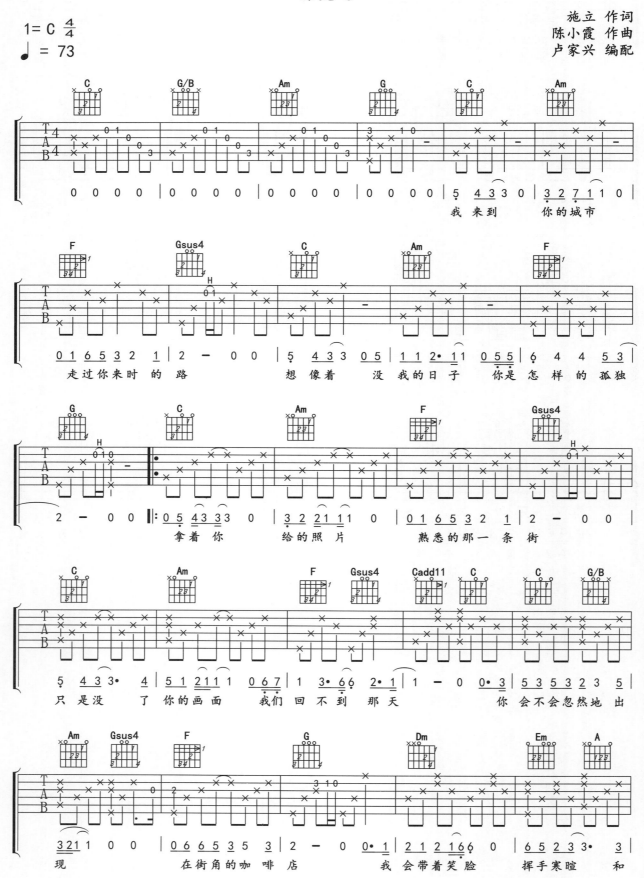

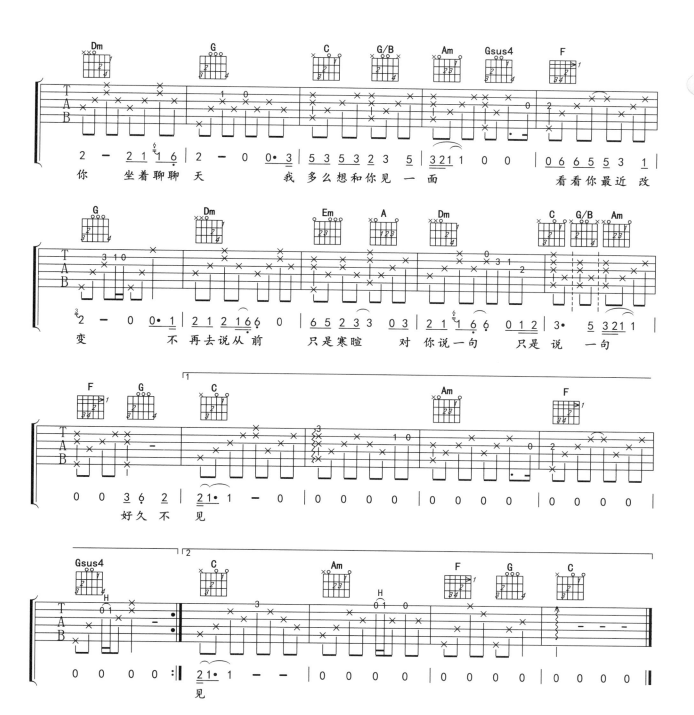

贝加尔湖畔

李健

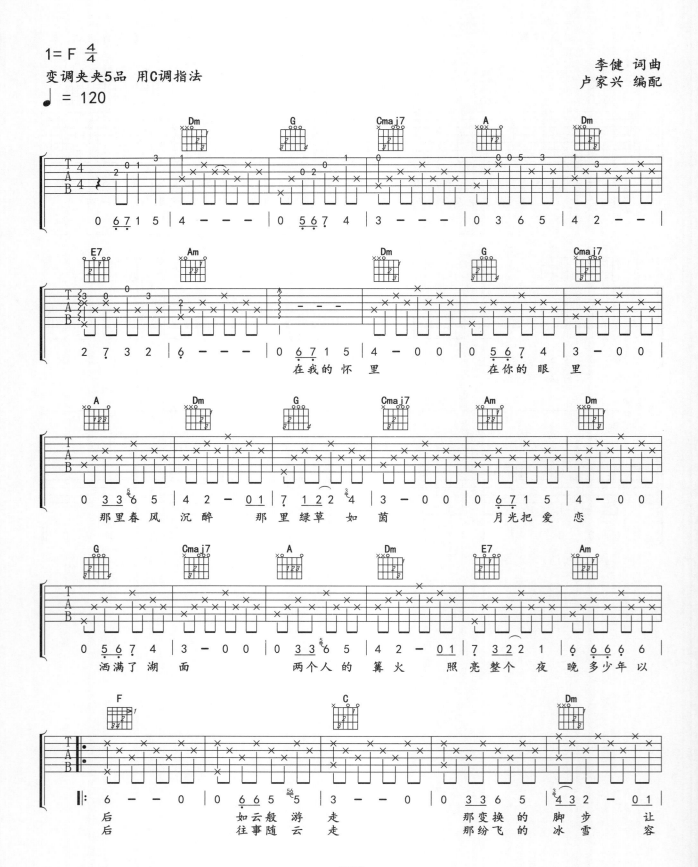

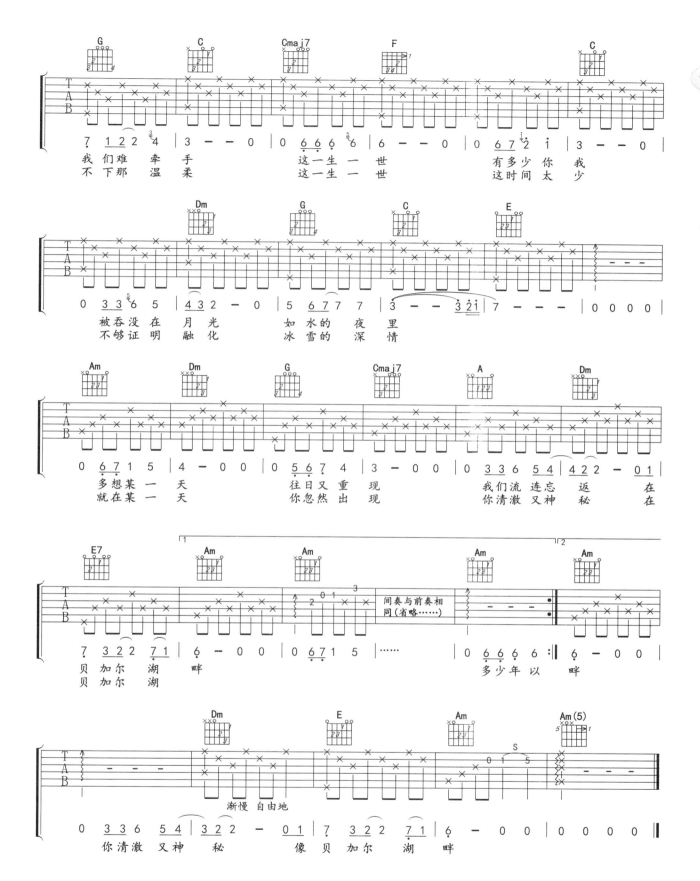

弹奏提示

（1）为更好地将原曲中前奏的旋律用一把吉他独奏，我选择了相对容易的C调指法来编配；

（2）原曲间奏过长，所以用前奏旋律代替，且在谱上作省略处理，对于一把吉他弹唱来说，效果还是很不错的。

异乡人

李健

李健 词曲
卢家兴 编配

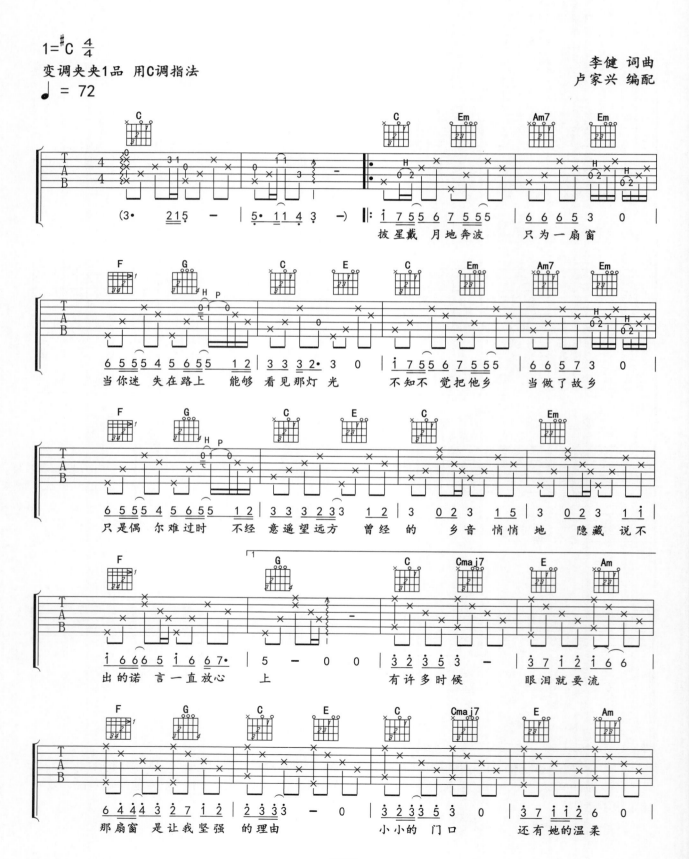

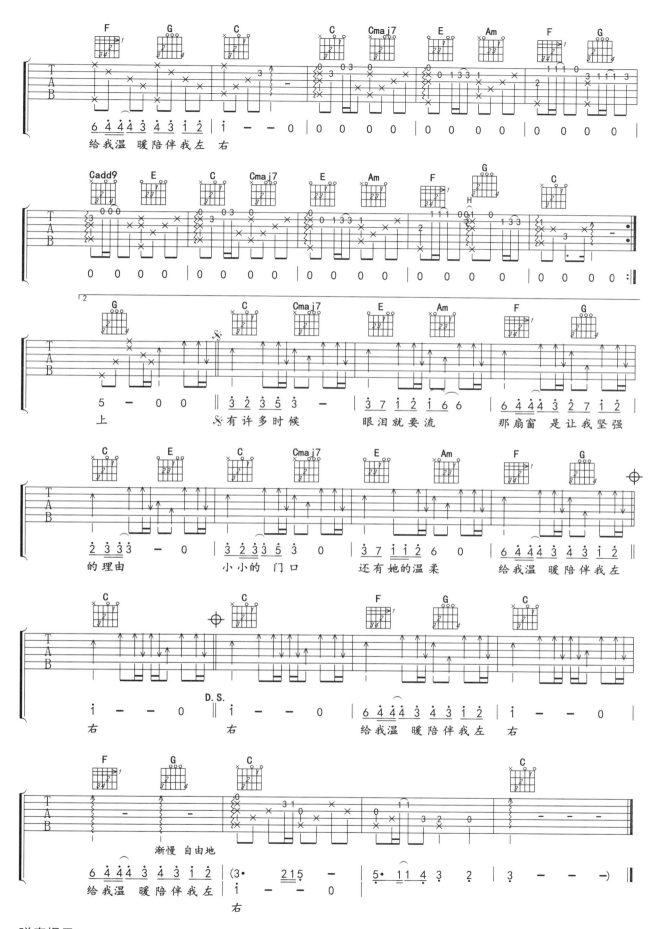

弹奏提示

本曲间奏是用副歌旋律改编而成的，比较简单，但效果非常不错。

风吹麦浪

李健

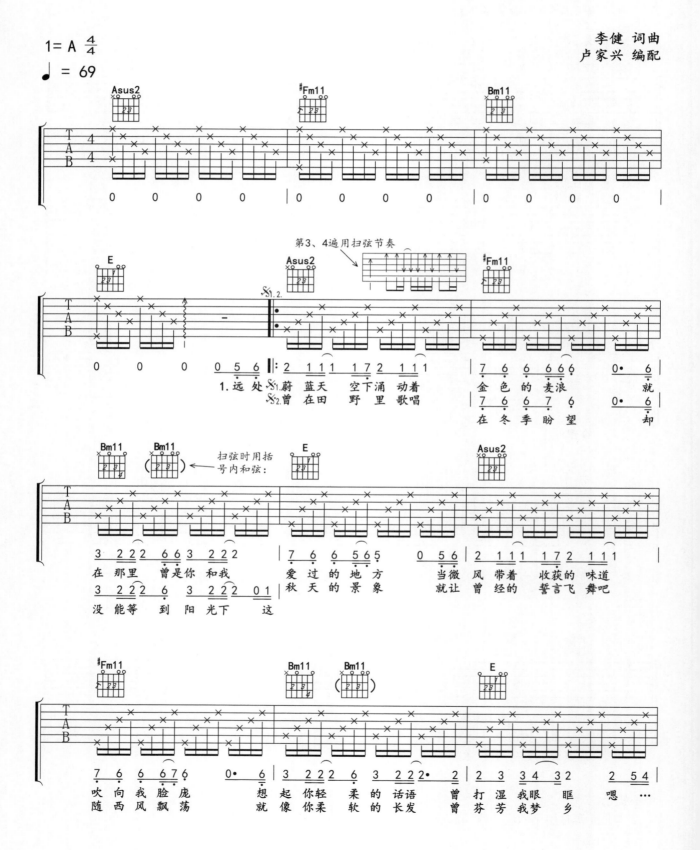

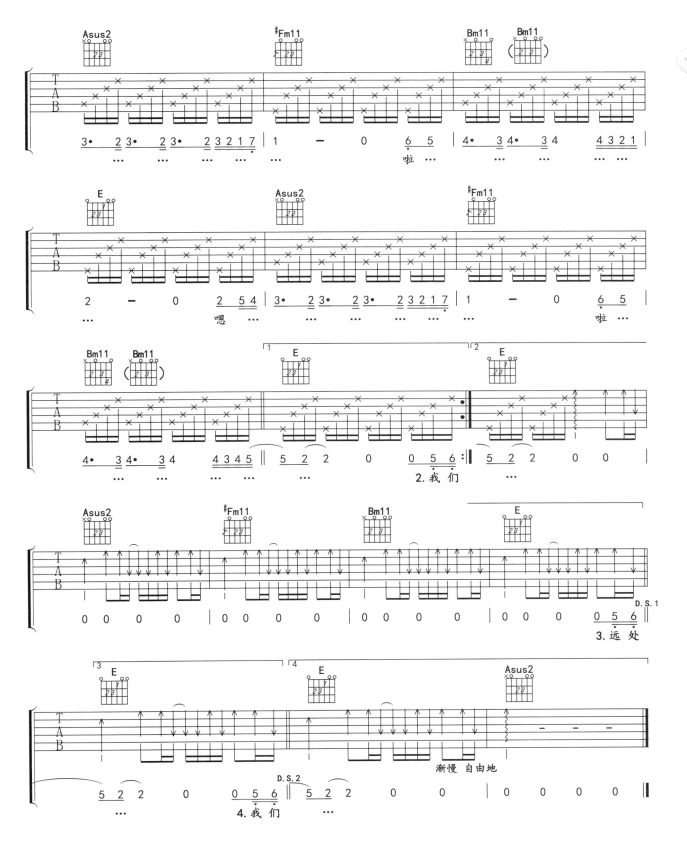

弹奏提示

（1）整首歌只使用了四个开放式和弦，且每个和弦都有一些共同音，因此伴奏效果比较流畅，有很好的连贯性，#Fm11 和弦需要左手大拇指（T 指）按弦，或用食指（1 指）代替；

（2）和弦转换时可以采用"保留指"的方法；

（3）为使伴奏更有层次感，第 3、4 遍用扫弦节奏，扫弦时用括号内和弦指法。

小幸运

田馥甄

徐世珍、吴辉福 作词
JerryC 作曲
卢家兴 编配

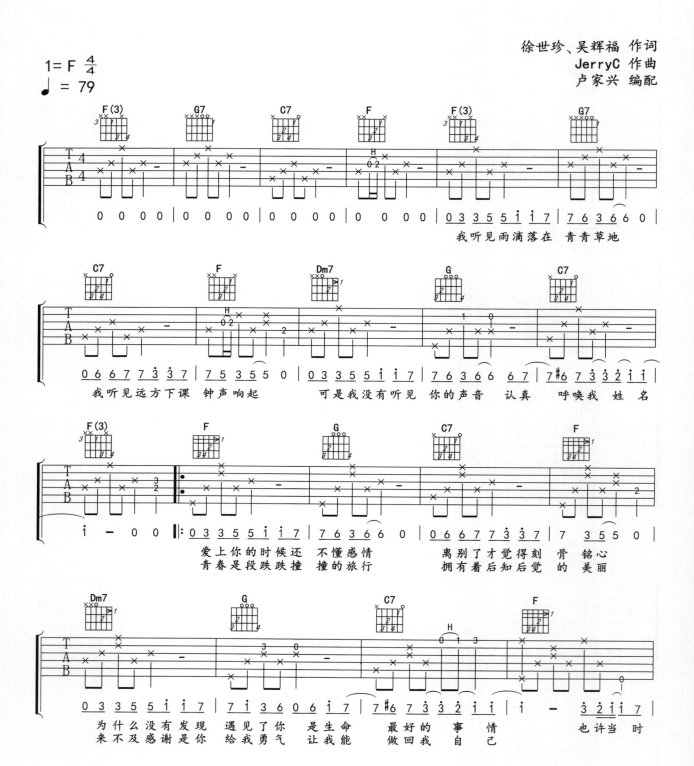

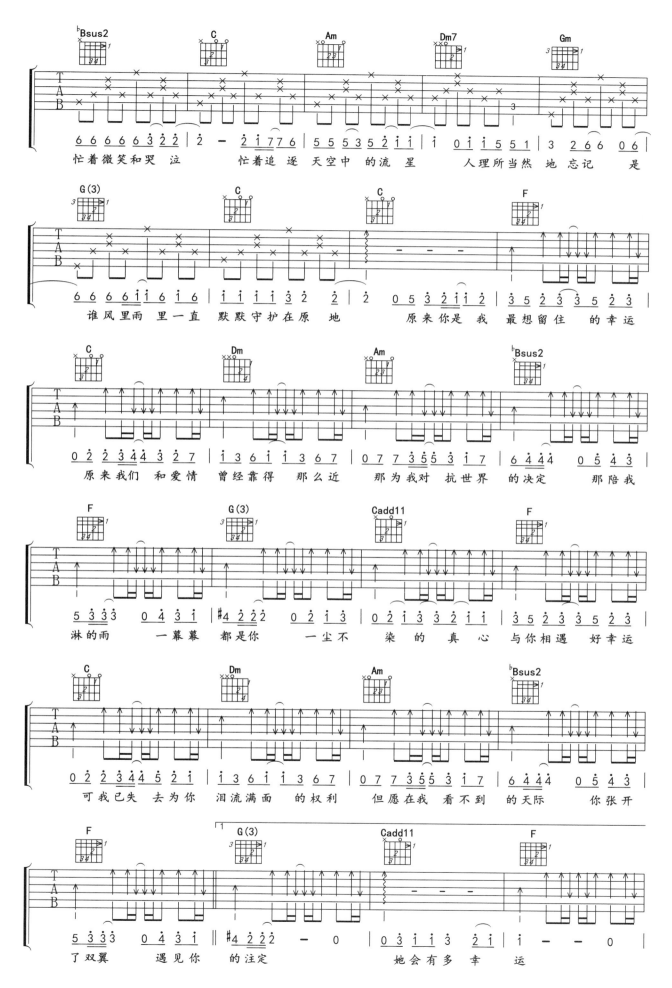

的注定　　　　Oh

她会有多 幸　　运

那些年

胡夏

1= F 4/4
变调夹夹5品 用C调指法
♩ = 79

九把刀 作词
[日]木村充利 作曲
卢家兴 编配

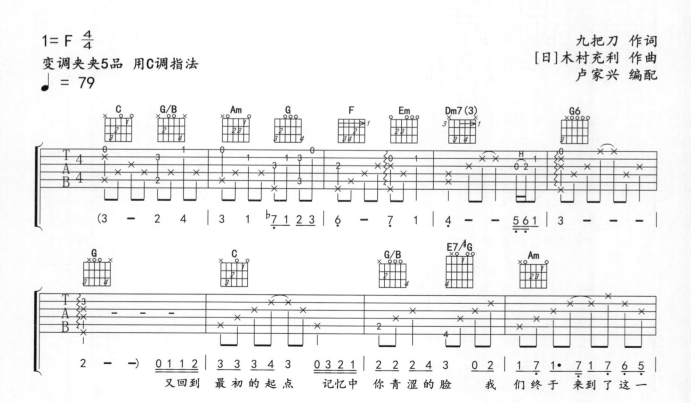

又回到 最初的起点 记忆中 你青涩的脸 我 们终于 来到了这一

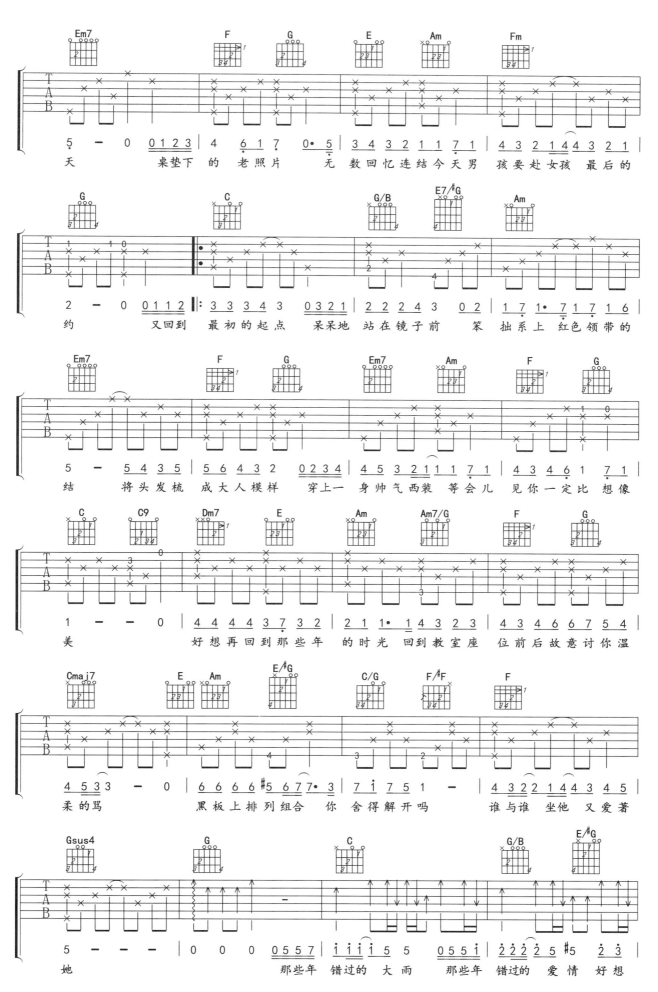

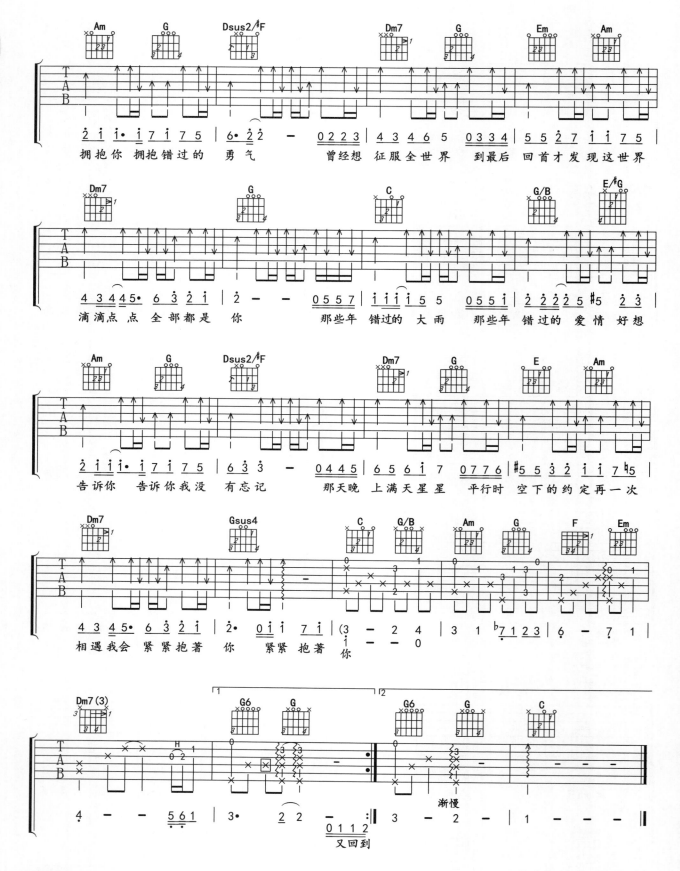

弹奏提示

（1）为遵循原曲的低音（贝斯）连接，因此使用了 E/#G、C/G、F/#F、Dsus2/#F 转位和弦，需要大拇指（T指）按弦以及手指跨度较大的和弦请多加练习；

（2）原曲第二遍结束后可重复一遍副歌，整首歌为六分钟，对于一把吉他弹唱会显得有些单调，所以我将重复部分省略掉了，练习时可根据情况选择是否重复。

平凡之路

朴树

1= A 4/4
变调夹夹2品 用G调指法
♩ = 84

朴树、韩寒 作词
朴树 作曲
卢家兴 编配

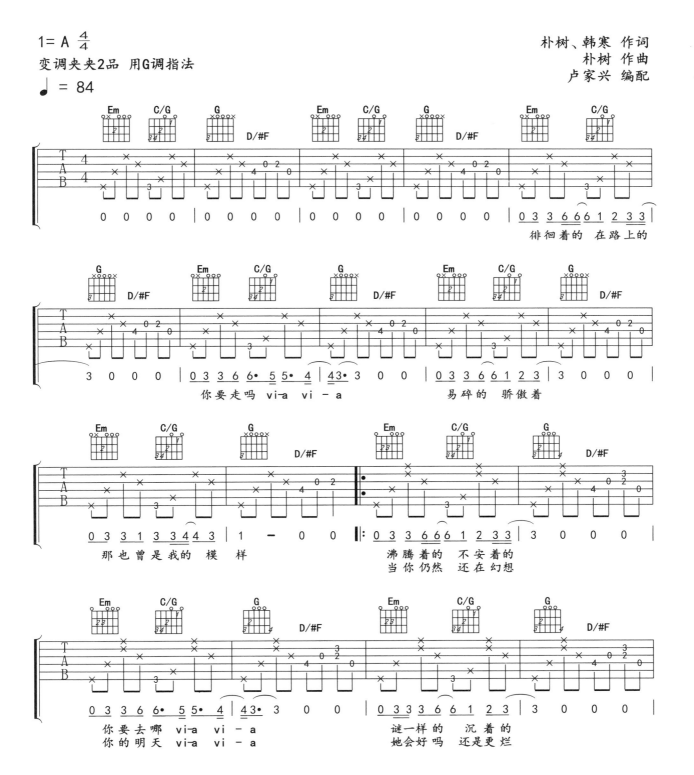

徘徊着的 在路上的

你要走吗 vi-a vi-a　　易碎的 骄傲着

那也曾是我的 模 样　　沸腾着的 不安着的
　　　　　　　　　　　　当你仍然 还在幻想

你要去哪 vi-a vi-a　　谜一样的 沉着的
你的明天 vi-a vi-a　　她会好吗 还是更烂

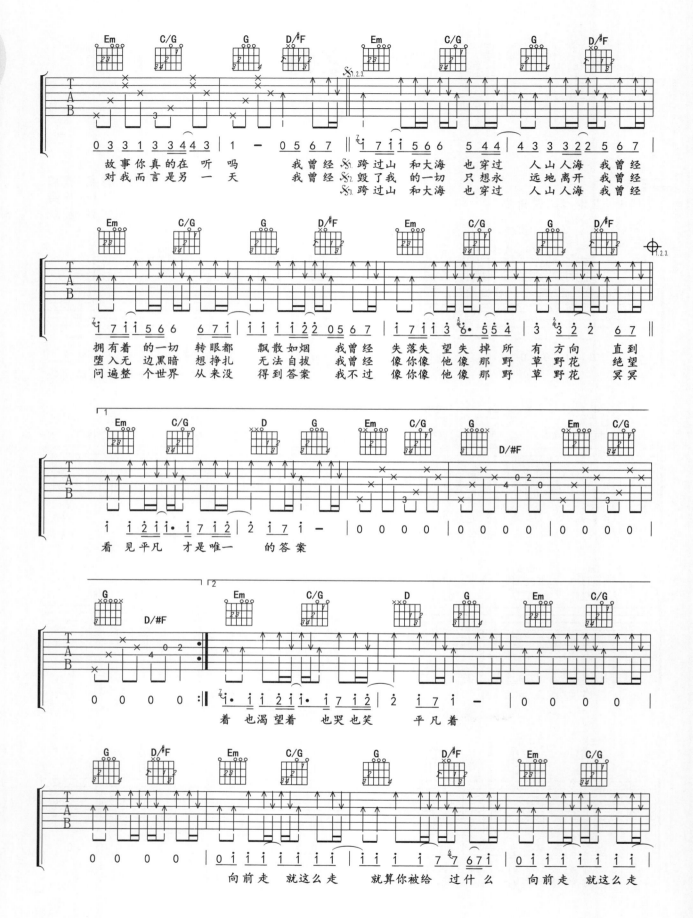

故事你真的在 听 吗　　　我曾经跨过山 和大海　也穿过 人山人海　我曾经
对我而言是另一 天　　　我曾经毁了我 的一切　只想永 远地离开　我曾经

拥有着的一切　转眼都　飘散如烟　我曾经　失落失 望失掉所 有方向　直到
堕入无 边黑暗　想挣扎　无法自拔　我曾经　像你像 他像那野 草野花　绝望
问遍整 个世界　从来没　得到答案　我不过　像你像 他像那野 草野花　冥冥

看 见平凡 才是唯一 的答案

着 也渴望着 也哭也笑 平凡着

向前走 就这么走 就算你被给 过什么 向前走 就这么走

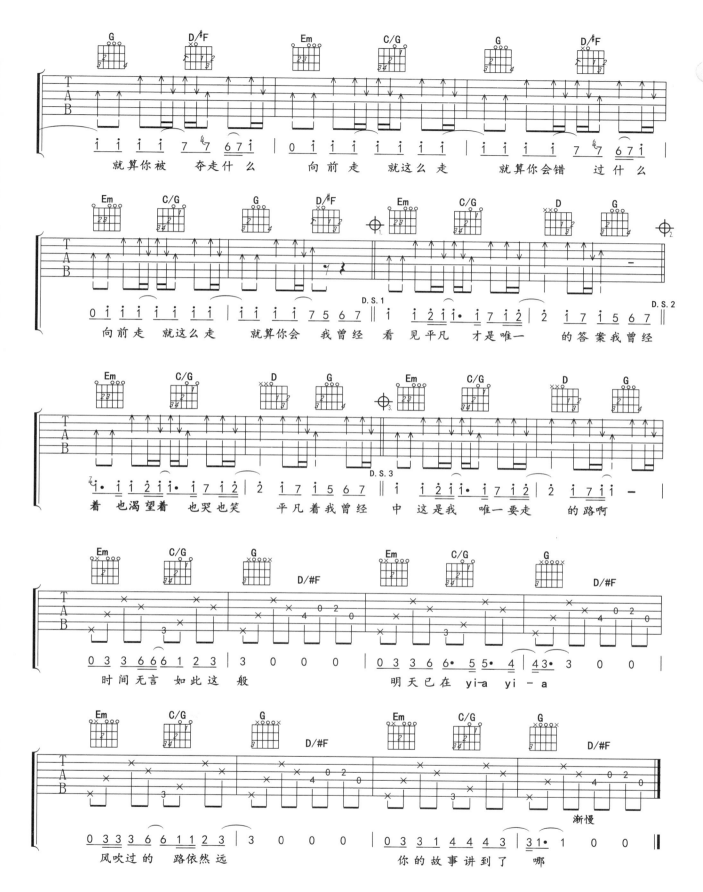

弹奏提示

（1）整首歌的和弦走向都是固定的，你只需记住每段副歌最后一小节是 D-G 即可；

（2）原曲的间奏过长，对于一把吉他弹唱的意义不大，所以只保留了两小节。

好想你

朱主爱

黄明志 词曲
卢家兴 编配

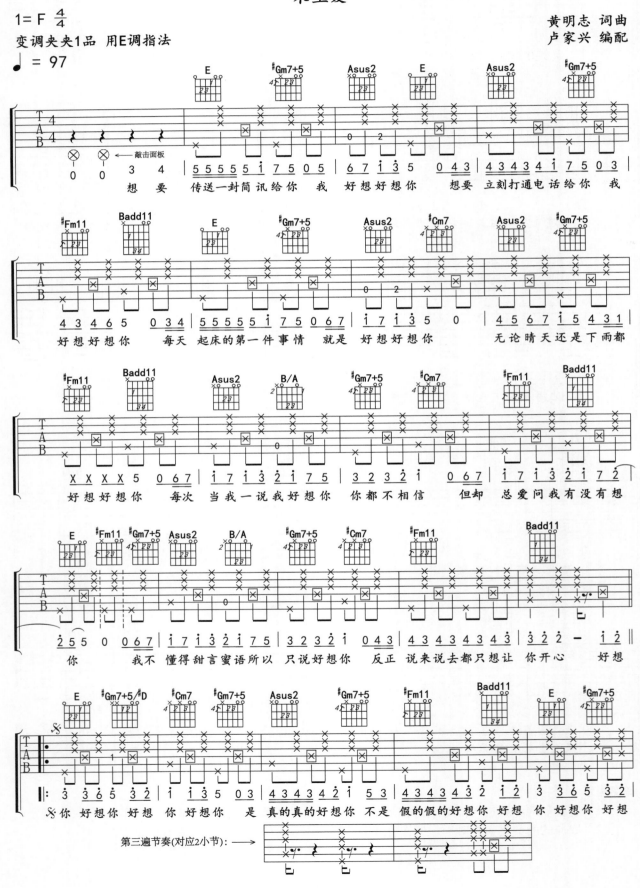

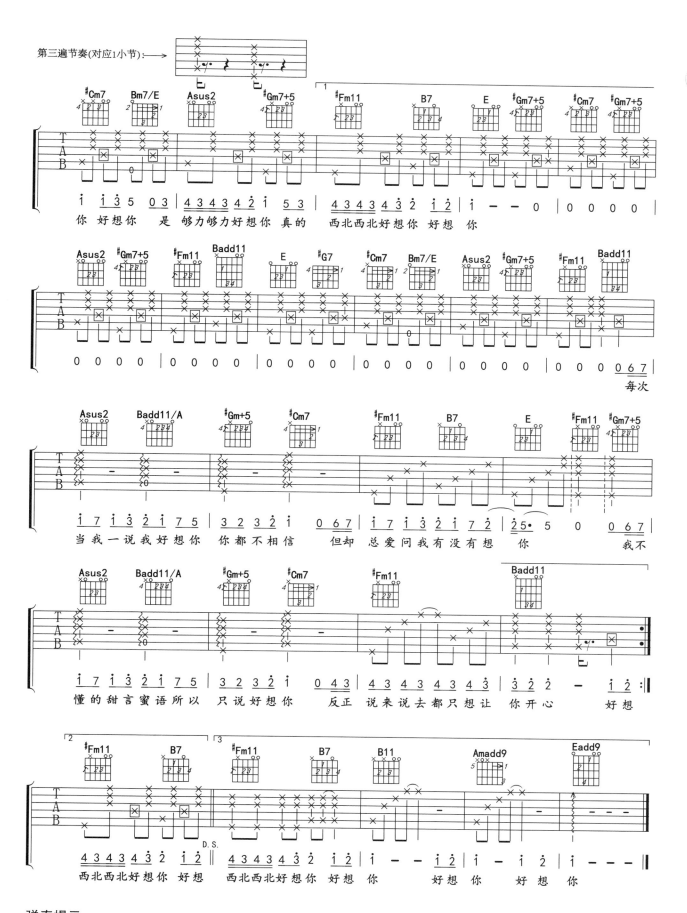

弹奏提示

　　这首歌和弦与和弦之间的指法都有一定的联系，所以只要利用好"保留指"与指法的"横向移动"，和弦指法及转换就会变得很容易，不习惯 T 指（大拇指）按弦的话，可改用食指。

同桌的你

老狼

高晓松 词曲
卢家兴 编配

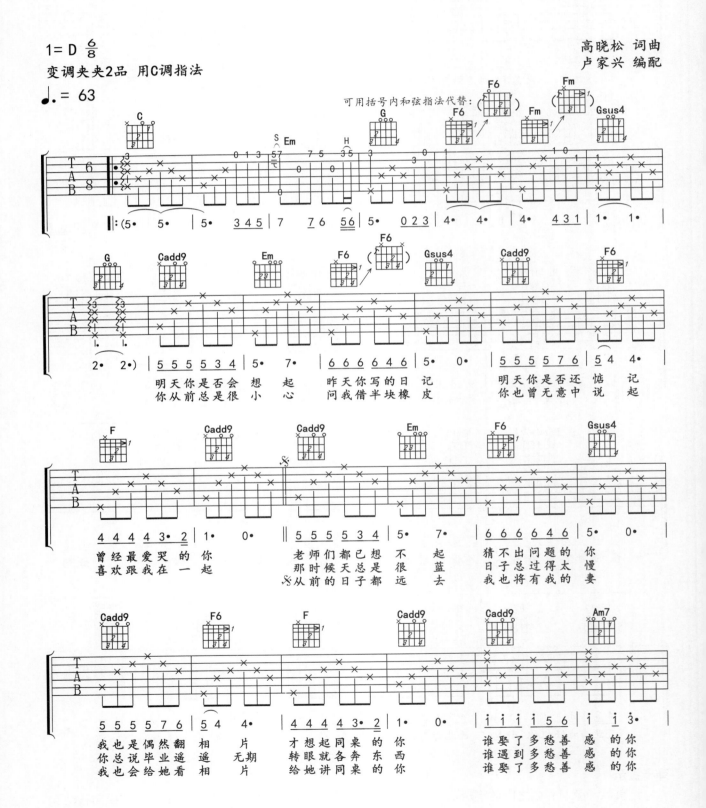

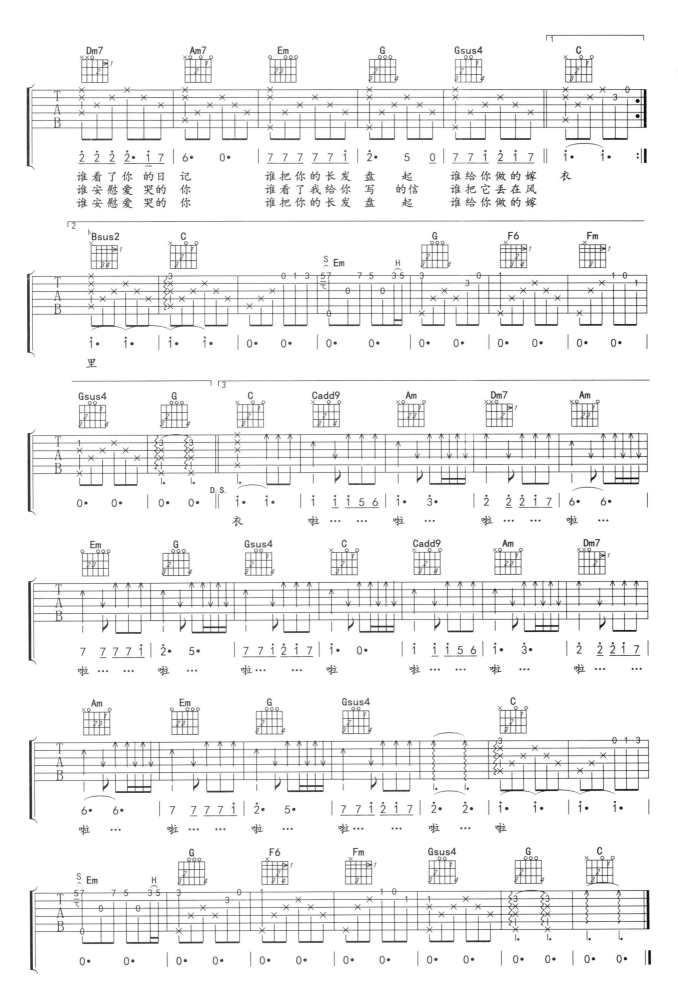

凤凰花开的路口

林志炫

楼南蔚 作词
陈熙 作曲
卢家兴 编配

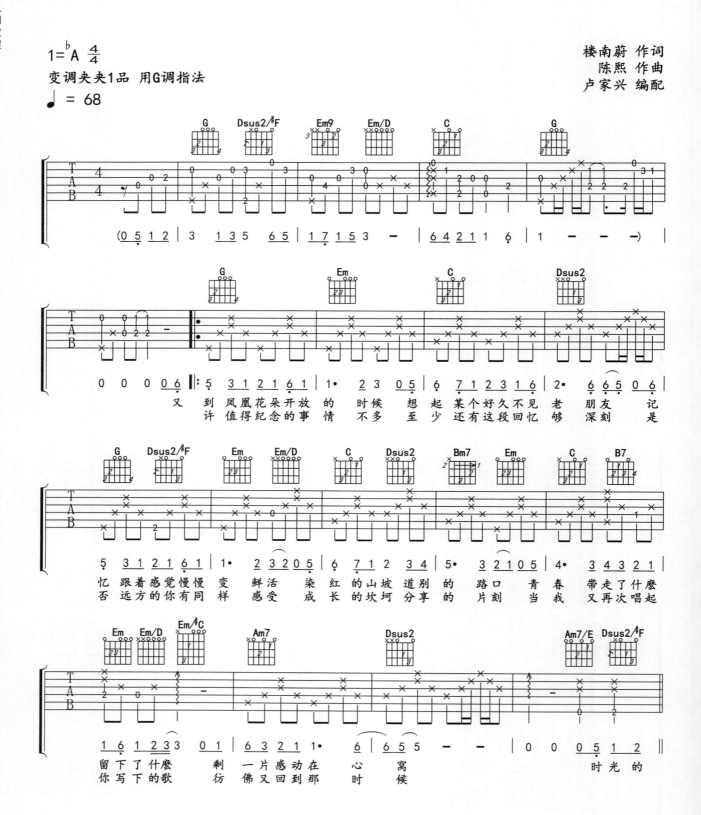

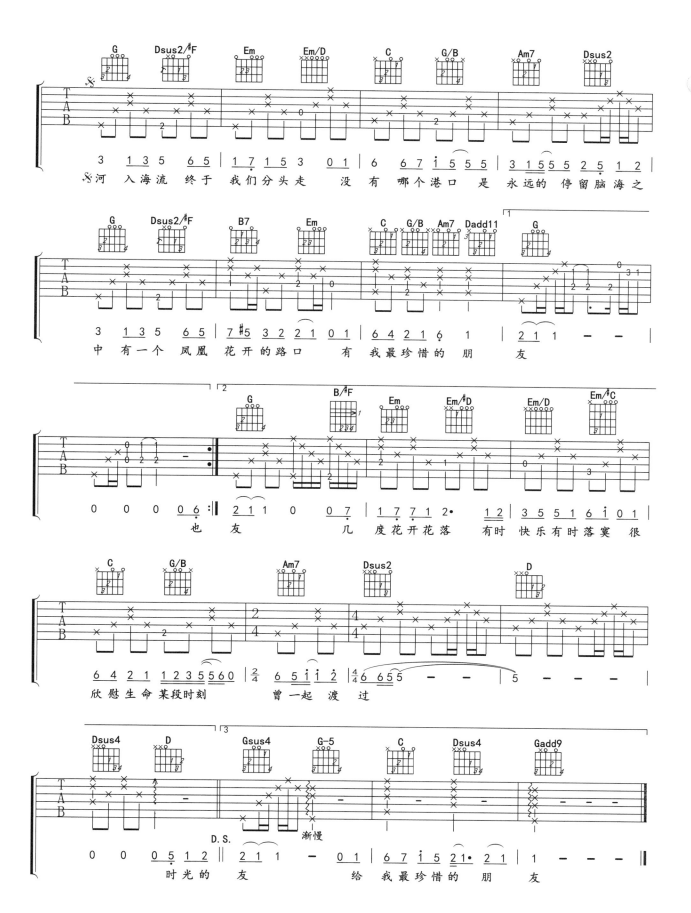

光阴的故事

罗大佑

罗大佑 词曲
卢家兴 编配

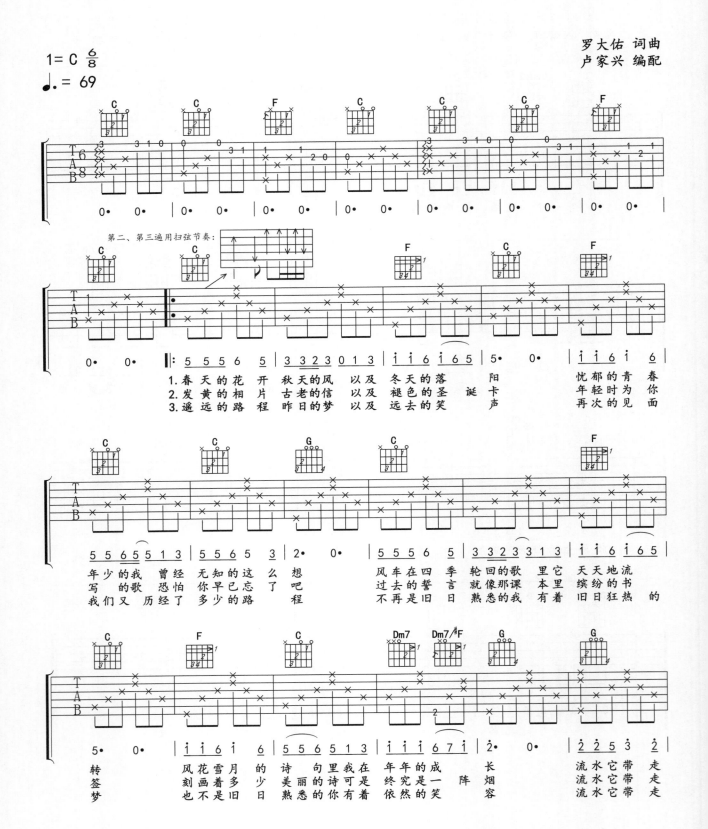

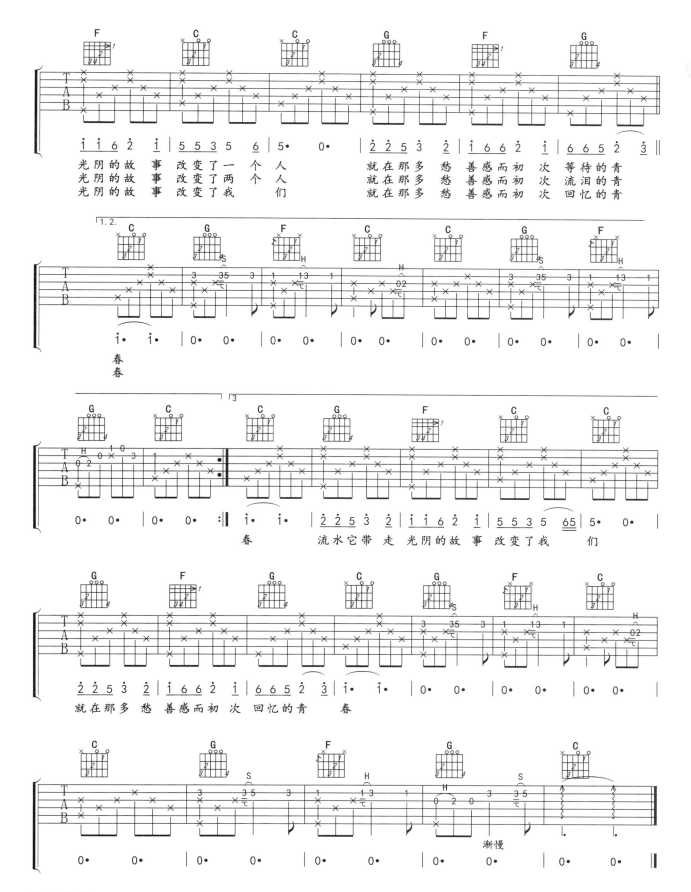

弹奏提示

（1）为了更适合一把吉他弹唱，我将副歌旋律编入了间奏和尾奏里，F和弦指法建议用大拇指（T指）按第⑥弦；

（2）第二、三遍可选用扫弦节奏。

童年

罗大佑

罗大佑 词曲
卢家兴 编配

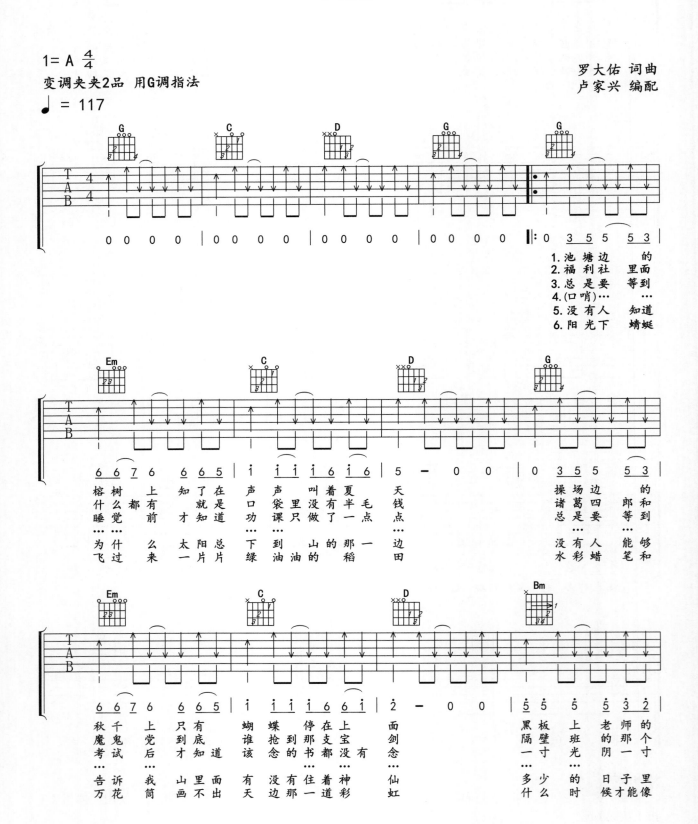

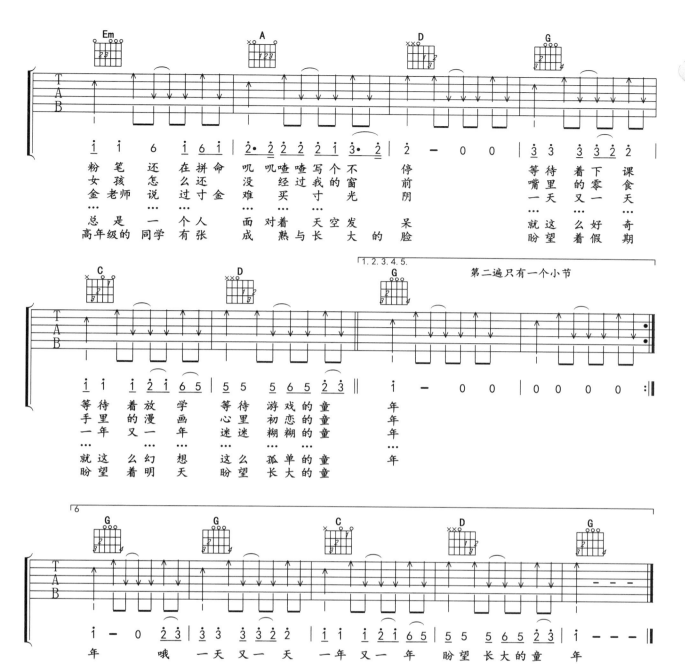

恋曲1980

罗大佑

罗大佑 词曲
卢家兴 编配

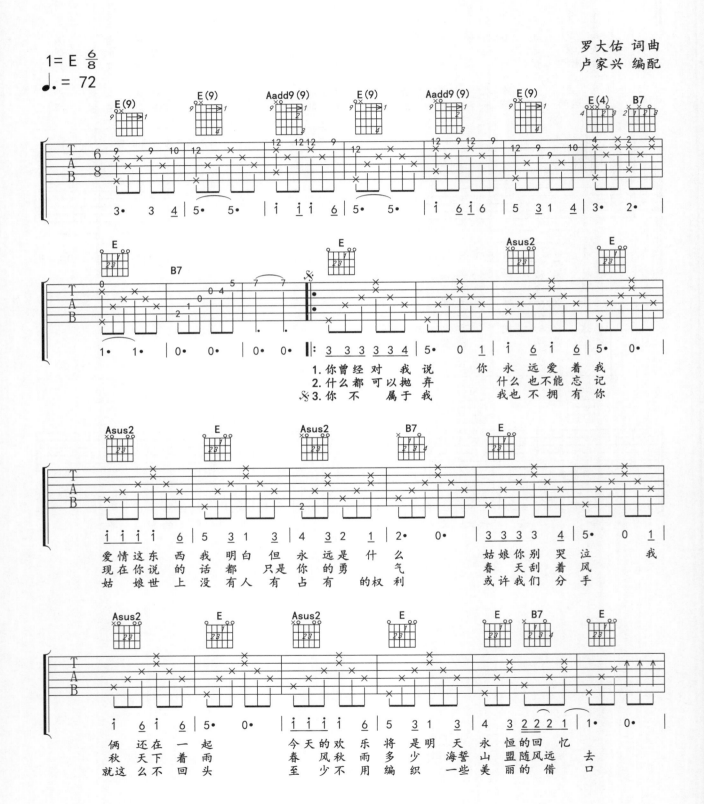

1. 你曾经对我说 你永远爱着我
2. 什么都可以抛弃 什么也不能忘记
3. 你不属于我 我也不拥有你

爱情这东西我明白但永远是什么气
现在你说的话都只是你的勇气
姑娘世上没有人有占有的权利

姑娘你别哭泣 我
春天刮着风
或许我们分手

俩还在一起 今天的欢乐将是明天永恒的回忆
秋天下着雨 春风秋雨多少海誓山盟随风远去
就这么不回头 至少不用编织一些美丽的借口

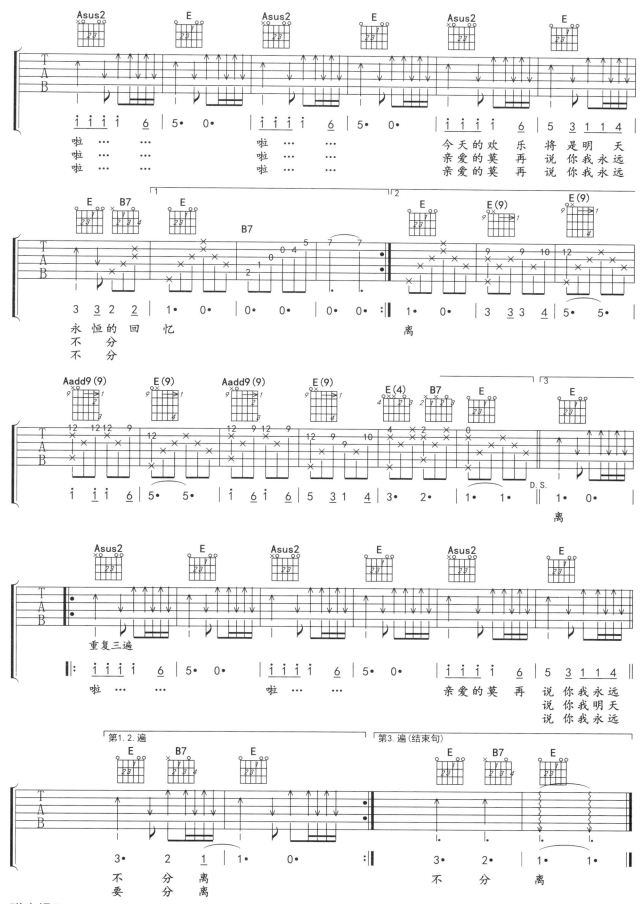

弹奏提示

　　原曲前奏、间奏为口琴吹奏，我将其旋律编入 E 调指法当中效果很不错，由于此歌只用到三个和弦，主要以 I 级和 IV 级和弦为主，它们的根音都是空弦，所以只要合理安排指法，前奏、间奏也是比较容易的。

恋曲1990

罗大佑

1= E 4/4

变调夹夹2品 用D调指法

♩ = 56

罗大佑 词曲

卢家兴 编配

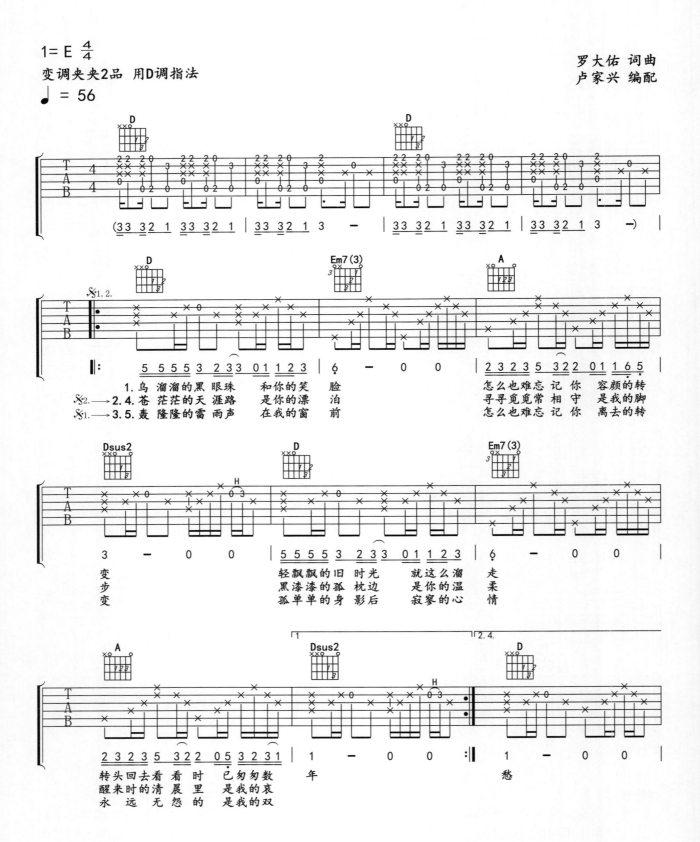

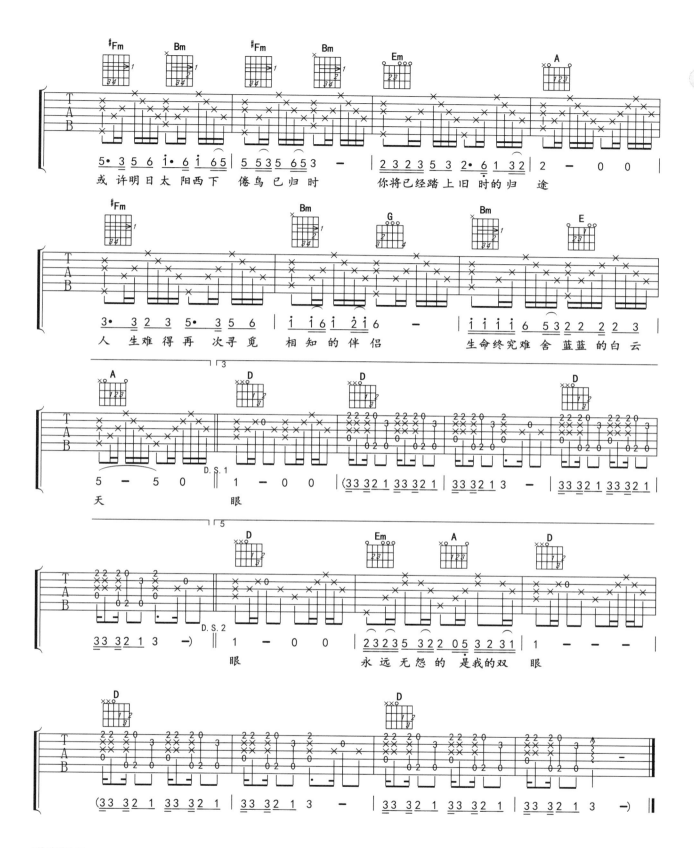

弹奏提示

　　弹奏前奏、间奏、尾奏时要注意高音旋律及低音旋律（根音）的变化，并正确地演奏出来，左手在 D 和弦指法上作相应变化即可。

父亲

筷子兄弟

1= E 4/4
变调夹夹4品 用C调指法
♩ = 73

王太利 词曲
卢家兴 编配

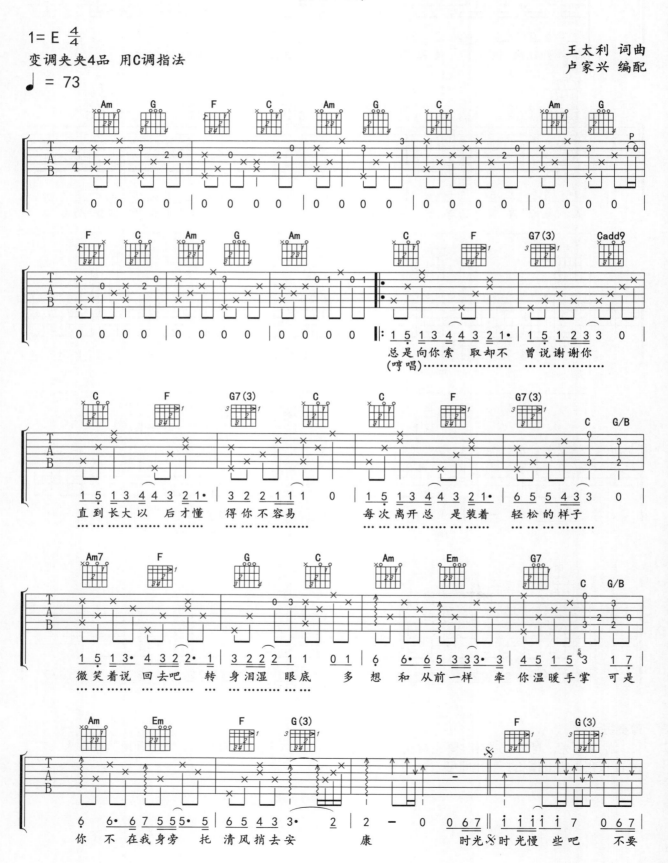

总是向你索 取却不 曾说谢谢你
(哼唱)………… …………………

直到长大以 后才懂 得你不容易 每次离开总 是装着 轻松的样子

微笑着说 回去吧 转身泪湿 眼底 多 想和从前一样 牵 你温暖手掌 可是

你 不 在我身旁 托 清风捎去安 康 时光╲时光慢 些吧 不要

118

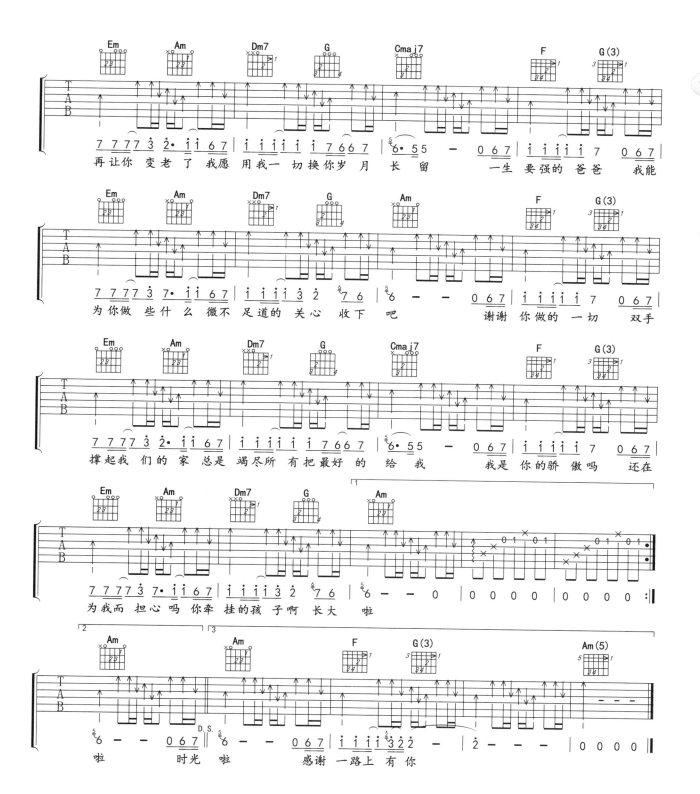

再让你 变老了 我愿用我一 切换你岁 月 长 留　一生 要强的爸爸　我能

为你做 些什么 微不足 道的关心 收下 吧　　　谢谢 你做的一切　双手

撑起我 们的家 总是竭 尽所有把 最好 的 给我　　我是 你的骄傲吗　还在

为我而 担心吗 你牵 挂的孩 子啊 长大 啦

啦　　　时光 啦　　感谢 一路上 有你

去大理

郝云

郝云 词曲
卢家兴 编配

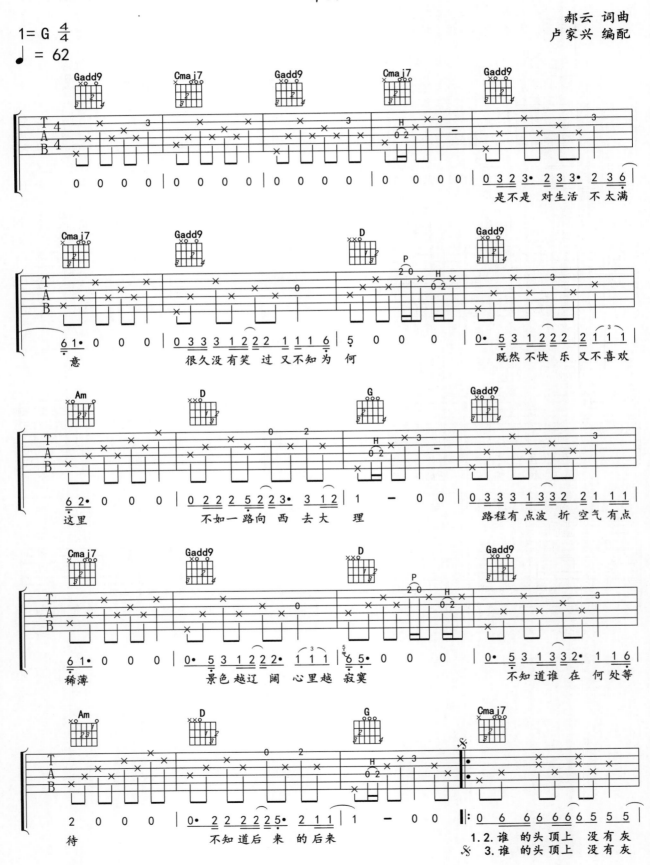

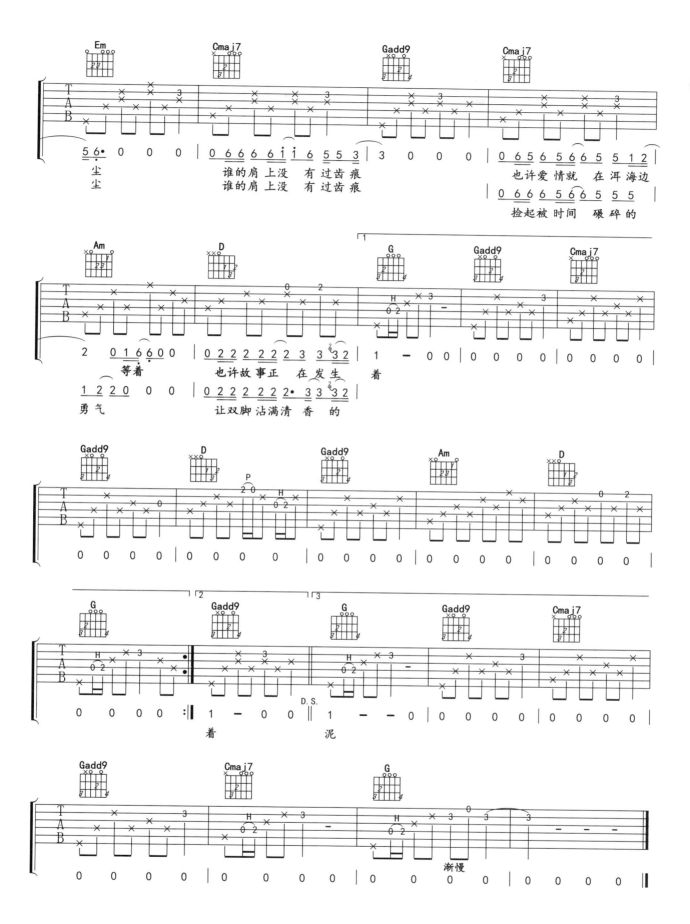

活着

郝云

1= A 4/4

变调夹夹2品 用G调指法

♩ = 132

郝云 词曲
卢家兴 编配

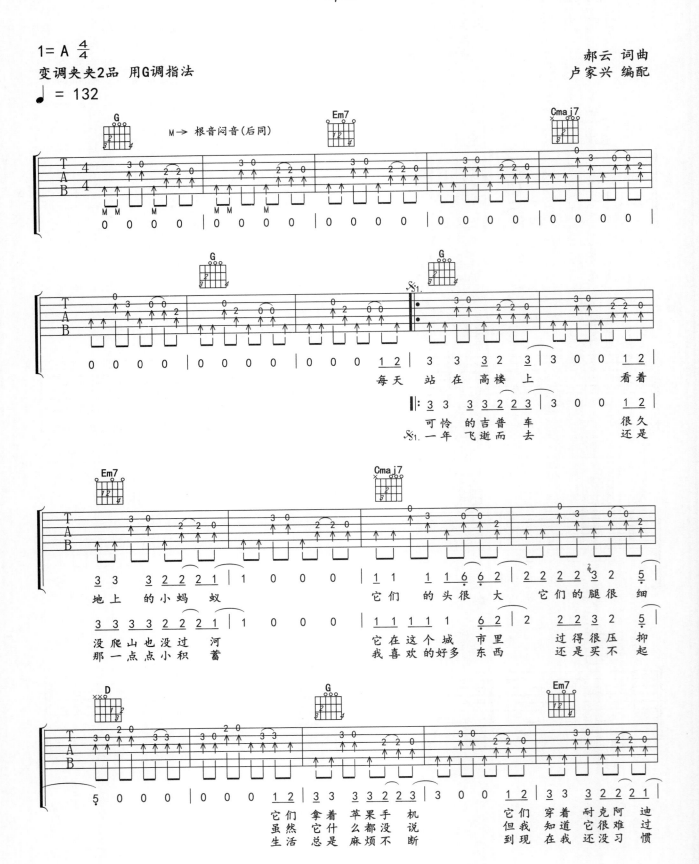

122

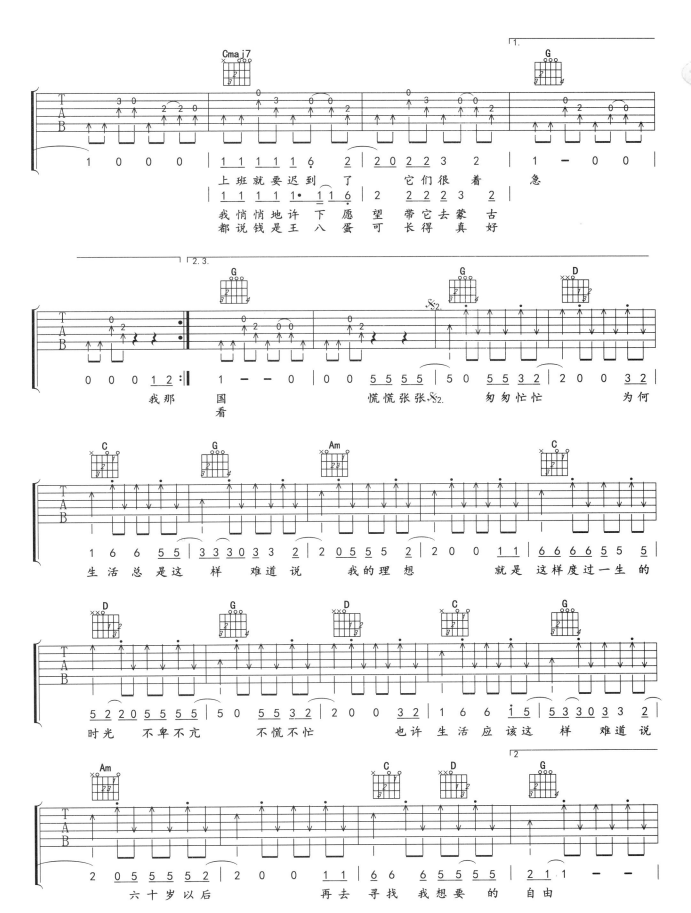

上班就要迟到了 它们很着急
我悄悄地许下愿望 带它去蒙古
都说钱是王八蛋 可长得真好

我那国看

慌慌张张 匆匆忙忙 为何

生活总是这样 难道说 我的理想 就是这样度过一生的

时光 不卑不亢 不慌不忙 也许生活应该这样 难道说

六十岁以后 再去寻找 我想要的自由

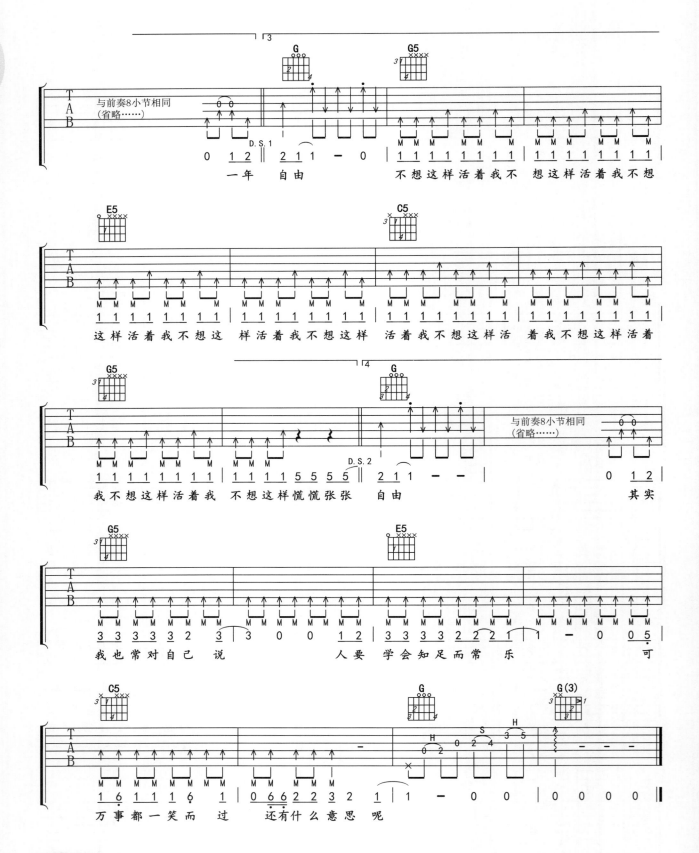

弹奏提示

（1）整首歌除了副歌扫弦部分不需要闷音，其他地方都需要对低音进行闷音处理，前奏及主歌需要在扫弦的同时，左手在和弦指法内完成相应的指法变化；

（2）两段间奏与前奏相同，为简化谱面而进行省略，实际弹唱中需弹奏。

走在冷风中

刘思涵

安立奎 作词
王于陞 作曲
卢家兴 编配

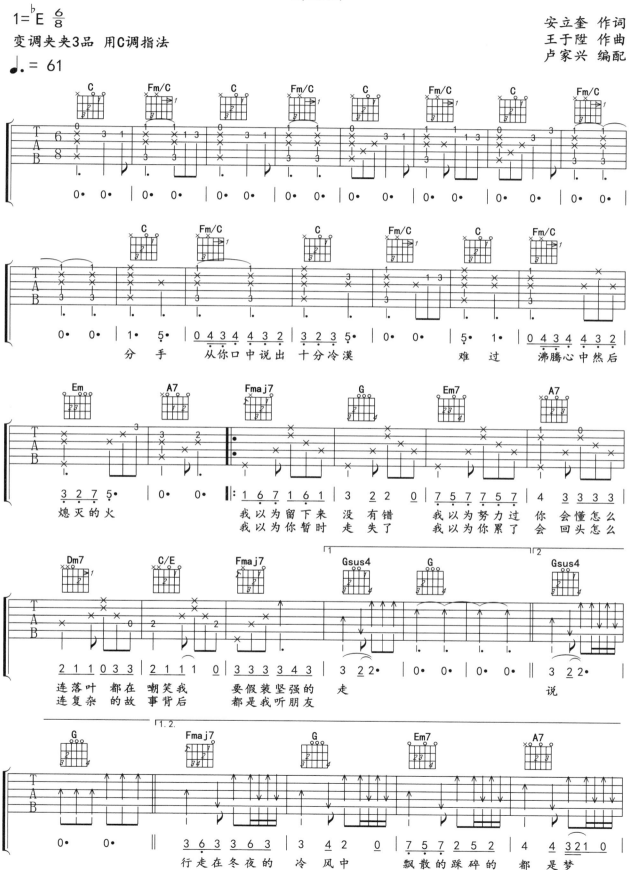

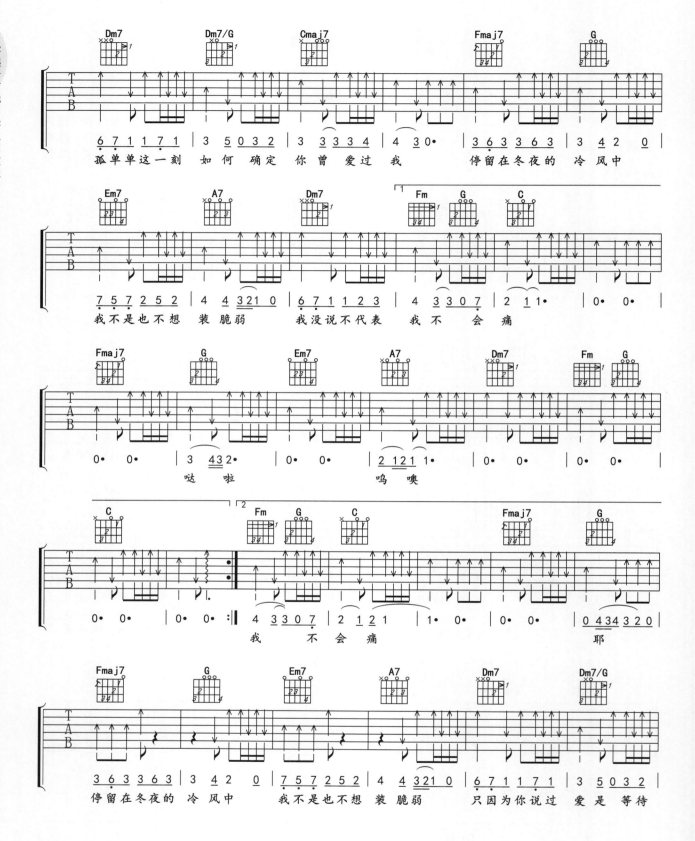

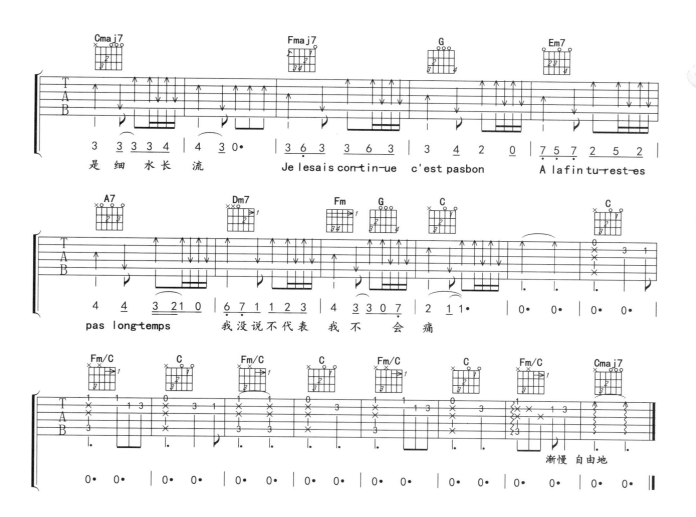

是 细 水 长 流　　Je le sais con-tin-ue c'est pas bon　　A la fin tu rest-es

pas long-temps　　我 没 说 不 代 表 我 不 会 痛

渐慢 自由地

曾经的你

许巍

许巍 词曲
卢家兴 编配

1= E 4/4

变调夹夹4品　用C调指法

♩ = 95

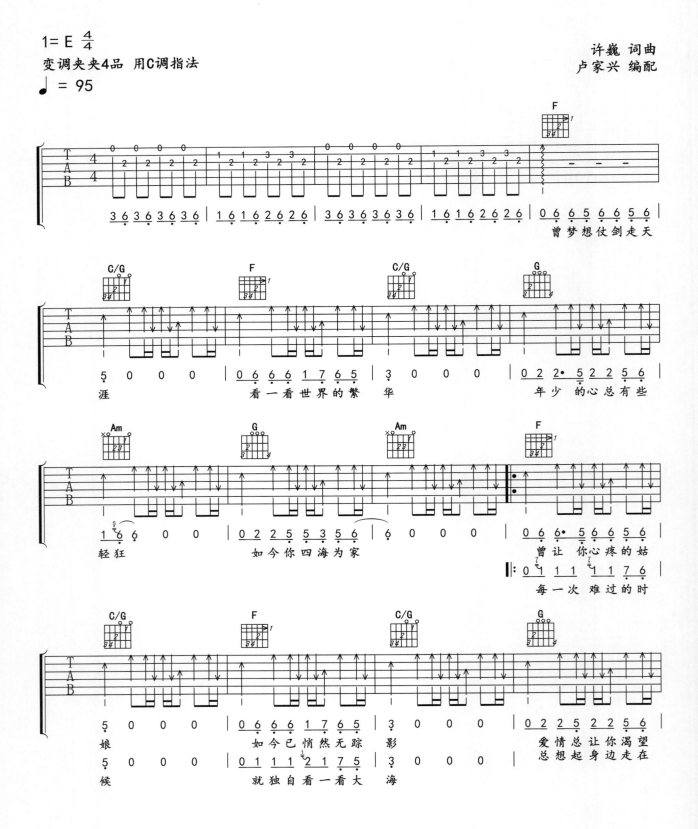

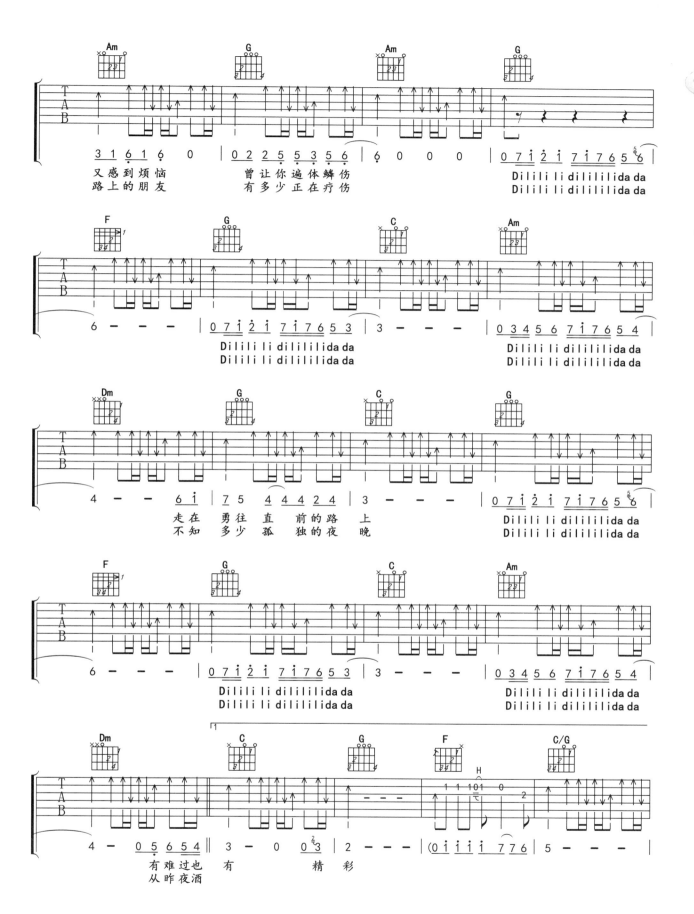

又感到烦恼　　曾让你遍体鳞伤　　Di li li li li di li li li li da da
路上的朋友　　有多少正在疗伤　　Di li li li li di li li li li da da

Di li li li li di li li li li da da
Di li li li li di li li li li da da
Di li li li li di li li li li da da
Di li li li li di li li li li da da

走在　勇往　直　前的路　上　　Di li li li li di li li li li da da
不知　多少　孤　独的夜　晚　　Di li li li li di li li li li da da

Di li li li li di li li li li da da
Di li li li li di li li li li da da
Di li li li li di li li li li da da
Di li li li li di li li li li da da

有难过也　有　　精彩
从昨夜酒

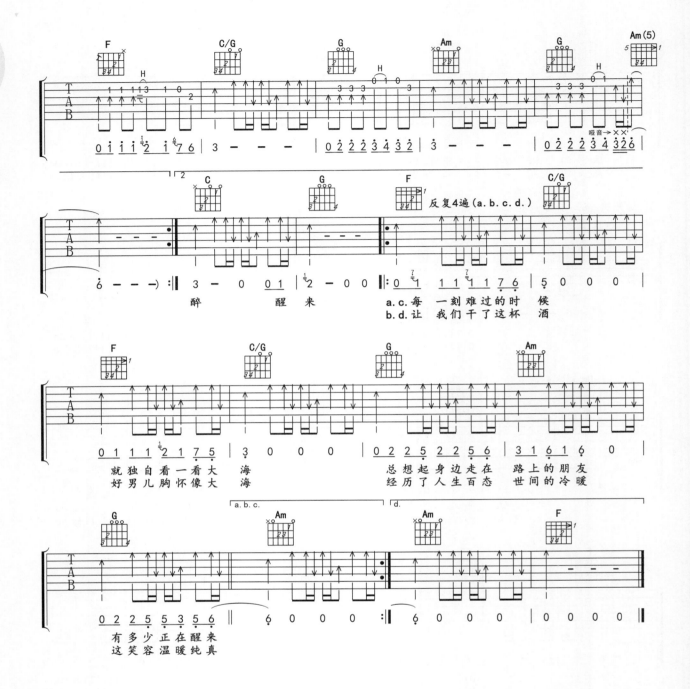

弹奏提示

本曲间奏是为一把吉他改编的，最后两小节为能迅速、准确地转换到 5 品的 Am 和弦，弹奏旋律中最后的"3""2"两个音时用"哑音扫弦"技巧代替。

执着

许巍

弹唱金曲——原版编配 80

1= B 4/4

变调夹夹4品 用G调指法

♩ = 79

许巍 词曲
卢家兴 编配

1. 每个夜晚来临的时候　　孤　独总在我左右　　每个黄昏心跳的等候
2.3. 不管时空怎么转变　　世　界怎么改变　　你的爱总在我心间

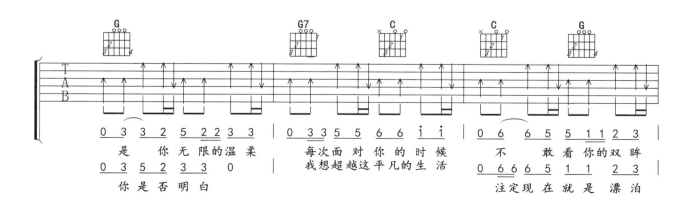

是　你无限的温柔　　每次面对你的时候　　不　敢看你的双眸
你是否明白　　我想超越这平凡的生活　　注定现在就是漂泊

131

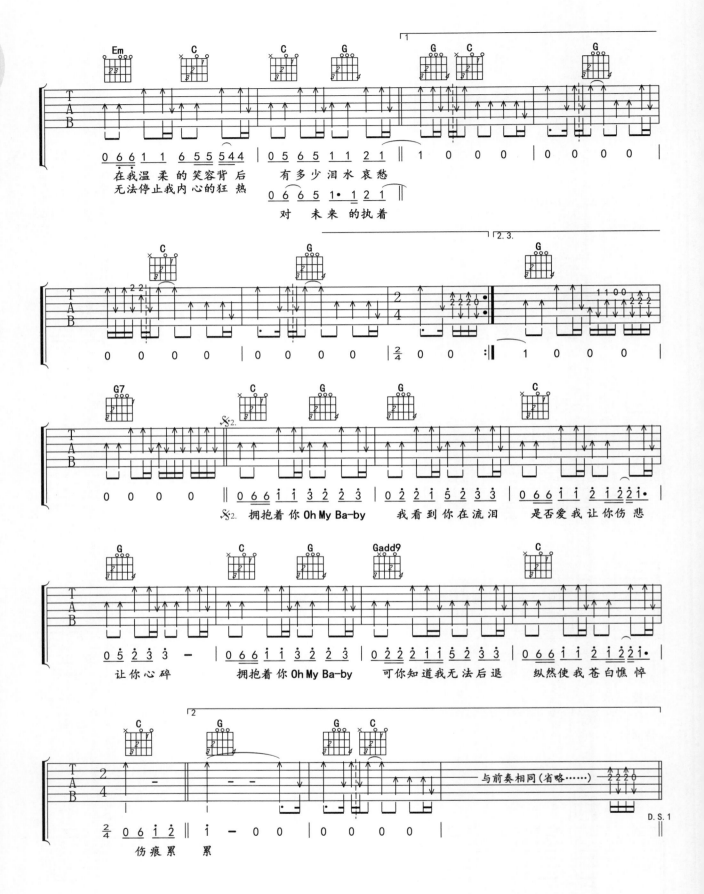

在我温柔的笑容背后　有多少泪水哀愁
无法停止我内心的狂热　对　未来的执着

拥抱着你 Oh My Ba-by　我看到你在流泪　是否爱我让你伤悲

让你心碎　拥抱着你 Oh My Ba-by　可你知道我无法后退　纵然使我苍白憔悴

伤痕累　累

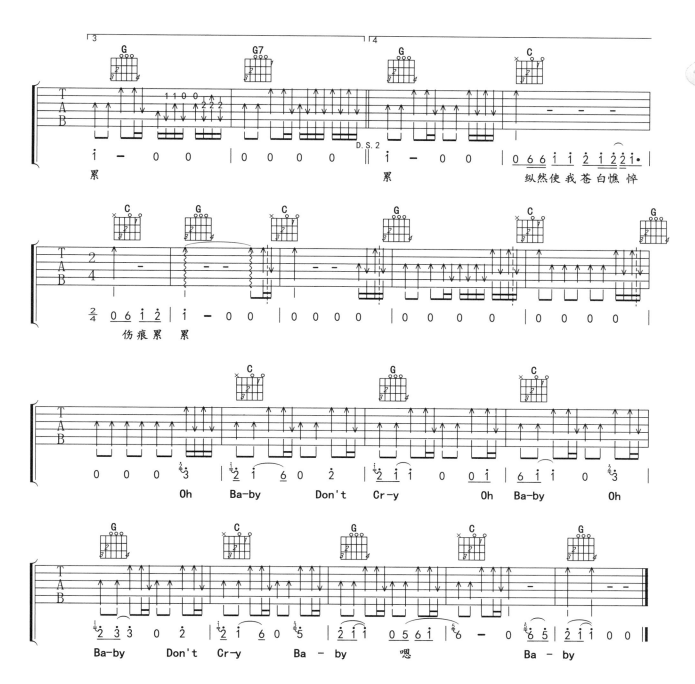

弹奏提示

此曲为许巍专辑《在路上……》中的版本，原曲为一把木吉他扫弦伴奏，前奏及中间几个小节扫弦时注意和弦转换的时机，扫弦的同时需在和弦指法内用左手空余手指按出相应的变化音。

蓝莲花

许巍

许巍 词曲
卢家兴 编配

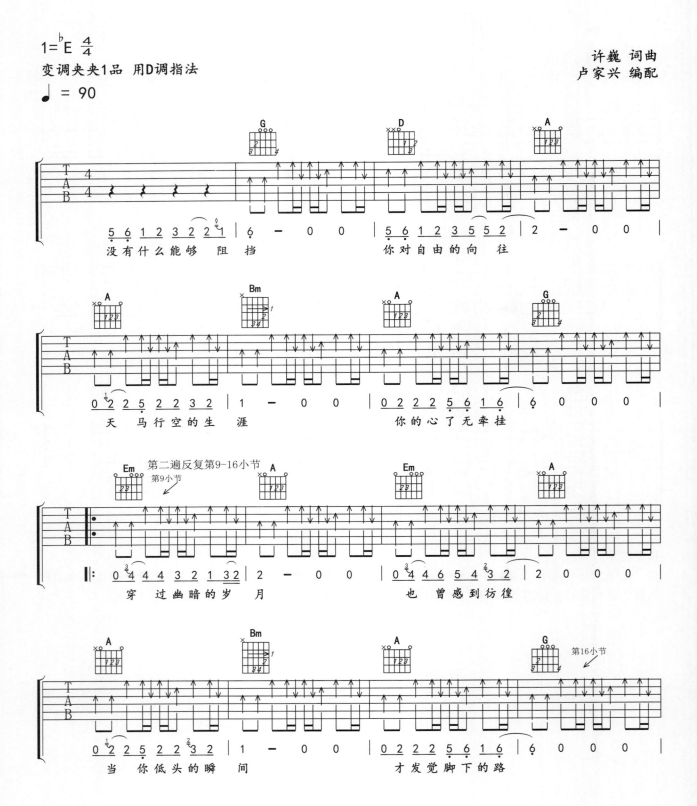

没有什么能够 阻 挡　你对自由的向 往

天 马行空的生 涯　你的心了无牵挂

穿 过幽暗的岁 月　也 曾感到彷徨

当 你低头的瞬 间　才发觉脚下的路

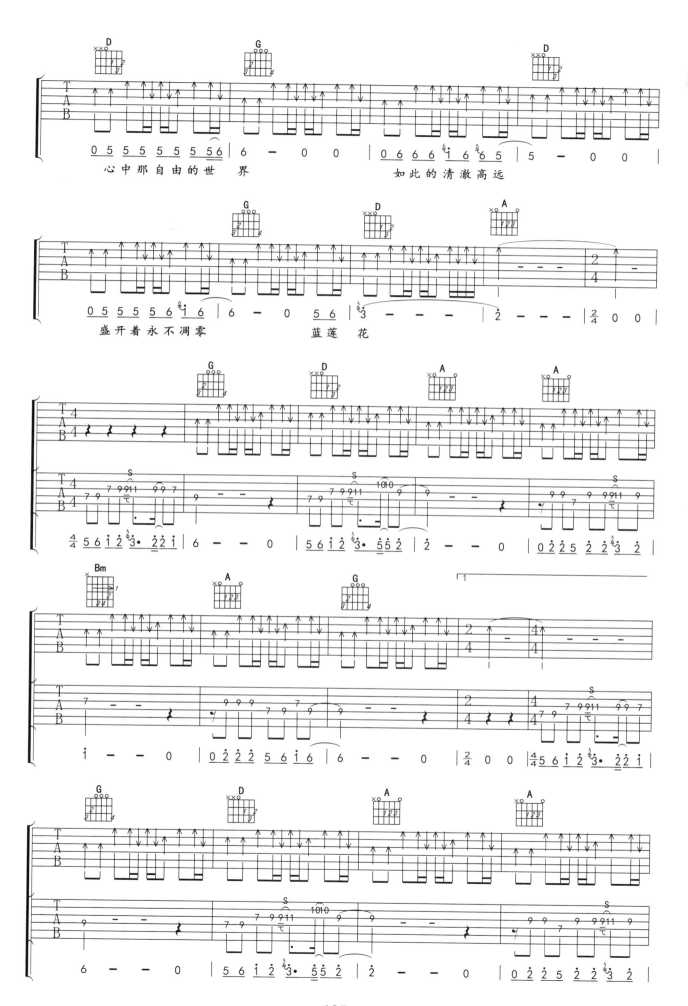

心中那自由的世界　　　如此的清澈高远

盛开着永不凋零　　蓝莲　花

弹唱金曲——原版编配
80

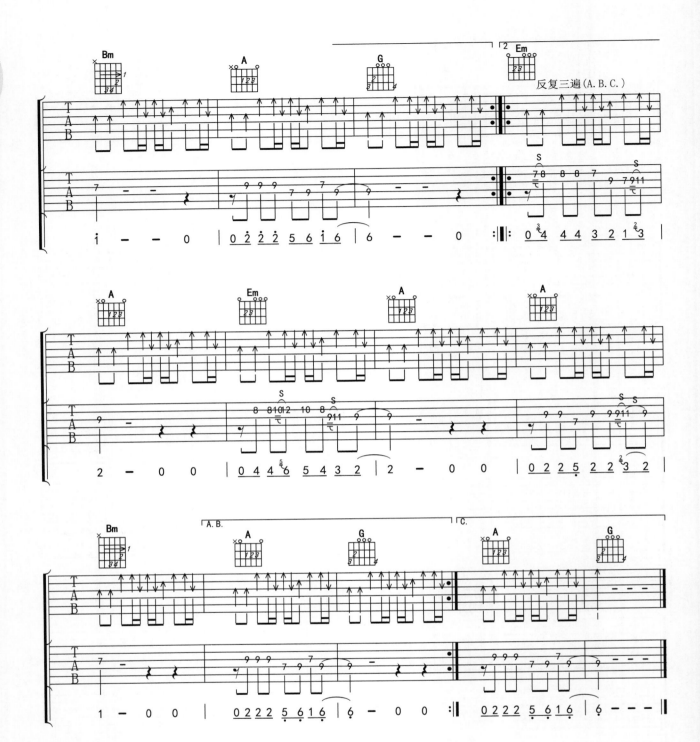

故事

许巍

许巍 词曲
卢家兴 编配

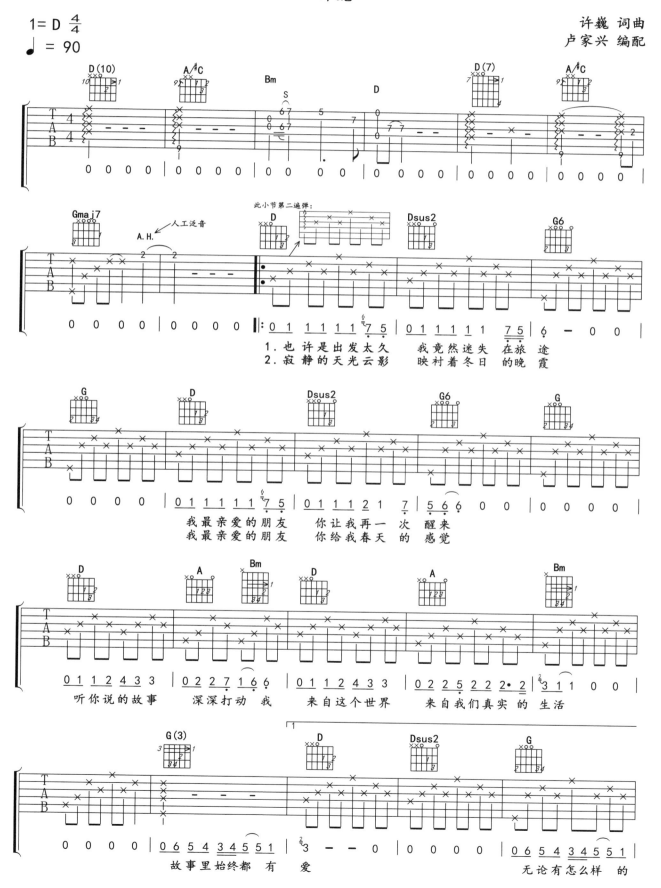

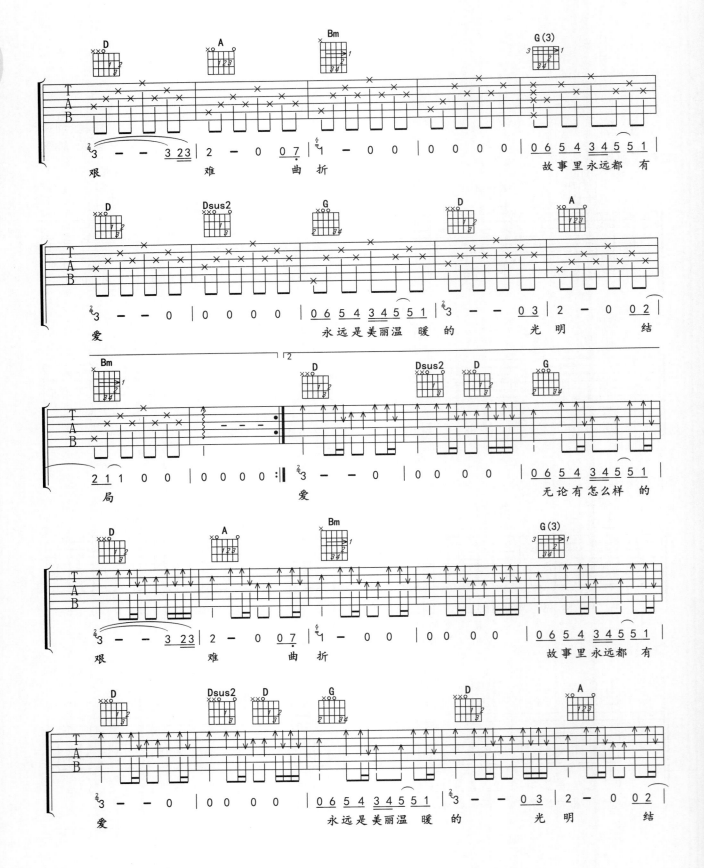

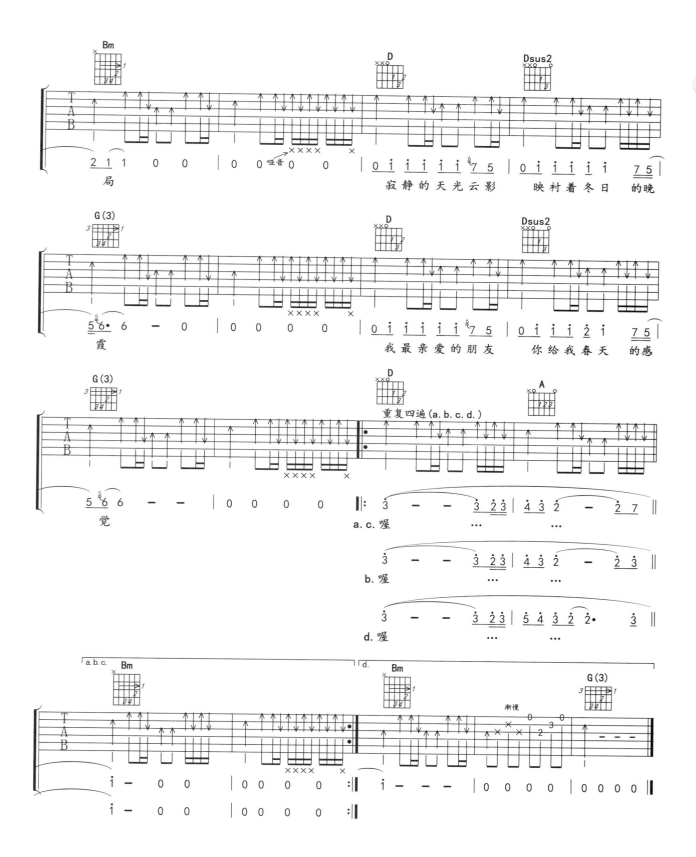

夜空中最亮的星

逃跑计划

逃跑计划 词曲
卢家兴 编配

1 = B 4/4
变调夹夹4品　用G调指法
♩ = 108

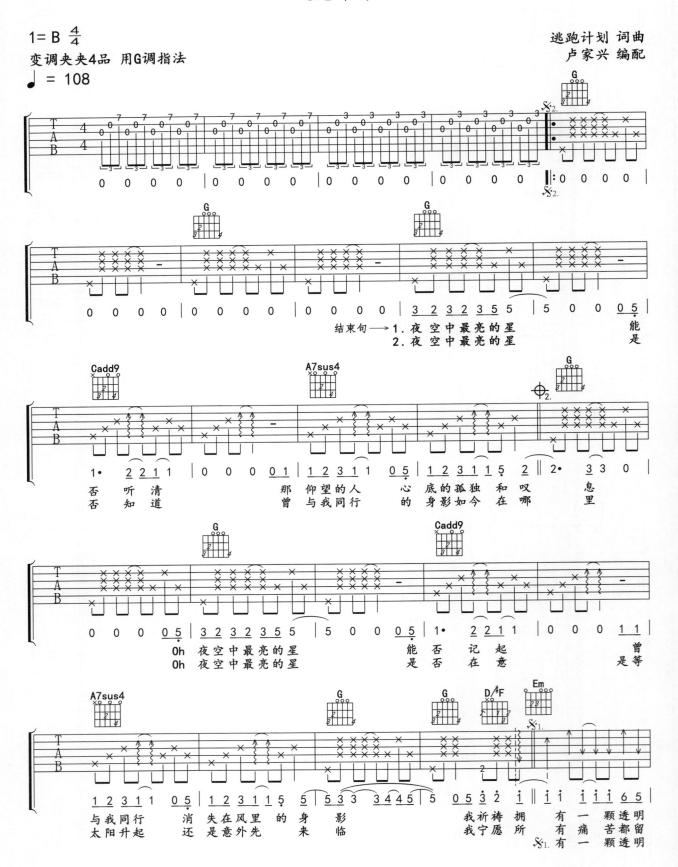

结束句 →
1. 夜空中最亮的星　　　　　　　　　　　　能是
2. 夜空中最亮的星

1•　2 2 1 1　　　　　　0 1　1 2 3 1 1　　0 5•　1 2 3 1 1 5　2 ‖2•　3 3　0
否　听　清　　　　　　那　仰望的人　　心　底的孤独和叹　　息　里
否　知　道　　　　　　曾　与我同行　　的　身影如今在哪

0 0 0 0 5•　3 2 3 2 3 5 5　5 0 0 0 5•　1•　2 2 1 1　0 0 0 1 1
Oh　夜空中最亮的星　　　　　　能　否　记　起　　　　曾
Oh　夜空中最亮的星　　　　　　是　否　在　意　　　　是等

1 2 3 1 1　0 5•　1 2 3 1 1 5　5　5 3 3　3 4 4 5　5　0 5 3 2　1 1 1 1 1 1 1 6 5
与我同行　消　失在风里　的身　影　　　　　　　我祈祷拥　有　一　颗透明
太阳升起　还　是意外先　来　临　　　　　　　我宁愿所　有　痛　苦都留
有　一　颗透明

140

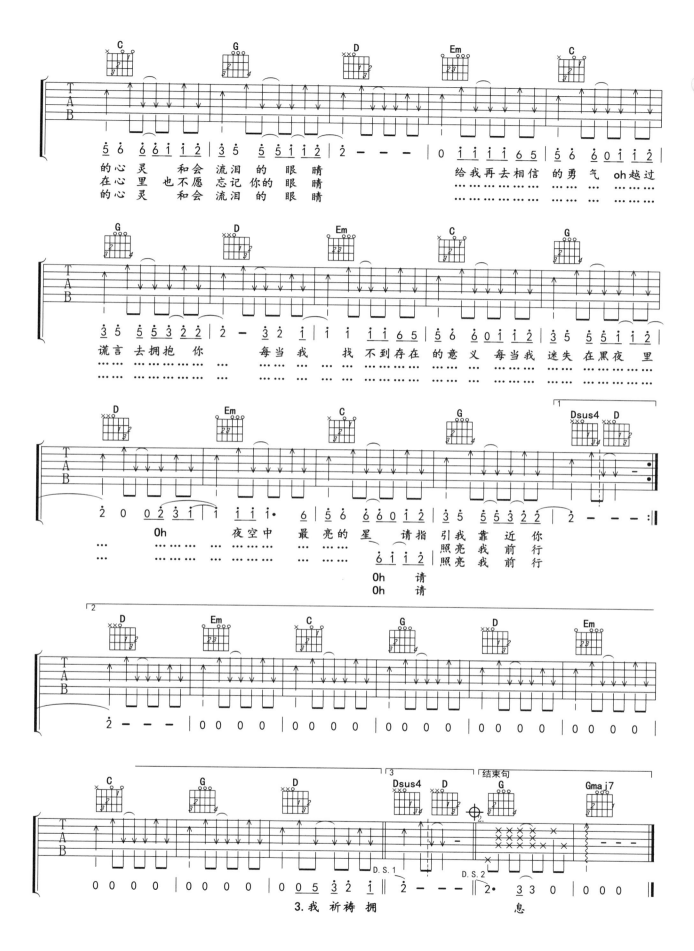

硬币

汪峰

汪峰 词曲
卢家兴 编配

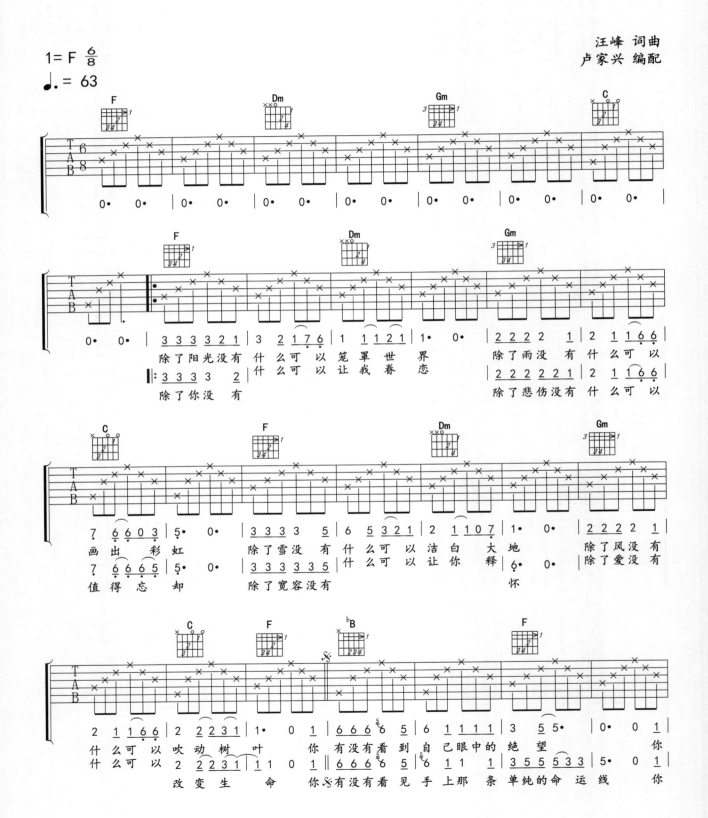

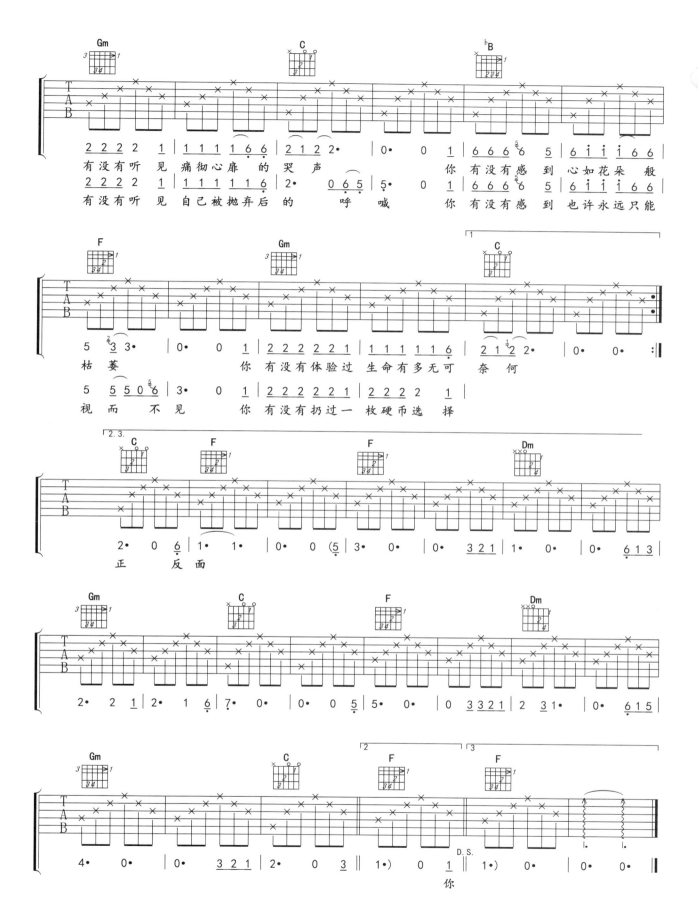

有没有听见 痛彻心扉 的 哭声　　　你 有没有感到 心如花朵 般
有没有听见 自己被抛弃后 的　　呼 喊　　　你 有没有感到 也许永远只能

枯萎　　　你 有没有体验过 生命有多无可 奈 何
视而　不见　　　你 有没有扔过一 枚硬币选择

正　反面

你

一起摇摆

汪峰

汪峰 词曲
卢家兴 编配

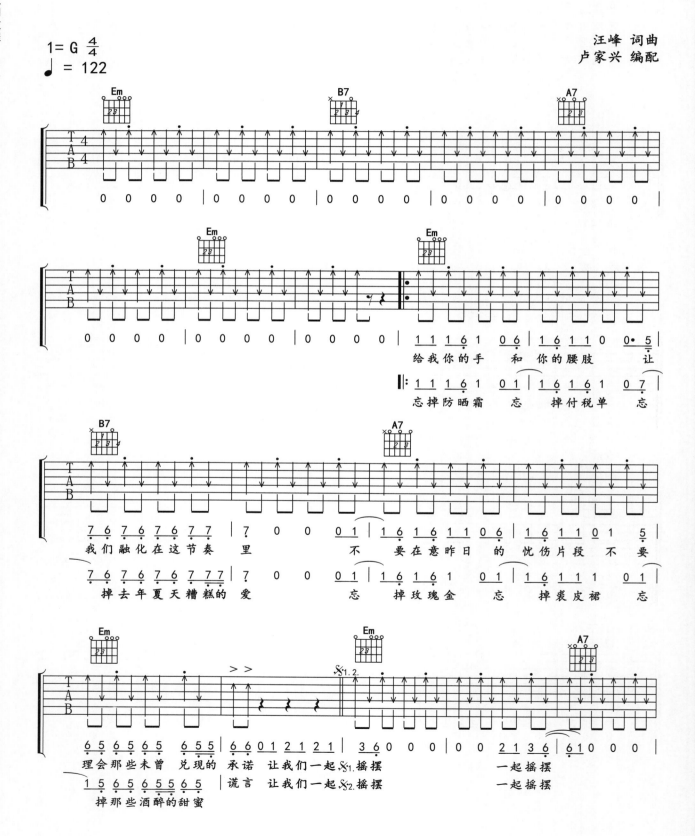

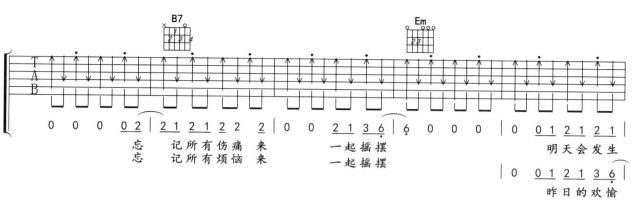

忘 记所有伤痛 来　　　一起摇摆　　明天会发生
忘 记所有烦恼 来　　　一起摇摆
昨日的欢愉

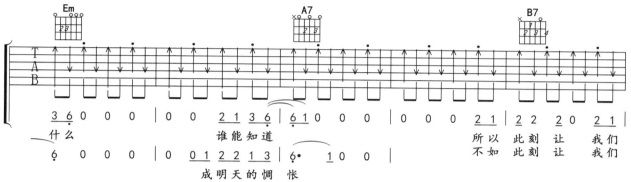

什么　　　　谁能知道　　　　所以 此刻让 我们
成明天的惆 怅　　　　不如 此刻让 我们

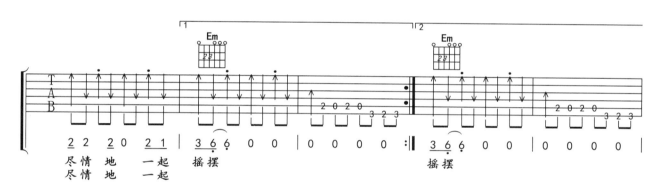

尽情地 一起 摇摆　　　　　　　　　摇摆
尽情地 一起

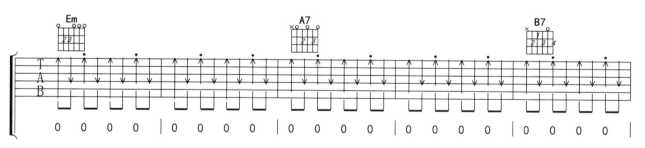

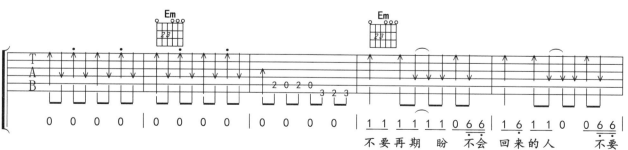

不要再期 盼 不会 回来的人　　不要

弹唱金曲——原版编配 80

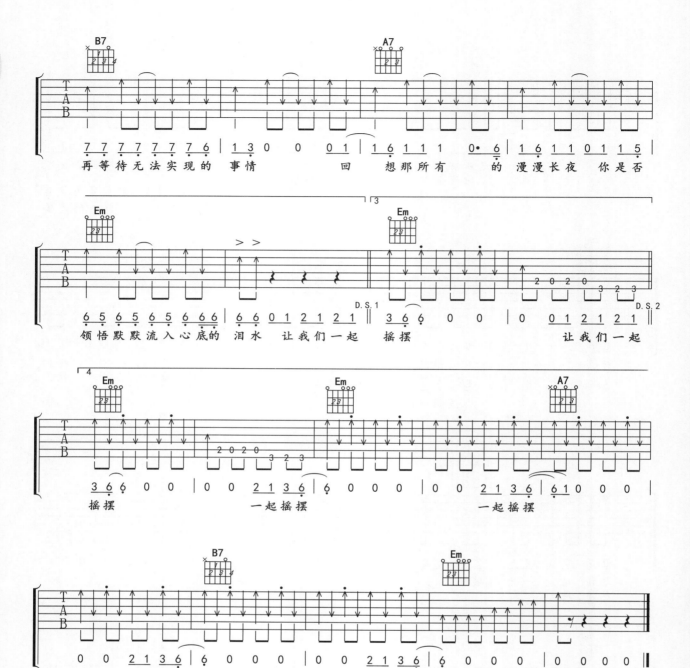

弹奏提示

　　这首歌只用到了三个和弦，主歌和弦进行为 Em—B7—A7—Em，副歌为 Em—A7—B7—Em，所以容易背谱，节奏也很简单，比较适合初学的朋友练习，需要注意的是中间休止符停顿及旋律"加花"的部分。

奇妙能力歌

陈粒

陈粒 词曲
卢家兴 编配

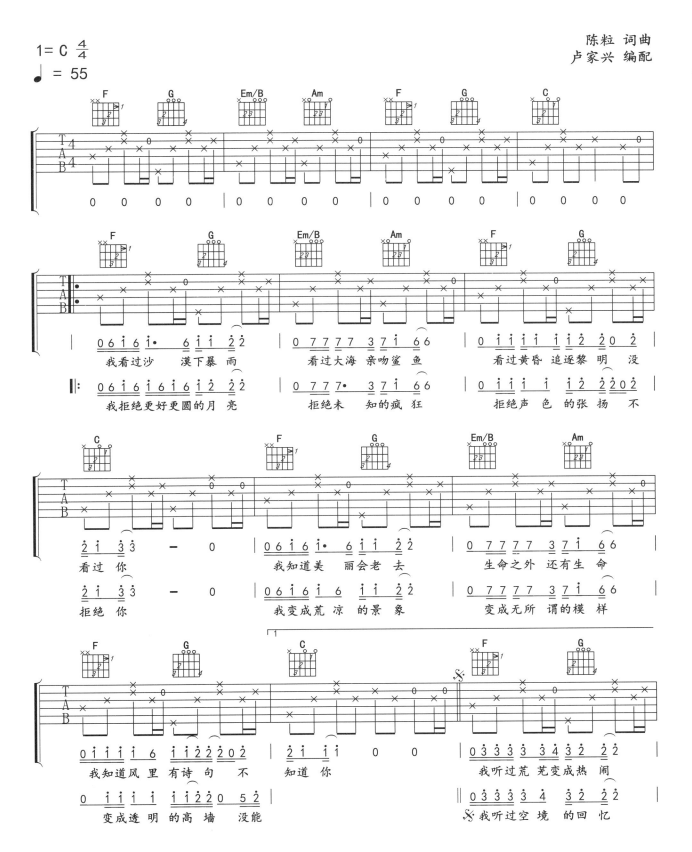

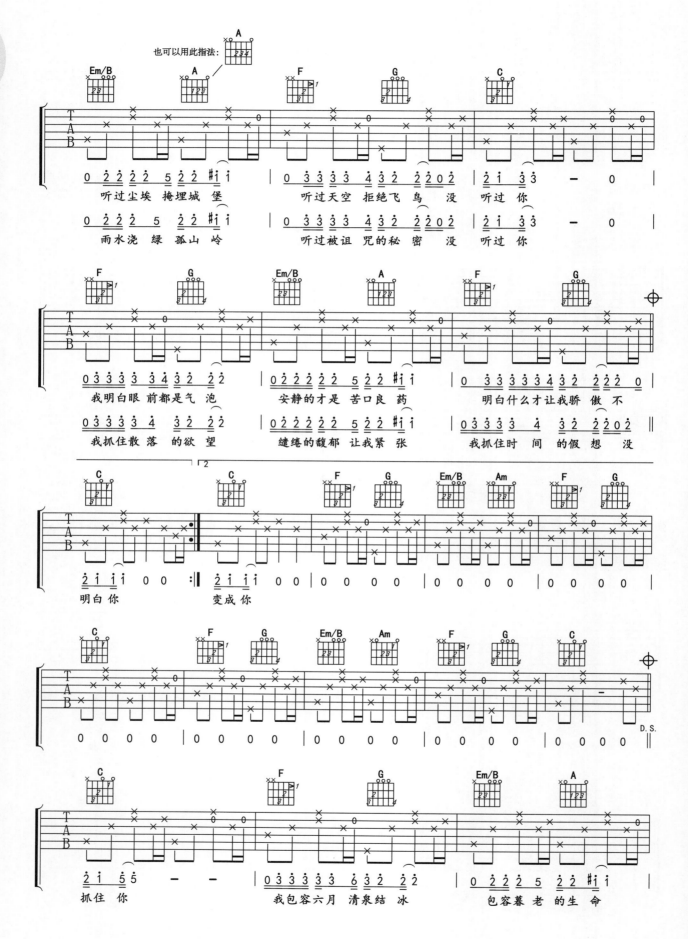

也可以用此指法：

听过尘埃 掩埋城 堡　听过天空 拒绝飞鸟 没 听过你

雨水浇 绿 孤山 岭　听过被诅 咒的秘密 没 听过你

我明白眼 前都是气 泡　安静的 才是 苦口良 药　明白什么才让我骄 傲 不

我抓住散 落 的欲 望　缠绻的 馥郁 让我紧 张　我抓住时 间 的假 想 没

明白你　变成你

抓住 你　我包容六月 清泉结 冰　包容暮 老 的生 命

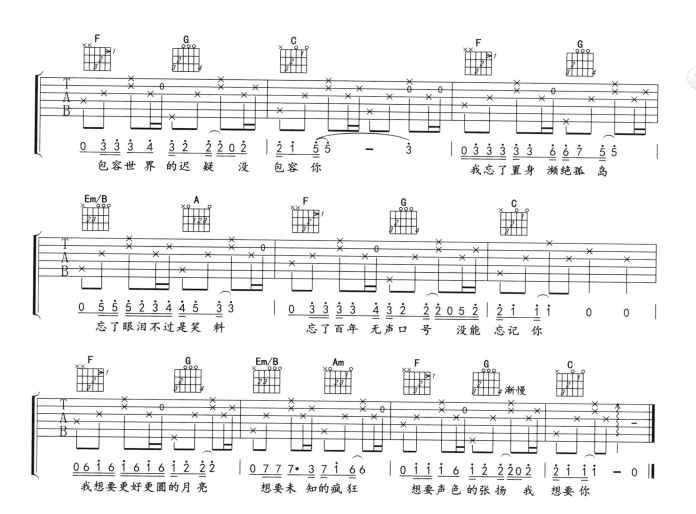

包容世界的迟疑 没 包容 你　　我忘了置身 濒绝孤 岛

忘了眼泪不过是笑 料　　忘了百年 无声口 号 没能 忘记 你

我想要更好更圆的月 亮　　想要未 知的疯 狂　　想要声色的张扬 我 想要 你

弹奏提示

　　这首歌的吉他伴奏以 4 小节为单位一直在重复，到副歌时将 Am 和弦换为 A 即可，除每次 C 和弦的节奏型有细微变化外，其余节奏基本一样。

河流

汪峰

汪峰 词曲
卢家兴 编配

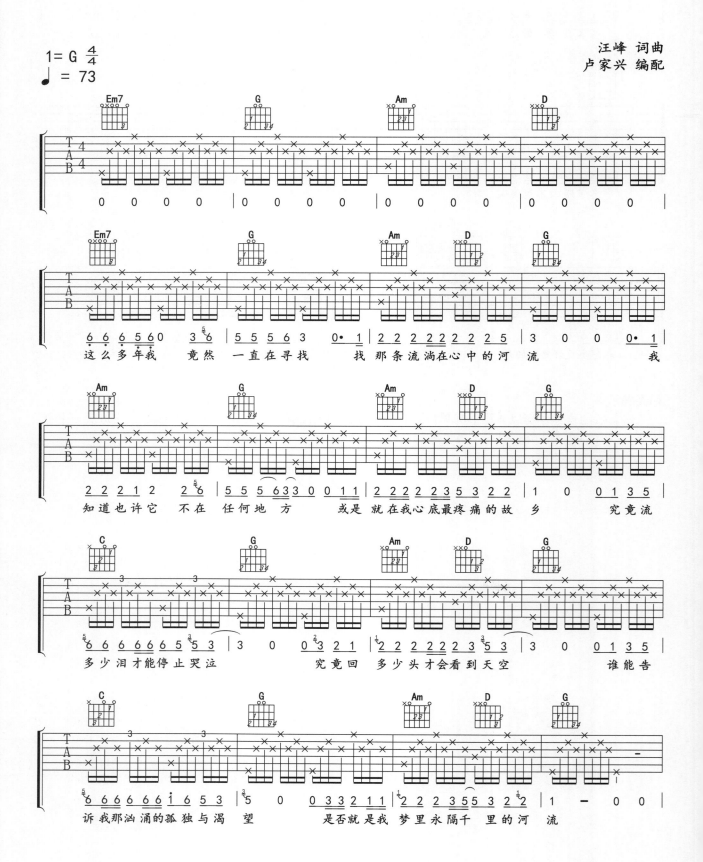

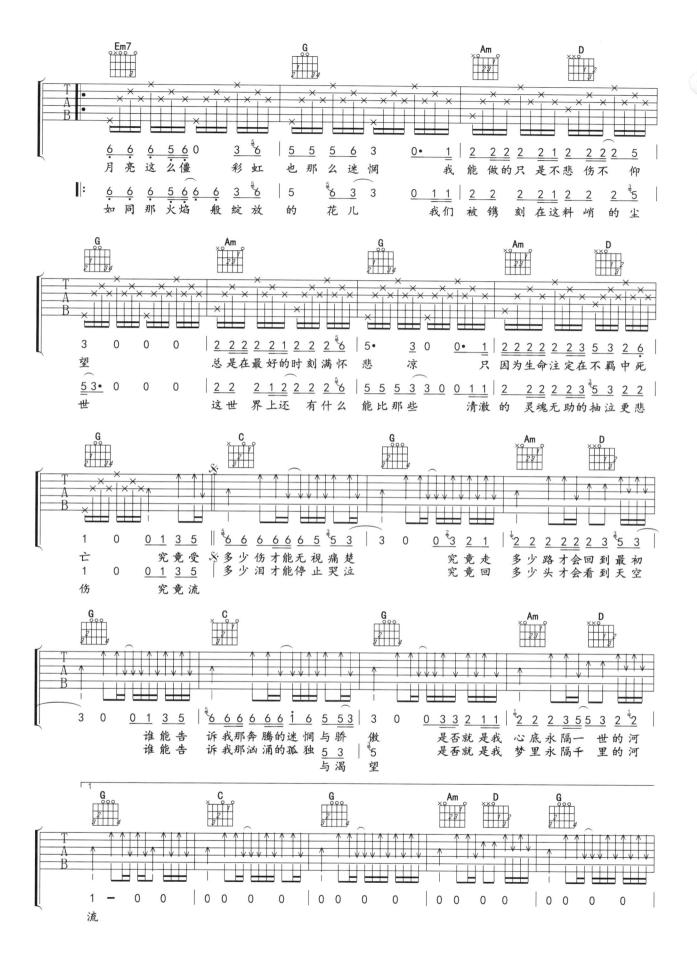

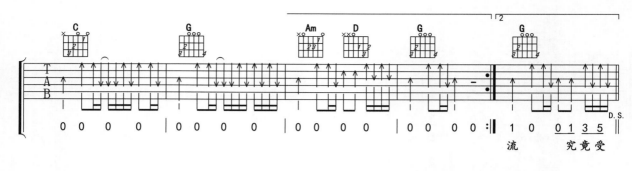

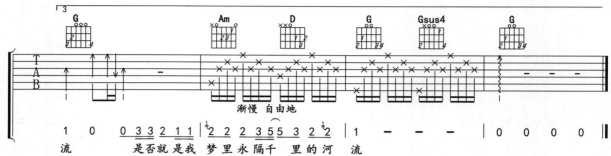

T1213121

五月天

阿信 作词
五月天 作曲
卢家兴 编配

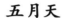

1 = C 4/4

♩ = 83

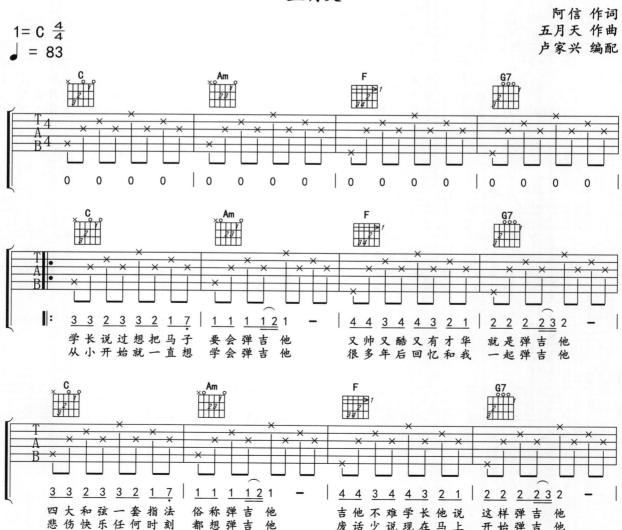

弹奏提示

　　这是很形象很简单的一首歌，歌词里 T1213121 代表右手的指法（pimiaimi），是一个初学时常见的分解节奏型，也常以弦的数字来念，即"根 3231323"。

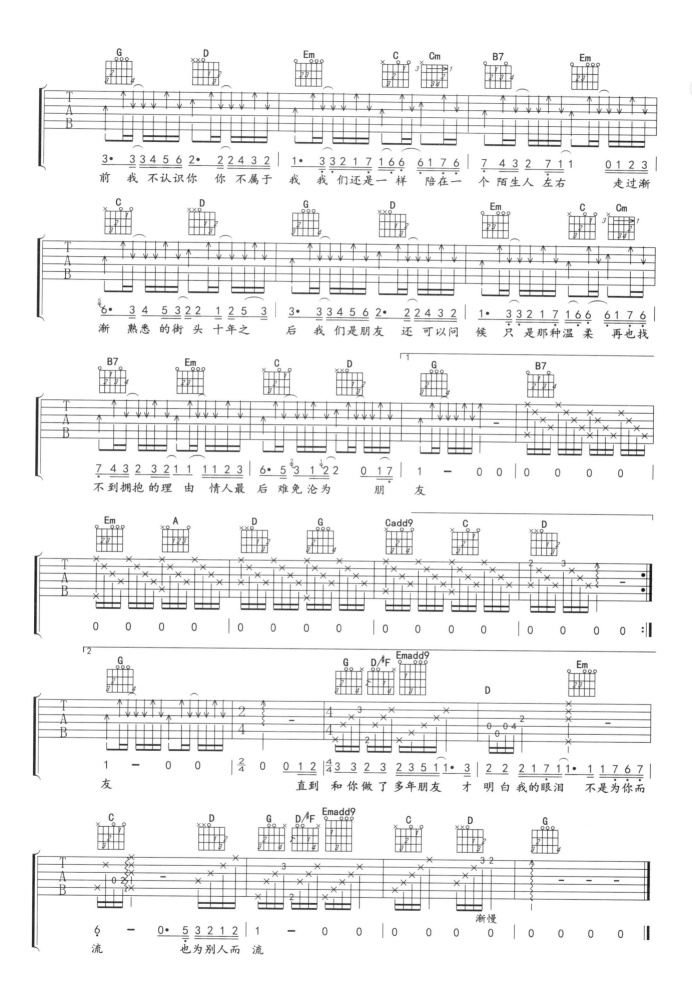

拥抱

五月天

1= B 4/4

降半音调弦 用C调指法

♩ = 64

阿信 词曲
卢家兴 编配

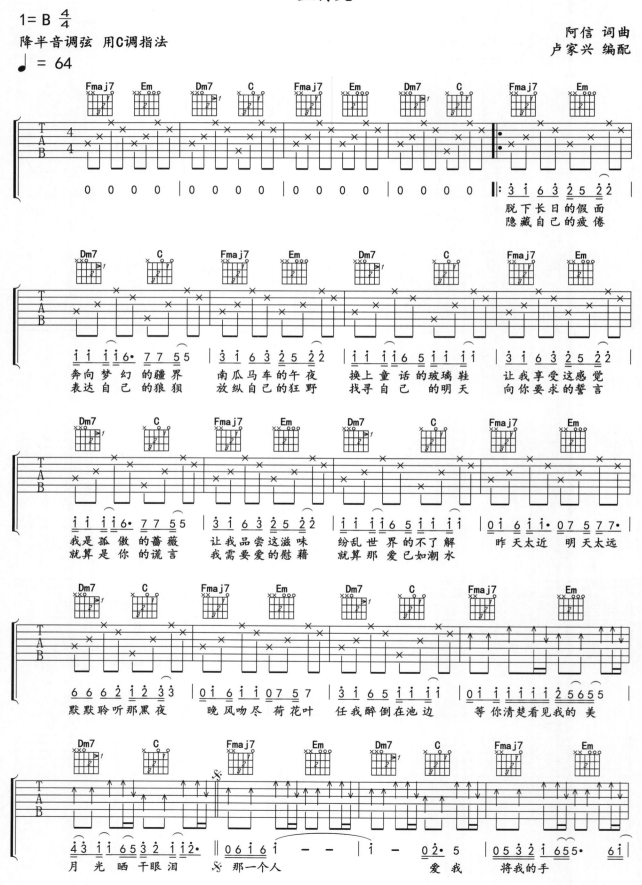

脱下长日的假面
隐藏自己的疲倦

奔向梦幻的疆界
表达自己的狼狈

南瓜马车的午夜
放纵自己的狂野

换上童话的玻璃鞋
找寻自己 的明天

让我享受这感觉
向你要求的誓言

我是孤傲的蔷薇
就算是你的谎言

让我品尝这滋味
我需要爱的慰藉

纷乱世界的不了解
就算那爱已如潮水

昨天太近 明天太远

默默聆听那黑夜

晚风吻尽 荷花叶

任我醉倒在池边

等你清楚看见我的 美

月光晒干眼泪

那一个人

爱我 将我的手

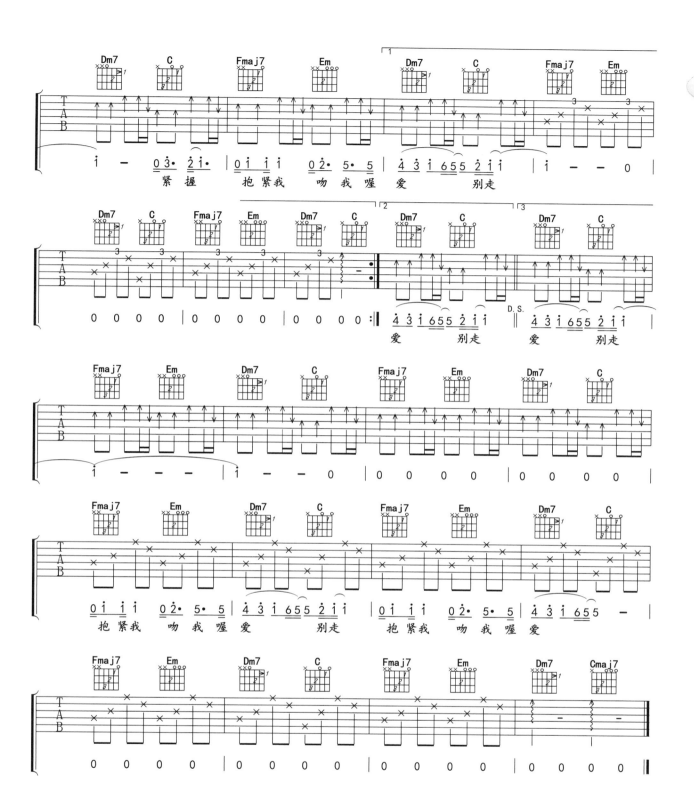

弹唱金曲——原版编配

80

彩虹

周杰伦

周杰伦 词曲
卢家兴 编配

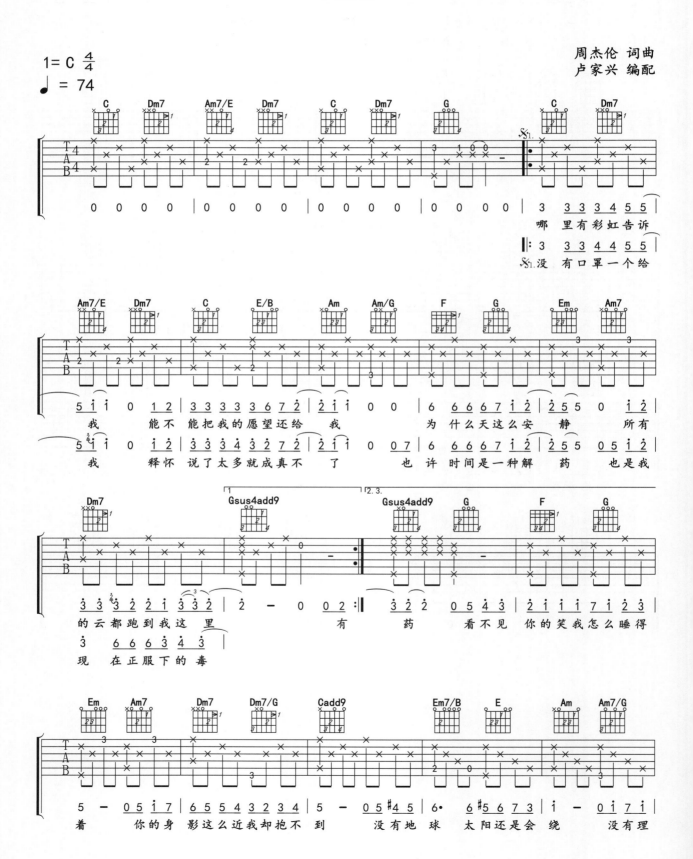

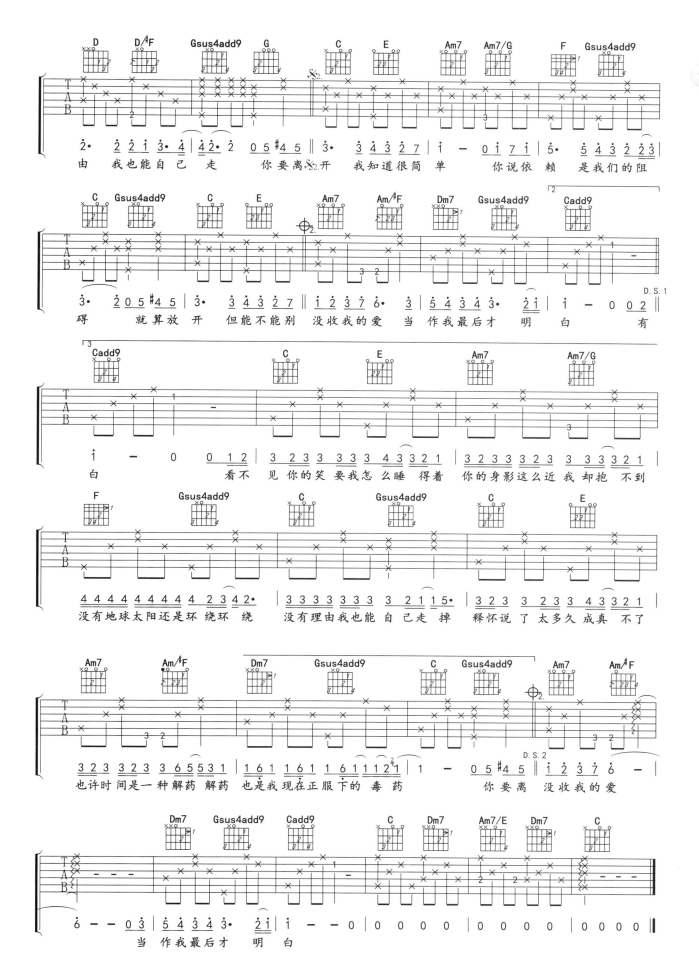

安静

周杰伦

周杰伦 词曲
卢家兴 编配

$1=\flat B$ $\frac{4}{4}$

变调夹夹3品 用G调指法

$\downarrow = 72$

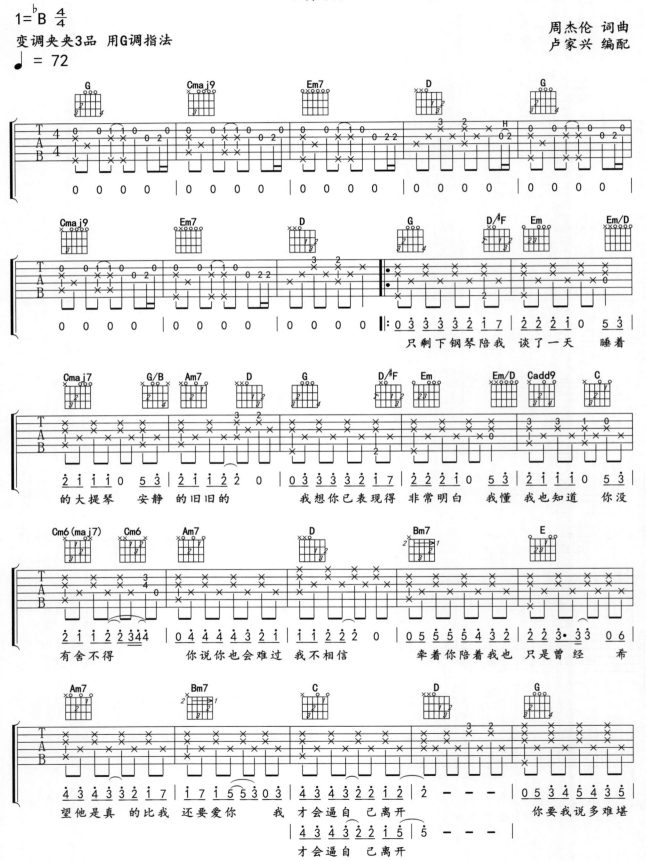

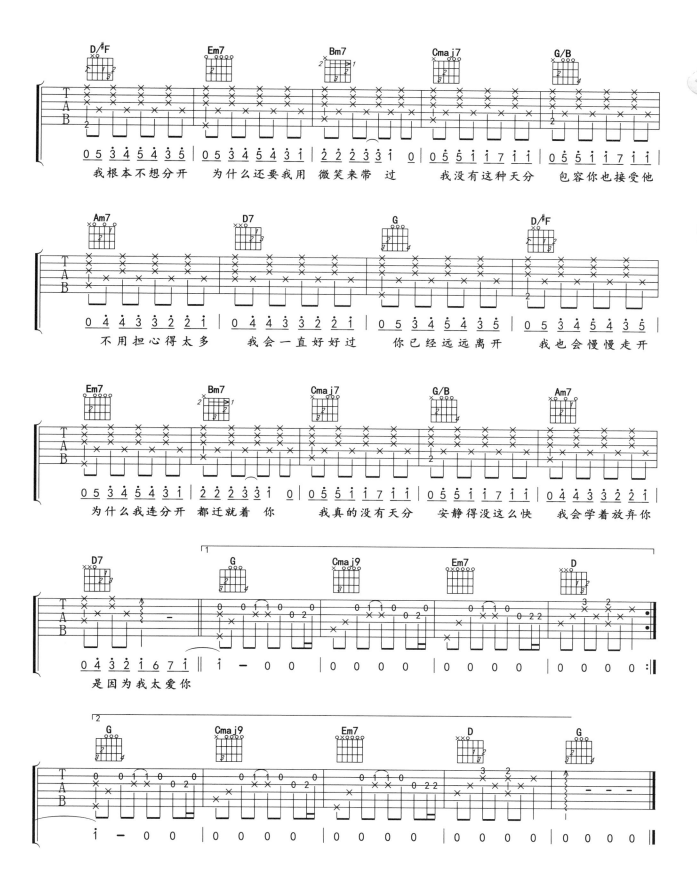

我根本不想分开　　为什么还要我用 微笑来带 过　　我没有这种天分　　包容你也接受他

不用担心得太多　　我会一直好好过　　你已经远远离开　　我也会慢慢走开

为什么我连分开　都迁就着 你　　我真的没有天分　　安静得没这么快　　我会学着放弃你

是因为我太爱你

晴天

周杰伦

周杰伦 词曲
卢家兴 编配

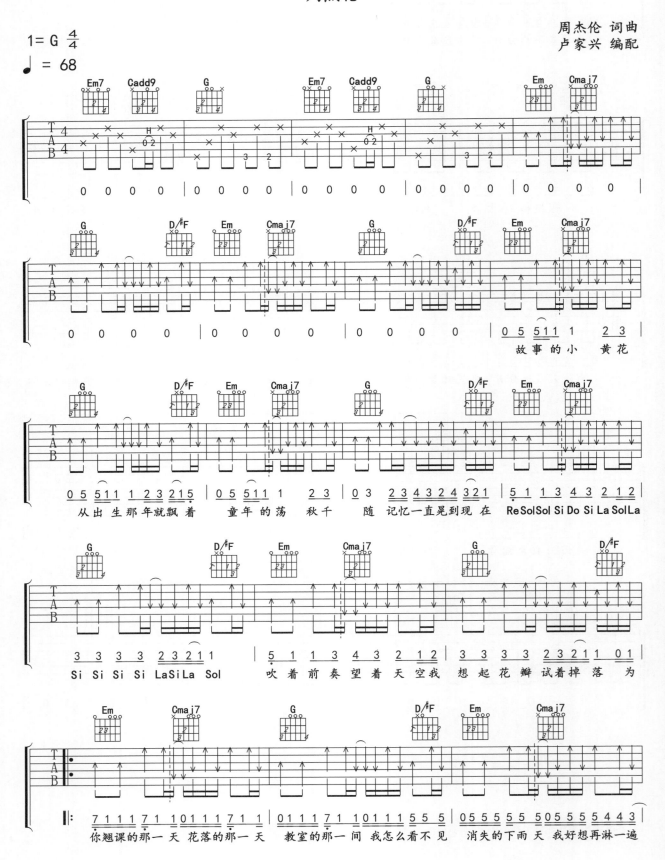

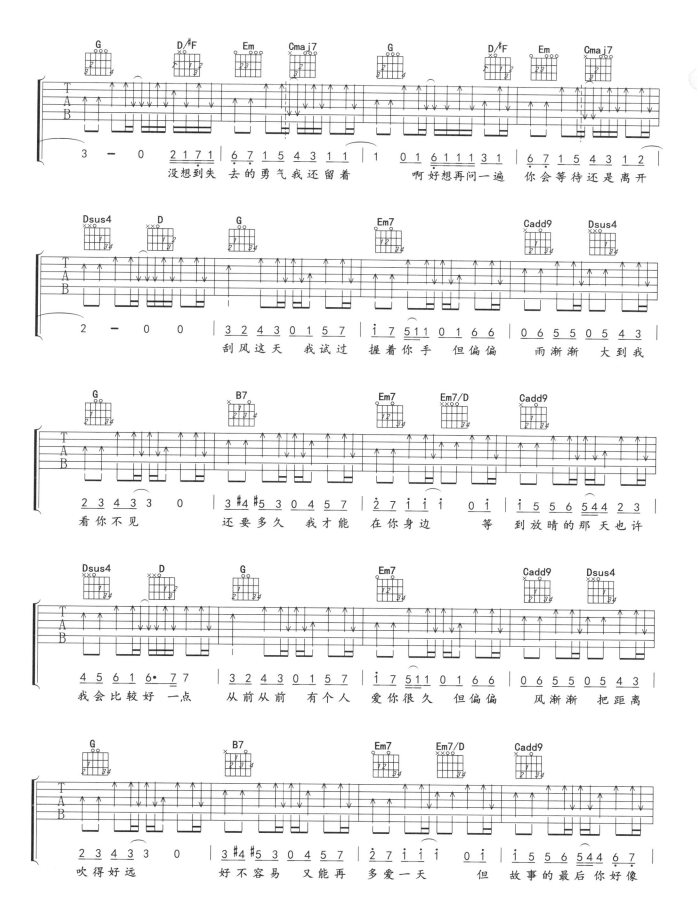

没想到失 去的勇气我还留着　　啊好想再问一遍　你会等待还是离开

刮风这天 我试过 握着你手 但偏偏　雨渐渐 大到我

看你不见　　还要多久 我才能 在你身边　等 到放晴的那天也许

我会比较好 一点　从前从前 有个人 爱你很久 但偏偏　风渐渐 把距离

吹得好远　好不容易 又能再 多爱一天　但 故事的最后你好像

弹唱金曲——原版编配 80

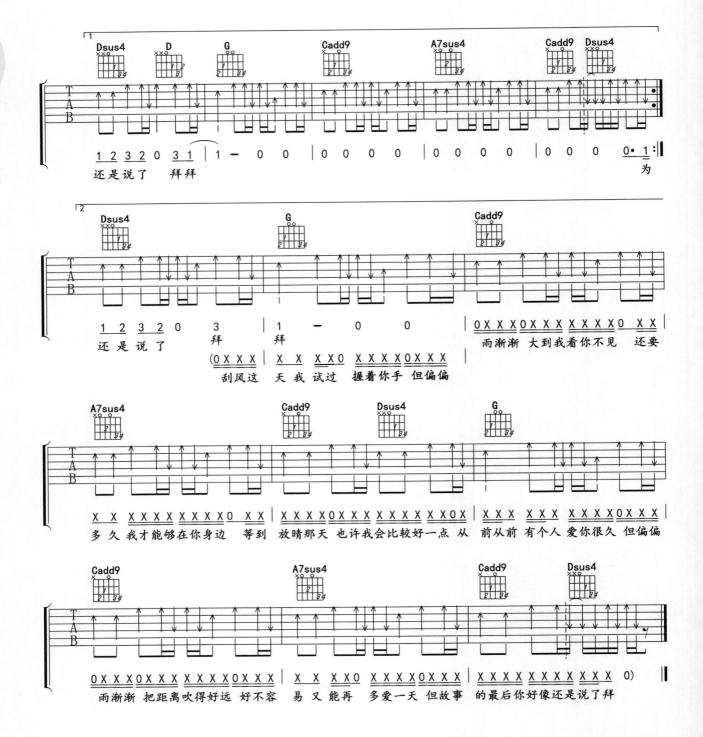

愿得一人心

李行亮

胡小健 作词
罗俊霖 作曲
卢家兴 编配

1= A 4/4

变调夹夹2品 用G调指法

♩ = 95

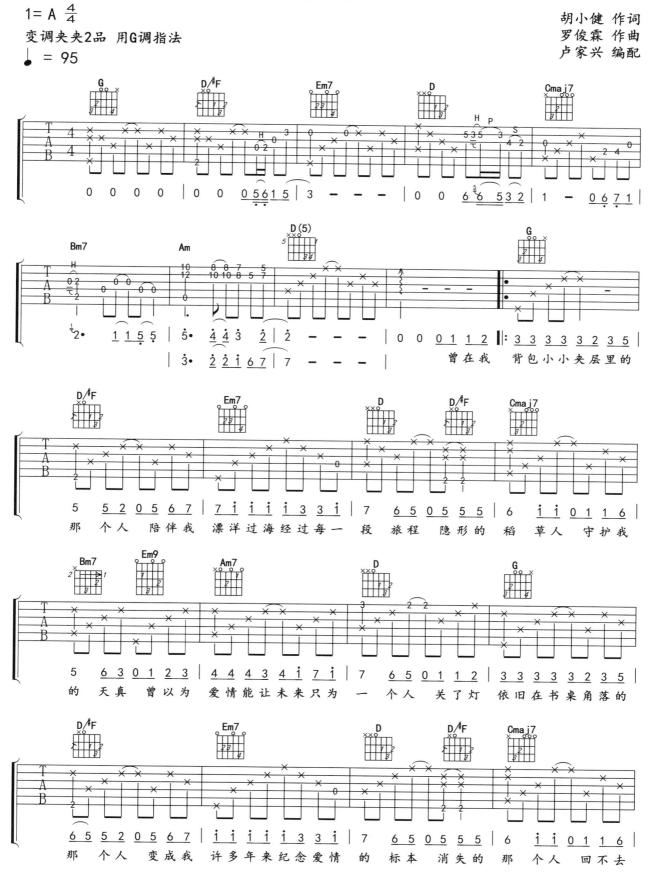

165

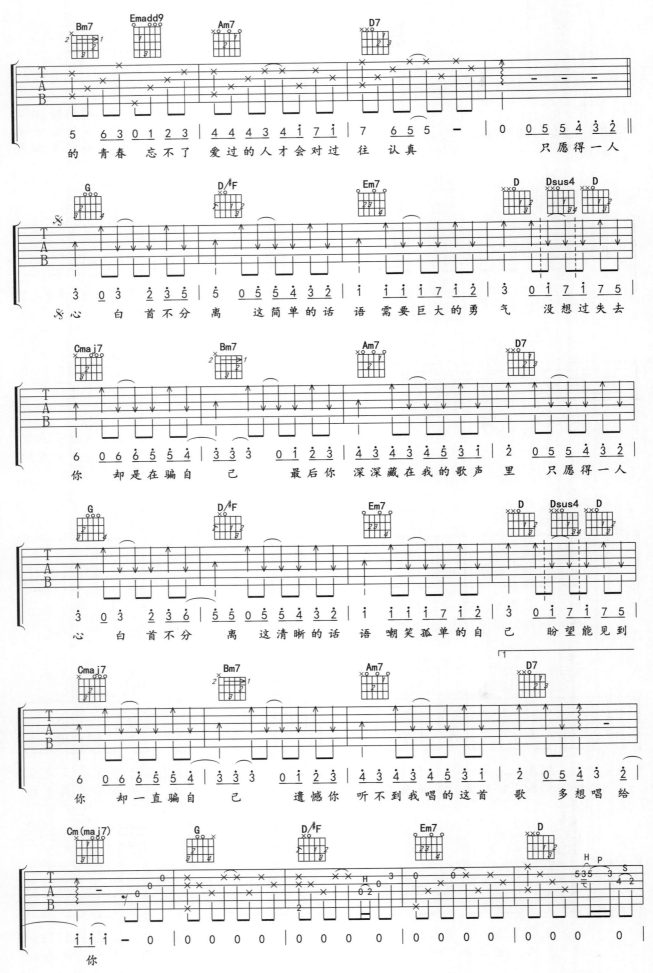

零起步吉他自学入门教程

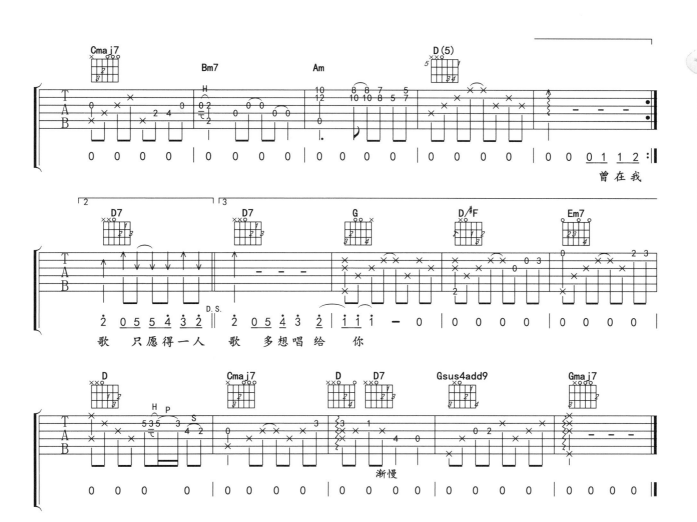

曾在我

歌　只愿得一人　歌　多想唱给　你

渐慢

征服

那英

袁惟仁 词曲
卢家兴 编配

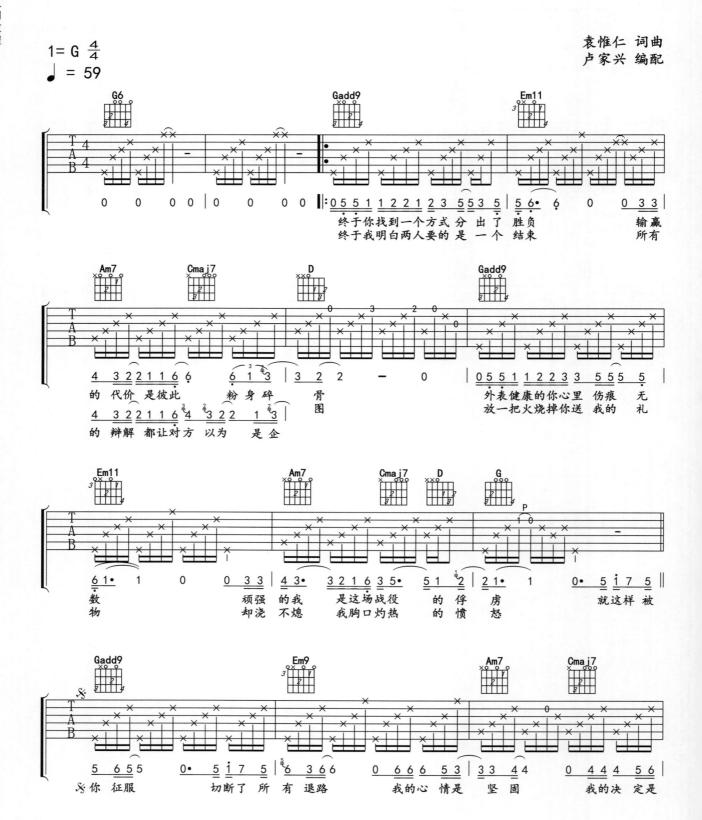

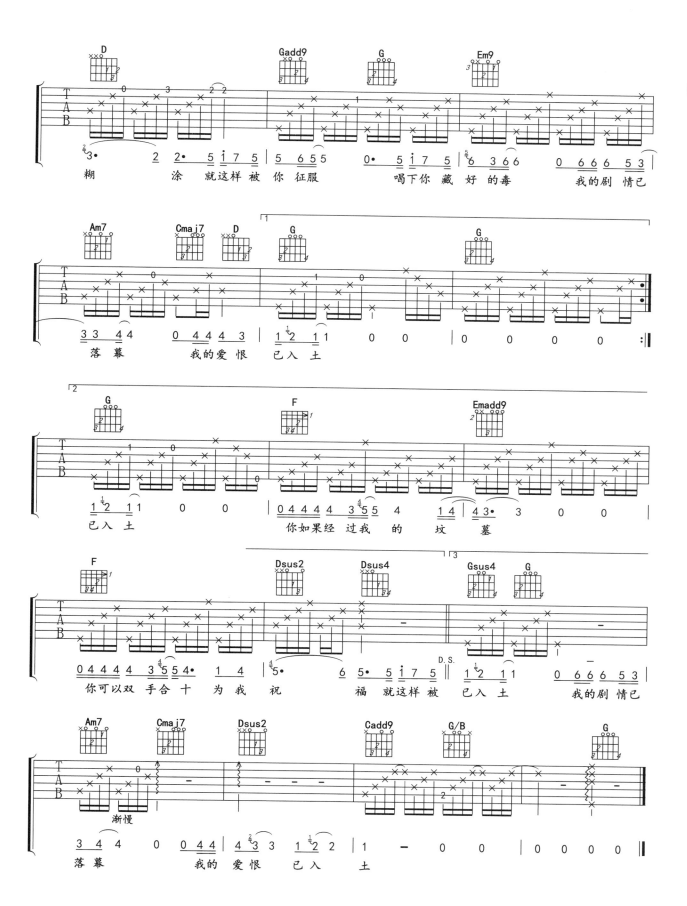

弹唱金曲——原版编配 80

169

时间都去哪了

王铮亮

陈曦 作词
董冬冬 作曲
卢家兴 编配

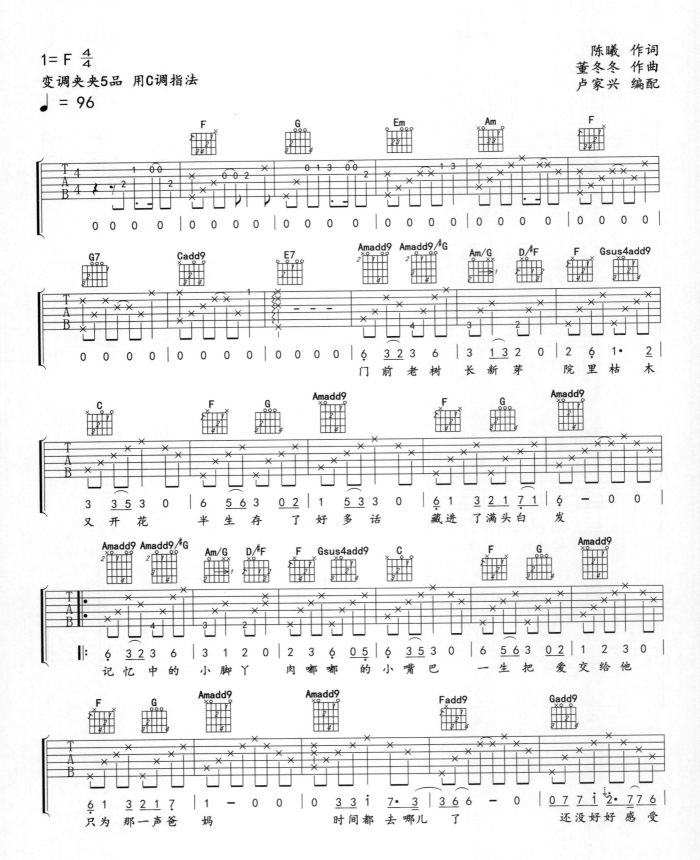

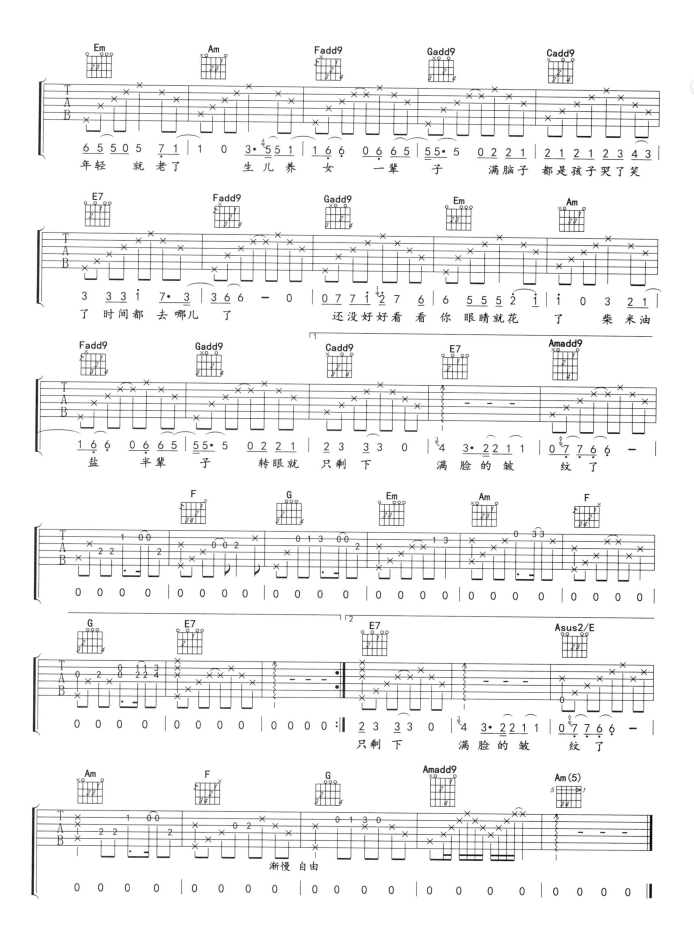

年轻 就老了 生儿养女 一辈子 满脑子 都是孩子哭了笑

了 时间都去哪儿 了 还没好好看看你眼睛就花 了 柴米油

盐 半辈子 转眼就 只剩下 满脸的皱 纹了

只剩下 满脸的皱 纹了

渐慢 自由

弹唱金曲——原版编配

80

亲爱的小孩

权振东（好声音版本）

杨立德 作词
陈复明 作曲
卢家兴 编配

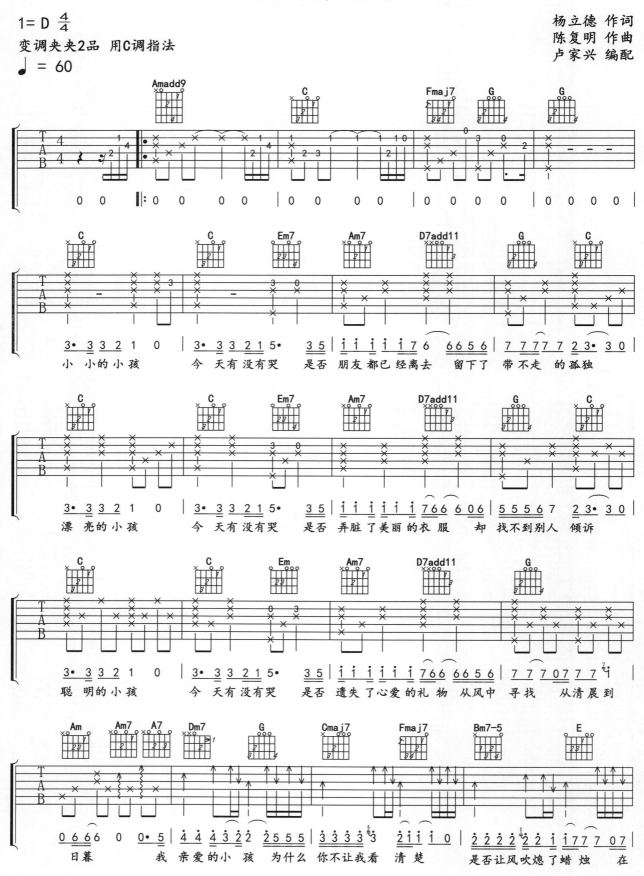

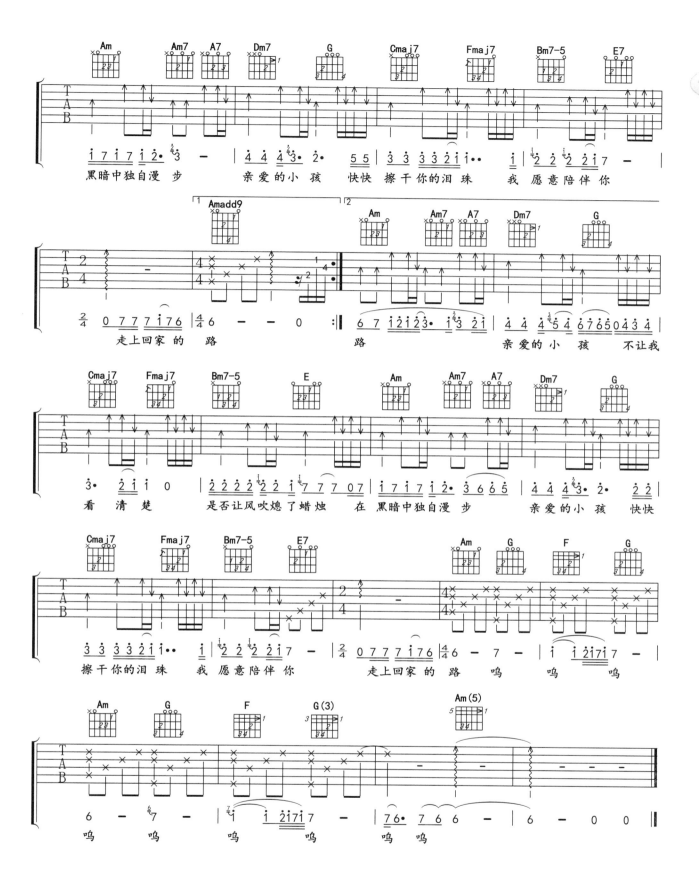

三厘米

谭维维

喻江 作词
宋宇 作曲
卢家兴 编配

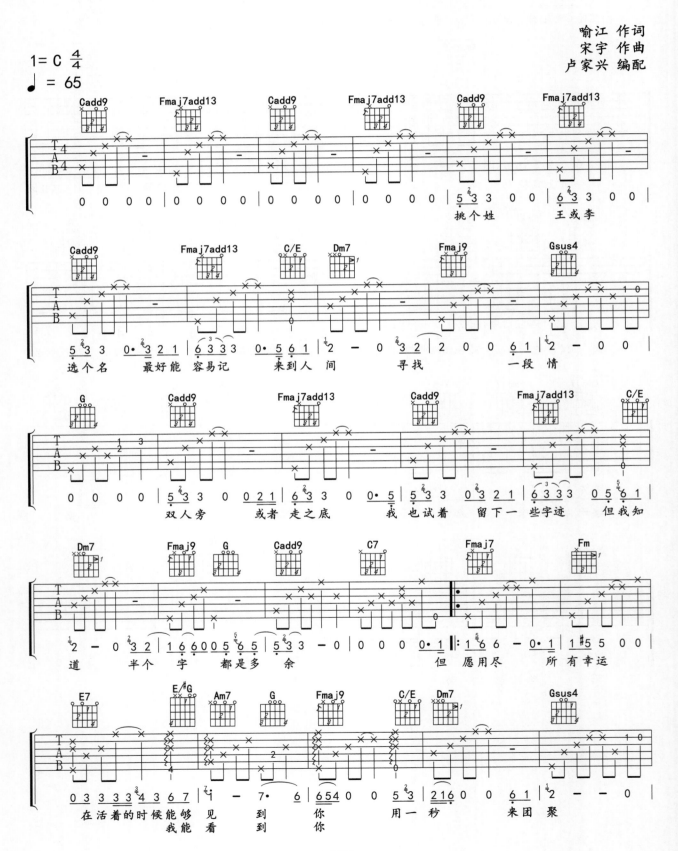

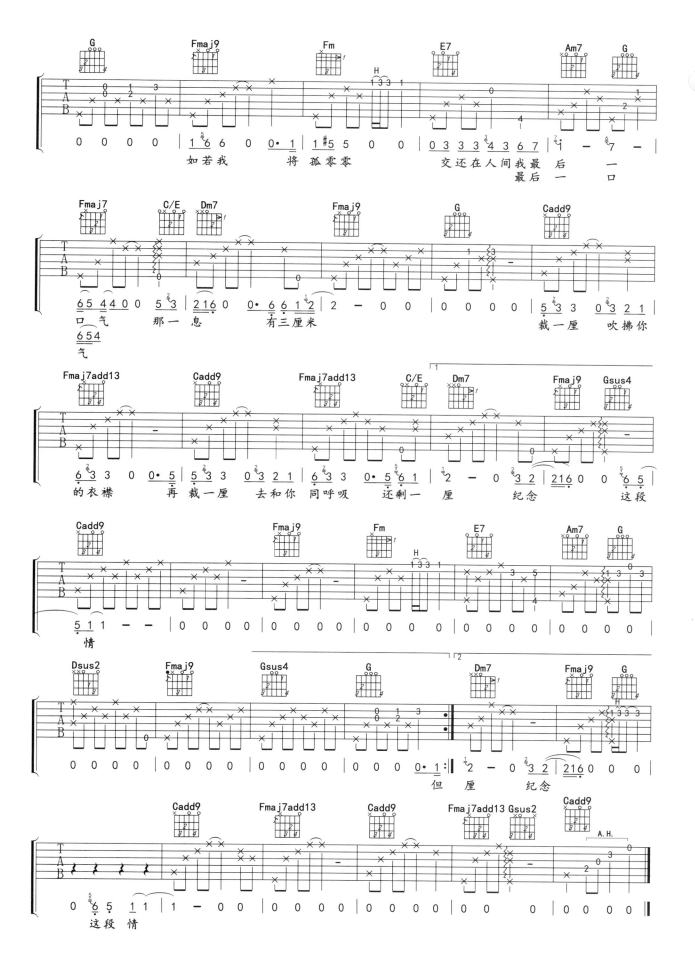

弹唱金曲——原版编配

别找我麻烦

蔡健雅

[新加坡]蔡健雅 词曲

卢家兴 编配

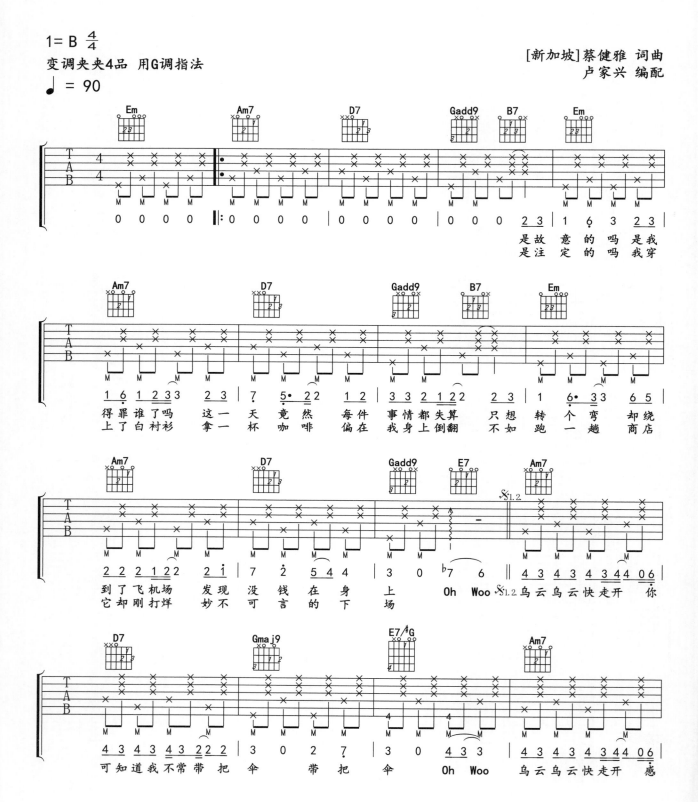

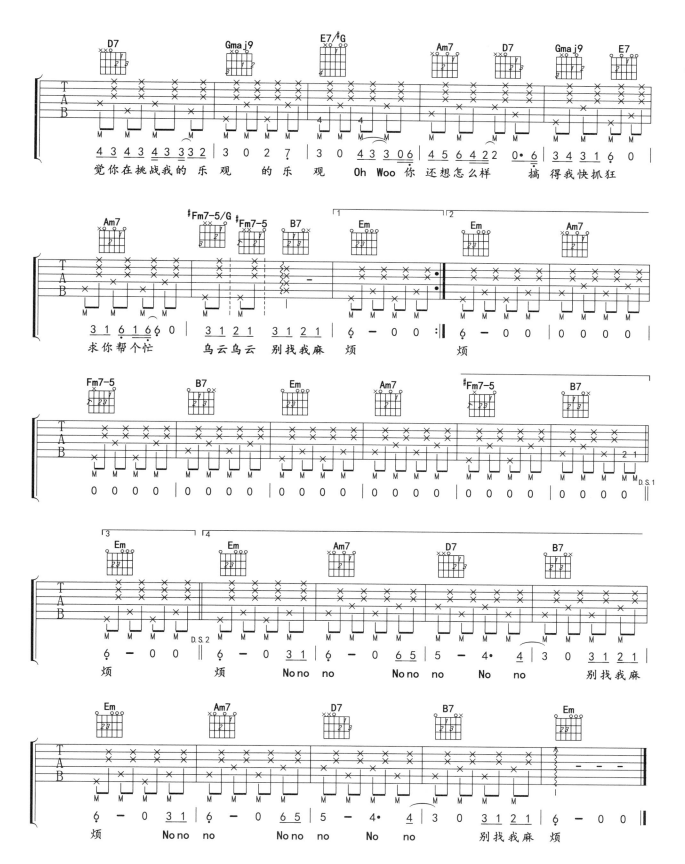

弹奏提示

弹奏时请注意对④⑤⑥弦根音的闷音，另外①②③弦弹完之后需用右手迅速"止音"，即拨完弦的手指迅速回靠在该弦上，让琴弦停止振动，从而达到切音的效果。

没那么简单

黄小琥

姚若龙 作词
萧煌奇 作曲
卢家兴 编配

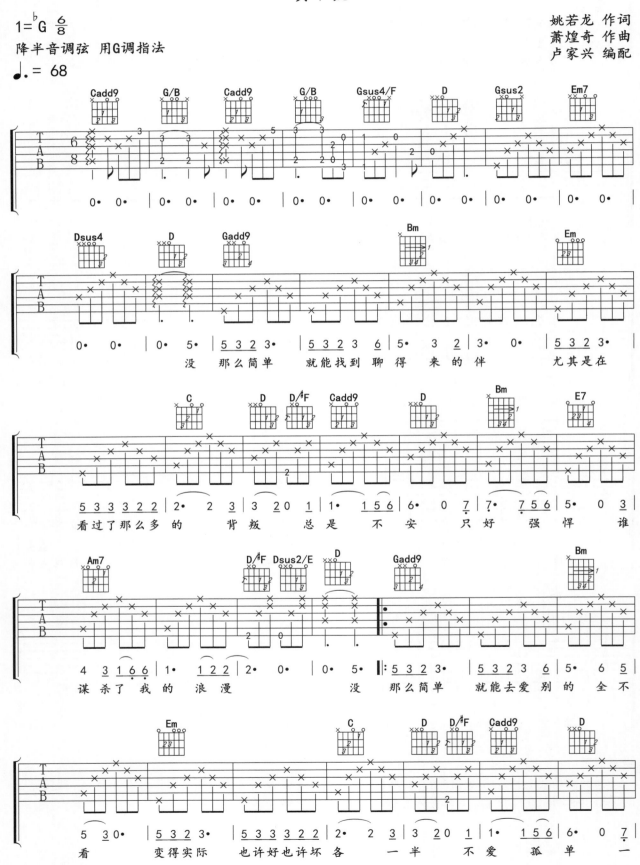

178

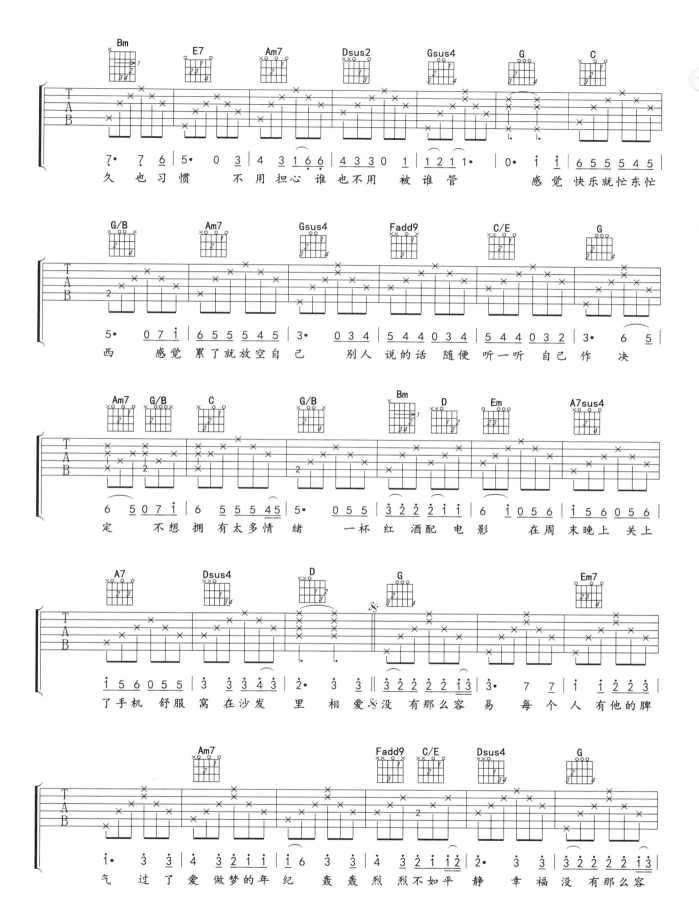

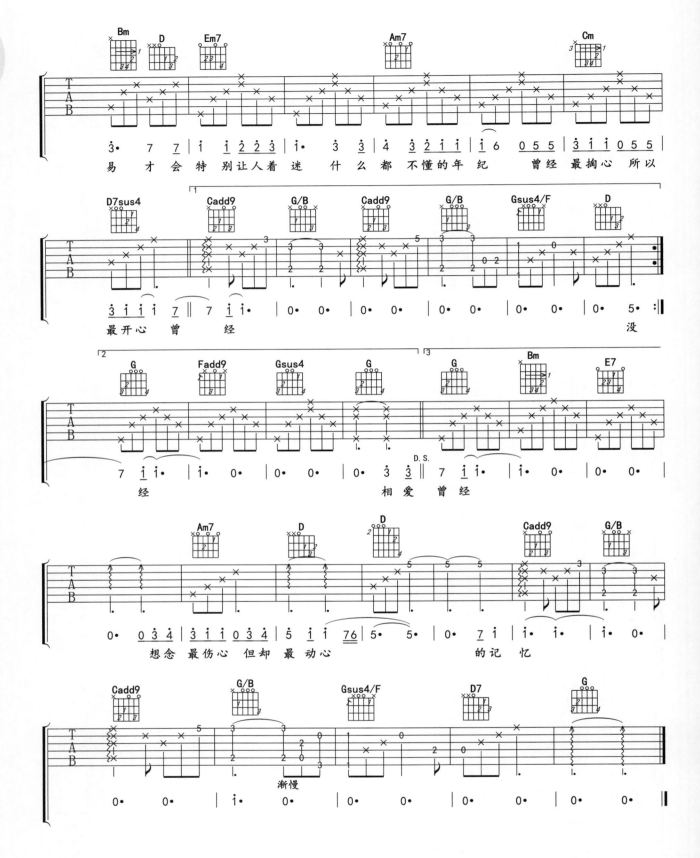

消愁

毛不易

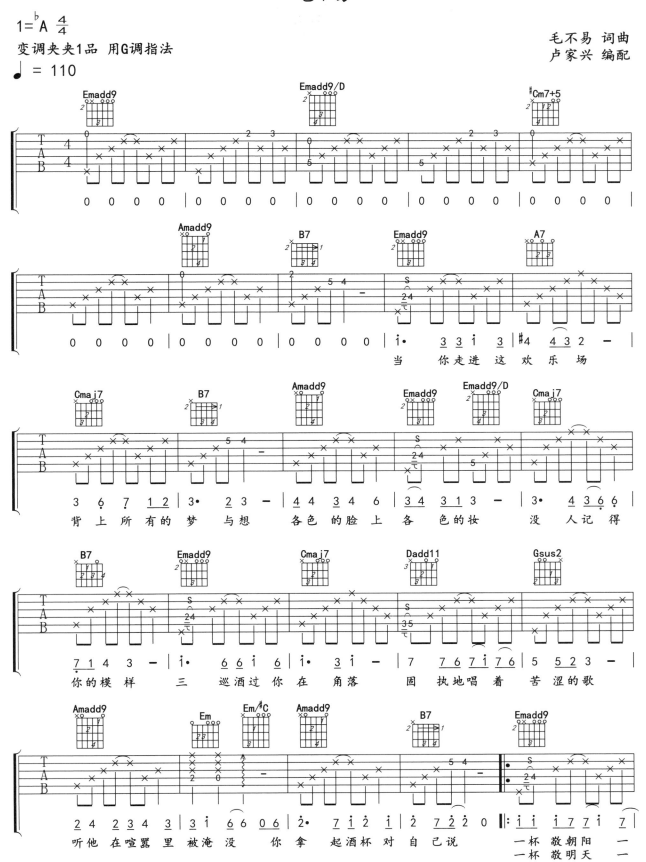

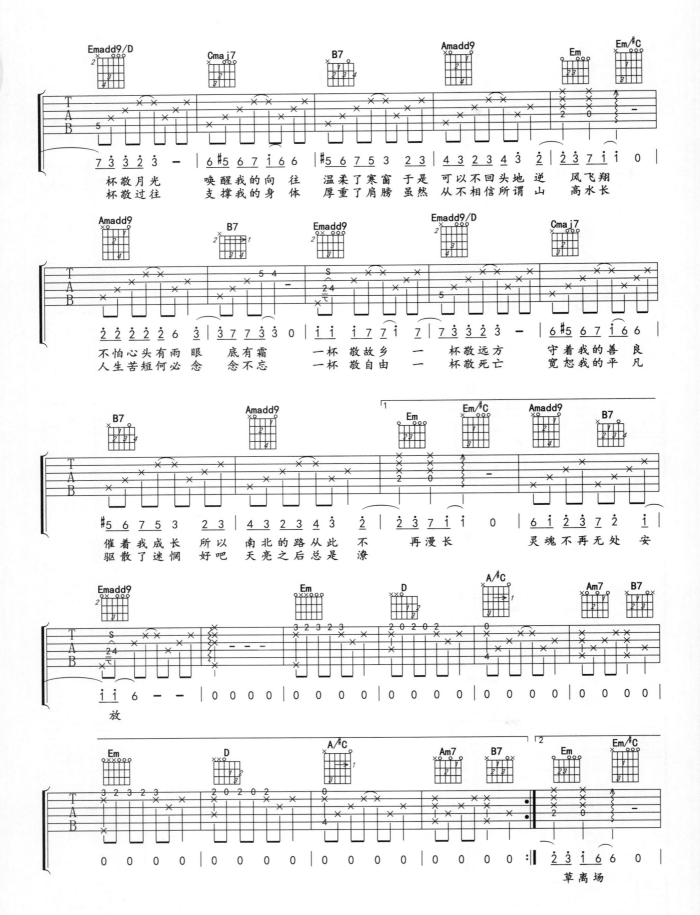

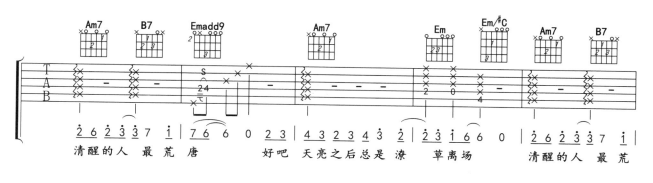

清醒的人 最荒唐　　　　好吧 天亮之后总是潦　草离场　　　清醒的人 最荒

唐

像我这样的人

毛不易

毛不易 词曲
卢家兴 编配

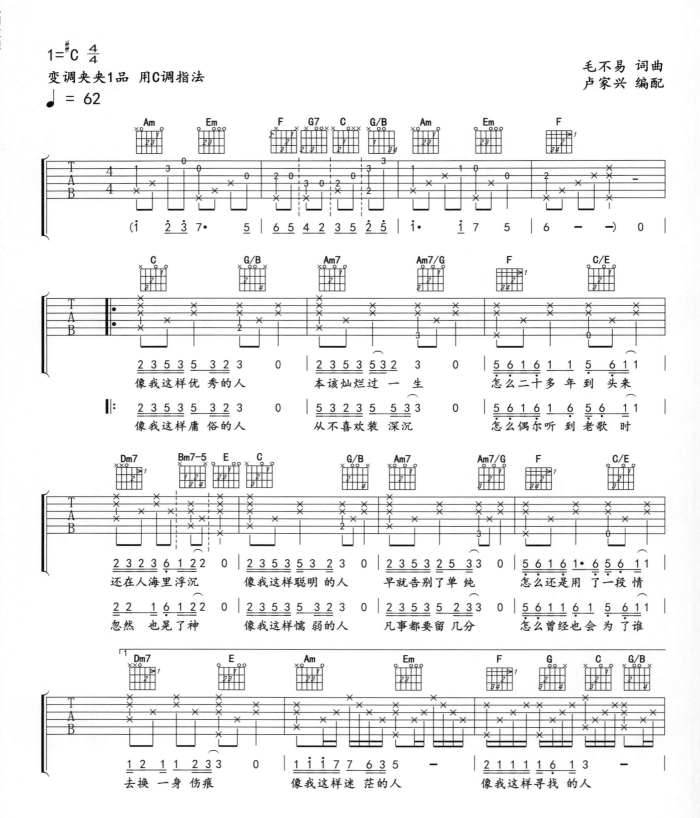

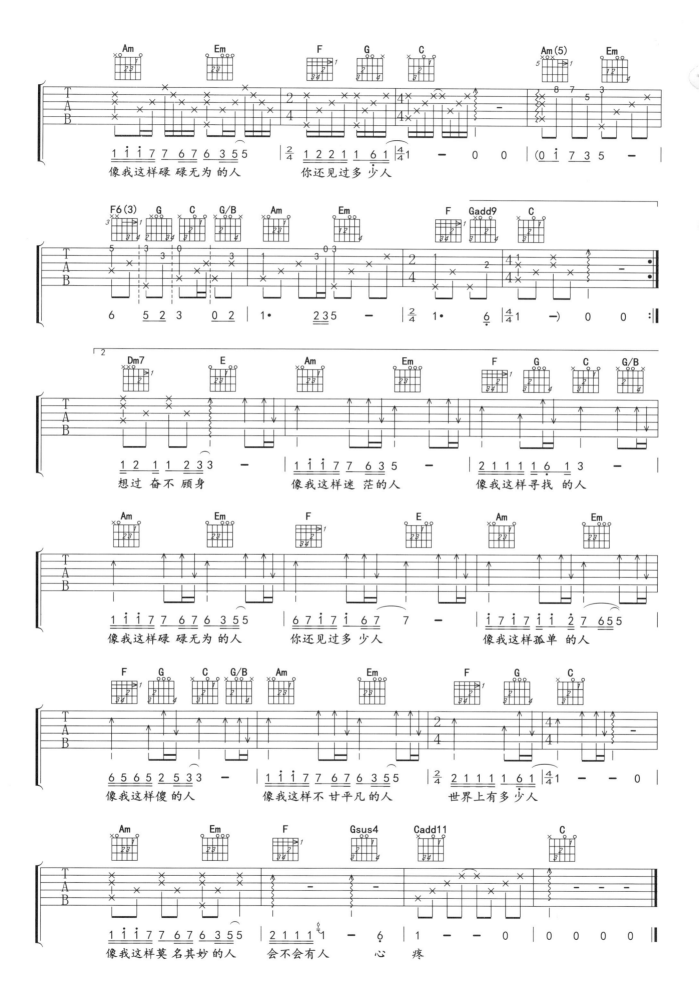

爱我别走

张震岳

张震岳 词曲
卢家兴 编配

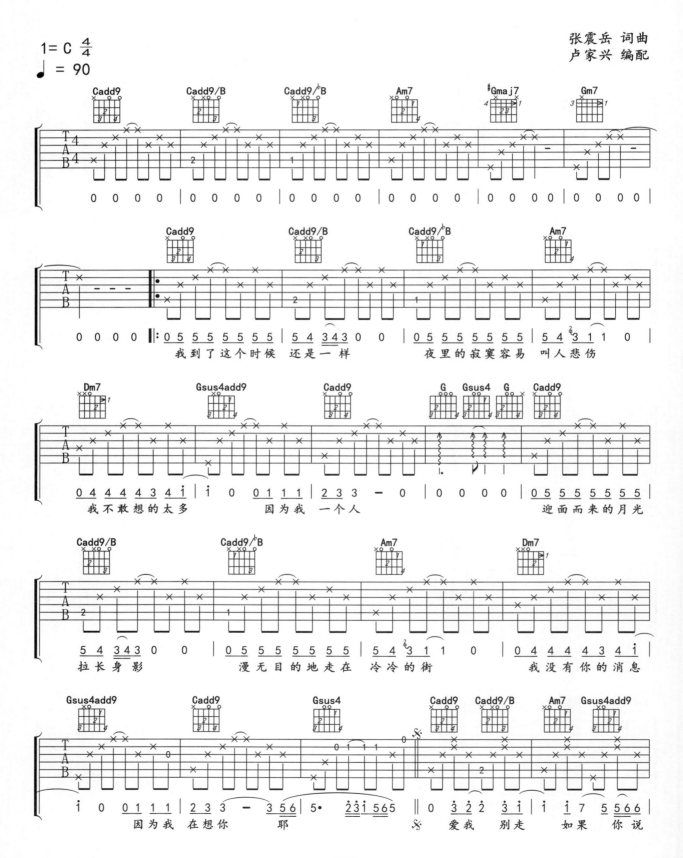

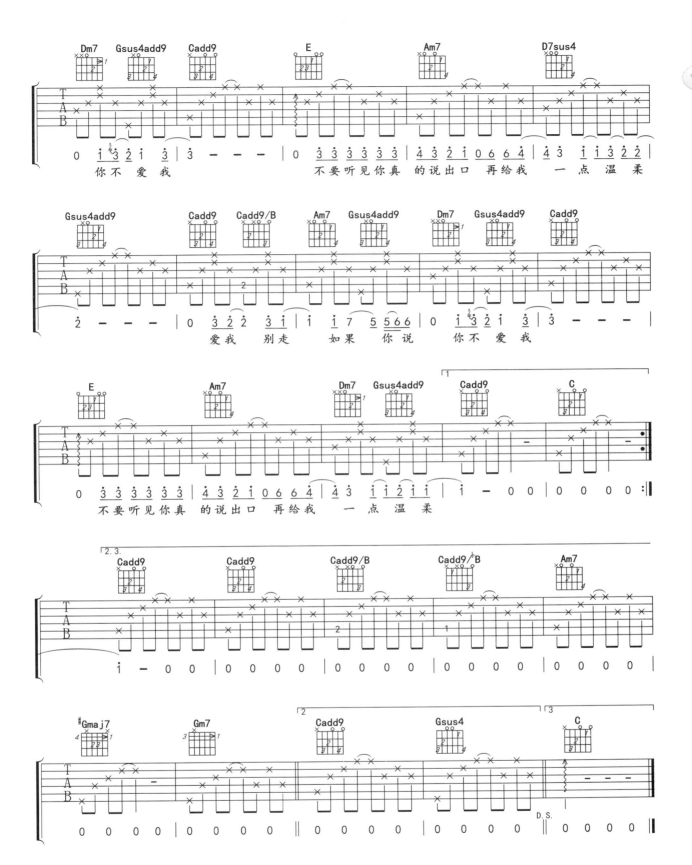

再见

张震岳

张震岳 词曲
卢家兴 编配

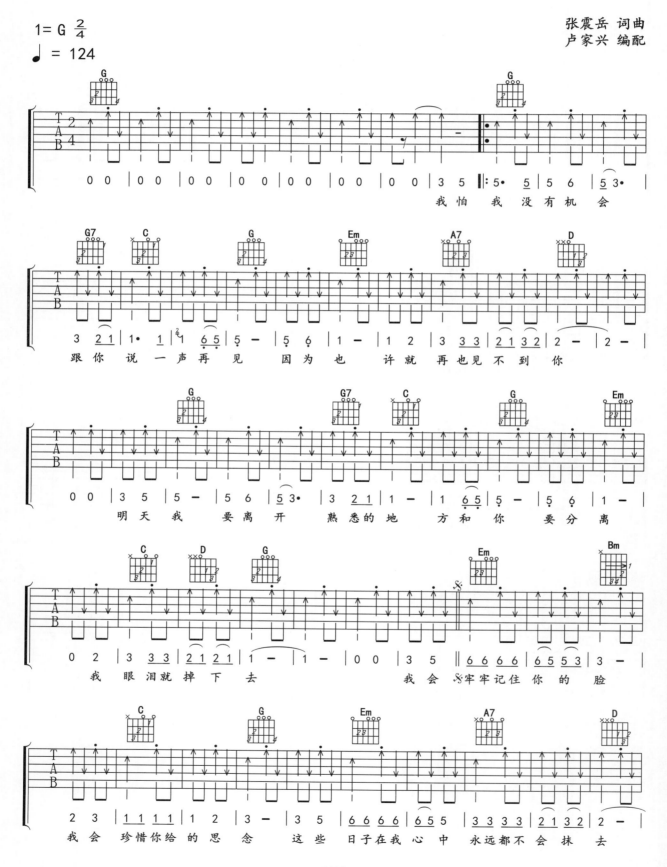

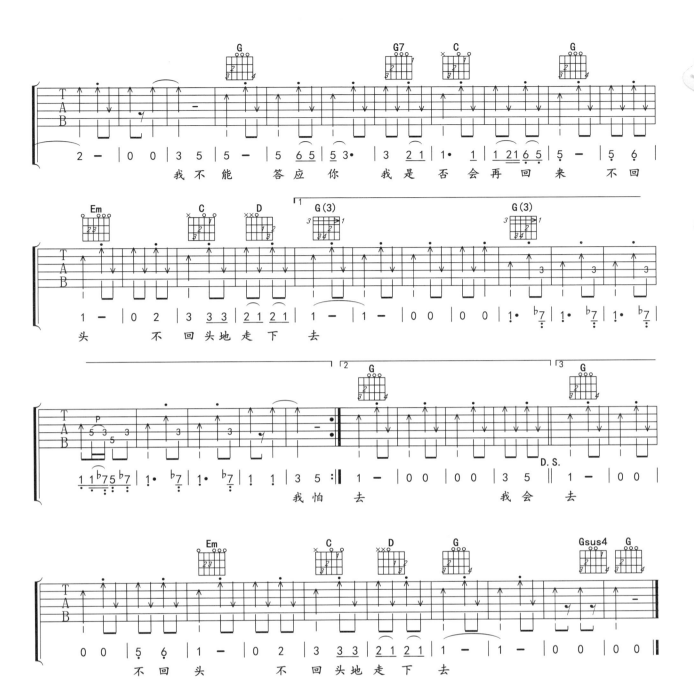

弹奏提示

　　原调为 #F 调，我选择了一个相对简单的 G 调指法，原调需降半音调弦。

明天我要嫁给你

周华健

周华健 词曲
卢家兴 编配

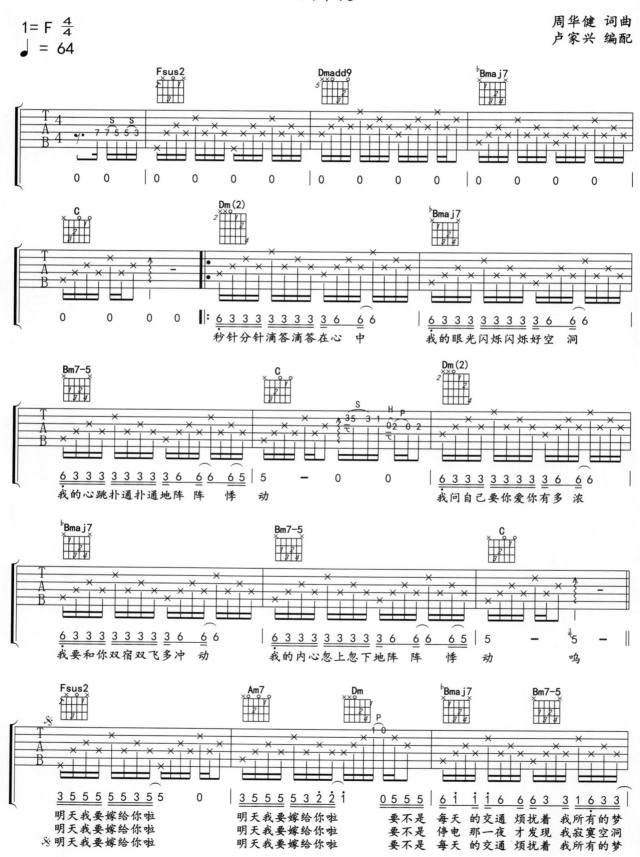

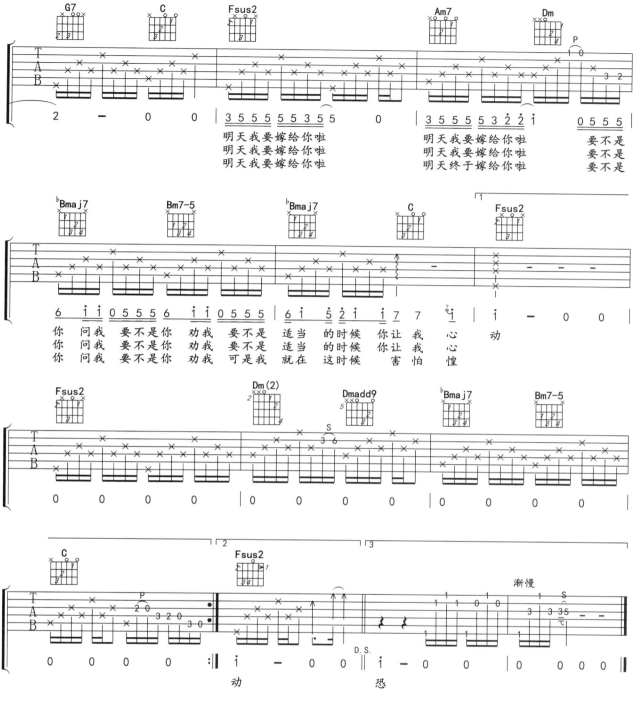

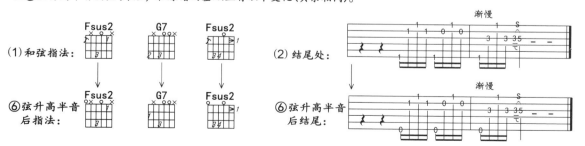

弹奏提示

把⑥弦升高半音调弦(F)后，在原谱的基础上有以下变化(其余相同)。

(1)和弦指法：

(2)结尾处：

初学的朋友若不习惯"Fsus2"左手大拇指（T指）按弦，可用"特殊调弦"的方法使"Fsus2"和弦指法变得更简单，即把第⑥弦升高半音调弦（F），如上谱所示。

191

外面的世界

齐秦

齐秦 词曲
卢家兴 编配

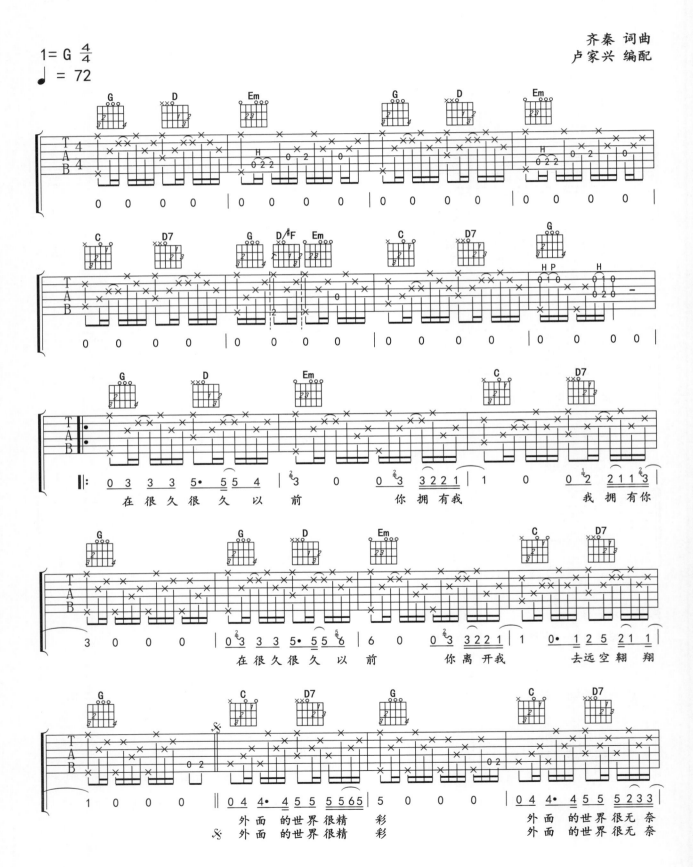

在很久很久以前 你拥有我 我拥有你

在很久很久以前 你离开我 去远空翱翔

外面的世界很精彩 外面的世界很无奈
外面的世界很精彩 外面的世界很无奈

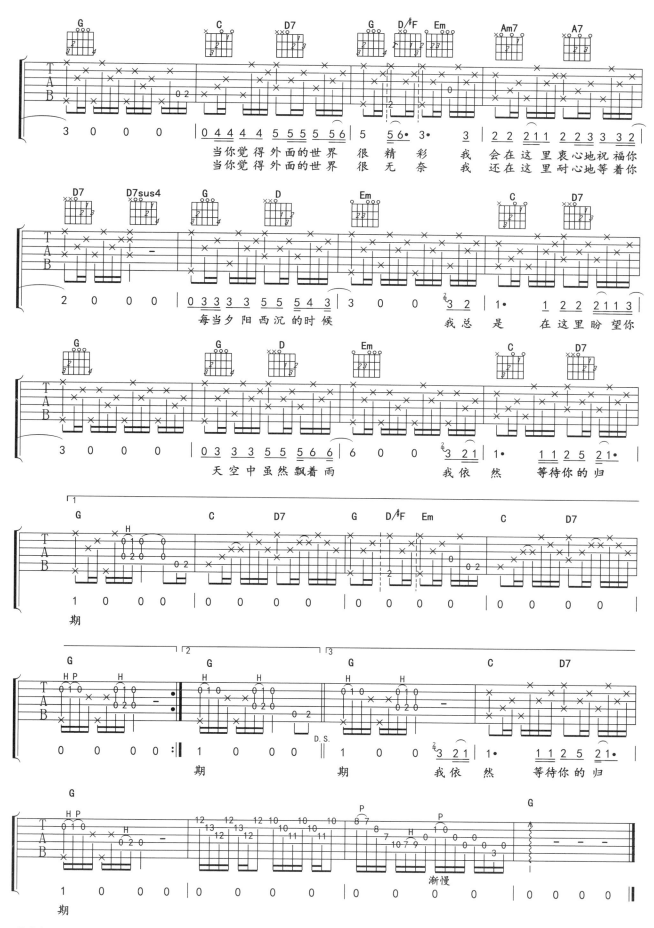

当你觉得外面的世界 很精彩 我 会在这里衷心地祝福你
当你觉得外面的世界 很无奈 我 还在这里耐心地等着你

每当夕阳西沉的时候 我总是 在这里盼望你

天空中虽然飘着雨 我依然 等待你的归

期

期 期 我依然 等待你的归

渐慢

弹奏提示

　　这首歌曲的两段间奏有适当的删减，弹奏时要注意低音的变化。

我真的受伤了

王菀之

王菀之 词曲
卢家兴 编配

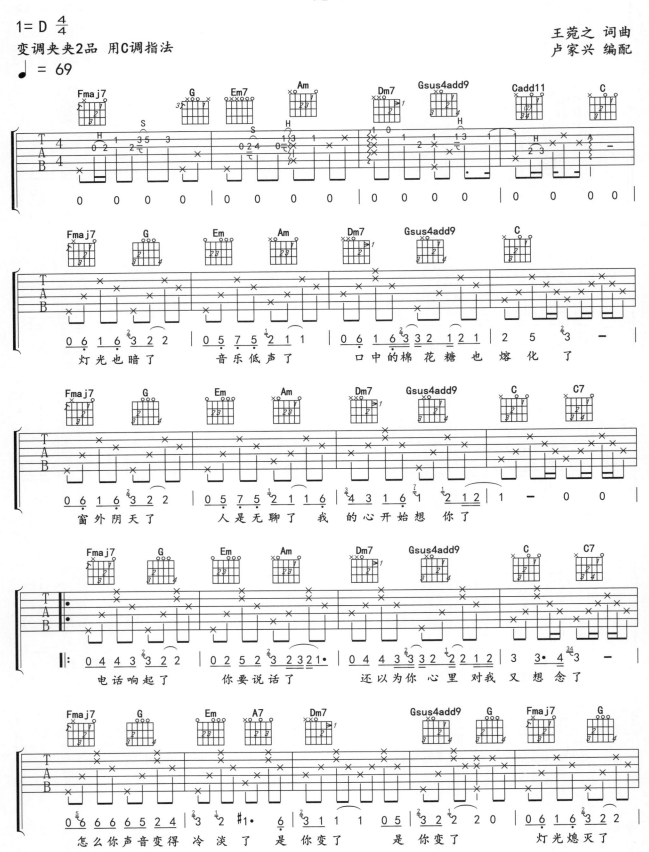

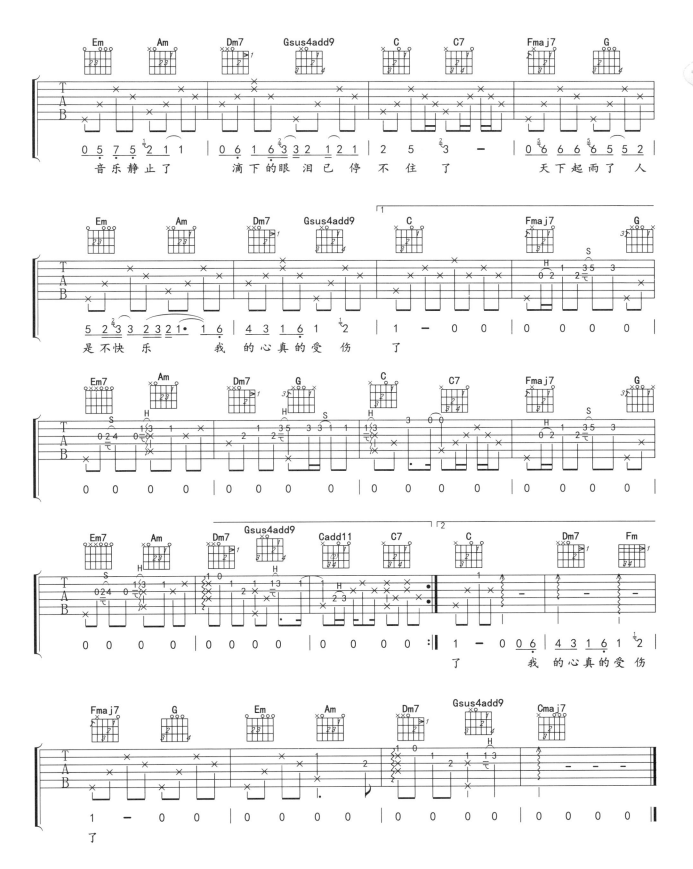

弹奏提示

　　本曲的前奏与间奏是用主歌的旋律改编的，弹奏时要注意保持根音及和弦上一个旋律音的延音。

南方姑娘

赵雷

1= F 4/4

变调夹夹5品 用C调指法

♩ = 58

赵雷 词曲
卢家兴 编配

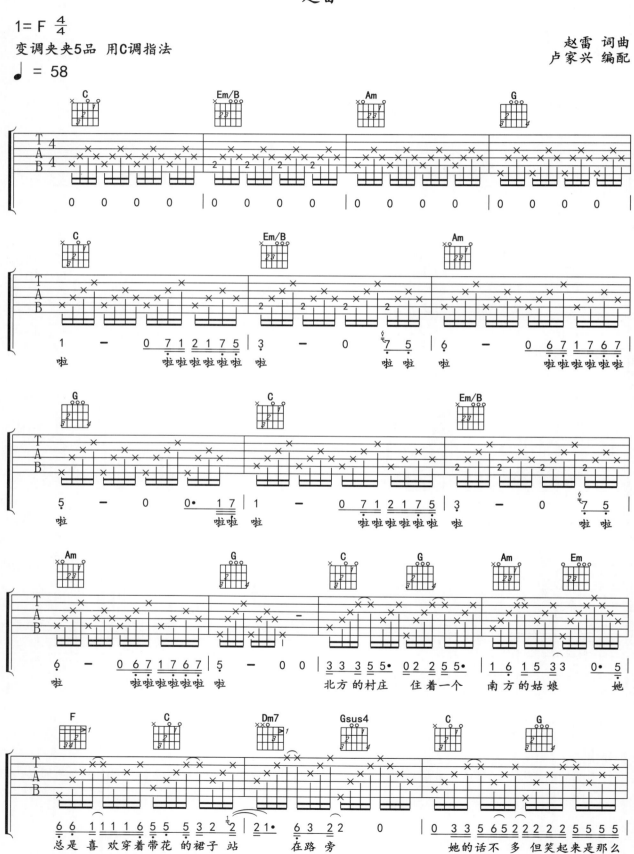

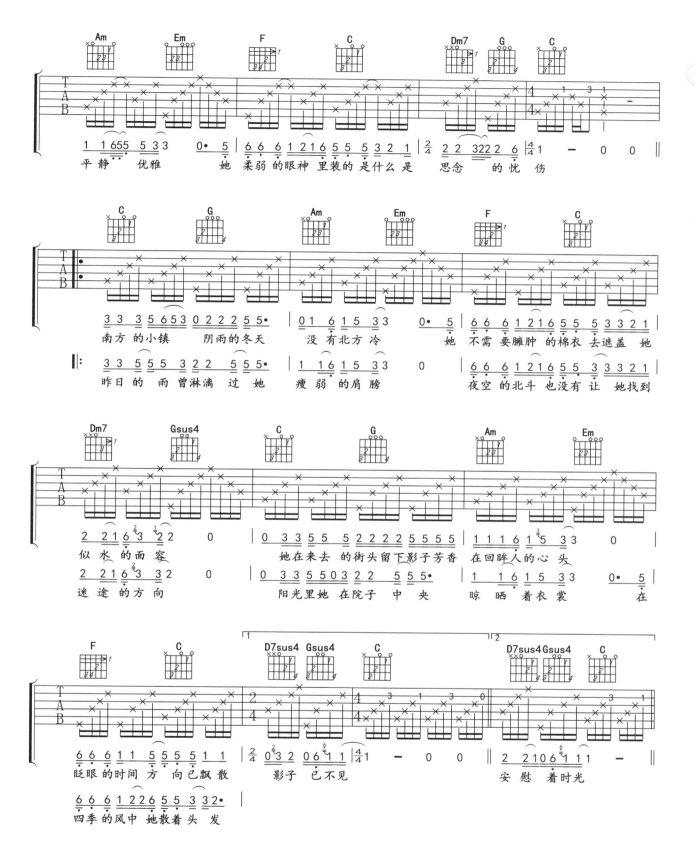

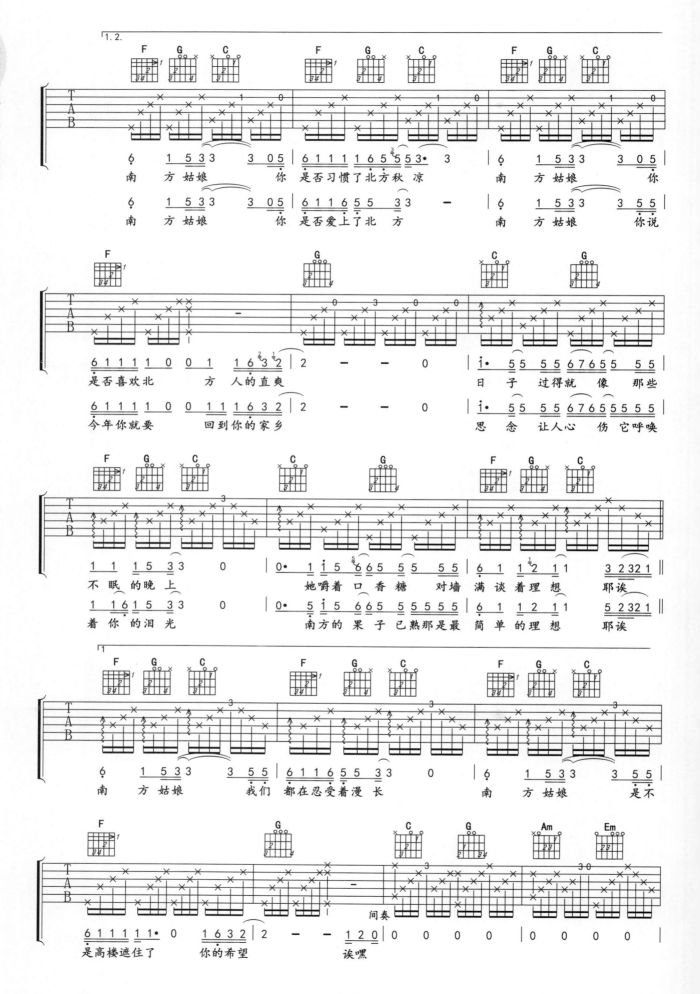

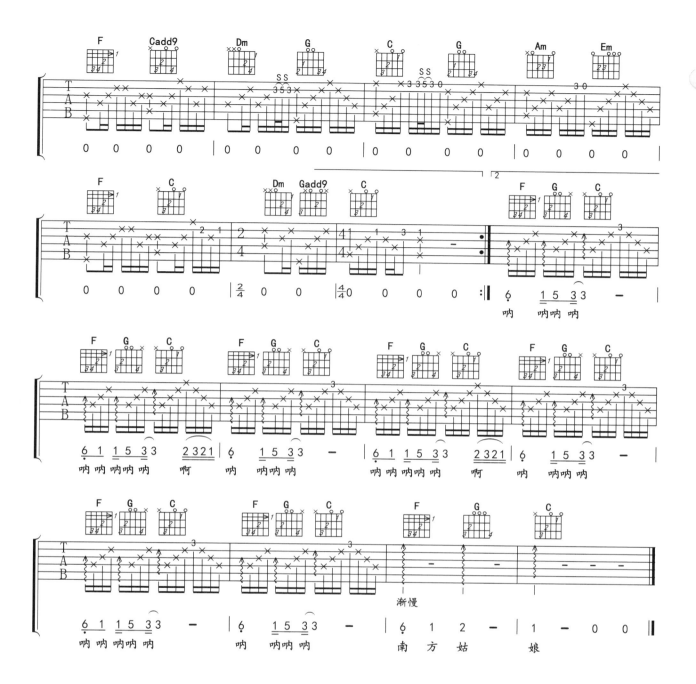

弹奏提示

本曲的间奏是我用主歌改编而成的一段独奏，F和弦建议用大拇指（T指）按弦。

赵雷

$1={}^{\flat}A$ $\frac{4}{4}$
变调夹夹1品 用G调指法
$\bullet = 92$

赵雷 词曲
卢家兴 编配

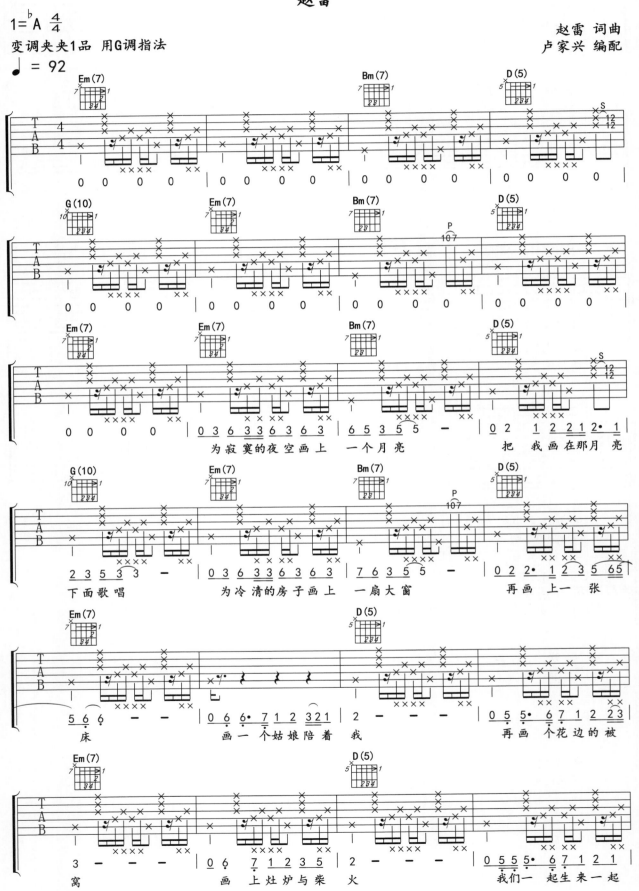

为寂寞的夜空画上 一个月亮 把 我画在那月亮

下面歌唱 为冷清的房子画上 一扇大窗 再画 上一 张

床 画一个姑娘陪着我 再画 个花边的被

窝 画 上灶炉与柴 火 我们一 起生来一起

200

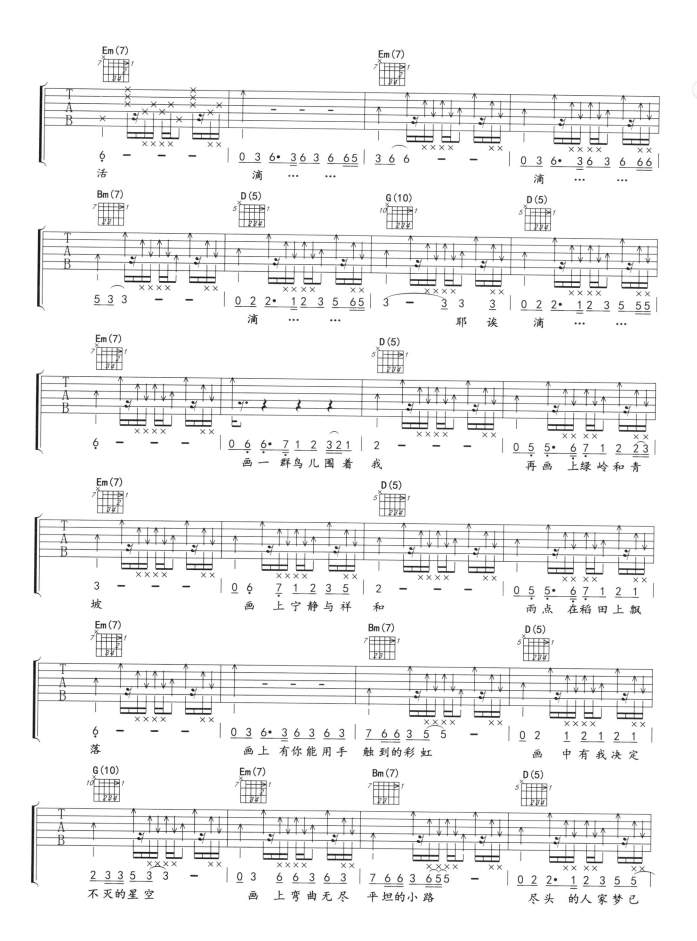

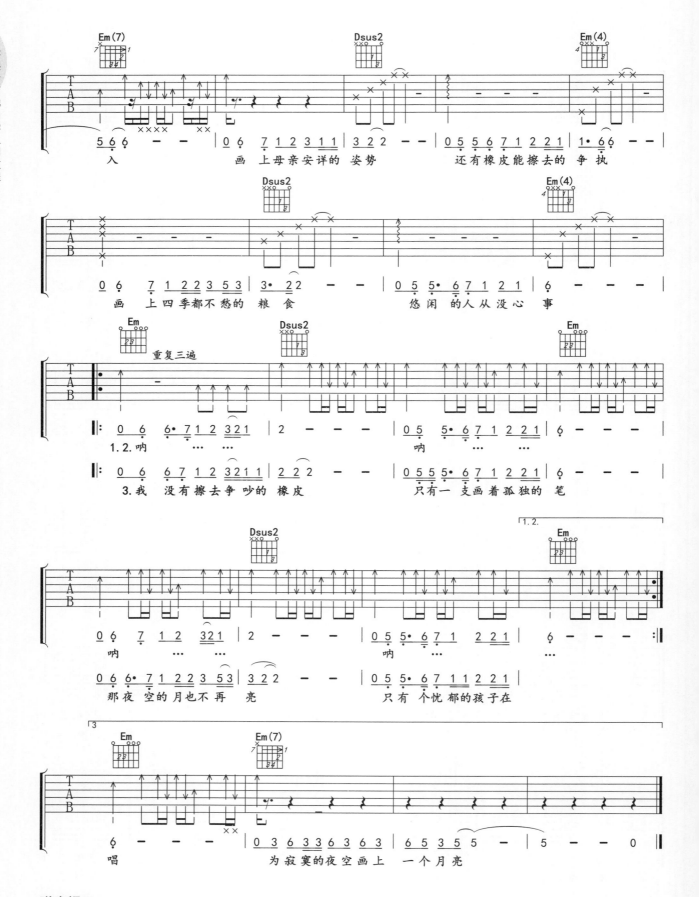

弹奏提示

　　这首歌曲主要使用中高把位的封闭和弦，且用到了哑音及左手切音技巧。为了使整体更有层次感，节奏型是以"1.分解（哑音及左手切音）— 2.扫弦（哑音及左手切音）— 3.开放分解— 4.开放扫弦"的顺序进行的。

成都

赵雷

赵雷 词曲
卢家兴 编配

1= D 6/8

变调夹夹2品 用C调指法

♩. = 61

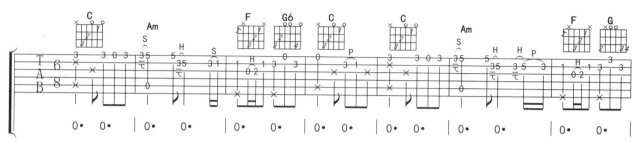

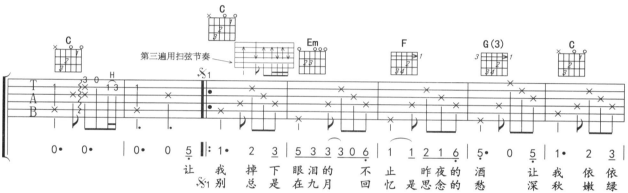

让 我 掉 下 眼泪的 不 止 昨夜的 酒 让 我 依 依
别 总是 在九月 回 忆是思念的 愁 深 秋 嫩绿

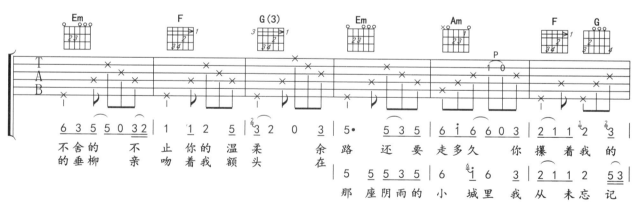

不舍的 不 止 你的 温 柔 余 路 还要 走多久 你 攥着我 的
的垂柳 亲 吻 着我 额 头 在 那座阴雨的 小 城里 我 从 未忘 记

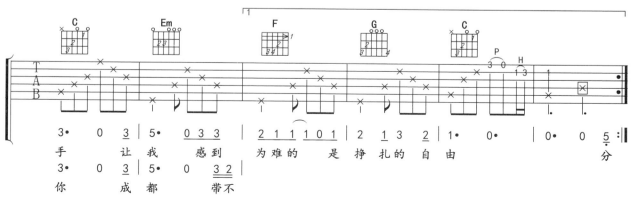

手 让 我 感到 为难的 是 挣 扎的 自 由 分
你 成 都 带不

第三遍用扫弦节奏

203

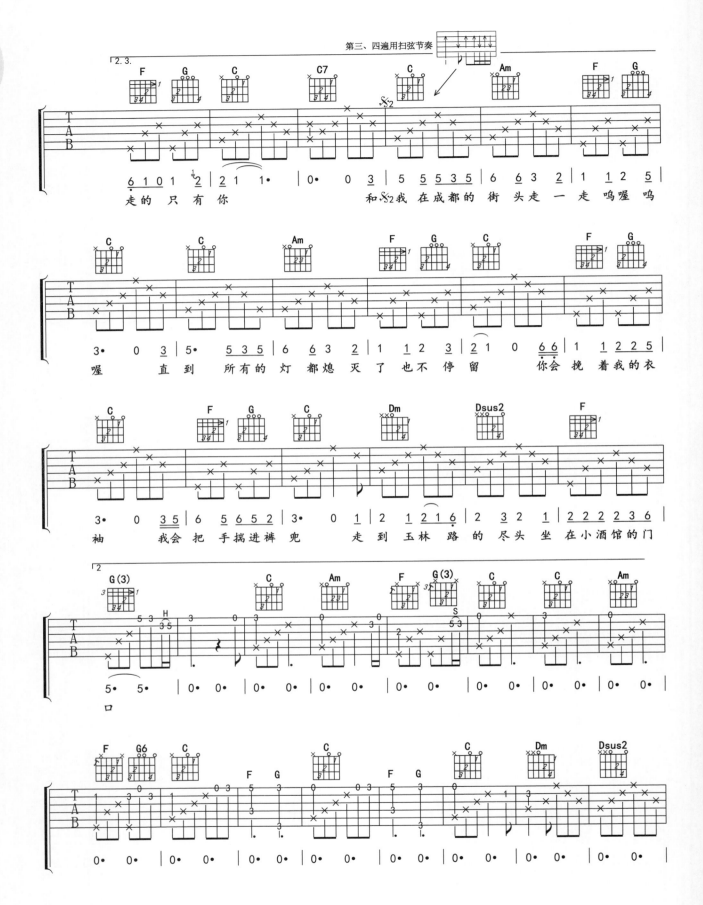

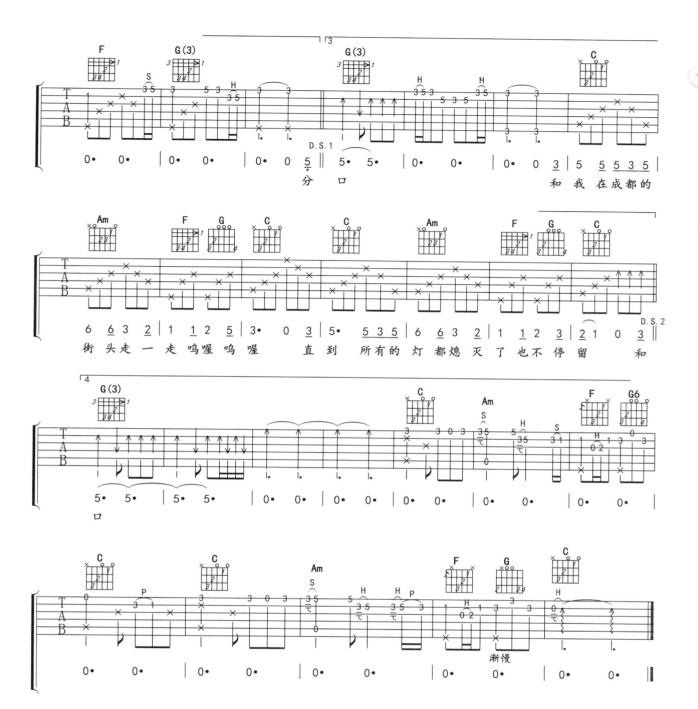

往后余生

马良

零起步吉他自学入门教程

1= D 4/4
变调夹夹2品　用C调指法
♩ = 66

马良 词曲
卢家兴 编配

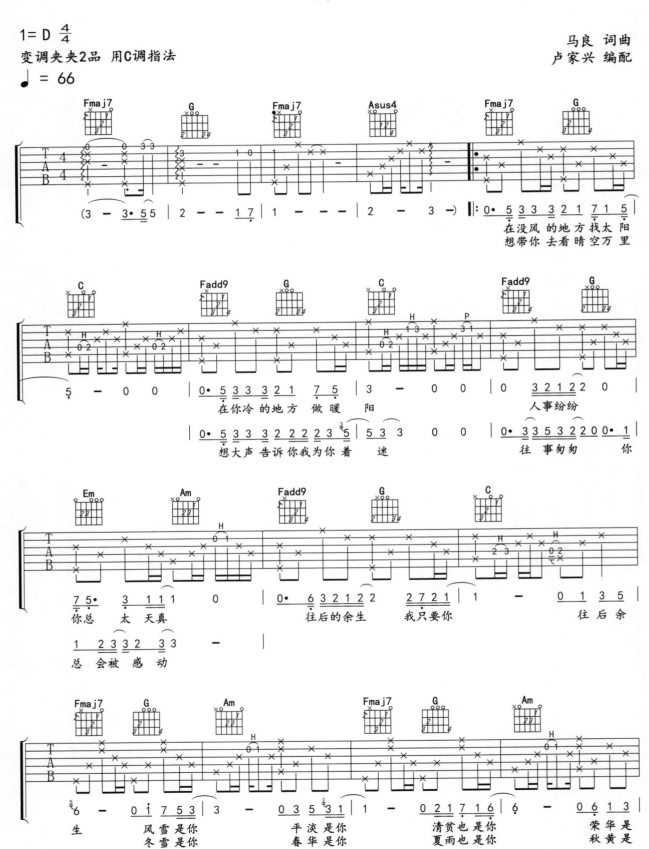

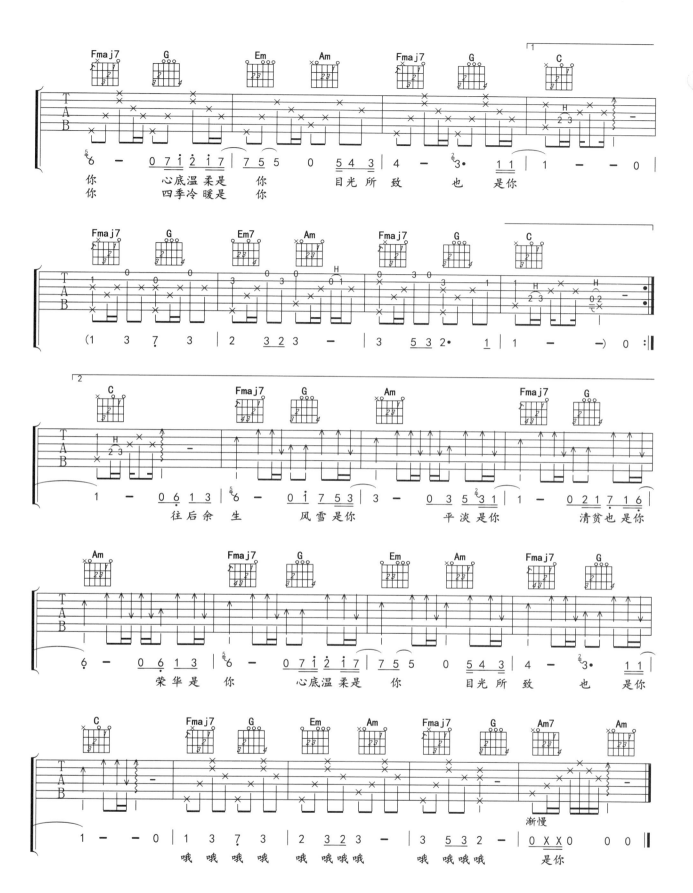

南山南

马頔

零起步吉他自学入门教程

1= B 4/4

变调夹夹4品 用G调指法

♩ = 65

马頔 词曲
卢家兴 编配

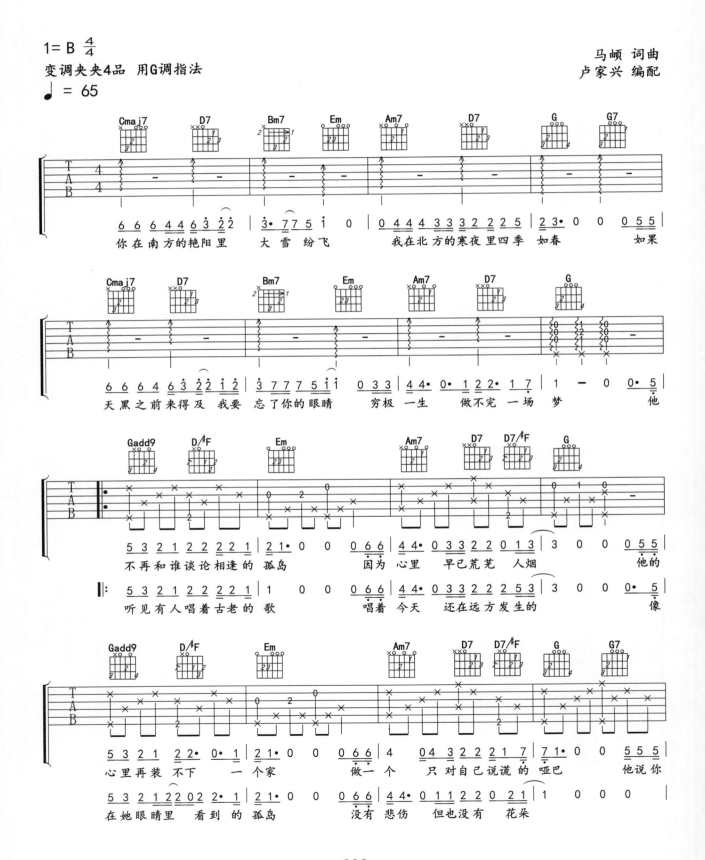

你在南方的艳阳里 大雪 纷飞　　我在北方的寒夜里四季 如春　　如果

天黑之前来得及 我要 忘了你的眼睛　　穷极 一生 做不完 一场 梦　　他

不再和谁谈论相逢的 孤岛　　因为 心里 早已荒芜 人烟　　他的

听见有人唱着古老的 歌　　唱着 今天 还在远方发生的　　像

心里再装 不下 一个家　　做一个 只对自己说谎的 哑巴　　他说你

在她眼睛里 看到的孤岛　　没有 悲伤 但也没有 花朵

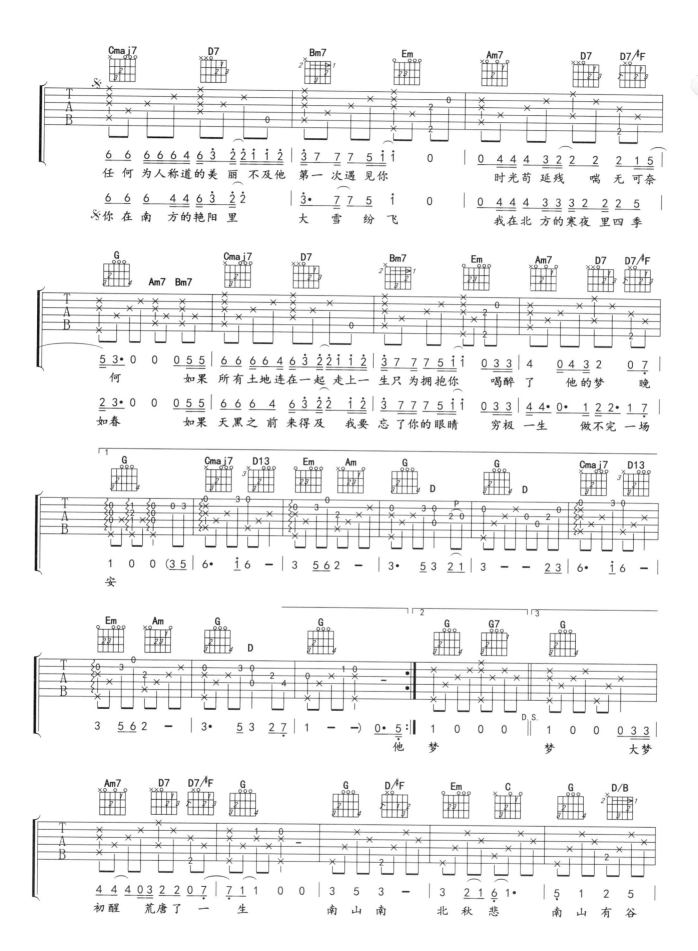

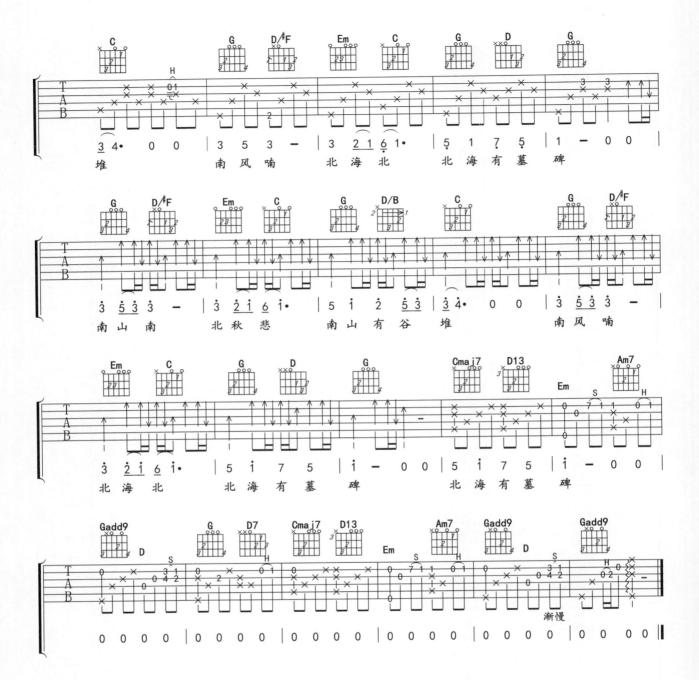

安和桥

宋冬野

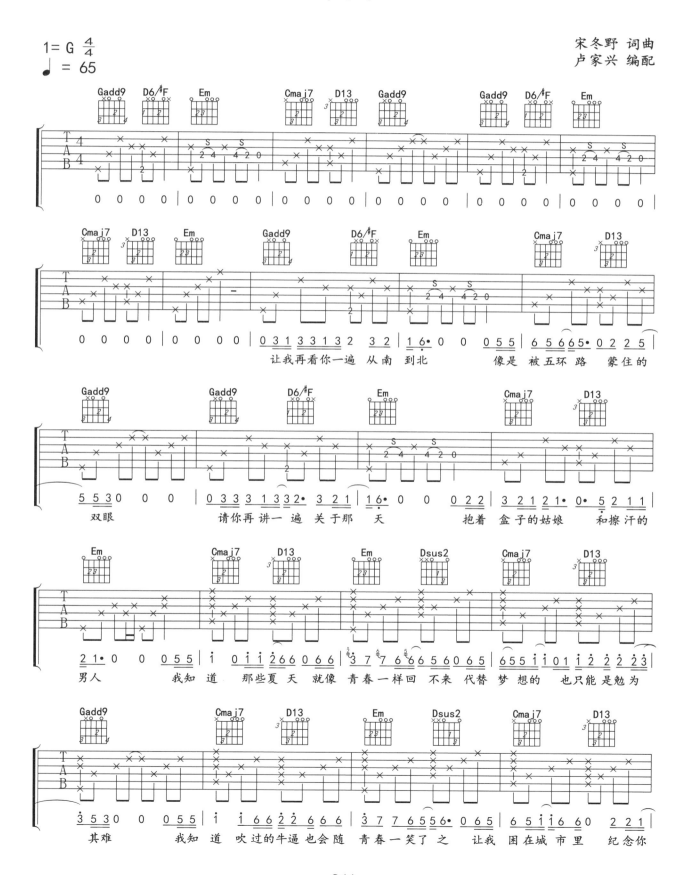

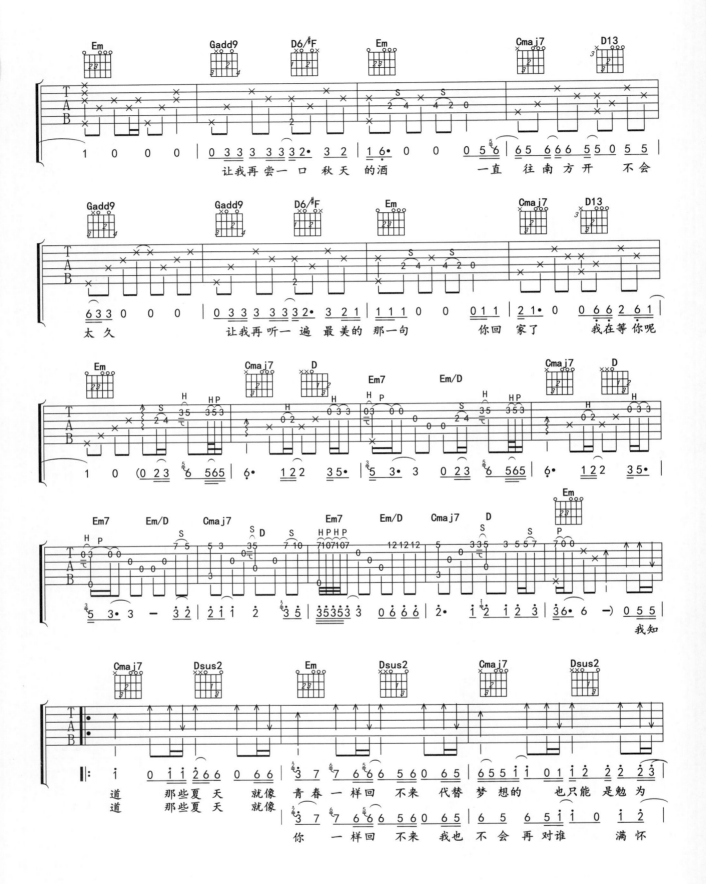

让我再尝一口 秋天 的 酒　　　一直　往南方开　不会

太久　　让我再听一遍 最美的 那一句　　你回家了　我在等你呢

我知

道　　那些夏天　就像 青春一样回 不来 代替梦想的 也只能 是勉为

道　　那些夏天　就像

你 一样回 不来 我也不会再对谁 满怀

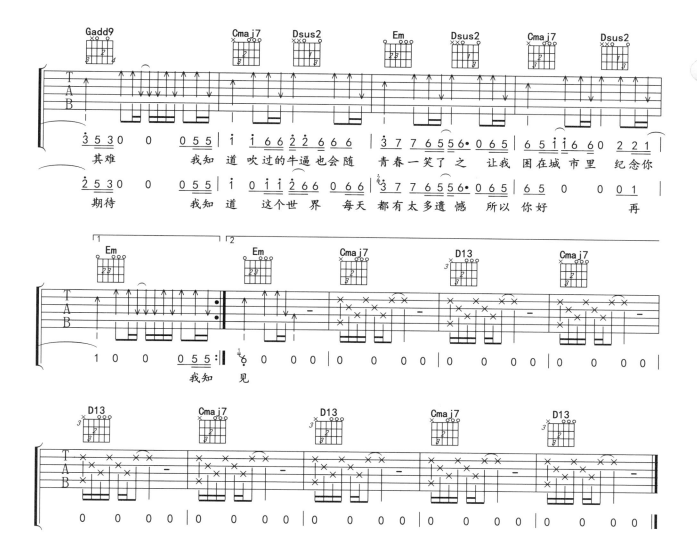

弹奏提示

（1）原曲前奏为 Cmaj7 和 D13 两个和弦重复，实际弹唱中略显单调，所以在编配时采用主歌的和弦代替；

（2）本曲间奏改编为一把吉他独奏，除 Cmaj7 和弦根音需要按以外，其他和弦的根音都在空弦上，所以在实际弹奏中也是比较容易的。

董小姐

宋冬野

宋冬野 词曲
卢家兴 编配

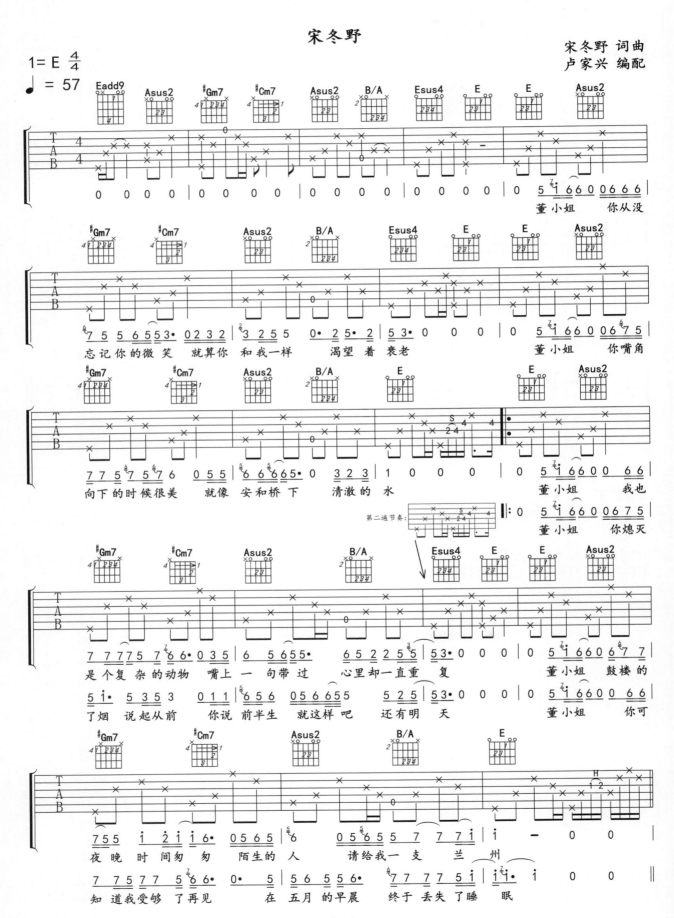

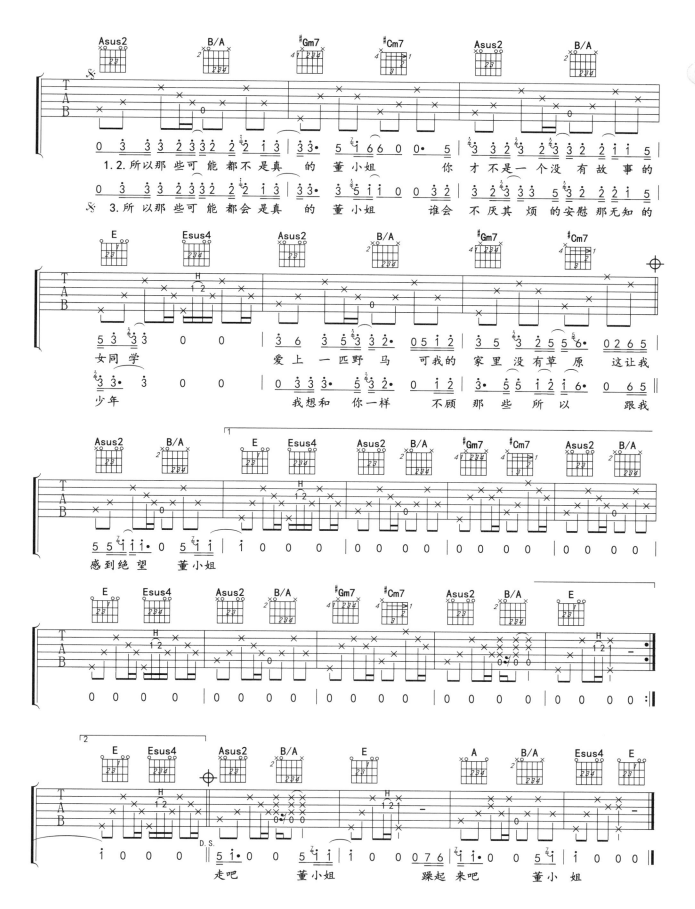

215

莉莉安

宋冬野

宋冬野 词曲
卢家兴 编配

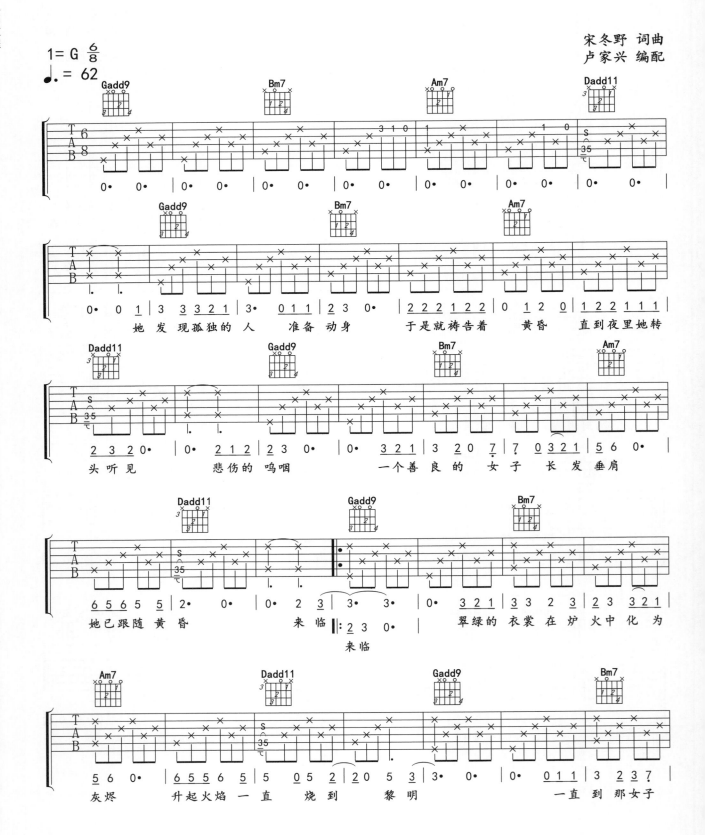

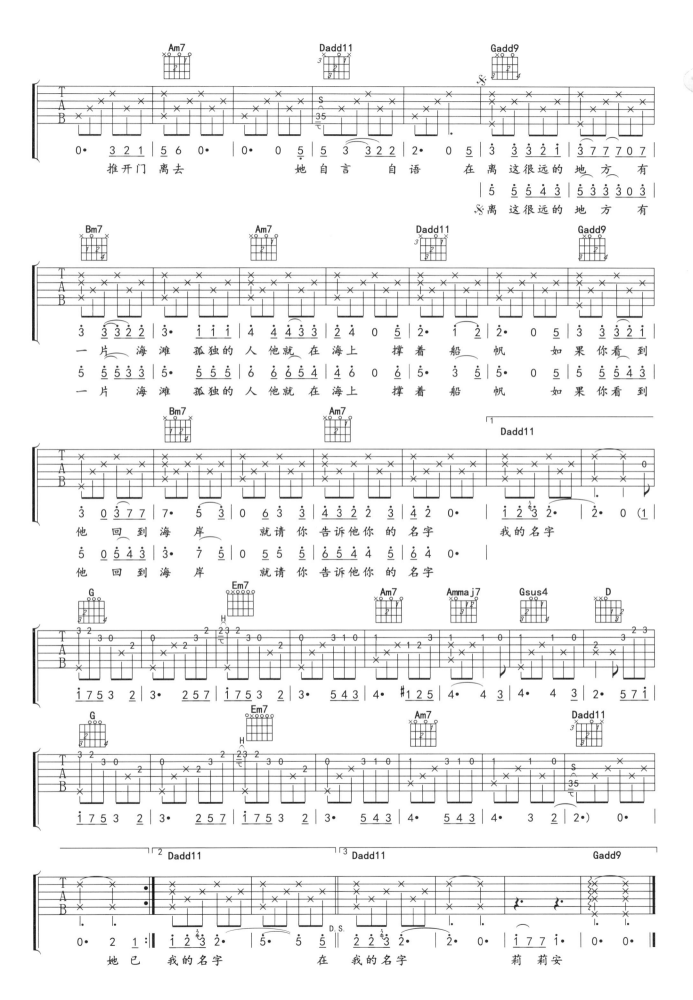

斑马斑马

宋冬野

宋冬野 词曲
卢家兴 编配

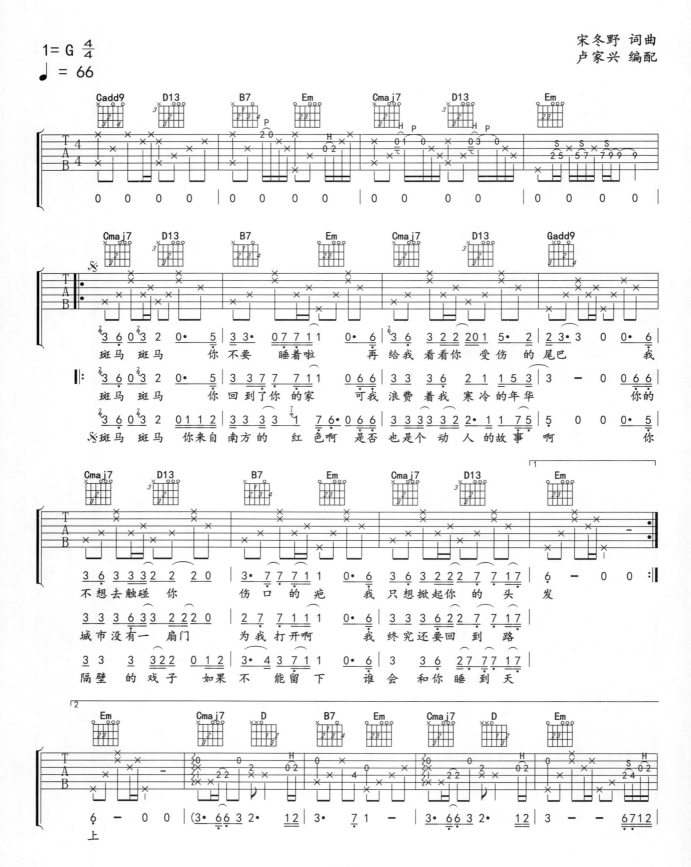

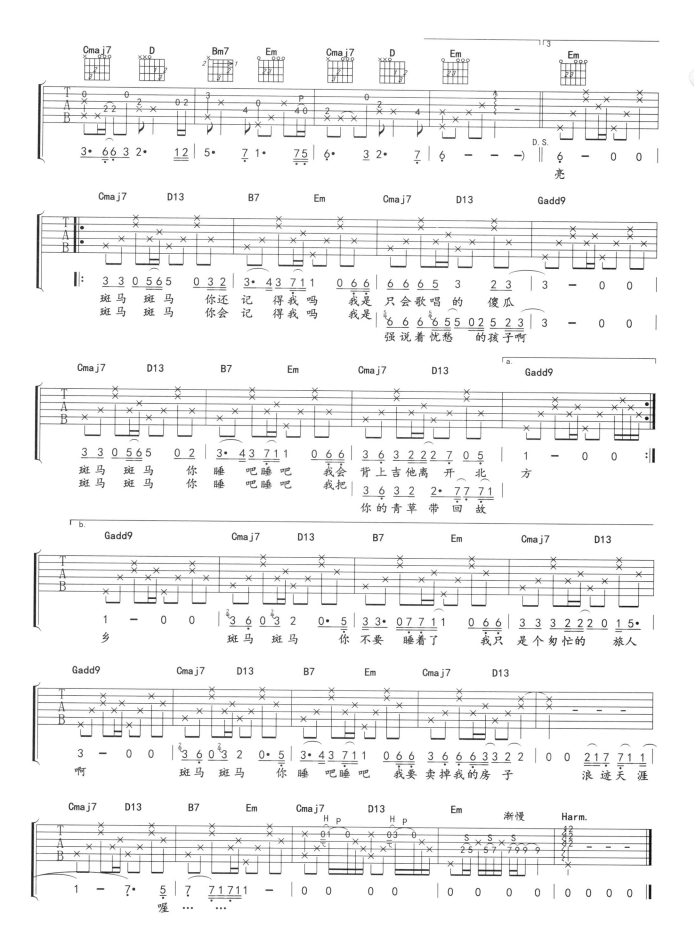

春风十里

鹿先森乐队

倍倍 词曲
卢家兴 编配

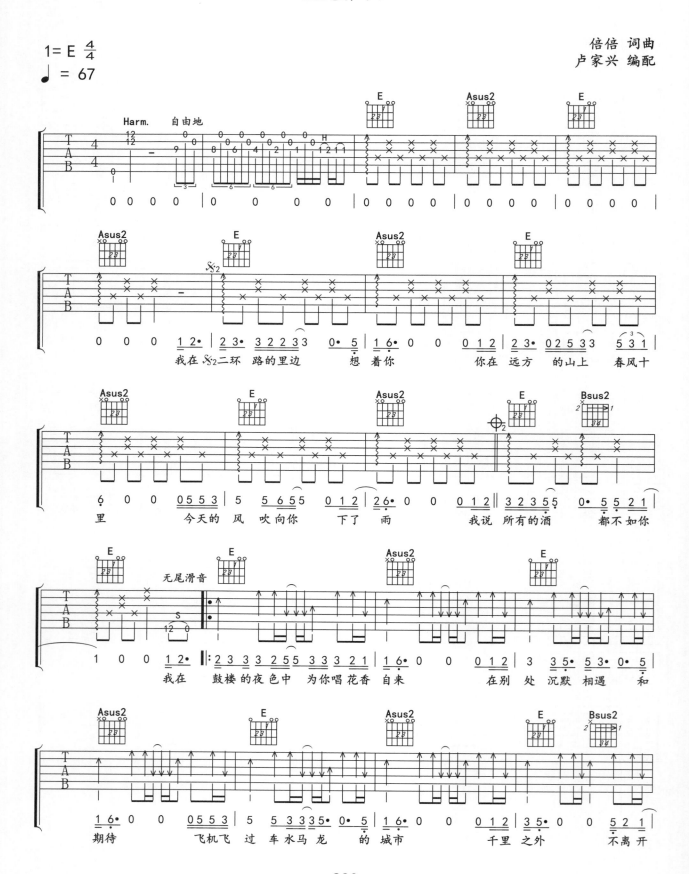

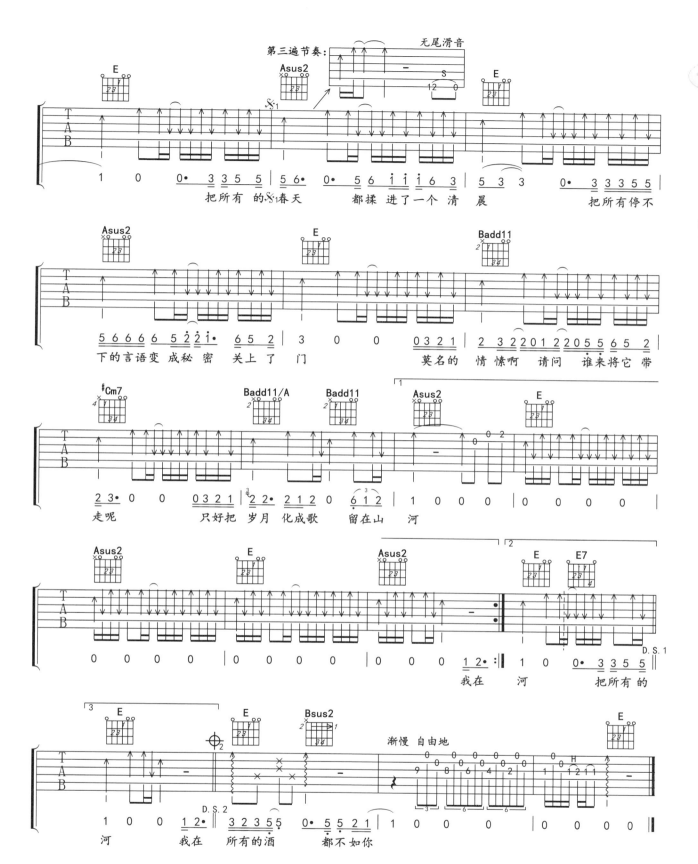

弹奏提示

原曲的间奏和尾奏比较长，在编配中我作了适当的删减和改编。

理想三旬

陈鸿宇

唐映枫 作词
陈鸿宇 作曲
卢家兴 编配

1=♭B 4/4
变调夹夹3品 用G调指法

♩ = 100

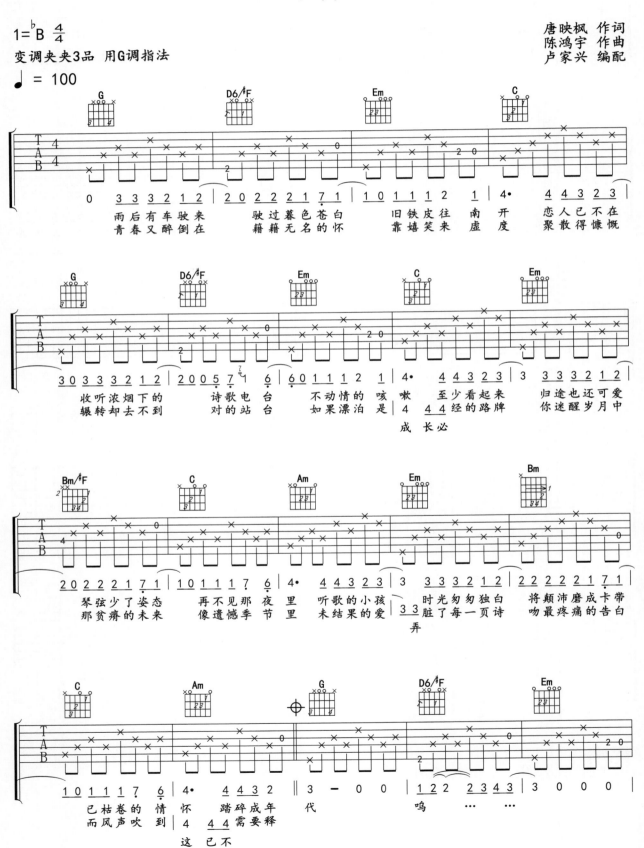

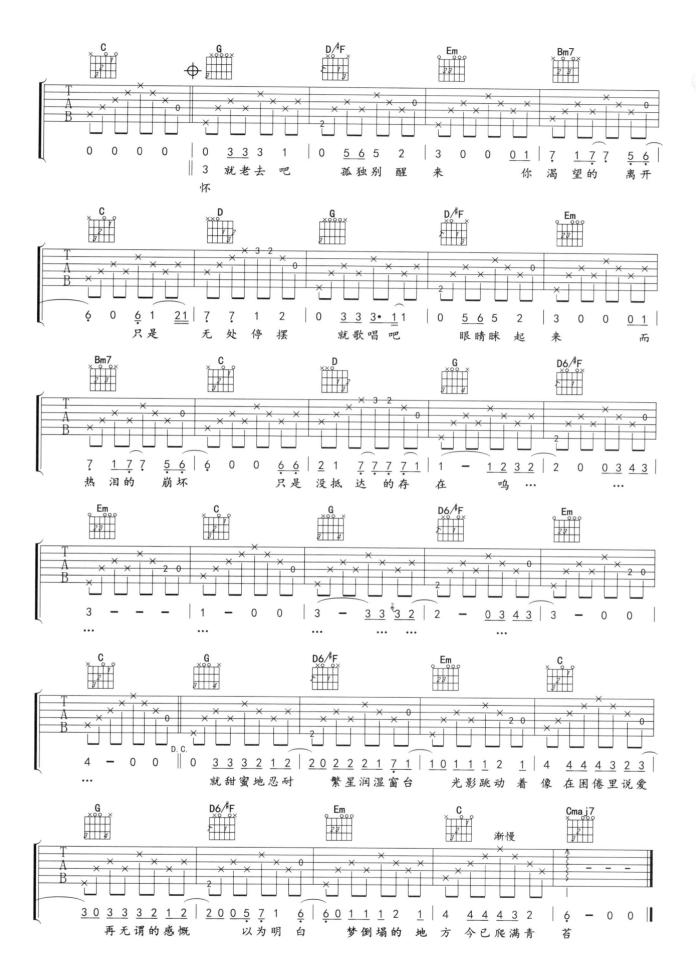

虎口脱险

老狼

郁冬 词曲
卢家兴 编配

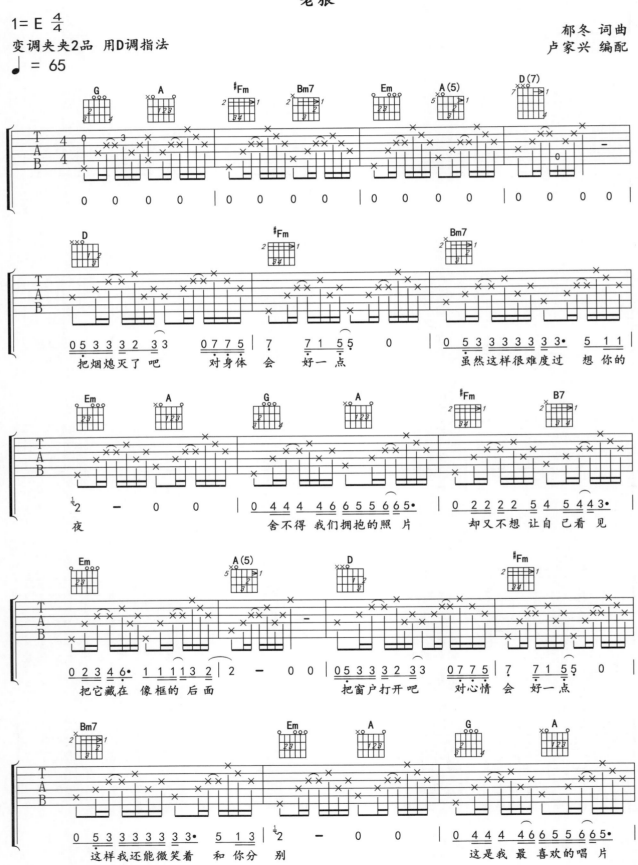

224

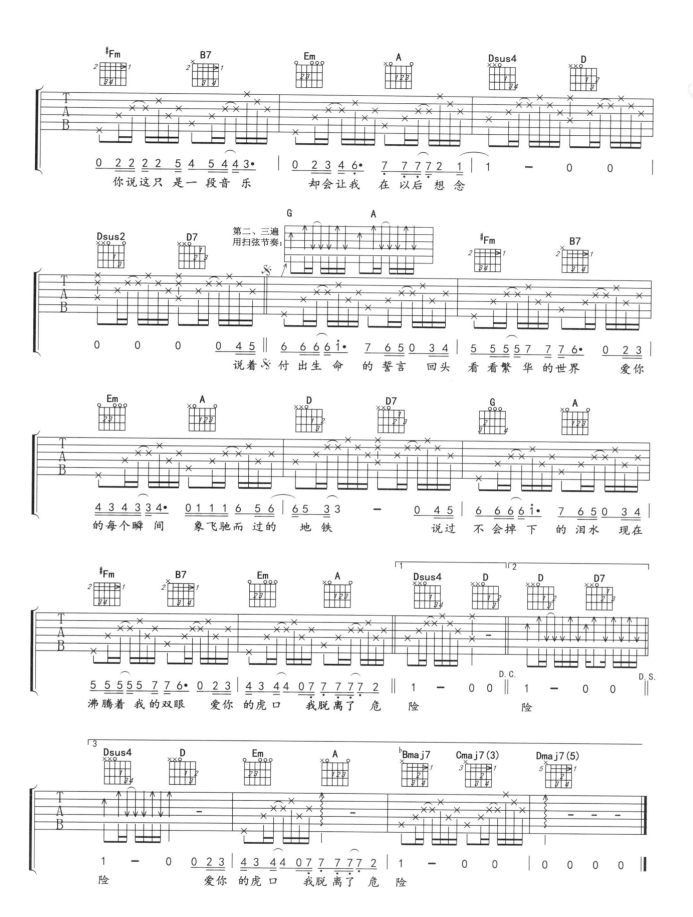

听妈妈讲那过去的事情

李志版本

管桦 作词
瞿希贤 作曲
卢家兴 编配

1 = C 2/4

♩ = 70

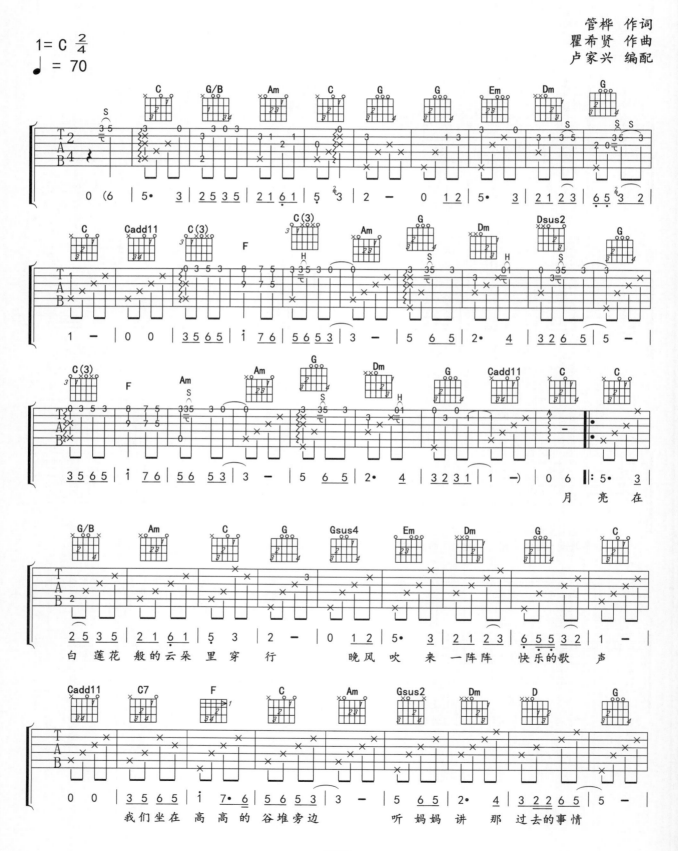

月 亮 在

白 莲 花 般 的 云朵 里 穿 行　　　晚 风 吹 来 一 阵 阵 快 乐 的 歌 声

我 们 坐 在 高 高 的 谷 堆 旁 边　　　听 妈 妈 讲 那 过 去 的 事 情

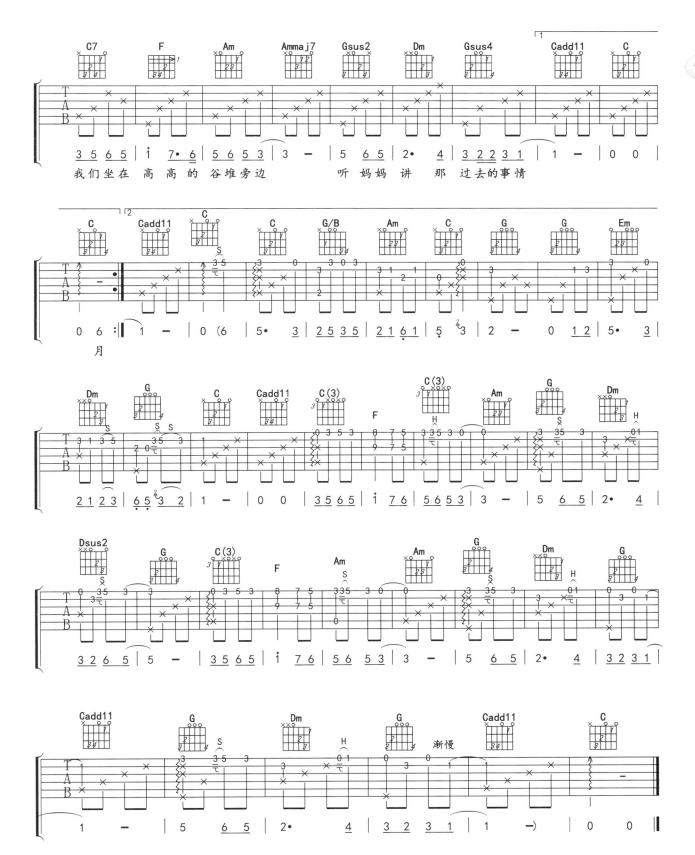

弹唱金曲——原版编配

我们坐在 高高的 谷堆旁边　　听妈妈讲 那 过去的事情

月

弹奏提示

　　原曲的前奏和尾奏为口琴吹奏，我改编成为吉他独奏旋律，弹奏时只要合理安排左手指法，就会更加容易。

227

天空之城

李志

1= A 4/4

变调夹夹2品　用G调指法

♩= 65

李志 词曲
卢家兴 编配

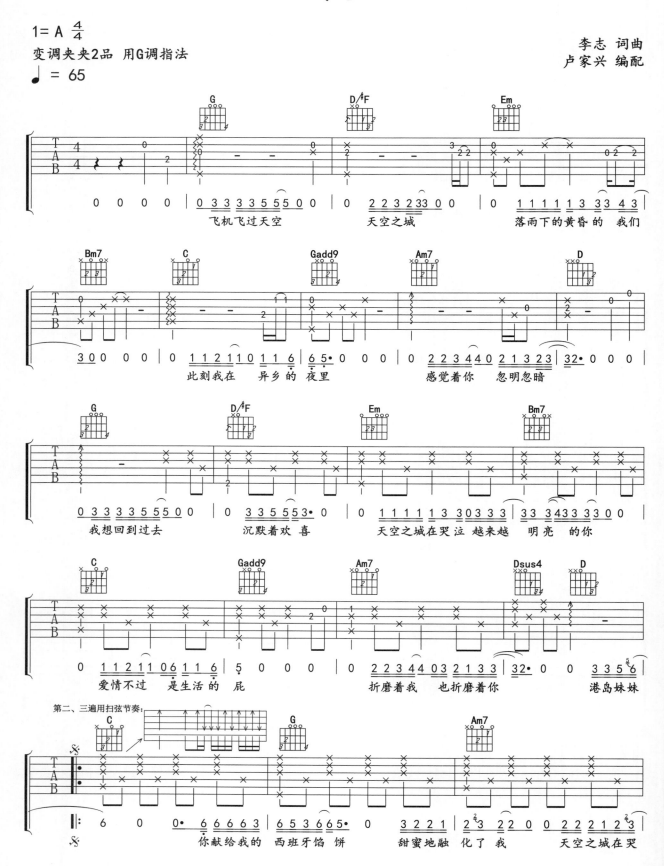

228

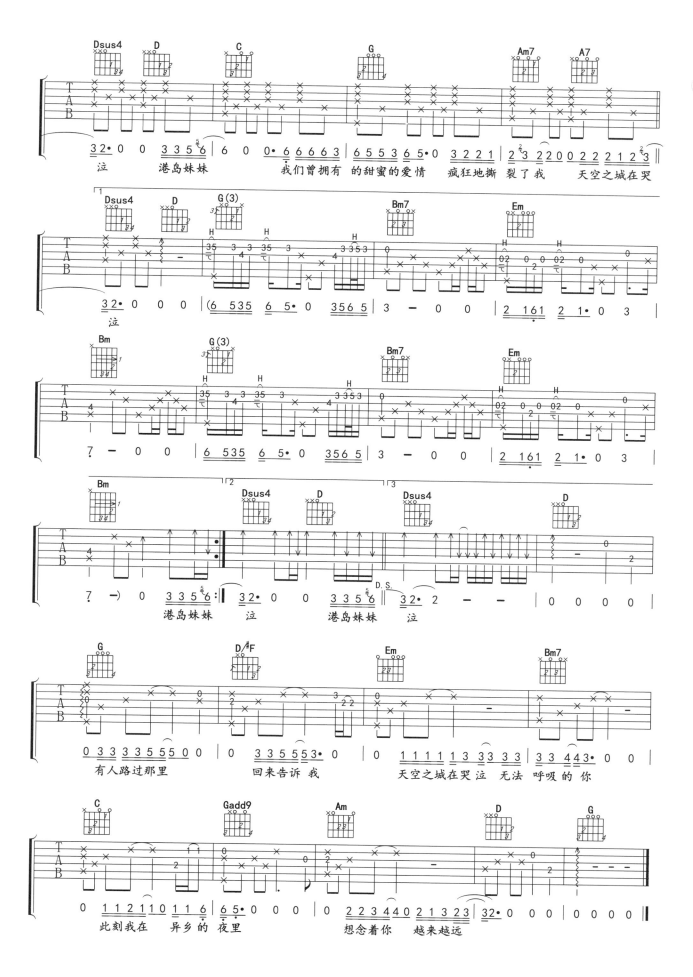

白兰鸽巡游记

丢火车乐队

球子 词曲
卢家兴 编配

1=♭B 4/4

变调夹夹3品 用G调指法（主音吉他不夹）

♩ = 66

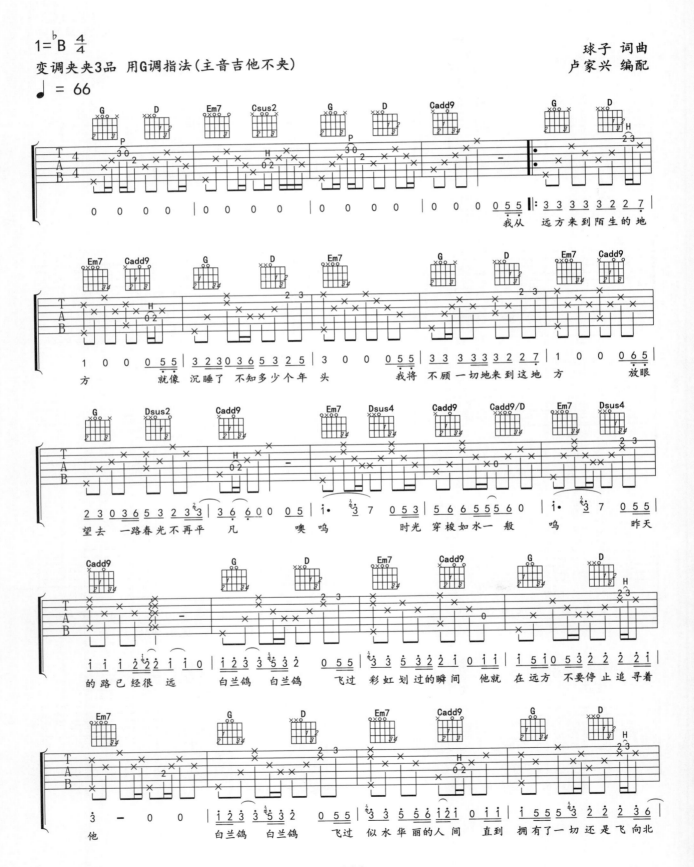

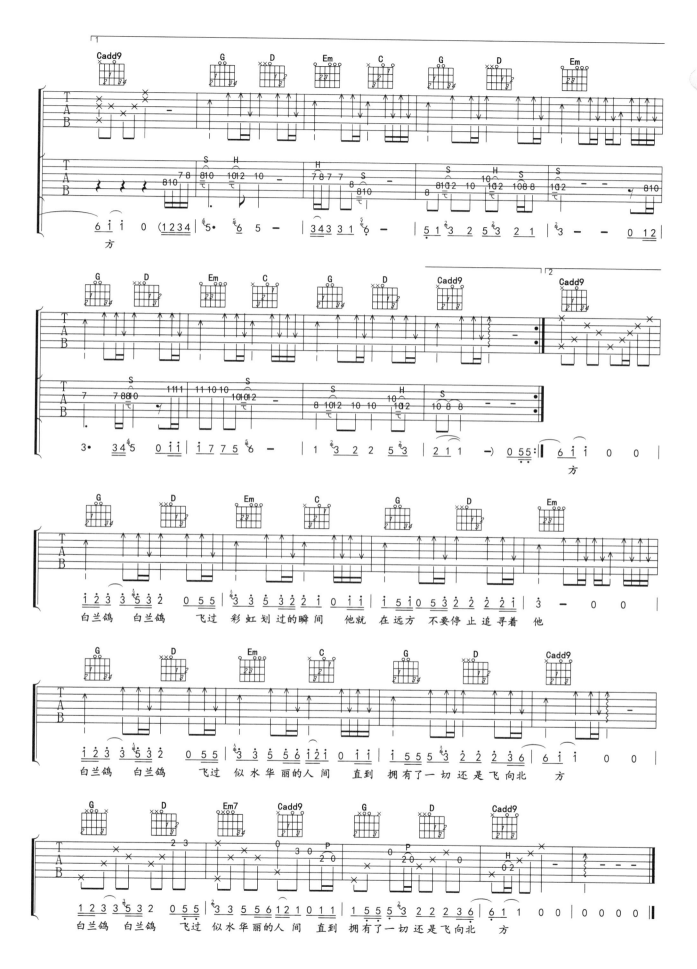

当你老了

赵照

[爱尔兰]叶芝、赵照 作词
赵照 作曲
卢家兴 编配

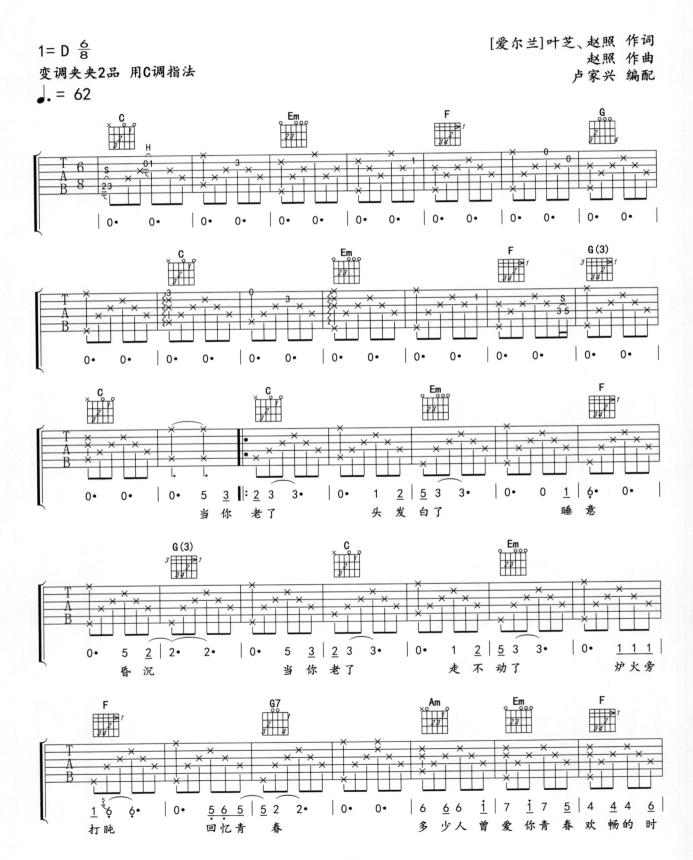

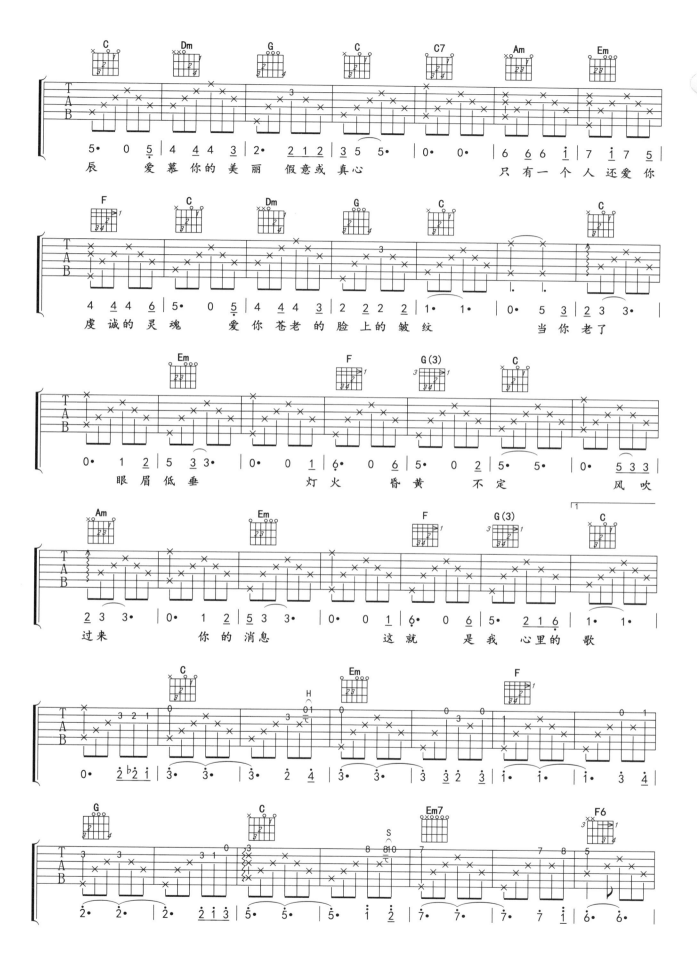

233

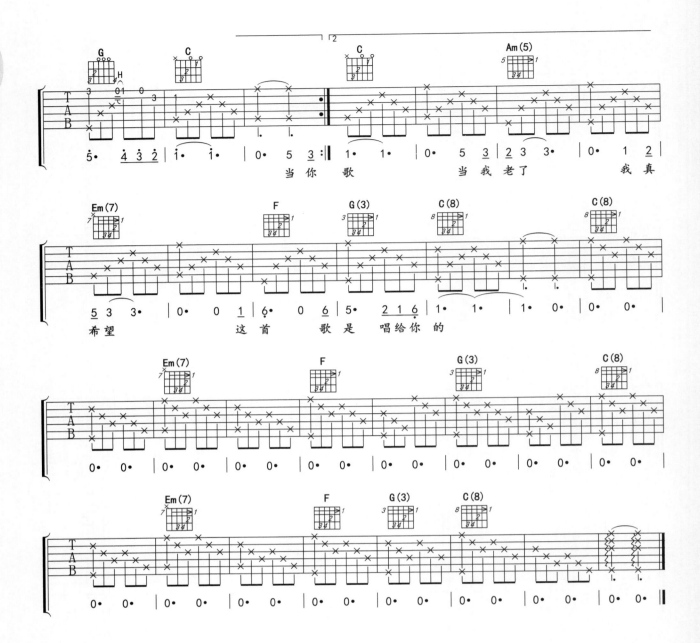

弹奏提示

（1）原曲间奏是用口琴吹奏的，编配为吉他独奏的效果也不错；

（2）原曲尾奏全部是大横按，初学的朋友学得太难的话，可替换为低把位和弦弹奏。

玫瑰

贰佰

贰佰 词曲
卢家兴 编配

1= C 4/4 转1=♭E 4/4

♩ = 68

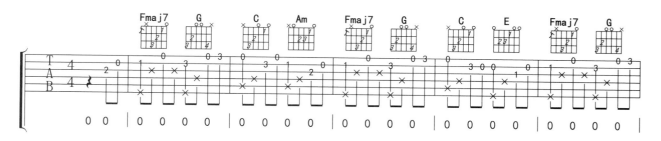

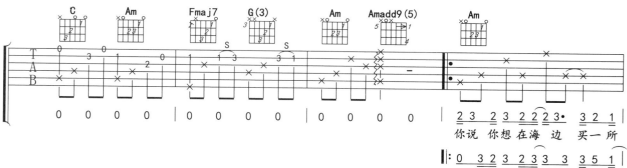

你说 你想 在海 边 买一所

转眼两年时 间已过去

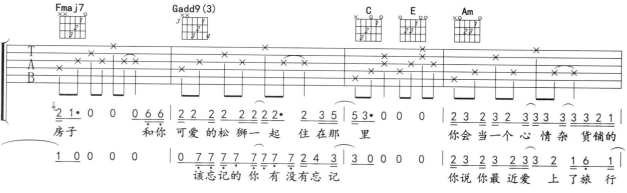

房子　　和你 可爱的松 狮一 起 住在那 里　　你会 当一个 心 情 杂 货铺的

该忘记的 你 有 没有忘 记　　你说 你最近爱 上了旅 行

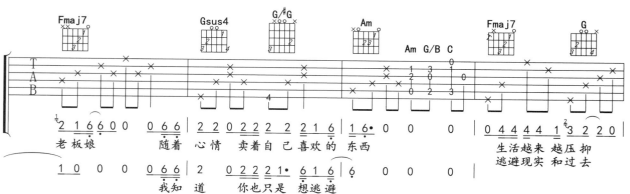

老板娘　　随着 心情 卖着自己 喜欢的 东西　　生活越来越压抑

我知 道　你也只是 想逃 避　　逃避现实和过去

235

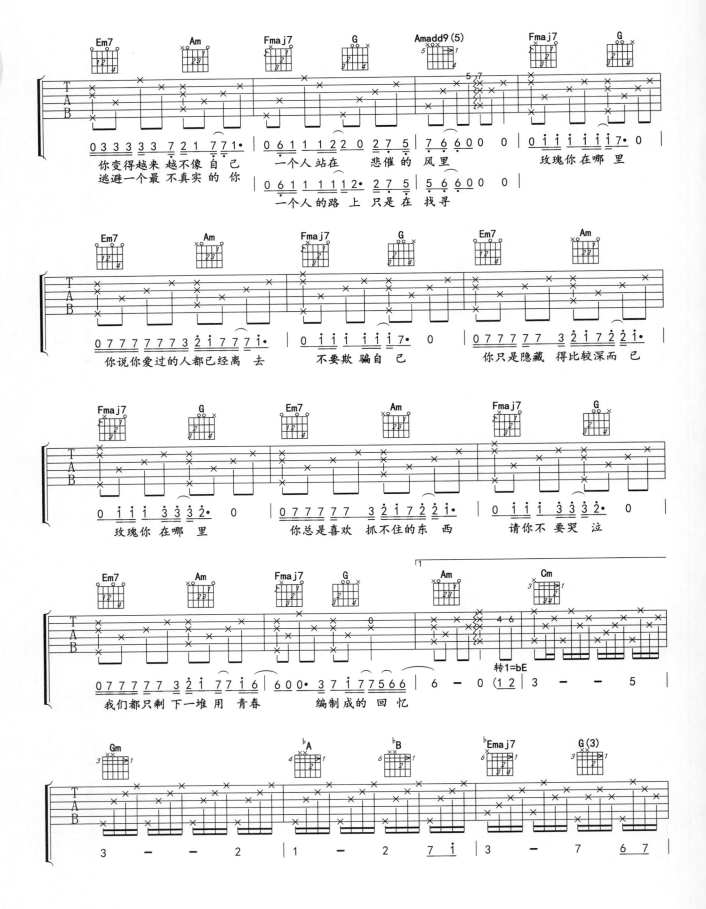

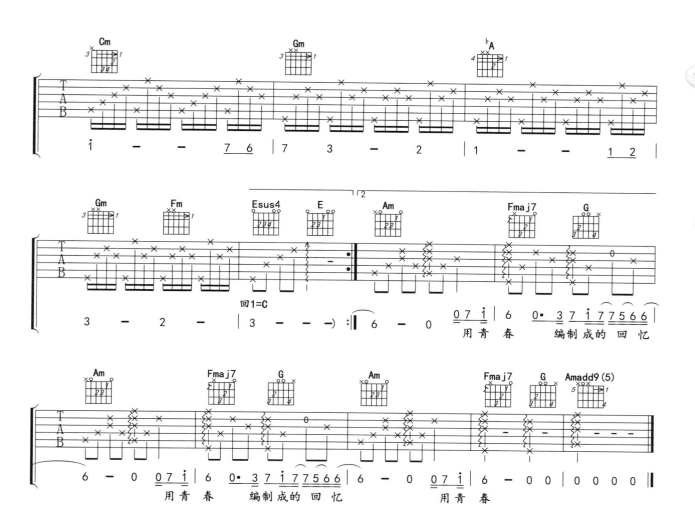

中学时代

水木年华

卢庚戌 作词
李健 作曲
卢家兴 编配

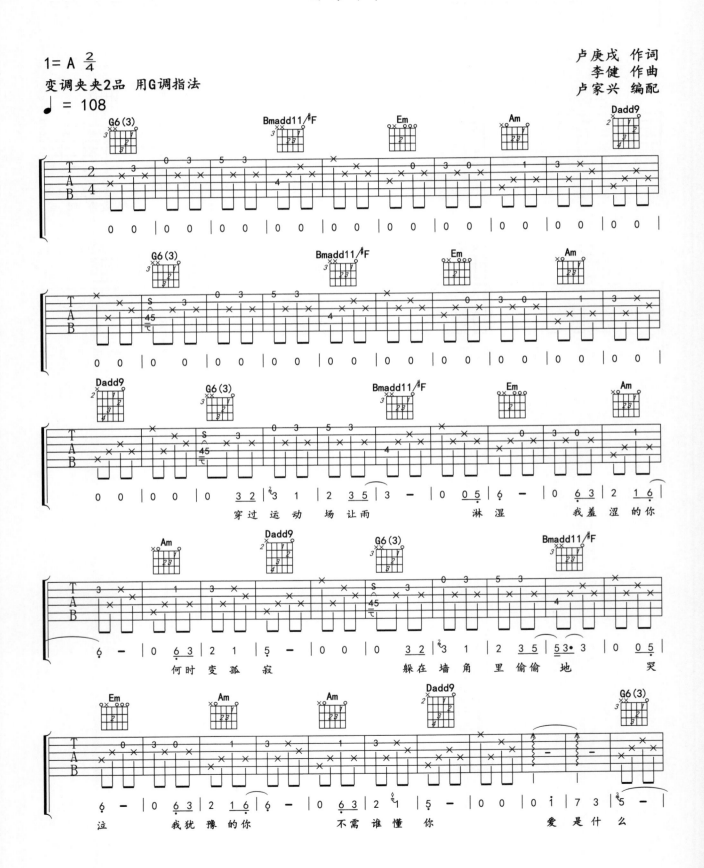

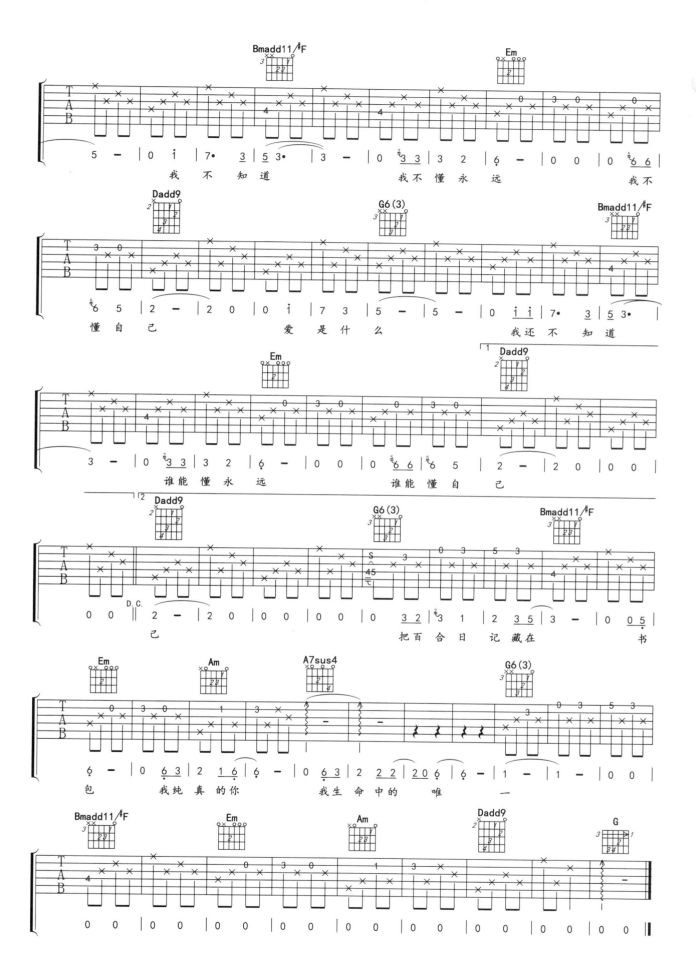

红蔷薇

丽江小倩

王宝 词曲
卢家兴 编配

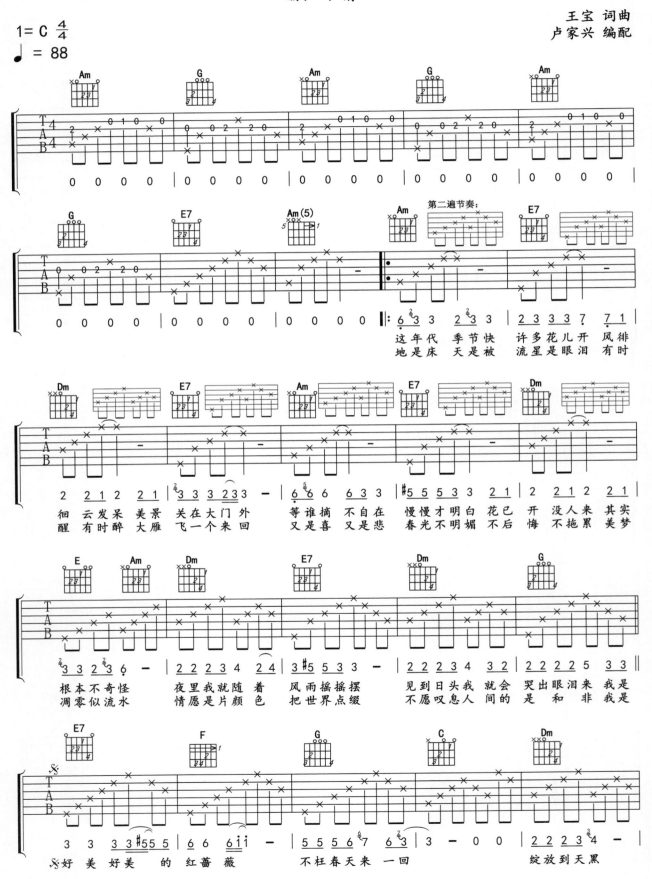

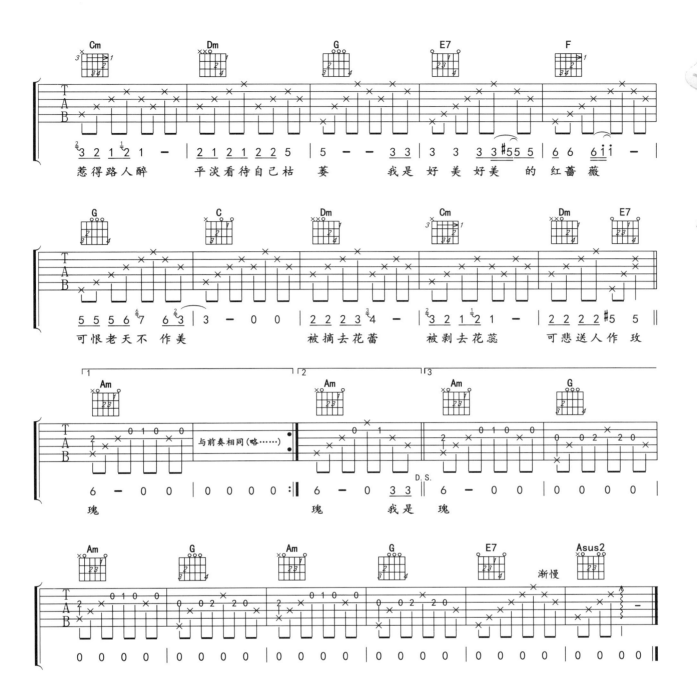

惹得路人醉　　平淡看待自己枯萎　　我是好美好美的红蔷薇

可恨老天不作美　　被摘去花蕾　　被剥去花蕊　　可悲送人作玫

瑰　　　　　　　　　瑰　　我是瑰

与前奏相同(略……)

我要你

任素汐

樊冲 词曲
卢家兴 编配

1= A 4/4

♩ = 66

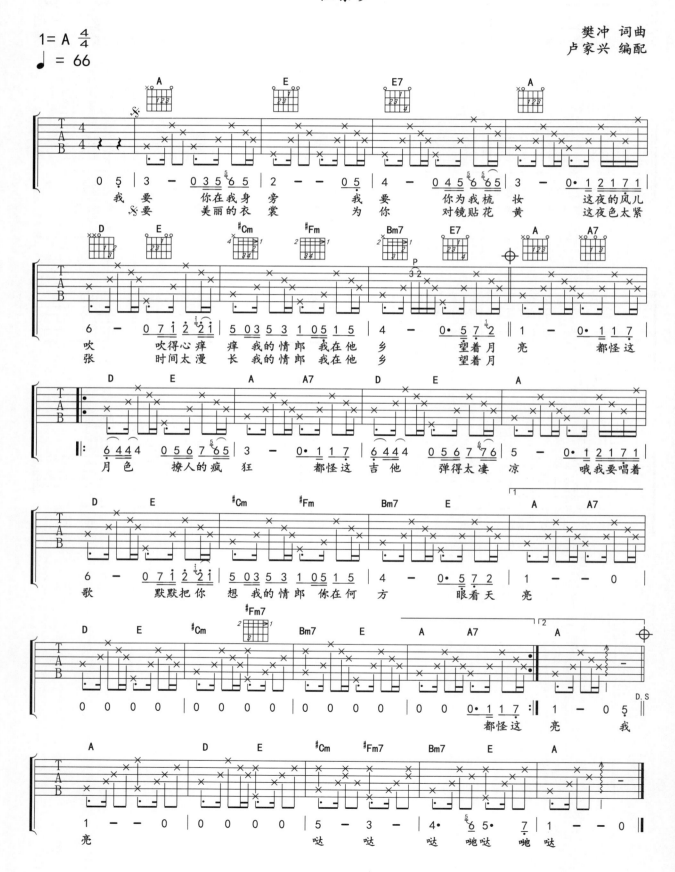

喜欢你

Beyond

黄家驹 词曲
卢家兴 编配

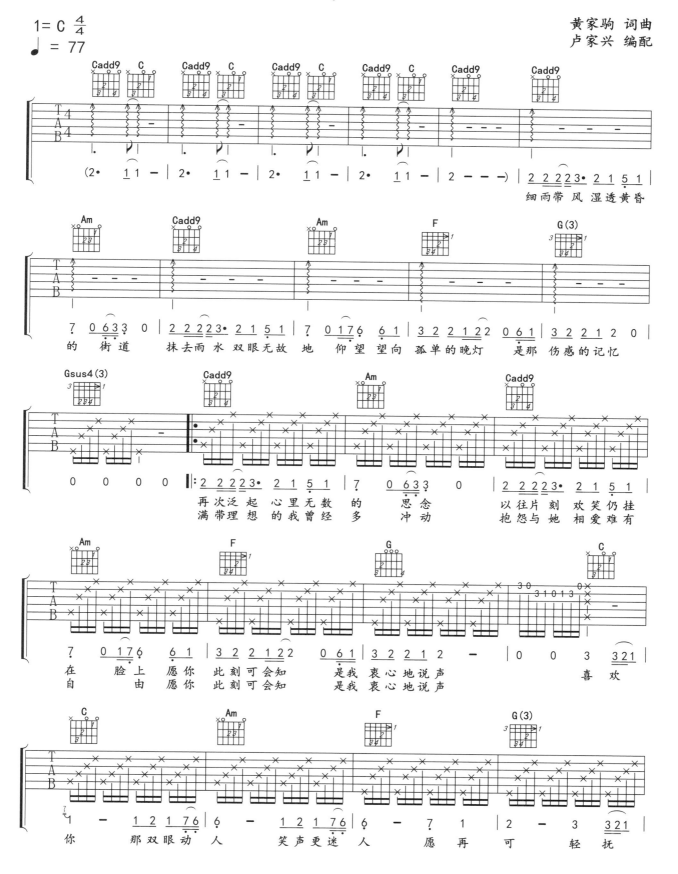

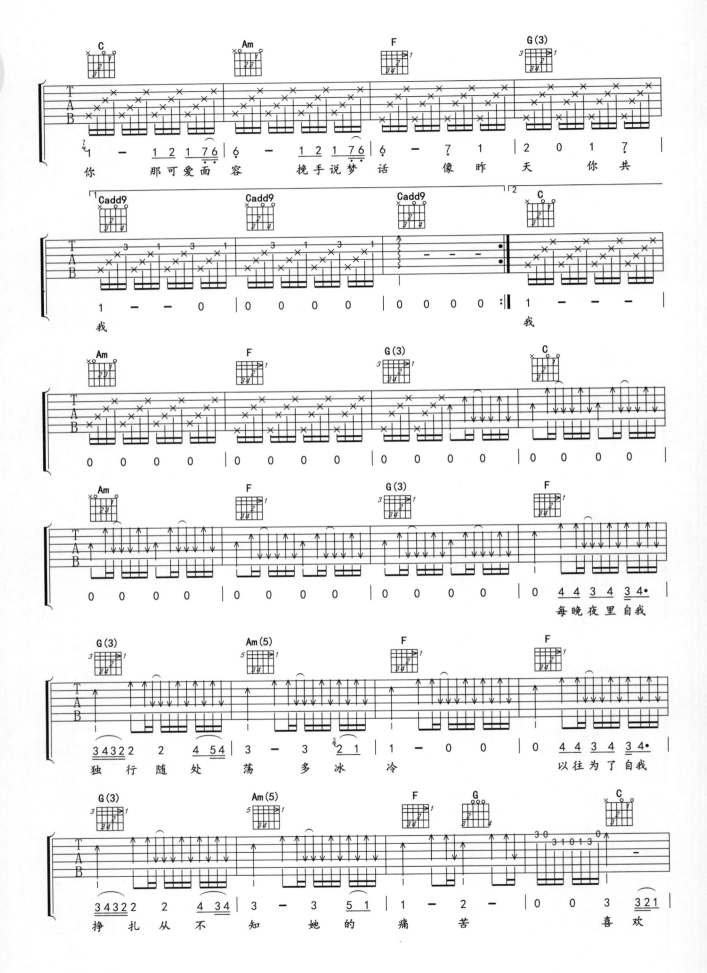

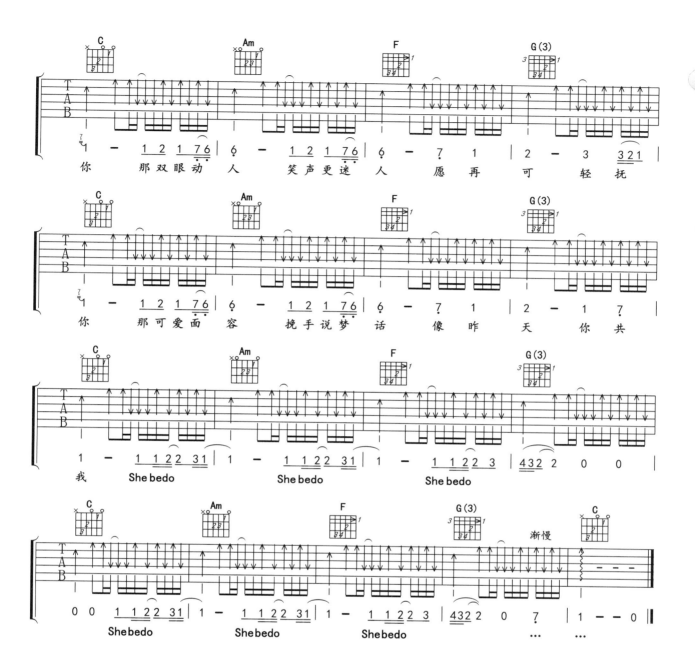

真的爱你

Beyond

梁美薇 作词
黄家驹 作曲
卢家兴 编配

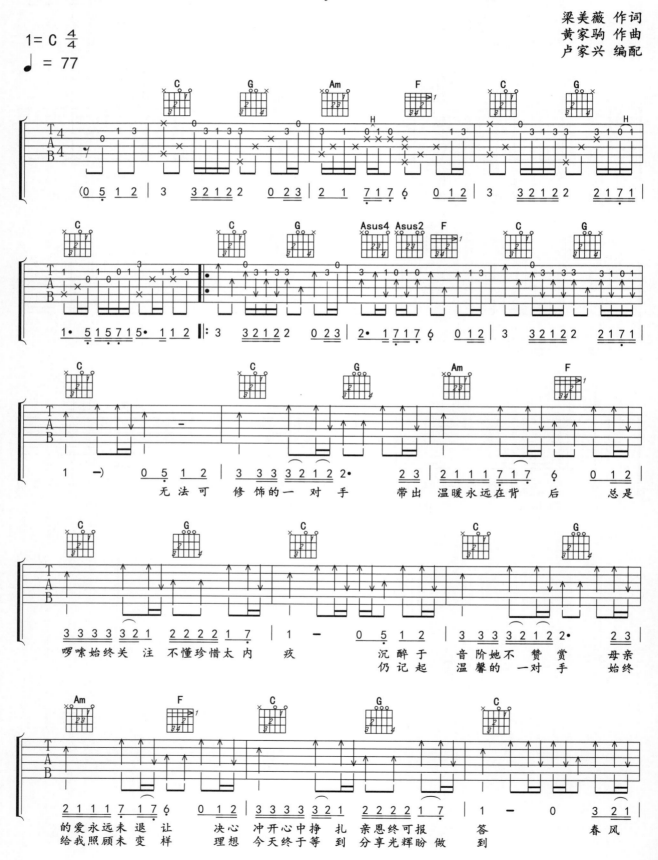

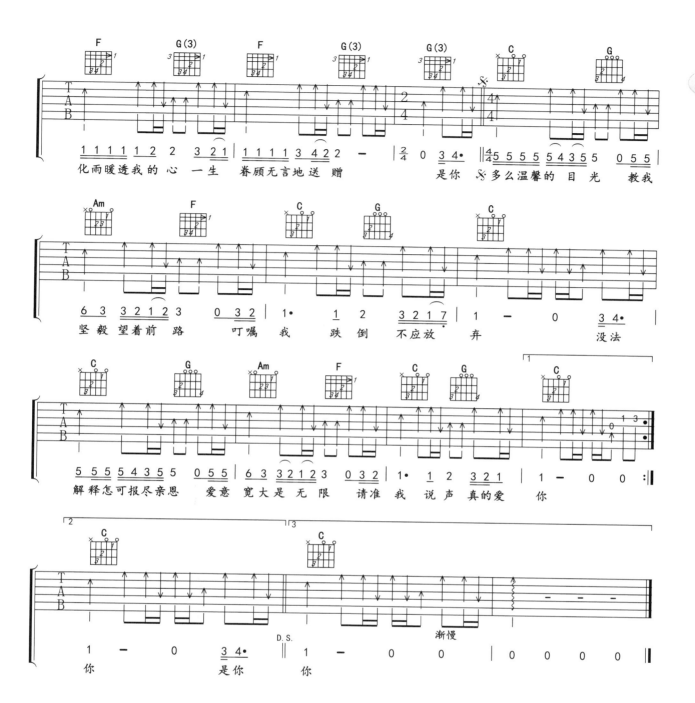

化雨暖透我的心 一生 眷顾无言地送 赠　　　　是你 多么温馨的目光 教我

坚毅望着前路 叮嘱我 跌倒不应放弃　　　　　没法

解释怎可报尽亲恩 爱意宽大是无限 请准我说声真的爱　你

你 是你 你

光辉岁月

Beyond

1= E 4/4
变调夹夹4品 用C调指法
♩ = 74

黄家驹 词曲
卢家兴 编配

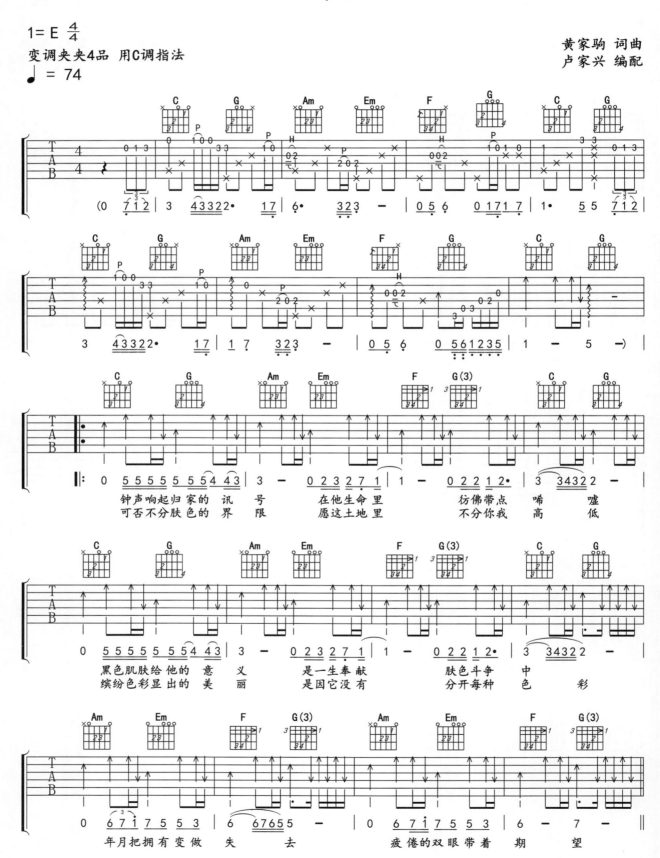

钟声响起归家的 讯 号 在他生命 里 彷佛带点 唏 嘘
可否不分肤色的 界 限 愿这土地 里 不分你我 高 低

黑色肌肤给他的 意 义 是一生奉献 肤色斗争 中
缤纷色彩显出的 美 丽 是因它没有 分开每种 色 彩

年月把拥有变做失 去 疲倦的双眼带着 期 望

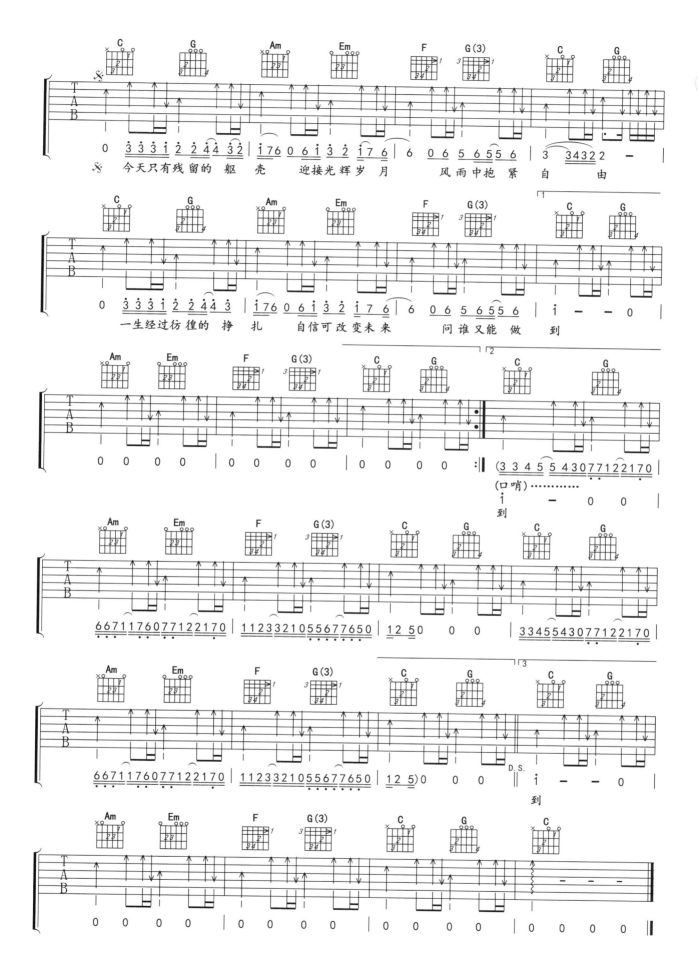

海阔天空

Beyond

1= F 4/4

变调夹夹5品　用C调指法

♩ = 77

黄家驹　词曲

卢家兴　编配

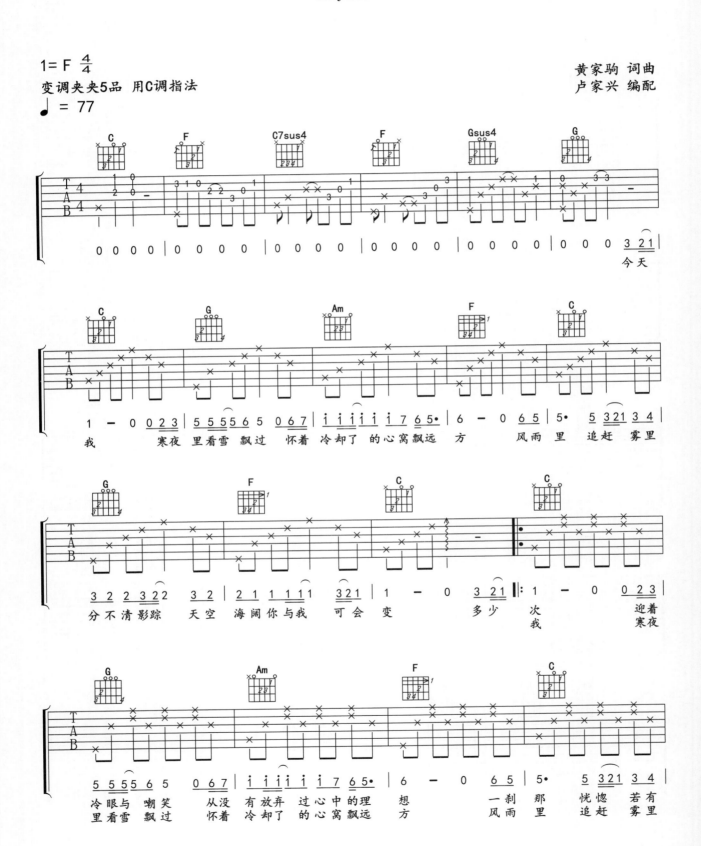

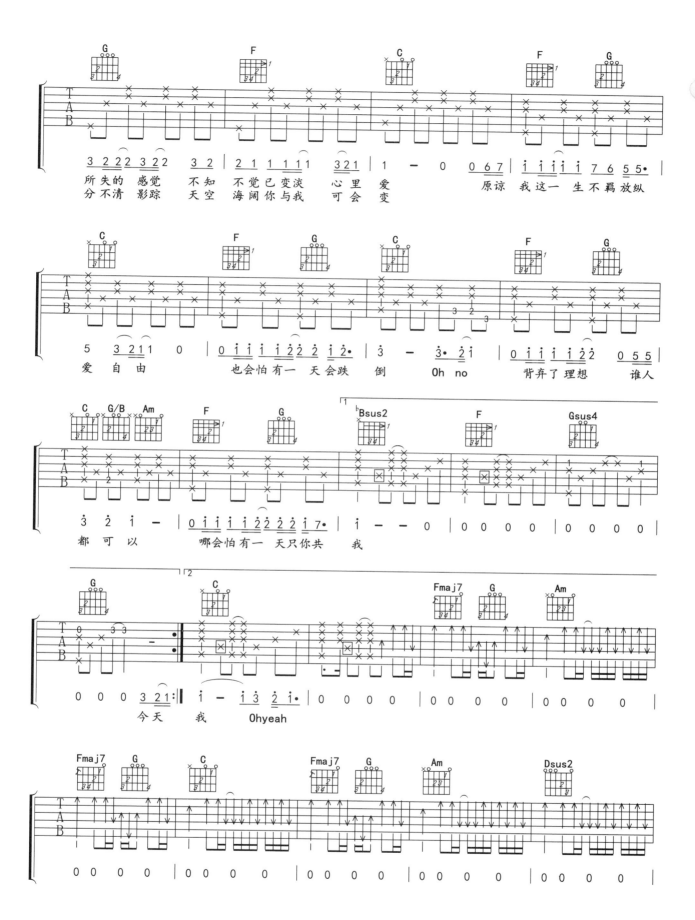

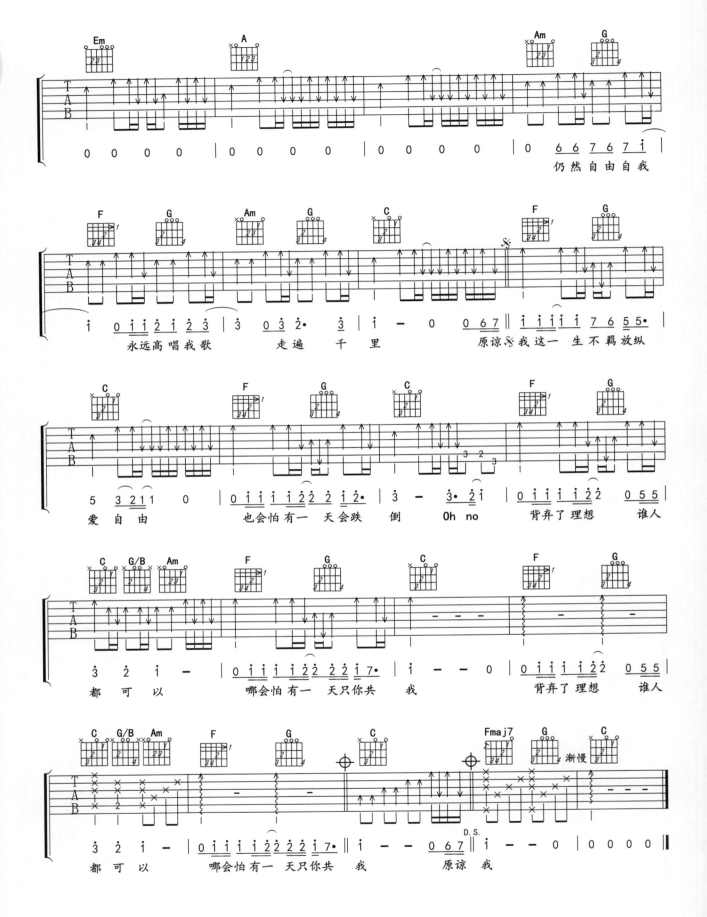

情人

Beyond

刘卓辉 作词
黄家驹 作曲
卢家兴 编配

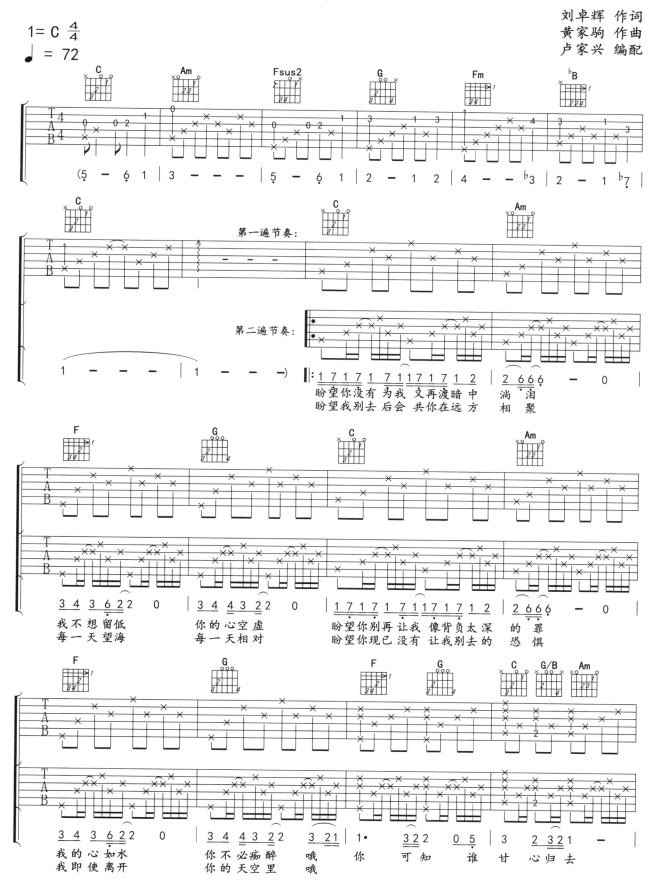

253

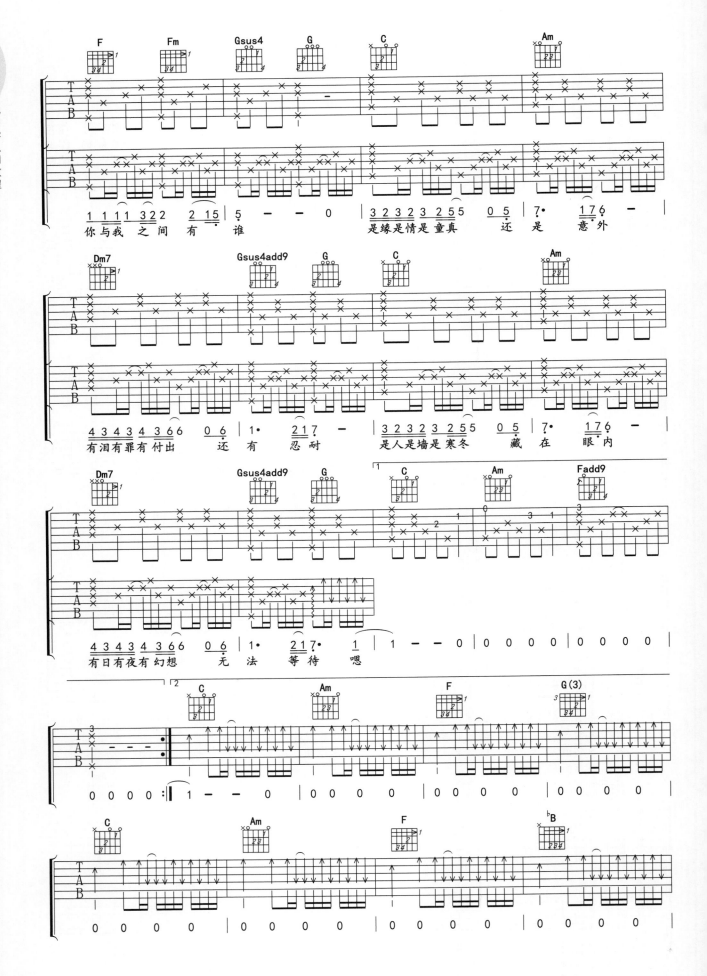

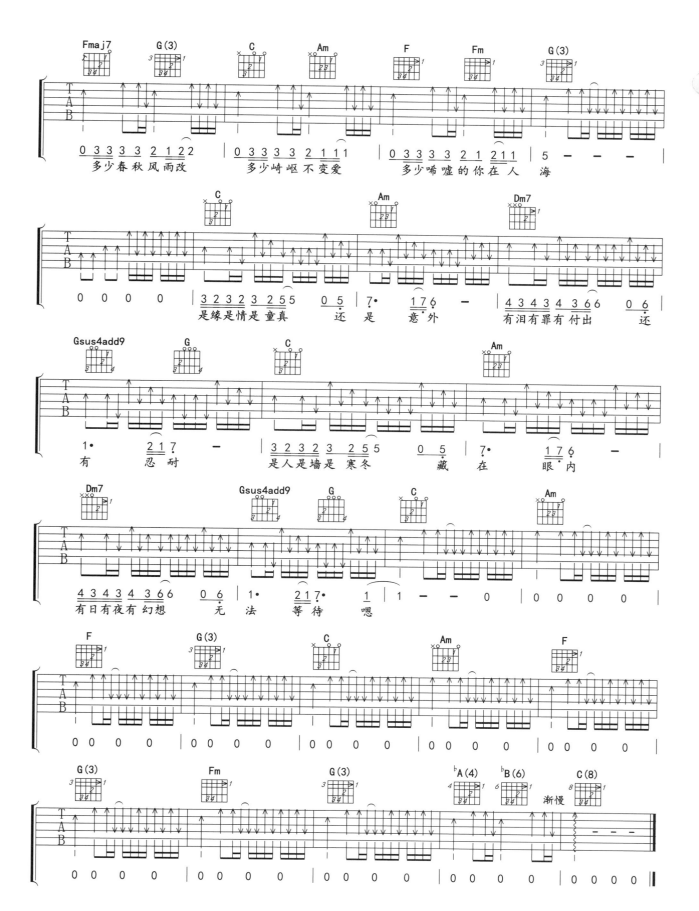

命运是你家

Beyond

黄贯中 作词
黄家驹 作曲
卢家兴 编配

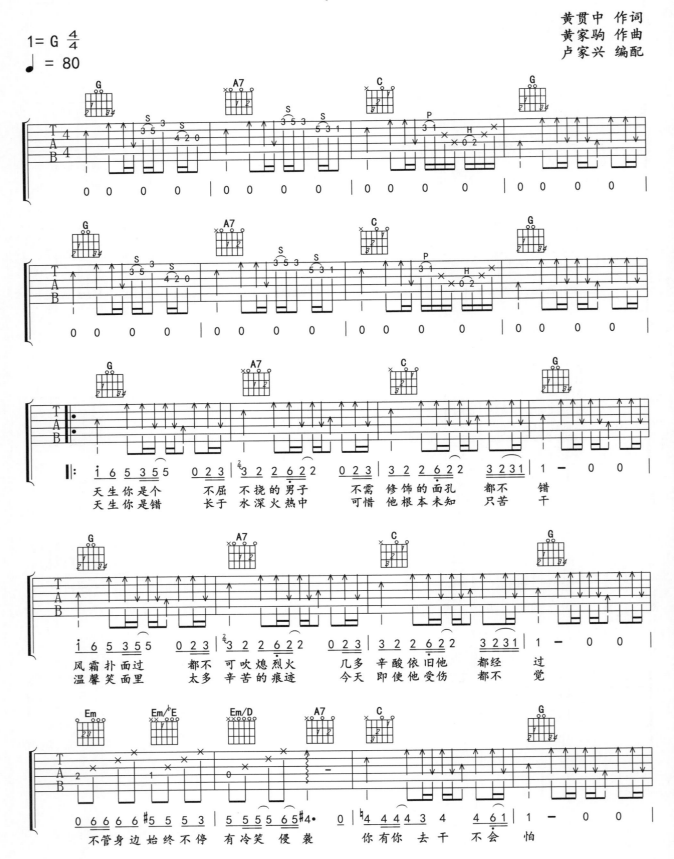

256

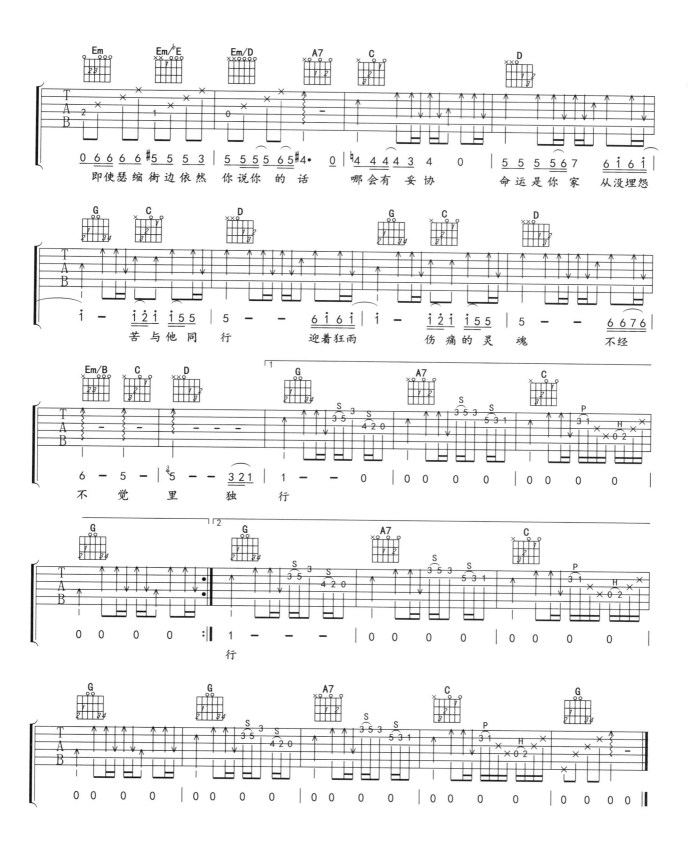

即使蜷缩街边依然 你说你的话 哪会有妥协 命运是你家 从没埋怨

苦与他同行 迎着狂雨 伤痛的灵魂 不经

不 觉 里 独 行 行

行

独奏曲四首

爱的罗曼史

吉他独奏曲

1= G $\frac{3}{4}$ 转1= E $\frac{3}{4}$

e小调转E大调

♩ = 80

佚名 作曲

卢家兴 编配

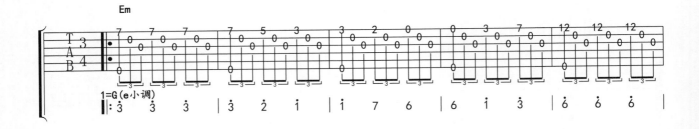

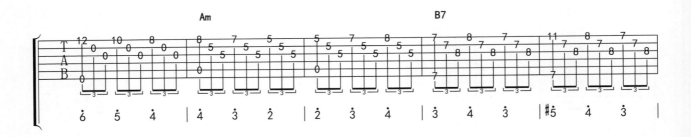

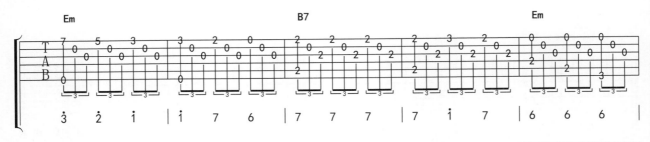

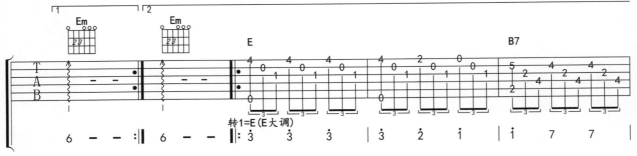

258

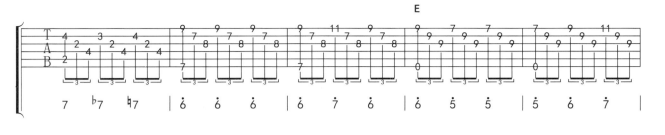

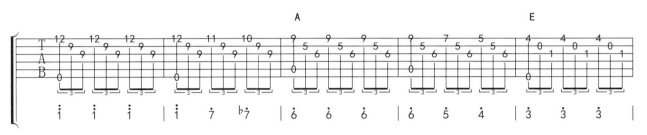

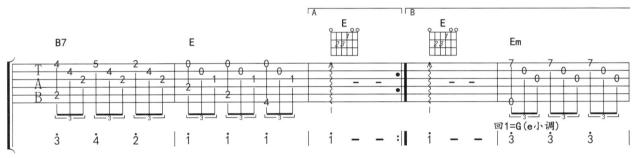

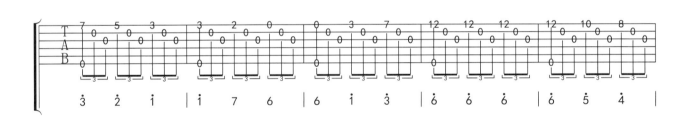

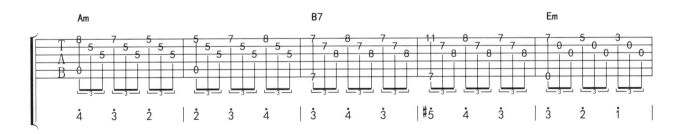

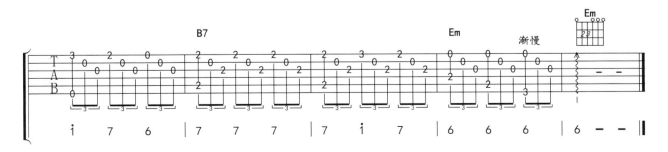

南屏晚钟

董运昌吉他独奏版

<div align="right">

王福龄 作曲

卢家兴 编配

</div>

1= C 4/4

♩ = 140

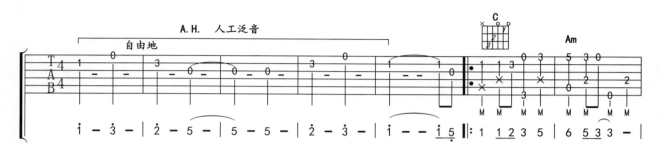

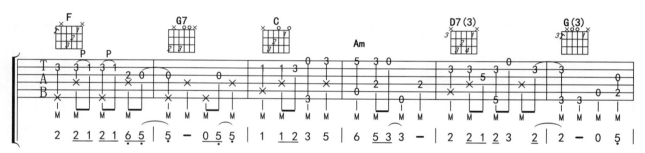

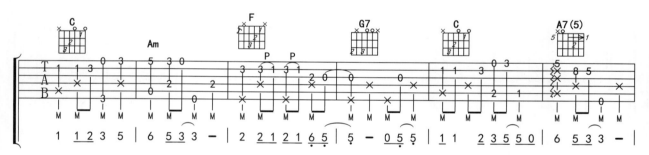

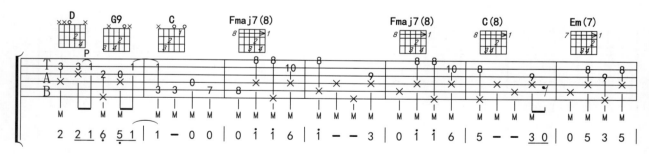

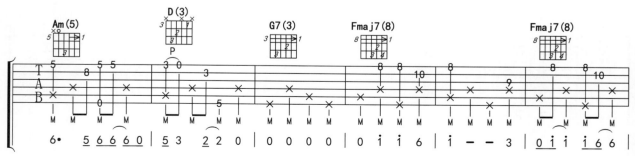

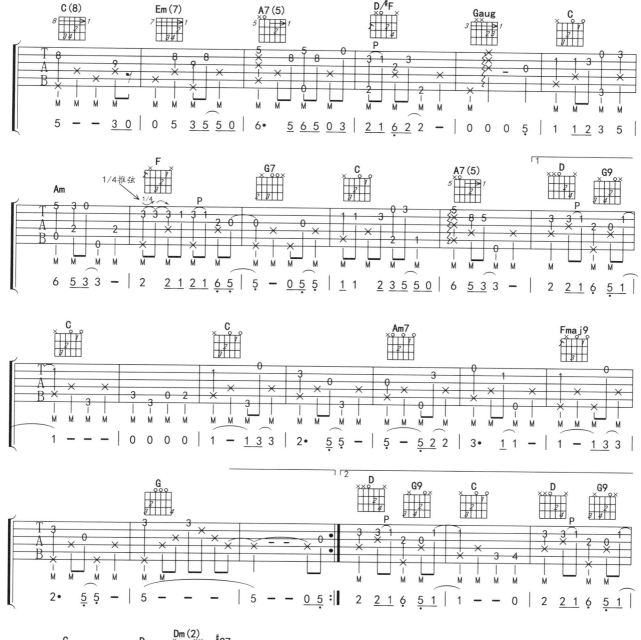

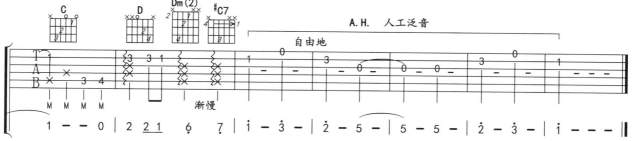

弹奏提示

（1）本曲的开始和结尾部分是一样的，需弹人工泛音，节奏较为自由；

（2）整曲④～⑥弦（除结尾处）都需使用右手闷音技巧。

追梦人

吉他独奏改编

罗大佑 作曲
卢家兴 编配

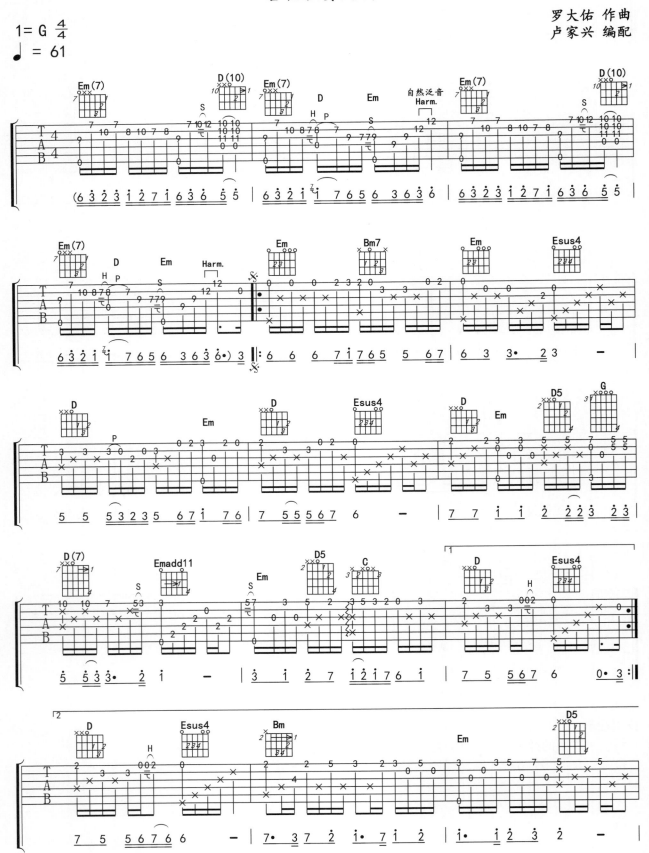

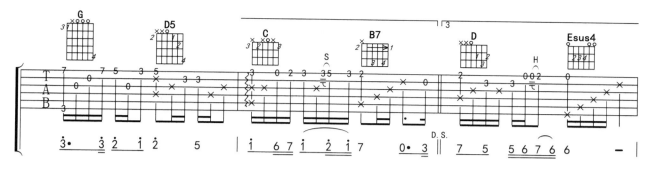

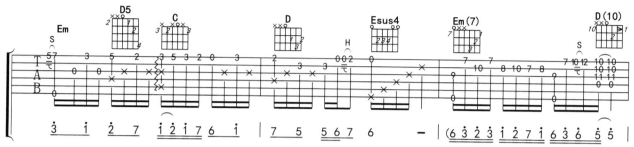

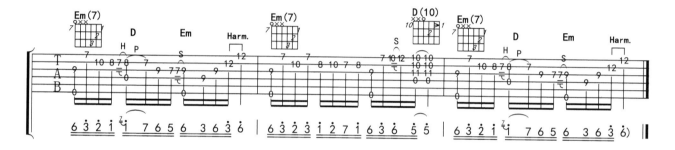

弹奏提示

（1）原曲为 1=E（#c 小调），改编后使用 1=G（e 小调）指法弹奏；

（2）曲中 G 和弦跨度为 3～7 品，手指不够长的朋友可以选择使用变调夹夹 2 品，整体升高一个全音来演奏。

奇异的关联

双吉他练习版

1= G $\frac{4}{4}$ 转 1= $^\flat$B $\frac{4}{4}$

G大调转g小调

♩ = 87

[法]尼古拉·德·安捷罗斯 作曲

卢家兴 编配

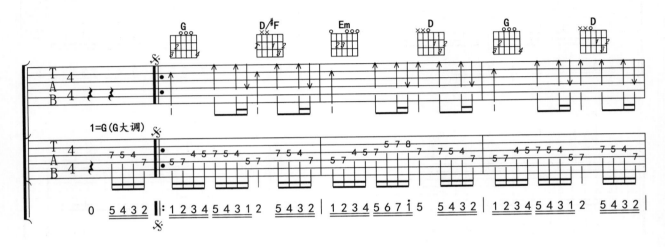

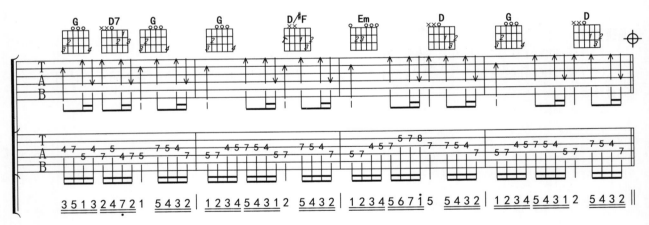

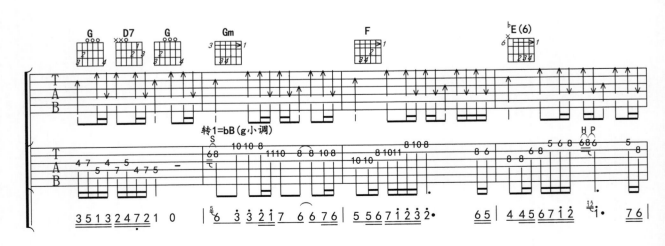

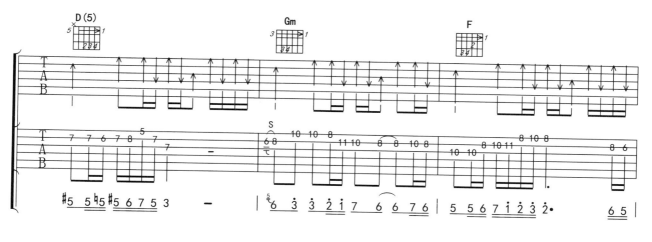

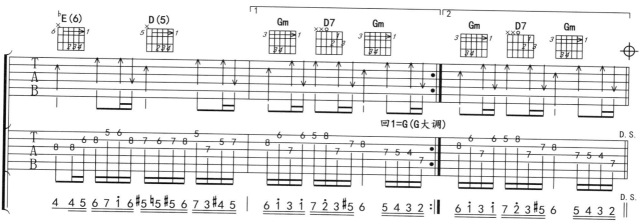

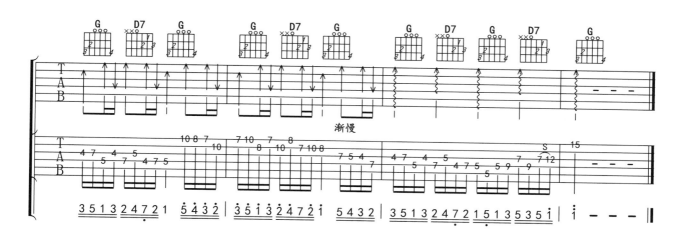

第一章 | 音

在宇宙中存在着各种各样的声音，人耳能听到声音的频率范围约为：20—20kHz，当振动频率小于20Hz 或大于 20kHz 时人耳是无法听到的，如蝙蝠的发声频率为 10k—120kHz，所以有时能听到它的声音有时则完全听不到，我们这里所指的"音"主要是构成音乐的"音"。

一、音的特性

1. 音的高低
音高是由发声体在一定时间内的振动频率（振动次数）来决定的。振动次数多，音则高；振动次数少，音则低。

2. 音的长短
音的长短是由发声体振动延续的时间决定的，时间长音则长，时间短音则短。

3. 音的强弱
音的强弱通俗来讲可以理解为声音的大小，是由发声体振动的幅度来决定的。其振动的幅度大则强，音量也大；幅度小则弱，音量也小。

4. 音的音色
音色是由发声体的形状和材质决定的，如钢质或木质的发声体以及他们不同的形状，都会造成不同的音色，就好比我们每个人的声带都是不一样的，所以说话唱歌的声音音色也不一样。

二、音名和唱名

音乐虽然是由众多不同音高的音组成的，但它们都是以 7 个"基本音"来循环重复的，这七个基本音的名称为"音名"，分别用 C、D、E、F、G、A、B 来表示，唱名分别为 Do、Re、Mi、Fa、Sol、La、Si（Ti），它们分别对应 7 个简谱音符：1、2、3、4、5、6、7。

以 C 大调（1=C）为例：

音名：	C	D	E	F	G	A	B	C
唱名：	Do	Re	Mi	Fa	Sol	La	Si（Ti）	Do
简谱：	1	2	3	4	5	6	7	i

三、简谱音符的表示方式

在音乐中，简谱是由七个基本音符重复循环的，当对应音名相同、音高不同的音时，需要在音符上下添加黑点来区分。无黑点的音称为"中音"，下加一点为"低音"，下加两点为"倍低音"，下加三点为"超低音"，上加一点为"高音"，上加两点为"倍高音"，上加三点为"超高音"。

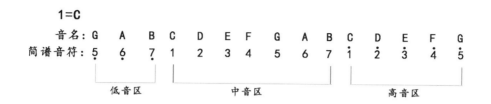

图1

如图 1 所示，低音区的 5 与中音区的 5 音名相同，但音高不同，后者比前者高了一个八度（见乐理篇第二章）。

四、半音与全音

在音乐中，人耳能清楚辨别的音高的最小单位为"半音"，1 个半音 + 1 个半音 = 1 个全音，下面我们来看音乐体系里的"全半"关系：

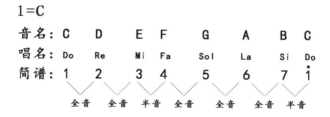

图2

如图 2 所示，除了 3—4 和 7—i 外，其他相邻的两个音都是全音，即两个半音组成。在吉他指板上相邻两个品格的音是半音，相隔一个品格的音为全音，如①弦的二品至三品的音是半音关系，二品至四品为全音。

五、变化音与等音

1. 变化音

由于一个全音是两个半音组成的，如 C—D 是一个全音，那么比 C 高半音、比 D 低半音的音为变化音，用升号"#"或降号"♭"来标记，表示在原来的音高基础上升高半音或降低半音，如：

C升高半音后为：#C（读作升C）　　　D降低半音后为：♭D（读作降D）

1升高半音后为：#1（唱作升Do）　　　2降低半音后为：♭2（唱作降Re）

267

2. 等音

当我们用"♯"或"♭"来标记变化音时，会发现每个变化音都有两个不同的名称，这两个不同名称的音，实际音高相同，只是名称不同，这两个音称为等音，如：

$$^\sharp C = {}^\flat D \qquad\qquad {}^\sharp D = {}^\flat E \qquad\qquad {}^\sharp F = {}^\flat G$$

$$^\sharp 1 = {}^\flat 2 \qquad\qquad {}^\sharp 2 = {}^\flat 3 \qquad\qquad {}^\sharp 4 = {}^\flat 5$$

六、十二平均律

当写出一个八度内的基本音后，再把所有的全音细分出半音，这时我们会发现八度内以半音为单位可平均分为十二份，这种定律称之为"十二平均律"，如图 3 所示。

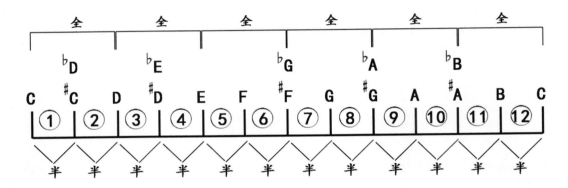

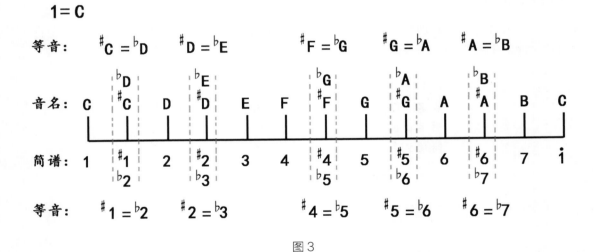

图 3

吉他上的指板就可以很形象地体现出"十二平均律"，每根弦的空弦音与 12 品音都是八度关系，其中包含十二个半音，即六个全音。

七、音的长短

音乐是由不同长短时值的音组成的，在乐谱中通过在音符上加"加时线、减时线、延音线、附点"等符号来表示音的时值。不同时值的音符组合在一起形成不一样的节奏（拍子），不同的节奏组合形成各式各样的音乐风格（见实战篇第二课）。

第二章 | 音程

一、旋律音程与和声音程

两个音之间的距离叫做"音程"，其中低的音称为"根音"，高的音称为"冠音"。

1. 旋律音程：先后奏响（或唱响）的两个音称为旋律音程。

$$\overset{\cdot}{6} — 1 \qquad\qquad 1 — 3 \qquad\qquad 2 — 4$$

根音 冠音 　　　　根音 冠音 　　　　根音 冠音

2. 和声音程：同时奏响（或唱响）的两个音称为和声音程。

1 冠音 　　　　　3 冠音 　　　　　4 冠音

$\overset{\cdot}{6}$ 根音 　　　　　1 根音 　　　　　2 根音

音程的读法为先读根音后读冠音。

二、音程的度数与音数

1. 度数：表示音与音之间的距离，单位用"度"表示。

同音之间的距离为一度，如：1—1、2—2、3—3、4—4 等；

相邻的两个音为二度，如：1—2、2—3、3—4、4—5 等；

以此类推，如：1—3、2—4 为三度；

1—4、2—5、3—6 为四度；

1—5 为五度；

1—6 为六度；

1—7 为七度；

1—$\dot{1}$ 为八度；

1—$\dot{2}$ 为九度……

2. 音数：表示音与音之间全音和半音的数量，一个半音为 $\frac{1}{2}$ 个音数，一个全音为 1 个音数，如 3—4、7—$\dot{1}$ 音数为 $\frac{1}{2}$，1—2、2—3 音数为 1，2—4、7—$\dot{2}$ 音数为 $1\frac{1}{2}$，以此类推。

三、音程的性质

不同的度数和不同的音数又将音程分为大、小、纯、增、减音程，如下表所示：

269

音程名称	音数	举例
纯一度	0	1—1 2—2 3—3 4—4 5—5 6—6 7—7
小二度	$\frac{1}{2}$	3—4 7—i̇
大二度	1	1—2 2—3 4—5 5—6 6—7
小三度	$1\frac{1}{2}$	2—4 3—5 6—i̇ 7—2̇
大三度	2	1—3 4—6 5—7
纯四度	$2\frac{1}{2}$	1—4 2—5 3—6 5—i̇ 6—2̇ 7—3̇
增四度	3	4—7
减五度	3	7—4̇
纯五度	$3\frac{1}{2}$	1—5 2—6 3—7 4—i̇ 5—2̇ 6—3̇
小六度	4	3—i̇ 6—4̇ 7—5̇
大六度	$4\frac{1}{2}$	1—6 2—7 4—2̇ 5—3̇
小七度	5	2—i̇ 3—2̇ 5—4̇ 6—5̇ 7—6̇
大七度	$5\frac{1}{2}$	1—7 4—3̇
纯八度	6	1—i̇ 2—2̇ 3—3̇ 4—4̇ 5—5̇ 6—6̇ 7—7̇

四、增音程与减音程

1. 增音程：在大音程或纯音程的基础上扩大一个半音称为增音程，如 1—2 扩大半音后变为 1—#2（增二度）。

2. 减音程：在小音程或纯音程的基础上缩小一个半音称为减音程，如 3—5 缩小半音后变为 3—♭5（减三度）。

3. 倍增音程与倍减音程：在增音程或减音程基础上再扩大或缩小一个半音称为倍增或倍减音程。

五、音程的转位

音程中的根音与冠音相互颠倒，称为音程的转位，转位时需将原位音程中的根音移高八度，或将冠音移低八度。如：

<div align="center">

1 冠音　　　　　　5 冠音

5̣ 根音　　　　　　1 根音

原位音程　　　　　转位音程

</div>

音程转位后，度数也会随之发生改变，如三度音程转位后变成六度音程，二度音程转位后变成七度音程，大音程转位后变成小音程，纯音程转位后依然是纯音程，增音程转位后变成减音程，减音程转位后变成增音程。由此得出一个规律，原位音程与转位后的音程度数总和为9，因此，我们利用以下公式可以快速计算出转位后的音程度数。

9 - 原位音程度数（大、小、增）= 转位后音程度数（小、大、减）

9 - 原位音程度数（小、大、减）= 转位后音程度数（大、小、增）

9 - 原位音程度数（纯）= 转位后音程度数（纯）

六、和声音程的协和性

按照和声音程在听觉上的音响差异，音程可分为"协和音程"与"不协和音程"两大类。

1. 协和音程：协和音程的听觉效果比较融合、悦耳，协和音程又分为以下三种：

●极完全协和音程：如纯一度（声音完全合一）、纯八度（声音几乎完全合一）；

●完全协和音程：如纯四度、纯五度；

●不完全协和音程：如大三度、小三度、大六度、小六度。

2. 不协和音程：不协和音程的听觉效果不融合，比较刺耳，如大二度、小二度、大七度、小七度及所有增减音程。

3. 音程的协和性在转位之后不会改变，协和音程转位后仍是协和音程，不协和音程转位后仍是不协和音程。

第三章　调式

一、调式与音阶

由几个不同音高的音，以主音为中心，按照一定的音高关系组建起来的体系，叫做调式。

调式中的各个音按照高低次序，从主音到相邻八度的主音进行排列，形成"音阶"，音阶由低向高进行时称为"上行音阶"，由高向低进行时称为"下行音阶"。

上行音阶：1 2 3 4 5 6 7 i

下行音阶：i 7 6 5 4 3 2 1

二、大调式

大调式是由七个音组成的调式，它的主音为 1（Do），用大调式写作的音乐作品具有明朗、热烈的色彩，大调式分为自然大调式、和声大调式、旋律大调式三种。

在大调式的音阶中每个音都代表一个独立的音级，级数用罗马数字（ I 、 II 、 III 、 IV 、 V 、 VI 、 VII ）表示。

唱名：	Do	Re	Mi	Fa	Sol	La	Si（Ti）	Do
音阶：	1	2	3	4	5	6	7	i
级数：	I	II	III	IV	V	VI	VII	I

1. 自然大调式

自然大调式的音阶中不存在变化音，它是大调式的基本形式，使用最为普遍。

1 2 3 4 5 6 7 i 7 6 5 4 3 2 1

　　　　上行　　　　　　　　下行

2. 和声大调式

和声大调的音阶是在自然大调式的基础上将六级音降低半音，使之与七级音形成增二度音程。

　　　　　　　　增二度　　　增二度

1 2 3 4 5 ♭6 7 i 7 ♭6 5 4 3 2 1

　　　　上行　　　　　　　　下行

3. 旋律大调式

旋律大调音阶上行时与自然大调式相同，下行时将六级与七级音都降低半音。

1 2 3 4 5 6 7 i ♭7 ♭6 5 4 3 2 1

　　　　上行　　　　　　　　下行

三、小调式

小调式也是由七个音组成的调式，它的主音为 6（La），用小调式写作的音乐作品具有柔和、暗淡的色彩，小调式分为自然小调式、和声小调式、旋律小调式三种。

在小调式的音阶中每个音也同样代表一个独立的音级，级数用罗马数字（Ⅰ、Ⅱ、Ⅲ、Ⅳ、Ⅴ、Ⅵ、Ⅶ）表示。

1. 自然小调式
自然小调式的音阶中不存在变化音，它是小调式的基本形式，使用最为普遍。

2. 和声小调式
和声小调也是较为常见的一种小调式，在自然小调式的基础上将七级音升高半音，使之与六级音形成增二度音程。

3. 旋律小调式
旋律小调的音阶上行时要将六级与七级音都升高半音，下行时要将六级与七级音都还原（♮为还原符号），使其与自然小调式下行相同。

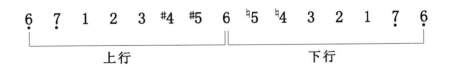

四、调号

在音乐作品中，每个基本音级和变化音级都可以成为调式的主音，因此产生了很多音高位置不同的调。调号是表明调的记号，即表示该调中 1（Do）的音高位置，如 1=C、1=D、1=E 等。通过学习"十二平均律"，我们知道乐音体系是由七个基本音级 C、D、E、F、G、A、B 及五个变化音级 #C（或 bD）、#D（或 bE）、#F（或 bG）、#G（或 bA）、#A（或 bB）组成的。因此分别以它们作为主音，可

272

以得出以下十二个调号。

1=C	1=♯C 或 1=♭D
1=D	1=♯D 或 1=♭E
1=E	
1=F	1=♯F 或 1=♭G
1=G	1=♯G 或 1=♭A
1=A	1=♯A 或 1=♭B
1=B	

调号只能表明调式中 1（Do）的音高位置，而不能明确表示是大调或小调，比如 1=C 既可以表示 C 大调，也可以表示 a 小调，因为 C 大调与 a 小调主音虽然不同，但两调中 1（Do）的音名都是 C，因此严格来讲一共有二十四个调，包含十二个大调及十二个小调。

五、关系大小调

在自然调式中，音阶组成音及调号相同的大调式和小调式，称为关系大小调。由于关系大小调只是主音不同，所以在很多音乐作品中，它们经常相互交替使用。

十二个大调及对应的十二个关系小调：

C 大调——a 小调	B 大调——♯g 小调
D 大调——b 小调	♭D 大调——♭b 小调
E 大调——♯c 小调	♭E 大调——c 小调
F 大调——d 小调	♭G 大调——♭e 小调
G 大调——e 小调	♭A 大调——f 小调
A 大调——♯f 小调	♭B 大调——g 小调

六、调式中各音的名称

大调：	1	2	3	4	5	6	7	i·
小调：	6·	7·	1	2	3	4	5	6
级数：	Ⅰ	Ⅱ	Ⅲ	Ⅳ	Ⅴ	Ⅵ	Ⅶ	Ⅰ
名称：	主音	上主音	中音	下属音	属音	下中音	导音	主音

第四章 | 和弦

一、和弦的概念

由三个或三个以上不同音高的音叠置起来，并同时发声产生的共鸣，被称为"和弦"或者"和声"。

二、三和弦

由三个音按照三度音程关系叠置起来的和弦，称为三和弦，三和弦又分为大三和弦、小三和弦、增三和弦和减三和弦。和弦名称是根据根音而定的，如根音为 C 的大三和弦名称即为"C"和弦，根音为 D 的小三和弦名称为"Dm"和弦。

●大三和弦：根音到三度音为大三度，三度音到五度音为小三度，根音到五度音为纯五度。
　公式：大三度 + 小三度 = 大三和弦

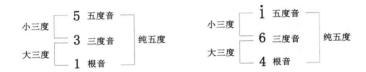

●小三和弦：根音到三度音为小三度，三度音到五度音为大三度，根音到五度音为纯五度。
　公式为：小三度 + 大三度 = 小三和弦

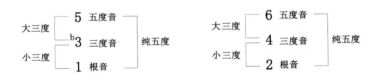

●增三和弦：根音到三度音为大三度，三度音到五度音为大三度，根音到五度音为增五度。
　公式为：大三度 + 大三度 = 增三和弦

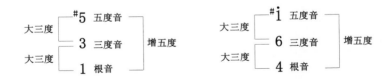

●减三和弦：根音到三度音为小三度，三度音到五度音为小三度，根音到五度音为减五度。
　公式为：小三度 + 小三度 = 减三和弦

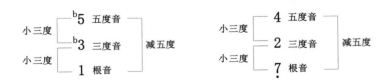

三、顺阶和弦

分别以调式中的每个音级作为根音，按照三度音程关系叠置起来的和弦，称为顺阶和弦，第一音级上和弦称为一级和弦，第二音级上的和弦称为二级和弦，以此类推。

以 C 调顺阶和弦为例（其他调可用相同的方法推导得出）：

五度音：	5	6	7	i̇	2̇	3̇	4̇
三度音：	3	4	5	6	7	i̇	2̇
音阶（根音）：	1	2	3	4	5	6	7
和弦级数：	I	II	III	IV	V	VI	VII
和弦名称：	C	Dm	Em	F	G	Am	Bdim

四、其他常见和弦

在三和弦的基础上继续往上叠加三度音或非三度音，又能得到七和弦、九和弦、十一和弦、六和弦以及挂留和弦等常见和弦，下面我们就以表格的形式为大家列举出常见的各种和弦名称、组成音及念法。

以 C 系列和弦为例：

和弦标记	组成音	音程关系	和弦名称
C	1 3 5	大三度＋小三度	C 和弦（C 大三和弦）
Cm	1 ♭3 5	小三度＋大三度	Cm 和弦（C 小三和弦）
C7	1 3 5 ♭7	大三度＋小三度＋小三度	C 七和弦
Cmaj7	1 3 5 7	大三度＋小三度＋大三度	C 大七和弦
Cm7	1 ♭3 5 ♭7	小三度＋大三度＋小三度	Cm 七和弦
Cm7-5	1 ♭3 ♭5 ♭7	小三度＋小三度＋大三度	Cm 七减五和弦
C9	1 3 5 ♭7 2̇	大三度＋小三度＋小三度＋大三度	C 九和弦
Cm9	1 ♭3 5 ♭7 2̇	小三度＋大三度＋小三度＋大三度	Cm 九和弦
Cadd9	1 3 5 2̇	大三度＋小三度＋根音的九度音	C 加九和弦
Cmaj9	1 3 5 7 2̇	大三度＋小三度＋大三度＋小三度	C 大九和弦
C6	1 3 5 6	大三度＋小三度＋大二度	C 六和弦
Csus4	1 4 5	纯四度＋大二度	C 挂四和弦
Csus2	1 2 5	大二度＋纯四度	C 挂二和弦
C7sus4	1 4 5 ♭7	纯四度＋大二度＋小三度	C 七挂四和弦
C11	1 3 5 ♭7 2̇ 4̇	大三度＋小三度＋小三度＋大三度＋小三度	C 十一和弦
C13	1 3 5 b7 2̇ 4̇ 6̇	大三度＋小三度＋小三度＋大三度＋小三度＋大三度	C 十三和弦
Cdim 或 C-	1 ♭3 ♭5	小三度＋小三度	C 减三和弦
Caug 或 C+	1 3 #5	大三度＋大三度	C 增三和弦
Cdim7	1 ♭3 ♭5 ♭♭7	小三度＋小三度＋小三度	C 减七和弦

以上只是 C 系列和弦中最常见的一部分，希望大家能举一反三，通过对照上面表格里相应的和弦组成音、音程关系及名称，能写出其他和弦名称及组成音，如 G7 和弦在 C 调里组成音应该是大三度＋小三度＋小三度，即组成音应该是 5̣ 7 2 4，以此类推。

五、复合和弦

当一个和弦使用其他音代替原来的根音时，这类和弦叫做"复合和弦"。复合和弦又分为"转位和弦"与"分割和弦"。

转位和弦：转位和弦是用和弦组成音内的其中一个音代替原来的根音，如 C 和弦组成音为 1 3 5（C E G），当以 3 为最低音时组成音为 $\dot{3}$ 1 5，这是 C 和弦的第一转位和弦，由于最低音已变成"E"，所以和弦名称记为"C/E"；当以 5 为最低音时组成音为 $\dot{5}$ 1 3，这是 C 和弦的第二转位和弦，由于最低音已变成"G"，所以和弦名称记为"C/G"。

分割和弦：分割和弦是用和弦组成音之外的音代替原来的根音，如 C 和弦用 F 当最低音，和弦名称记为"C/F"；Am 和弦用 G 当最低音，和弦名称记为"Am/G"，其他同理。

六、新和弦指法的推导方法

1. 通过和弦组成音推导

首先要先写出该和弦的组成音，以不常用的"♭E"和弦为例，其组成音对应的音名分别为♭E、G、♭B，理论上说，我们只要在指板上找到这三个音名的位置，就可以得到♭E 和弦的指法，如：

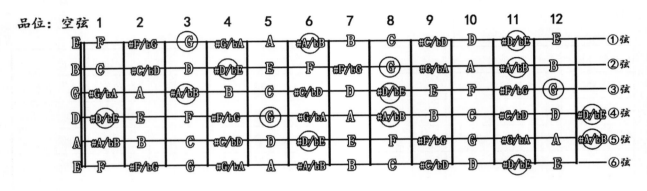

图 4

如图 4 所示，指板中的♭E、G、♭B 已均用圆圈标出，分别以④⑤⑥弦上的"♭E"为根音，可以得到以下四个和弦指法。

通过对和弦指法的观察，不难看出，如果我们抛开 1 指（食指）不管，只看 234 指的指法，就会发现这些都是我们学过 D、C、A、E 的指法，甚至后面两个大横按的指法也与之前学的 B、F 和弦指法相同，只是在指板上按弦的位置不同，那吉他上的和弦与和弦之间的指法是否存在某种联系或者规律呢？这也是接下来我们将要讲解的内容。

2. 通过已知和弦指法推导

这个方法可以抛开其组成音不管，只要记住 C、D、E、F、G、A、B 及其中变化音名之间的全半关系即可，即只需要找到已知和弦的根音位置，然后整体手型移动到指板上新的位置，就可以得到新的和弦指法，是一个相对便捷的方法。

●封闭和弦推导：分别以 F、B7（2）为例，括号内数字表示品，如 B7（2）表示在二品的 B7 和弦，如图 5A、图 5B 所示。

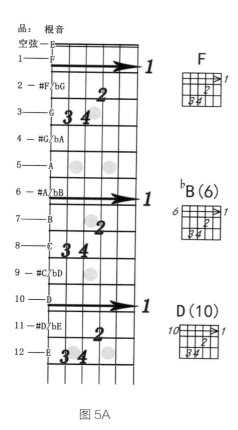

图 5A

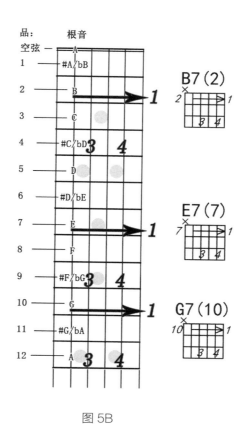

图 5B

用 F 和弦的指法，整体在指板上移动到不同的位置即得到不同的和弦，以根音命名，如图 5A 中，移至 6 品即得到 6 品的 bB 和弦，移至 10 品即得到 10 品的 D 和弦；用 2 品的 B7 和弦的指法，移至 7 品即得到 7 品的 E7 和弦，移至 10 品即得到 10 品的 G7 和弦。此方法原指法是大和弦推导出来即为大和弦，小和弦推导出来即为小和弦，其他七和弦、九和弦等同理。

● 开放和弦推导：中高把位的开放和弦主要是以④⑤⑥弦空弦为根音的和弦，即 D、A、E 系列和弦，如：

如图 6 所示，同一个和弦在不同把位都有不同的指法，此种指法在弹奏时注意禁弹音即可，我们只列举了其中三种指法，其余的指法希望你自己动手去推导，比如 Dm、Am、Em。

请分别用 D（5）、D（10）、A（5）、E（7）的开放和弦与其封闭和弦指法作对比，并找到其中的指法关系。

总之，只要你愿意花时间去思考、摸索，你会从中得到自己独到的理解和经验。

图 6

第四章 和弦

277

第五章 变调

在实际弹唱过程中，你会发现有些歌谱并不适合自己的嗓音，原调常会太高或太低，或是男生的歌改女生唱，女生的歌改男生唱，这种情况下使用原调和弦指法来伴奏，演唱将会非常吃力。通过本章的学习，你将掌握如何选用适合自己的调来伴奏。

一、通过变调夹变调

1. 变调夹的原理

"变调夹"又称"移调夹"，英文叫"Capo"，顾名思义，是主要用于变调的工具，其原理也很简单，变调夹夹在吉他品格上之后，吉他整体的音会比原来高，用原调相同的和弦指法演奏出来的音也整体升高了，从而达到快速变调的目的。

2. 调的推算

由于吉他指板上每升高一个品格，音高升高半音，两个品格是两个半音（一个全音），所以通过上面"十二平均律"的图即图7A我们可以得出，以原调1=C的歌曲为例，当变调夹夹在一品后，弹奏指法不变，但实际音高整体已经升高半音，因此使用变调夹夹一品后实际的调应该是1=#C或♭D，变调夹夹二品后实际的调是1=D，以此类推。

十二平均律

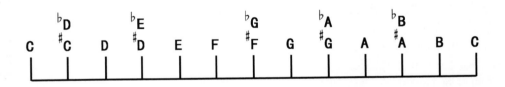

图7A

我们也可以用同样的方法推算出其他调的指法在使用变调夹后，其调的变化情况，例如：当原调为1=D，变调夹夹二品后使用原来的指法，实际的调变为1=E，其他调类推，如图7B所示。

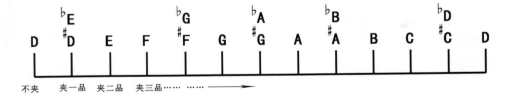

图7B

虽然使用变调夹让我们变调变得非常便捷，但在使用变调夹的过程中还须注意尽量控制在第七品以内，即最好不要超过原调的五度，因为七品以上声音整体会变单薄，吉他的伴奏效果会大大降低，且越往后的品格越少，演奏有局限性。

在很多情况下，比如当原调是1=D，要降为1=C时，理论上可以通过变调夹夹十品用原调指法来弹奏，然后演唱时用低八度演唱即可，但你会发现吉他声音共鸣效果会非常差，且不容易按弦，因此变调夹并不能完全满足我们的变调需求，或者说变调的效果并不是最好，由此，就引申出了下面要讲的内容："通过替换和弦变调"。

278

二、通过替换和弦变调

1. 调与调之间级数与和弦的关系

顺接和弦对照表

调号/级数	I	II	III	IV	V	VI	VIII
1=C（大调）	C	Dm	Em	F	G	Am	Bdim
1=D	D	Em	#Fm	G	A	Bm	#Cdim
1=E	E	#Fm	#Gm	A	B	#Cm	#Ddim
1=F	F	Gm	Am	♭B	C	Dm	Edim
1=G	G	Am	Bm	C	D	Em	#Fdim
1=A	A	Bm	#Cm	D	E	#Fm	#Gdim

以上是民谣吉他弹奏中常用的几个大调和它们的顺接和弦，可以看出，每个调一至七级对应的和弦都是固定的。

2. 替换相应级数的和弦

既然每个调的一至七级都有固定的和弦，因此我们只需将歌谱中原调的指法按照和弦级数走向写出来，然后再用想要变的调对应的相同级数的和弦替换掉原调的和弦，即可得到新调的和弦，并用变调后的和弦指法进行弹奏，以达到变调的目的。

以歌曲《蓝莲花》为例，若将原调 1=D 降低全音，即用 1=C 和弦指法弹奏，主要分两个步骤。

第一步：将原调 1=D 用的和弦以级数的形式写出

1=D $\frac{4}{4}$

这四个小节原调的和弦进行为：D—G—D—A，级数为：I—IV—I—V。

第二步：将 1=C 对应的级数和弦替换

1=C $\frac{4}{4}$

在 1=C 调中，级数 I—IV—I—V 分别对应的是 C—F—C—G，因此最后将 C—F—C—G 替换掉原调和弦 D—G—D—A，即得到了变调后的和弦进行。

同理，我们用同样的方法将 1=D 变调为 1=G 的和弦。

1=G $\frac{4}{4}$

以上列举的都是三和弦，若原调用到七和弦、九和弦或其他，变调后是不是也是七和弦呢？答案当肯定的，以 1=C 为例，原调进行为 C—Am7—F—G7，变为 1=F 后和弦应使用 F—Dm7—♭B—C7。

小调级数虽对应的和弦不同，但道理相同，不论大小调，以大调的"顺接和弦对照表"为准，进行替换操作即可。

3. 变调夹与替换和弦同时使用

原调 1=D 变调为 1=E，除了可以用变调夹变调或直接替换和弦变调外，通过上面内容的学习，我们又学会了另外一种方法，即变调夹夹四品，用 1=C 的指法。

三、通过降低吉他定音变调

此方法与用变调夹变调的方法正好相反，通过降低吉他定音（①—⑥弦 E B G D A E）的音高，用原调指法弹奏将得到比原调更低的调，但由于考虑到琴弦的张力问题，一般最多降低两个半音（一个全音）调弦即可。

如：原调 1=C 变调为 1=B，C 比 B 高半音，因此把空弦音整体降半音调弦后，①—⑥弦音高变为♭E、♭B、♭G、♭D、♭A、♭E，此时用原调 1=C 指法弹奏出的实际音高为 1=B。

又如：原调 1=G 变调为 1=F，G 比 F 高全音，因此把空弦音整体降全音调弦后，①—⑥弦音高变为 D A F C G D，此时用原调 1=G 指法弹奏出的实际音高为 1=F。

第一章 | 吉他的选购及保养

一、吉他的选购

1. 预算

购买吉他之前，我们要根据自己的实际情况定一个心理价位，因为民谣吉他价格从几百元至数万元不等，而不同价位的琴主要体现在木材的选用及做工。

目前市面上民谣吉他从配置上大致可有以下划分。

● 合板吉他：一千元以内

● 面单吉他：一千元至三四千元

● 全单吉他：四五千至数万元

了解价格后，对品牌配置等问题可以通过弹琴的朋友、老师或网络上进行了解，接下来就在同价位中"货比三家"，最终选择购买一把性价比相对高的琴。

初学的朋友选购吉他时应考虑两大基本要求，即手感和音准，这点非常的重要。试想如果你买到了一把非常难按弦且音不准的琴，在你对吉他不够了解的情况下，会觉得吉他难弹难学，还没开始学琴就直接扼杀了学习吉他的兴趣。

据个人经验，笔者建议低于两三百的琴不要考虑，这个价位容易买到所谓的"练习琴"，在国内我们通常见到的大多数38、39寸木吉他，外形像古典吉他又像民谣吉他，也就是通常所说的"练习琴"从木料材质到结构、做工、声学效果和手感舒适度都比较差，只是为了适应国内市场的消费水平而应运而生的一种廉价的入门型产品，因此强烈建议朋友们尽量不要选购此类吉他。

2. 购买途径

● 实体店购买

优点：可以直观看到琴，听到音色；

缺点：部分琴行会主推一些质量不好而利润较高的琴，价格不透明，虽然你可以现场试弹，但如

果你是初学者也试不出所以然，相对容易买到货次价高的琴。

●网店购买

优点：价格相对透明，品牌琴居多，价格统一；

缺点：只能通过图片和试听音频、视频了解琴，且涉及到快递运输损坏等问题，解决时间周期较长。

笔者建议，可以通过网上找到自己喜欢且有购买意向的品牌和型号，查询好网络价格，然后去有销售这款琴的实体店试琴砍价，如果身边有懂琴的朋友最好同行，试琴满意就可以和老板谈价了，最终价格与网络价相同或相差不大可以考虑在实体店购买，如果价格相差过大，建议在网店购买（优先考虑网店的综合信誉评分，选择买家评价较高的店）。

3. 尺寸及颜色的选择

选琴时要根据自己的身高体型选择合适自己的尺寸，通常来说一般选择41寸较多，41寸也是标准民谣吉他尺寸，若你身材相对矮小选择40寸即可。

民谣吉他的颜色主要以原木色为主，另有黑色、红色、绿色、混合色等，如果你打算购买1000以内的合板琴，笔者建议尽量选择原木色，因为原木色可以清晰直观地看到木材的纹路，而其他涂上厚厚的五颜六色油漆的面板上，油漆会掩盖掉木材本身的一些缺陷和瑕疵，且漆面太厚会影响到木材板面的共振，因此音色也会相对比原木色的差。

4. 原声及电箱的选择

买原声吉他或电箱吉他主要根据自身的需求而定，据个人经验，笔者建议先购买原声吉他，待以后需要上台表演的时候，再另外购买拾音器安装，价格上也相对划算，不过前提是你自己要有一定的动手能力；如果你购买吉他主要用途是演出，且你不会或者不想自己动手安装拾音器的话，就直接购买电箱吉他即可。

二、吉他的保养

1. 使用时轻拿轻放，避免磕碰，不要将琴靠在墙上，尽量放在吉他支架上；

2. 日常注意保持琴体、琴弦清洁，养成弹琴前洗手的好习惯，琴弦生锈会大大降低其寿命，如果琴弦已生锈，请更换新琴弦；

3. 避免高温暴晒和潮湿，吉他长期处于高温或湿度过高的环境中，木材容易变形，胶水拼接处容易脱落和松动；

4. 长时间不弹琴时，把琴弦适当松一些，避免由于琴弦长时间的拉力使琴颈变形，并将琴装入吉他包或琴盒中；

5. 不要为琴上漆、打蜡，以免影响共鸣效果；

6. 保养吉他最好的方法就是每天弹它。

三、吉他周边配件

1. 拨片：又称匹克（Pick），使用拨片弹奏的声音明亮悦耳，有较强的穿透力，所以是电吉他及民谣吉他演奏中常用的工具之一。

2. 背带：背带可在站着弹奏吉他时使用。

3. 调音器：电子校音的调音器精准方便，适用于舞台演出前的调音和平常调音，也可以在手机上安装调音器APP，使用方法相同。

4. 变调夹：在弹奏指法不变的情况下，使用变调夹可以快速、便捷地达到变调目的。

5. 琴弦：吉他的琴弦属于易耗品，吉他上的琴弦若已生锈，需更换新琴弦，使吉他保持良好的音色。

6. 吉他架：吉他日常应放置在吉他架上，这样琴体不易倾倒，防止磕碰。

7. 卷弦器：卷弦器在更换琴弦时使用，可以提高拆弦和装弦的效率。

8. 谱架：看谱弹奏时使用，常用于琴房、排练室、录音室及舞台等。

9. 吉他包：方便携带吉他出行，对吉他有一定保护作用。

1. 拨片

2. 背带

3. 调音器
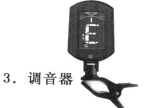

4. 变调夹

5. 琴弦

6. 吉他架

7. 卷弦器

8. 谱架

9. 吉他包

第二章 | 如何更换新琴弦

琴弦是易耗品，琴弦生锈或者发生断弦的情况都是非常常见的，这时你需要为你的吉他更换新的琴弦。换弦看似简单，其实过程中的一些细节也是特别需要注意的，为此我们专门以本章节为大家详解换弦的方法及需要注意的事项。

换弦步骤

第一步：准备

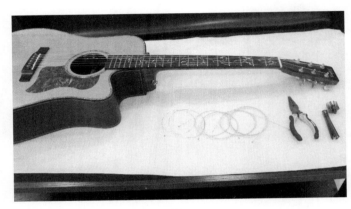

图1

为避免吉他磕碰到硬物或者刮伤漆面，找一块布或软泡沫之类的东西垫在吉他下方，然后将吉他平躺。换弦常用的工具为夹钳和卷弦器，所以需提前准备好，当然如果你没有这些工具也是可以给吉他换弦的，只是速度相对慢一些而已。

第二步：松弦

图2

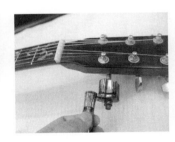

图3

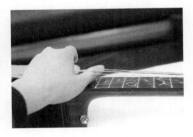

图4

松弦时用卷弦器或用手拧均可（如图2、图3所示），很多人都知道，紧弦过快琴弦容易断，其实松弦也是一样的，特别是③弦和①弦，在松弦之前琴弦处于紧绷的状态，突然放松张力，琴弦也非常容易断。为避免断弦伤及自己，松弦时拧动弦钮的第一圈要注意试探性的放慢速度，第一圈过后就不会发生断弦的情况了。

另外需要注意的是松弦的顺序是从①弦至⑥弦，如果顺序是相反的，那到最后①弦断弦的概率也非常大。

换弦时不需要把六根弦完全松掉（与弦钮分离），因为在固弦锥还没有取下之前也不太容易将琴弦从弦钮上拆下来，保证琴弦已经没有拉力即可，如图4所示。

有些老师会告诉你为避免突然松弦琴颈会变形，琴弦要一根一根地更换，即先拆①弦并换好新弦后，再拆②弦，这样逐根换到⑥弦。这个问题，见仁见智，笔者认为同时松掉并拆下六根琴弦后再依次安装新琴弦的方法比较科学，因为琴颈是可以调节的（接下来会给大家讲解调节方法），另外琴弦全部拆下后便于吉他的清洁保养（第四步）。

第三步：取固弦锥

图 5

图 6

　　松弦后就可以取下固弦锥了，过程中需要注意无论你是使用取固弦锥的专门工具还是夹钳，都需要在与琴码或固弦锥接触的位置垫上纸巾或者布块，避免伤及琴桥和固弦锥，取下固弦锥后依次拆下琴弦即可。

　　第四步：吉他清洁保养处理

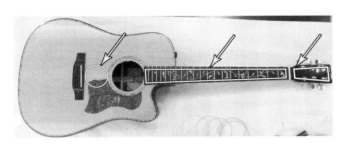

图 7

图 8

　　吉他弹奏一段时间后，吉他上位于琴弦下方的三个部位平常是最难擦拭掉的，如图 7 面板和琴头的灰尘以及指板上的汗渍。每次换弦是给吉他做一次全面清洁保养的最好时机，擦掉每个部位的污渍灰尘，给容易生锈的品丝、弦钮做祛锈上油的处理都很方便，总之抓住这次机会给你的吉他做一次全面"净身"吧。

　　清洁时需注意尽量使用干的抹布擦拭，干抹布无法去除的污渍可以适当喷些洗洁剂，但祛除污渍后要立即用吹风机和纸巾处理干净，以免木材吸水后变形或脱胶，残留在品丝和弦钮上的水也容易引起锈蚀。

　　第五步：安装固弦锥

图 9

图 10

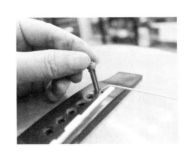

图 11

　　有些同学在取固弦锥的时候（第三步），会发现固弦锥特别紧，不容易取出，主要原因是上一次安装固弦锥的时候方法不对，琴弦的圆头与固弦锥卡在孔里了，时间长了孔会越来越大以至于之后都无法固定住琴弦，对吉他造成毁灭性的伤害。

　　所以安装固弦锥这个步骤是最关键的，首先需要将琴弦的圆头作一个弯曲的处理（如图 9），其目的就是为了能更好地避免琴弦圆头与固弦锥同时卡在孔里，图 10 是安装后的示意图，另外装入固弦锥时要以固弦锥的凹槽面对着琴弦（如图 11）。按照此方法装上六个固弦锥即可。

第六步：新弦的安装

●琴弦长度的预留

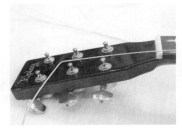 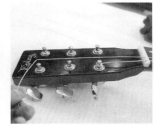 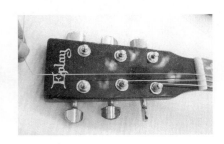

图 12　　　　　　　　　　图 13　　　　　　　　　　图 14

吉他上琴弦预留长度指的是缠绕在弦钮上的长度，预留过短无法缠绕在弦钮上或无法承受琴弦的拉力，过长导致圈数过多而弦钮装不下，且影响美观。

笔者的经验是预留长度比下一个弦钮的位置长 1—2 厘米刚好，如⑥弦安装之前的长度比⑤弦弦钮超出 1—2 厘米（如图 12），⑤弦长度为④弦弦钮超出 1—2 厘米（如图 13），④弦长度大概到琴头边缘超出 1—2 厘米（如图 14），①②③弦的预留方法同理，分别与⑥⑤④弦的一样，多余的部分先折弯做个记号待缠绕好之后再将其去除。

●琴弦缠绕方向

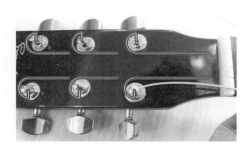

图 15　　　　　　　　　　　　　　图 16

琴弦缠绕的方向都是由琴头的内部而出连接弦枕（如图 15），如果装反了则琴弦在弦枕上的弯曲弧度会变大，容易损坏弦枕或断弦。

琴弦在弦钮上由上而下缠绕（如图 16），如果装反了，弦钮上琴弦出弦的位置与弦枕水平高度接近，上弦枕支撑的力度会变弱，弹奏过程中琴弦容易从上弦枕的凹槽上脱出。

●实际操作

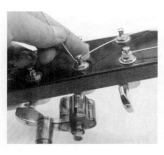 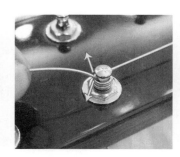 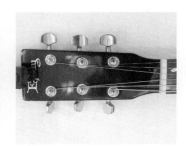

图 17　　　　　　　　　　图 18　　　　　　　　　　图 19

琴弦在弦钮上的缠绕并不是用琴弦在弦钮上转，而是固定好琴弦，通过拧动弦钮转动。具体方法为：将琴弦穿过弦钮的孔，出头的位置是刚刚预留的长度，恰好是弯曲部位即可。

先确定好琴弦缠绕的方向，用手指固定好弦钮上的琴弦（如图 17），拧动弦钮，转动的同时固定琴弦的手指稍使力，使琴弦自然缠绕在弦钮上，一圈半后用拧弦钮的手换至音孔上方拉住琴弦，固定弦的手换来拧弦钮，此过程中要注意保持琴弦一直受力，防止弦钮上的弦走位而导致失败。拧至琴弦可以自主受力即可停下，使用相同方法继续安装其余琴弦，这个步骤对于装弦的顺序没有要求。

六根弦都装好后，用夹钳将多余的部分剪断即可，如果没有夹钳，可以左右折几下就断了（如图18）。

完成后，琴头应如图19。

第七步：调音

图20

相信对之前课程的学习，朋友们都学会如何调音了，在这里我们主要给大家讲一下新弦调音常见的问题。

首先给新弦调音容易断弦，特别是内芯直径最细的①弦和③弦。新弦安装后容易走音，准确来说是音高容易不断变低，是因为新弦本身的张力原因以及没有长时间经受过这么大的拉力，需要一个适应的过程。

避免断弦的方法就一个字"慢"，不要一下子把其中一根弦直接调到标准音，这样非常容易断，比较合理的方法是从①弦开始调，第一次比标准音低一两个全音，然后②弦、③弦、④弦、⑤弦、第⑥弦完成后，又返回从①弦依次开始第二次调音，这时①弦已经逐渐适应拉力，与此同时，在每调一根弦后，左手需按在琴弦上，右手往外拉弦（如图20），每根弦重复此动作4—5次，这个方法可以使新弦的张力快速变稳定，既很好降低断弦的概率，又解决了新弦走音的问题。

第三章 | 如何获得最佳手感

　　吉他手感的好坏除了与琴弦的品牌型号有关系外，弦距是直接影响手感最直接的因素。弦距指的是琴弦到品丝的距离，在不打品（打品是指由于弦距过低，弦振动后打到下一品的品丝的杂音）的前提下，弦距越低，左手更容易按好弦，手感越好。

　　由于气温、空气湿度、琴弦长时间的拉力以及更换琴弦后新老琴弦的规格张力不一样等因素，都会使吉他琴颈发生细微的曲直变化，从而出现弦距过高难按弦或太低打品的现象，因此正规的民谣吉他琴颈内都内置了可调节的钢筋条，通过对钢条的调节可以修正琴颈的弯曲度，与此同时还可以通过对上下弦枕的打磨降低其高度，最后获得最佳的手感。

一、观察

　　可以通过观察琴颈的弯曲度决定是否需要调节琴颈，首先在确认琴弦为标准音的情况下，从琴箱的尾部看向琴头，主要观察琴颈是否平直（如图21、图22），琴颈出现弯曲的情况则需要通过"调节琴颈的方法"调节；若琴颈平直，但弦距仍过高，可以通过"打磨上下弦枕的方法"得到改善。琴颈的曲直情况主要有三种，图23为琴颈变凹，弦距过高；图24为琴颈变凸，一般会造成①—⑤品打品；图25为标准平直的琴颈。

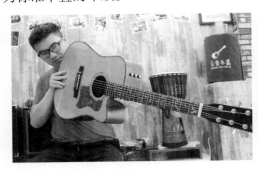
图21

图22

图23

图24

图25

288

二、琴颈调节的方法

大多数民谣吉他的调节处在音孔处，使用的工具通常为内六角扳手，部分吉他品牌调节处在琴头，其方法与音孔处调节相同。需特别注意的是，在调节过程中必须保持琴弦为标准音高的状态下进行，因为在松弦状态和标准音状态下，由于琴弦的拉力不同，琴颈是会产生一定变化的。调节过程中不宜操之过急或用力过猛，先进行小幅度的调节，反复观察后操作，直到琴颈完全平直为止（扳手的调节方向应如图 26）。

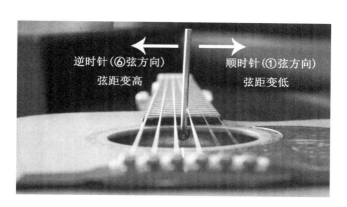

图 26

① 琴颈变凹，导致弦距变高，扳手应往①弦方向（顺时针）调节，由于是在标准音的状态下调节，为避免调节过程中，琴颈内钢筋条的力量与琴弦拉力冲突的作用下使琴颈变形，因此右手往①弦方向调节的同时，需要左手适当往后带点力，以抵消掉琴弦的拉力（如图 27）。

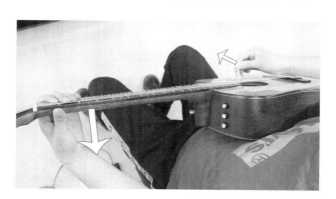

图 27

② 琴颈变凸，导致低把位打品，扳手应往⑥弦方向（逆时针）调节，此时左手无须使力（如图 28）。

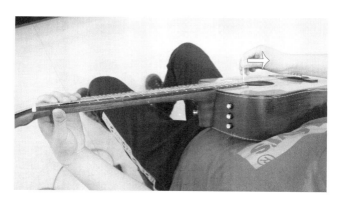

图 28

三、上下弦枕的打磨方法

　　如果通过上面调节后琴颈已经平直，但弦距仍较高的话，那接下来你需要进行下一步更深度地调节了，即打磨上下弦枕降低其高度，前提是必须确认琴颈已经调节平直。

　　据个人经验，1 品弦距控制在 0.8 毫米内，12 品弦距控制在 2.8 毫米以内时，会得到较好手感，可以用尺子测量一下你吉他的弦距是多少，测量方法如图 29、图 30。测量时尺子与指板垂直，品丝边沿至琴弦下边沿之间的距离即为弦距。

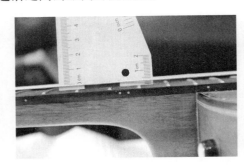 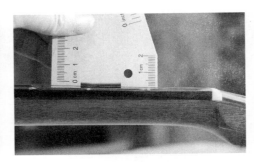

图 29　　　　　　　　　　　　　　　　　图 30

　　弦枕要打磨多少没有绝对的标准，唯一的原则是在不打品的前提下越低越好。总之想要得到一把手感极佳的琴，是通过多次调节、尝试、打磨的结果，需要注意的是打磨过多后唯一挽回的办法，只有更换新的弦枕重新打磨，所以宁可少磨、多次。

　　① 下弦枕的打磨：打磨前需通过测量并在下弦枕上标出需打磨掉的高度（如图 31），例如打磨前 12 品弦距为 4 毫米，计划降到 2.5 毫米，那么下弦枕需打磨掉大于 1.5 毫米以上的高度才能实现，但考虑到标记及打磨过程中的误差，下弦枕就按 1.5 毫米打磨即可，这样至少能保证不会打磨过度造成吉他打品。打磨过程中要注意力度均匀，打磨后的下弦枕底面应该是绝对平直的（如图 32）。

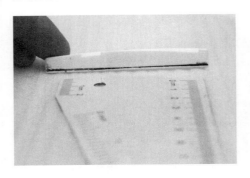

图 31　　　　　　　　　　　　　　　　　图 32

　　② 上弦枕的打磨：打磨上弦枕需要使用钢锯片或者锉刀将上弦枕的凹槽锉低，由于松弦状态和标准音状态下的琴颈是有一定的曲直变化的，所以打磨上弦枕的时候要一根一根地进行，即先给其中一根松弦，后打磨，然后上弦调到标准音，顺序一般可以从①—⑥弦或⑥—①弦都可以，完成后再以相同的方法对其他弦槽进行打磨。打磨后 1 品的弦距以 2 品的弦距（按住 1 品后②弦的弦距）作为参照（如图 33），少磨多试，反复多次，直到满意为止（操作如图 34）。

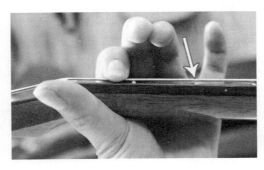 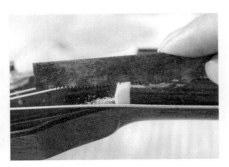

图 33　　　　　　　　　　　　　　　　　图 34

第四章 | 如何安装拾音器

一、民谣吉他拾音器种类

从外观及安装的位置来区分，常见的民谣吉他拾音器主要有以下两种：

<div>

侧面开孔

图 35A

</div>

<div>

直接夹在音孔处

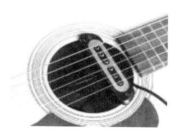

图 35B

</div>

第一种拾音器是安装在吉他侧板上的，声音是通过下弦枕下的压条（拾音条）振动传送到侧面上的主机再通过主机输出，连接至外部音响设备；

第二种拾音器是直接安装在吉他音孔处的，声音是从音孔处的主机拾音并输出，连接至外部音响设备；

除此之外，还有贴片式（贴在吉他面板上）拾音器、麦克风式（吉他琴箱里安装麦克风）拾音器，或以上几种模式组合式拾音器。

二、安装步骤

本章主要和大家分享第一种拾音器的安装，其他种类安装相对方便简单，如输出孔设置在背带尾钉，只需要完成第四步即可。

首先要提前准备好工具：美工刀、螺丝刀、小活动扳手、尺子、铅笔、纸、电钻、钻头、砂纸。

第一步：测量

图 36A

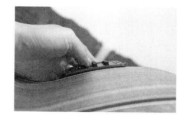

图 36B

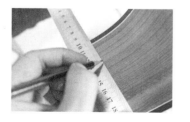

图 36C

图 36D

对主机进行测量并记录尺寸，在侧板的边缘找到与拾音器弧度相同的位置，根据测量出的数据在侧板上用铅笔画出需要开孔的位置。

第二步：开孔

图 37A

图 37B

图 37C

图 37D

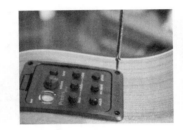

图 37E

使用美工刀沿着线内侧开刻，注意力度，开孔时宁可先开小，对比后反复修边，孔开得过大将无法挽回，导致安装失败，最后用螺丝固定主机。

第三步：安装拾音条

图 38A

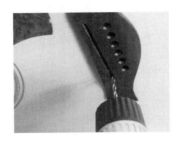

图 38B

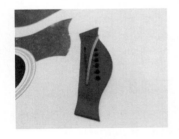

图 38C

图 38D

图 38E

首先将琴弦拆卸下来，琴弦可以保留并缠绕在琴颈上，在下弦枕槽的最右边或最左边开孔，孔的大小与拾音条一致，将拾音条从面板内部穿出。

测量拾音条的厚度（直径），并对下弦枕进行打磨，注意打磨出来的平面必须平直，避免①—⑥弦的音量大小不均衡，打磨掉的部分与拾音条的厚度（直径）一样，这样可以保证安装拾音条后，弦距与安装前一样。

第四步：安装输出尾钉

图 39A

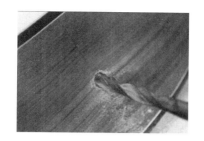

图 39B

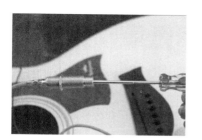

图 39C

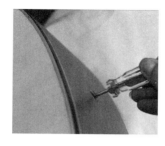

图 39D

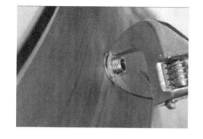

图 39E

图 39F

大多数的拾音器输出孔都设置成尾部背带钉，因此首先将原来的尾钉拆卸掉，在原来螺丝孔处开孔，开孔大小与尾钉输出孔直径一致（大多为 12 毫米），用螺丝刀插入琴箱内作为引导，将尾钉从内穿出，后用扳手固定，最后将琴箱内部的连接线整理并固定好即可。

另外，有部分拾音器的输出孔如下类型，用第一及第二步方法在尾部开孔即可。

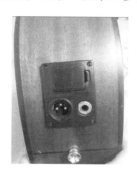

图 40

第五步：安装琴弦及调音

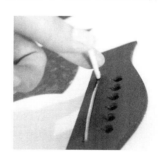

图 41A

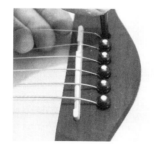

图 41B

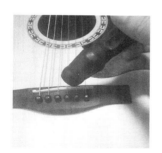

图 41C

最后一步，装好琴弦后，为保证下弦枕与拾音条充分接触，可用螺丝刀的手柄轻轻敲击几下弦枕。

第五章 | 常见问题解答

1. 没有一点点基础，自学能学会吉他吗？

答：首先只要你有一本好的吉他入门教材，有阅读和思考能力，有时间练习，那一定能学会吉他，另外现在是互联网时代，网上也是一个获得知识和学习的途径，多看教程和视频，多练习和思考，你会发现，原来学会吉他真的不难，总之只要你真正热爱吉他，你就一定能学会。

2. 什么年龄学吉他最好？

答：个人认为，这个没有绝对的答案，如果以小孩和成年人来划分的话，小孩手指韧带更容易打开，更容易上手，但成年人理解能力更好，自学能力比小孩强。

由于中国式教育，学生在高中之前都比较"忙"，所以很多吉他爱好者，是从大学或毕业工作后才开始有时间学吉他的。如果你是家长，且发现你的孩子对音乐感兴趣的话，那建议你在课外时间让他接触一门乐器并开始学习，兴趣的培养很重要；如果你是成年人，喜欢吉他，那更应该去学习吉他，我认为学吉他和年龄没有多大关系，我在网上看到过一些六七十岁的老年人，在退休后才开始学吉他，且弹得很不错。因此我认为，只要你有时间练习，年龄不是问题。

3. 每天练习多长时间效果最好？

答：在不影响学习、工作和生活的前提下，练习时间越长越好，只是需要注意的是，初学者手上还没有茧子，手指发力的肌肉也还未成型，所以刚开始练习时间不宜过长，当你发现你手指出现酸痛的情况，那就该休息了。

我认为，最有效的练习方法是有计划有规律的练习，所以建议根据自身的情况制订适合自己的练琴计划，并付出实际行动。

总之，你的弹奏水平是和你付出的练习时间成正比的。

4. 谱上的节奏型自己可以改用其他节奏弹吗？

答：可以，谱是给初学者用的，特别是谱上的节奏只是多种弹法中的其中之一，当你的技术和耳朵对音乐、节奏的解析能力有一定提升之后，就可以自己尝试改编，可以分解改扫弦，改变拨弦的顺序等。需要注意的是，无论你改成什么样的节奏，都不能多拍或少拍，另外还要注意强拍、弱拍及根音的位置，如：

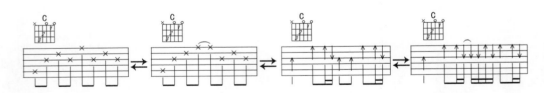

在实际弹唱中，特别是现场演出，很多节奏型都是现场"即兴"弹出来的，这和你平常练习的节奏型有关系，当你弹过大量的歌曲，也就练习了大量的节奏型，在弹唱中你就会在原来的和弦与节奏的基础上弹出你认为好听的节奏型，这也是为什么同一个歌曲，十个吉他手伴奏或多或少的都有区别，甚至有十种不同的感觉。这也是我比较提倡的一种学习方法，要活学活用、举一反三。

5. 如何按好大横按？

答：这个问题我在"实战篇"第五、第六课已经讲解过，在这里强调的是，按好大横按最重要的就是练习，重复同一个和弦转换的动作，相信"一万次定律"大家都知道，即，"任何再难的事情，只要重复一万次就能成功。"李小龙也曾经说过，"我不怕练了一万种腿法的人，我怕的是同一种腿法练了一万次的人。"

6. 为什么同一和弦名称有多种不同的指法？

答：以 C 和弦为例，组成音为 C、E、G 三个音，所以在指板上不同位置找到这三个音，按出来的和弦指法都是 C 和弦指法，虽然在吉他上同一个和弦会有很多种指法，但这些指法之间是有一定联系和规律的，详见"乐理篇"第四章。

7. 弹唱时坐着好还是站着好？

答：这个要看情况而定，坐着弹稳定性更高，所以更适合弹那些难度大的歌曲，而站着弹更适合比较能活跃气氛的歌曲，因此选择哪种，要根据歌曲的难易度、风格以及现场需要的气氛而定。

8. 有些歌曲已经练很久了，为什么还是弹不好？

答：出现这种情况，首先要考虑练习的方法是否正确，如果你发现有弹不好的地方，不但不及时的克服，反而含糊将就练习下去，那是没有任何效果和意义的，更是浪费时间，所以此时你要找出出错的部分，单独练习，打开节拍器，降低到不出错的速度，反复练习，循序渐进，直到在原速上弹奏也不出错为止。

其次，要考虑歌曲的难度是否大大超出现有的能力范围，虽然我不建议你一直练习那些"力所能及"的歌曲，那样也没什么突破，可以适当地选择一些有新技巧的曲子练习，但难度不宜与现在能力相差过大，还是那句话，循序渐进。

9. 弹就忘记唱或唱就忘记怎么弹如何解决？

答：弹唱是一个"一心二用"的过程，既要想着怎么弹，同时又要想着怎么唱，怎么样才能使弹和唱更加完美地结合呢？出现这问题说明你对这首歌还不够熟，你可以分开单独练"弹"和"唱"的部分，二者单独操作都不会出错时，再慢慢尝试练习弹与唱的结合，相信很快你也可以边弹边唱了。

10. 弹唱时怎样选一个适合自己的调？

答：同一首歌当不同歌手翻唱的时候，我们会听到他们选择的调不尽相同，原因是因为他们的音域不同，只有找到适合自己嗓音、唱着最舒服的调，才能更好地突出自己的嗓音特点，更完美地演唱出好听动人的音乐，你可以用"试"的方法得到适合自己的调，即逐个调试唱，直到找到满意的调为止，吉他伴奏变调的方法详见"乐理篇"第五章。

11. 用手指弹还是用拨片弹效果好？

答：手指弹出来的音色比较饱满、柔和，适合弹奏一些快速复杂的分解节奏；拨片弹出来的音色比较亮丽，更具有穿透力，相对更适合长时间扫弦、主音独奏等使用。

二者之间没有绝对的好与坏，所以应该选择用哪种方式去弹奏也不能一概而论，应根据歌曲的风格、技巧等需要，重要的是自己要喜欢，并把它发挥到极致，我建议你两种方法都要能熟悉掌握，以应对各种风格、音色的弹奏需要。

12. 如何快速背谱？

答：建议初学的朋友还是老老实实对着谱练习，当你可以上台表演时再开始背谱，歌曲的和弦走向通常都是有一定规律的，你只需要记住和弦即可，节奏型可以不用死记硬背，弹多了自然就能记住。且在实际弹唱过程中，节奏型是比较随意的，如本章第 4 个问题所提到的，只要保证拍子和根音不出错的前提下，理论上怎么弹都可以，完全没有必要非要和原版弹得一模一样，弹多了你会慢慢形成自己的弹奏习惯和风格，只要你愿意坚持练习和深入地学习乐理，同时弹过听过大量的歌曲以后，甚至有一天你连和弦都不用记了，完全凭"感觉"在弹，也就是所谓的即兴伴奏。在生活中我们要做一个靠谱的人，弹吉他时我们要尽量做一个"不靠谱"的吉他手。

13. 用什么规格的琴弦比较合适？

答：常见的民谣吉他弦的规格有 010、011、012、013 几种，这些数字代表①弦的直径，①弦越细①—⑥弦整体相对越细，相反①弦越粗①—⑥弦整体相对越粗，具体选择什么规格的琴弦，看个人需要。

011、012 是最常用的，音色手感适中；

010 一般为初学者使用，因为更容易按弦，但音色相对单薄一些；

013 音色偏厚，低音更加结实饱满，但手感偏硬。

14. 那么多个调啥时候才能学完？

答：从乐理知识来讲，学会了一个调，其他调自然就会了。调之间的区别只是音阶在指板上平行

位置不同罢了，只要你学会了"十二平均律"，你就能举一反三，推导出其他调的音阶、和弦等。且吉他弹唱中，用得最多的和弦基本都是 C、D、E、F、G、A 这几个调的和弦指法，也不过就那么几个和弦，所以没有必要所有调都需要掌握，因为原理都是一样的。

15. 按和弦时手指会碰其他弦，是不是我的手指太粗、太短了？

答：更有可能是方法不对而导致按不好弦，"实战篇"第四课有详解，注意其中的每个要点。

16. 换弦或调音时琴弦容易断如何避免？

答："经验篇"第二章有详解。

17. 刚换的新琴弦总是走音怎么办？

答："经验篇"第二章有详解。

18. 如何突破瓶颈期？

答：所谓民谣吉他瓶颈期是指：通过很长一段时间的学习仍无法取得明显的进步与突破，可以分为两个方面，第一是弹奏技术的瓶颈，第二是乐理知识的瓶颈。

●弹奏技术的瓶颈：当你看谱就能弹唱"大部分"的歌曲，而遇到一些更有难度的歌曲时，通过大量的练习仍无法掌握，出现这样的情况一般主要是由于基本功不扎实导致的，民谣吉他本身是一门容易上手的乐器，所以往往很重要的基本功却在入门时被忽略掉了，导致遇到一些较难、手型跨度较大的指法时只能望而却步。这时你应该静下心来，好好花时间补补课了，还来得及，每天抽出固定的一至两个小时练习爬格子、爬音阶、手指力度、手指扩张等基本功。除此之外，建议你平时养成录音、录视频的习惯，自己弹的一些段子和作品，都尽量用视频、音频同步录制的方式，这样做的目的，是可以让自己能从回放中听到看到不足，并不断地加以改正，我见过的吉他大师、吉他高手们都一直在做这样的事情。

●乐理知识的瓶颈：我认为乐理知识并不难，最基础的那些理论知识相信你看书都能够学会，最难的其实在于实践和运用，而如何才能把学到的理论知识运用到音乐里去，我觉得可以从前辈们的作品中去学习和借鉴，通过对好的音乐作品进行"扒带"并"记谱"，这样就能更直观地学习里面用到的和声、旋律、编曲手法等知识，扒带的过程其实也是在锻炼自己的耳朵，建议开始选择一些伴奏比较简单的歌曲开始入手，逐渐扩大到各种风格的音乐作品，只要你多听、多写、多思考、多总结，你会得到一些自己独特的见解及书本上没有的东西，我相信会对你今后的改编、创作和编曲都有很大的帮助。

19. 初次上台表演时应该注意哪些问题？

答：初次上台表演的朋友，经常会因为过于紧张而导致脑子突然一片空白、忘词、忘和弦等问题，所以最重要的就是要学会如何克服紧张，每个人情况不尽相同，就当作平常练琴一样的心态就可以，平时多在家人、朋友、同学面前表演，慢慢地就建立起了自信。

除此之外，这里有一些建议供你参考：

（1）选歌：选什么歌主要看现场环境及气氛需要，建议选一些与活动主题相关的，且容易引起观众共鸣的歌曲。

（2）提前准备：要唱的歌肯定是练得很熟了的，这里指的准备是所需物品的准备，要提前与舞台相关人员联系，确认哪些东西是需要自己准备的，如吉他连接线、话筒架及谱架等，并提前准备好，避免出现上台之后才发现差很多必需的东西，而导致无法正常地表演。

（3）坐着还是站着表演：如果你没有什么舞台经验，建议你第一次尽量坐着表演，因为大多数人坐着相对容易放松，坐着弹相对更稳定，出错率会更小，当然这不是绝对的，要根据你个人情况而定。

（4）途中出错怎么办：这里指的出错是按错了和弦，弹错几个音或者唱跑唱错的情况。切记，中途出现这种错误千万别停下来，因为你一停下来所有人都知道你出错了，如果你继续往下表演，观众甚至会认为其实是你故意改编的或者根本就没察觉到你出错了，就连专业的歌手乐手，现场弹错唱错也是时有发生，重要的是临场反应。比如，弹错了一两个小节，别慌张，你可以一直重复上一小节弹奏，直到想起来怎么接下一小节为止，但拍子尽量不要出错，相当于来一个现场"即兴"，如果歌词唱错没有多大问题，继续下去即可，突然忘词可以用"啦……"来代替。总之，现场弹唱表演是有一定的容错率和即兴成分的，但并不代表我们自己以后就可以降低标准了。表演时出错了，过后要积极地去寻找原因，并通过练习克服掉，随着表演次数的累积和自身技术的提高，你会越来越有经验，从而可以轻松应对各种场合的表演。